雲林縣布袋戲發展史暨
布袋戲宗師黃海岱傳奇

陳木杉編著

臺灣 學生書局 印行

雲林縣布袋戲發展史暨布袋戲宗師黃海岱傳奇

目　錄

第一章　前　言

　　對生活在台灣50年代的人而言，布袋戲可說是生活上的共同經驗之一，更早的時候，甚至是台灣人民在艱難時期的重要精神寄託。每當神明慶誕、宮廟華飾、男女焚香許願，一些小販賣起田螺、玉米、甘蔗、番石榴……等等小吃及玩具，廟前人山人海、管絃喧鬧、徹夜不絕，當銅鑼一響就意味著布袋戲即將開演，這樣的環境乃造就許多掌中技藝精湛、深受歡迎的布袋戲演師。雲林更是全省布袋戲最具代表性的縣市，從傳統布袋戲到北管布袋戲、劍俠戲一直到現在金光布袋戲的流行，都是佔有一席之地。

　　近年來台灣社會型態隨著經濟成長產生很大變化，工商業發達使原本農業社會型態逐漸解體，人們不論在生活方式、價值觀念、人際關係、工作環境及教育，甚至娛樂各方面都不同以往，布袋戲經過日據時代及光復後各時期的洗鍊到現今，雖然仍可在廟會祭祀活動或電視、錄影帶節目上見到，因適應時代潮流而在演出的形式到戲偶、戲台等的改變，使人對它所具有的藝術價值產生很大的爭議。

　　事實上布袋戲並沒有因此消失，為了因應時代的趨勢，它是以另外一種演出方式表現在生活及娛樂當中，從傳統布袋戲演變到現代金光布袋戲及電視布袋戲，改變的幅度很大，雖然受到電視、電

影及各種聲光媒體的影響而漸沒落，但是現在的布袋戲仍有它一定
的喜好者與支持者。只是傳統掌中戲的演出現已不多見，然而演出
的形式與人們之間的互動關係，令人無限懷念，老藝人們精湛的掌
中技藝及口白演出，甚至戲台與木偶的精緻雕刻、後場音樂及木偶
服飾的縫製等等傳統藝術，都讓人嘆爲觀止。

　　隨著時間的流逝，資深藝人日漸凋零，後學者技藝尚未到精鍊
時刻，布袋戲受到社會生活型態驟變及各式聲光媒體的衝擊影響而
日漸式微，尤其在年輕人大都不願學習布袋戲技藝的情況，在傳承
上產生了很大的問題。不管對布袋戲的印象是來自廟前廣場的野台
表演或得自電視上「轟動武林、驚動萬教」的大俠史艷文等，都說
明這項傳統藝術隨著時代潮流而有各種不同表現面貌，但它卻曾是
這塊土地上最活潑也最廣爲各界人士所接受的劇種，可說是屬於台
灣本土的傳統文化資產，然而在它漸沒落之時，要如何讓它繼續傳
承下去，是身爲現代人所必須面對及關切的問題。

第二章　中國布袋戲的傳說與源流

　　中國木偶藝術的起源與形成，迄無定論。從19世紀以來，人類學家認為由於史料不足，已無法確切考證戲劇藝術的起源，然而假設各民族的文化進展，都是經過某些類似的過程，則觀察現存的原始社會宗教祭典儀式，將可以發現戲劇藝術起源的活動過程，藉此可以推知早期的人類必然有類似的文化模式。經過各學派的研究得知，多數學者認為戲劇藝術源起與宗教儀式的關係密不可分。中國木偶藝術不但與宗教儀式有密切的關係，加以戲偶製成的材料如土、木等，若欲作綜合的探討研究，則必更加複雜不易釐清，因此有關古老藝術起源的學理，不擬研討，本文僅就現有的實物及文獻記載，探尋中國木偶藝術起源與形成，供研究者參考。記載，探尋中國木偶藝術起源與形成，供研究者參考。

　　現有的實物及史料，只是目前已發現的某一地域、某一時期在特定情況下，有關木偶藝術的單一標記，不能代表該時期的全貌。兩件不同時期發現的實物，雖有時代的先後，但不能據此而斷定兩個不同地域的木偶藝術有直接相承的淵源。由於史料有限，目前除少數有據可查的地域外，其他大部份地域尚難查明了。

　　木偶藝術是借助木偶作爲表演的媒介。但木偶是如何產生的？這可以追溯到商代（約公元前17世紀初至公元前11世紀）奴隸殉葬的習俗。自安陽殷墟中發掘出大量殉葬奴隸的遺骨骸中三件帶枷的奴隸陶俑，可知商代後期曾使用陶俑殉葬。在西周時代（約公元前11世紀至公元前771年）出現的所謂「芻靈」（束草爲人形），用爲明器葬於墓中。大約到了春秋戰國時代（公元前770年至公元前221年），殉葬時則用稱之爲「俑」的木偶人。由此可知「俑」是古代社會中，人殉葬的習俗逐漸演變而來。

　　1953年至1954年在湖南發掘的三座戰國楚墓中，發現了大量木俑。其中有供死者娛樂的木樂俑，俑體扁平僅略具人體輪廓。1973年至1974年在湖南長沙馬王堆發掘的西漢（公元前206年至公元8年）古墓中，出土的大量木俑，其中有歌俑、舞俑與樂俑。俑的體態、神情各具特色。樂俑中吹簫俑的手臂與手是各自雕成的，鼓瑟俑的手腕以下也是另行雕成的，把這些出土的實物加以比較，可以看出西漢時代樂俑的種類、製作工藝和藝術造型都比戰國時代的樂俑有很大的進展。

　　1979年春，在山東萊西縣院里鄉岱墅村東面發現了兩座西漢墓，在出土文物中有一具高193厘米的大木俑，木俑的肢體由13段木條組成，四肢關節可以活動、可坐、可立、可跪。有人認爲這具大木俑當即後世的提線傀儡的前身。偌大的傀儡如何操縱？是否屬於「提線傀儡」均有待考證。

　　用於殉葬娛樂死者的歌舞俑，如何演變成爲生活中表演工具的「魁㗐」（即傀儡），無從稽考。據《後漢書·五行志》引《風俗通》所載：「「傀儡」，喪家之樂。」周貽白指出：「樂」字，實

含有「儀式」或「禮節」的意思，而不是唱歌跳舞之「樂」。可知用作表演工具的木偶，最初是伴隨著喪葬祭奠儀式而產生，後來雖主要用於「賓婚嘉會」及娛樂性的演出，但仍保留著喪家之樂的遺跡。唐代大歷年間（公元766年至779年）太原節度使辛景云下葬之日，在送葬的儀式中有祭盤上「刻木爲尉遲鄂公突厥斗將之象」的木偶表演。另外描寫明代社會生活的小說〈金瓶梅〉寫西門慶妾李氏喪期，在靈前演木偶戲。西門慶喪期也演木偶戲「殺狗勸夫」。清代溫州一帶「尚傀儡之戲，名曰串客」。溫州人「以串客呼堂前之紙扎人物」，可知串客既是靈堂前紙扎人物的稱謂，又是傀儡之戲的代稱。閩南習俗，依例七、八月普渡，源於盂蘭盆會，旨在普渡孤魂冤鬼。普渡必演提線戲，時至今日，台灣北部的宜蘭地區，仍用表演提線木偶呼魂。凡死於礦坑災變、車禍、淹溺、吊死等，皆在災禍現場舉行祭煞儀式。先由傀儡戲師呼魂，家屬及民眾在旁祭拜焚燒紙錢，再由道士普渡孤魂野鬼。從有關的文獻記載及世代相傳的習俗，可窺視出木偶表演與喪葬、普渡、祭煞都有密切關係。

根據已出上的古墓中俑的變化與祭亡靈所保留的木偶表演儀式，愈來愈多的研究者認爲中國木偶藝術源於俑。與木偶藝術直接相關的是木俑，其發展大約經歷三個階段：㈠服侍木俑；㈡木樂俑；㈢可以活動的木歌舞俑。

另外，孫楷第據〈周禮・夏官司馬〉、〈後漢書・禮儀志〉等有關儺儀與喪禮的記載，指出古者儺與喪皆有方相，方相能驅鬼逐疫，其相貌畏怖。「方相」，漢又謂之魌頭。考「方相」、「魌頭」之狀貌，而悟方相之可稱魁儡。因而認爲中國木偶藝術起源於

儺儀中的「方相氏」。這一看法雖尚需實物和史料加以印證，但從木偶表演具有消災驅邪的功能及從木偶造型藝術的演變來看，與由人帶假面的儺儀似有淵源關係。

由人（演員）借助木偶（角色），當衆表演人物故事，具有戲劇藝術要素的木偶戲（傀儡戲），在中國木偶戲形成的年代，推斷不一。較爲普遍的觀點是：「源於漢、興於唐」。

偶人成爲消遣的工具，已有悠久的歷史，早在商代末年武乙帝就曾把偶人謂之「天神」，用箭「仰而射之」。這類偶人多是僅有人形，不能活動的用具。

目前所見的文獻記載，木偶成爲表演藝術的用具，最早始於漢代。《賈誼·新書》載：漢文帝時（公元前179年至公元前157年在位）已出現了「擊鼓」舞其偶人。《後漢書·五行志》載：漢靈帝年間（公元168年至189年在位），時京師賓婚嘉會，皆作傀儡。漢代末年的作傀儡，雖比漢代初年的「舞其偶人」有所進展，但是作傀儡是木偶表演歌舞，還是表演具有戲劇要素的木偶戲，尚難確定。僅憑這兩則記載，不能斷定漢代已正式形成了木偶戲。

三國時代（公元220年至265年）是否產生了木偶戲，尚待探尋。據〈魏書·杜夔傳〉載：在魏明帝時（公元227年至239年）馬鈞利用水的流力，製造出「令木人擊鼓吹簫……使木人跳丸、擲劍、倒立……，謂之水轉百戲」的木偶表演。顯然三國時的水轉百戲是直接模仿三百多年前西漢時代由人表演的的歌舞、特技之類的百戲。由此可見木偶表演，最初是模仿人的表演動作。儘管後世的人戲保留了許多木偶戲的痕跡，但從中國木偶戲形成的過程看，中外學者都認爲中國的木偶戲（包括皮影戲）是在人戲之後出現，是隨著

人戲的逐漸成熟而日臻完善的。

　　最原始的（初期）人戲，一般認爲是在漢代「百戲」中孕育而成，其形成的標誌是由人裝扮具體人物，當衆表演簡單故事。繼漢代之後的北齊（公元550年至577年）雖年代不長，但也是中國戲劇藝術近一步發展頗爲重要的時期。中國最具體、最有意義之民間歌舞戲《踏瑤娘》，不但其故事出於北齊，而且有北齊人弄之（指表演）。唐代極盛行的歌舞戲「大面」（代面），「乃本於北齊之人陣曲」。據任二北「优語集」所錄，北齊人石懂俑（石動筒）表演的「爲何不剝公」，是唐代參軍戲的前身。

　　北齊時代，不僅由人表演的戲劇藝術獲得發展，同時利用水的流力，製作《機關木人》的技藝也送到較高的水平。〈河朔訪古記〉記載了北齊武成帝年間（公元561年至564年），曾將《華林苑》增修爲《仙都苑》。苑中有四海，其中「北海之密作堂，周回二十四架，以大船浮之，以水爲激輪」。密作堂分爲三層：下層刻彈擊樂器的七位木人，「衣以錦繡，進退俯仰，莫不中節」。中層刻燒香拜佛的「木僧七人」，可作拈香、以香置爐中、佛前作禮等動作，週而復始、與人無異。上層爲佛堂，刻有「菩薩衛士」及可以轉動的「飛仙」、「紫雲」，往來交錯，終日不絕。與這一記述相類似的尚有「北齊沙門靈昭」製造的由「木小兒撫掌、與絲竹相應」，供帝王隨意飲酒的「流杯池」。

　　值得注意的是在北齊時代，還出現了「傀儡子」表演郭禿故事的木偶藝術。《顏氏家訓·書證》載：「或問：俗名傀儡子爲郭禿，有故實乎？答曰：《風俗通》云：『諸郭皆諱禿』。當是前世有姓郭而病禿者，滑稽調戲，故後人爲其象，呼爲郭禿，猶文康象

庚亮而。」

　　這一記載的文字雖不多，但為我們探尋中國木偶形成的年代，提供了重要的蹤跡。從載文的語氣及文義看，作者為說明「郭禿」的來歷，僅引用了《風俗通》的「諸郭皆諱禿」，然後推斷當是前世（按指北齊以前）有一位姓郭而病禿者，善滑稽調戲，後人便把模仿這魏姓郭頭禿的表演者，呼為郭禿。為進一步說明北齊的傀儡子與郭禿的關係，作者又舉出了「猶文康象庚亮」。文康即「文康樂」；「庚亮」即東晉太尉《晉書》有傳：諡號文康。據《隋書·音樂志》載：亮卒，其伎追思亮，因假為其面，執翳以舞，象其容，取其諡以號之，謂之為文康樂。可知「文康象庚亮」是由「伎」裝扮成庚亮的「文康樂」，表演庚亮的故事。北齊的「傀儡子」與「郭禿」的關係，猶文康象庚亮。即北齊時由木偶裝扮「郭禿」的傀儡子，表演了許多「郭禿」的故事，故北齊人「俗呼傀儡子為郭禿」。《顏氏家訓》的作者是北齊人顏之推（《北齊書》、《北史》皆有傳）。顏氏所引錄的「諸郭皆諱禿」及所推斷出郭禿的來歷，是否確切，有待考證。但所言「俗呼傀儡子為郭禿」則是當時百姓對木偶戲稱謂的客觀筆錄。北齊人記北齊事，當較後代人追記前代事更為可信。

　　北齊以前是否出現了木偶表演「郭禿」故事的傀儡子，史蹟難尋。自北齊以後，尚可覓到木偶戲表演跟「郭禿」故事的有關記載。唐人段成式《酉陽雜俎》載：「如傀儡戲有郭公者」；《樂府雜錄》「傀儡子」條目載：「其引歌舞有郭郎者，髮正禿、善優笑，閭里呼為郭郎，凡戲場必在俳兒之首也。」據任二北考證：唐代的傀儡戲「郭郎」，出於北齊傀儡戲「郭禿」。郭公、郭郎即

「郭禿」也。可知唐代的木偶戲仍在表演「郭禿」的故事。

宋代是我國中木偶戲空前興盛的時期，維妙維肖的木偶戲，激發了宋代文人的詩興，許多文人寫了詠木偶戲的詩文。楊大年《傀儡師》云：「鮑老當筵笑郭郎，笑他舞袖太郎當」；吳潛〈秋夜雨·依韻戲賦傀儡〉云：「誰知鮑老從旁笑，更郭郎搖手消薄。」劉克庄〈無題二首〉云：「郭郎線斷事都休，卸了衣冠反沐猴。」宋代文人詠木偶戲，雖多是借觀木偶戲抒發感慨之作，但從詩文中可窺視出「郭禿」仍是宋代木偶戲中的重要人物。

至遲在元、明之際形成的陝西合陽線戲（提線木偶戲）至今仍保留著一個特殊的角色，名「來報子」（癲疙子）。其造型是「發正禿」，臉譜近似戲曲中的丑角。據老藝人介紹：「來報子」可以演出多種人物，其特點是幽默風趣的滑稽表演。雖不能斷定「來報子」就是郭禿，但「來報子」的造型及表演特色，仍保留了北齊郭禿的痕跡。從唐代的郭公、宋代的郭郎到合陽線戲的來報子，可看出北齊的郭禿對後世木偶戲的深遠影響。

因文獻資料有限，無法覓到北齊以前已正式形成木偶戲的端倪。依據目前所見較為可信的《顏氏家訓·書証》的記載及後世的「郭公」、「郭郎」、「來報子」與北齊「傀儡子」──郭禿的淵源關係，大略可斷定至遲在公元550年至577年的北齊時代，中國已正式形成由人直接操縱木偶裝扮具體人物，當眾表演簡單故事的木偶戲。

中國最早出現有關布袋戲記載，有晉代《拾遺記》所說的「周成王七年，南垂之南，有扶婁之國，其人善機巧變化易形改服；備有戲之樂，婉轉屈曲於指掌間，人形或長數分或複數寸，神經翕忽

麗一時，樂府皆有此技，至末代猶學焉。」但究竟是不是指操演提線傀儡或布袋戲木偶，尚須認真探討。

有關掌中戲的起源，並無確切的資料可尋，一般據民間傳說，明代福建泉州城內有秀才梁炳麟（也有人說是孫巧仁），經綸滿腹、博學多才；一日上京趕考，試罷歸里，路過揚州夜宿夢仙宮，夜夢福（堯帝）、祿（狄仁傑）、壽（壽星）、財（石崇）、麻姑、魁星、鐘濂、葛孟霞、子（周文王）眾神在扮仙唱詞，翌晨喜得吉籤：「三篇文章入朝廷，中得三頂甲文魁，功名威赫歸掌上，榮華富貴在眼前」。之後，沾沾自喜，既然功名歸掌上，今科有望了。登榜之日，卻仍名落孫山，十分懊惱，回到家後，日日愁眉不展、滿腹牢騷，無處發洩。

有一天，他偶然看見隔鄰有個弄傀儡的，一時觸動他的靈機，於是運用巧思將把舞弄傀儡的技法加以改進，成為大家喜歡的布袋戲。又中國人古時鄙視伶人，他便躲在自製的棚台裡，玩弄掌中木偶指桑罵槐一番、一吐心中不平之氣，由於他文辭淵博、技術純熟，竟轟動泉州地方；一些失意的書生競相效尤，掌中戲遂成為知識分子的樂趣，常云：「賣藝賣聲不賣影、暫借今朝侯科期」。有一次，梁炳麟搬演到文狀元角色時，藉著往日籤詞唸白，心中突然領悟「功名威赫歸掌上」之本意，掌中班亦從此得名。（台灣通誌卷文學藝術篇中有記載）

布袋戲的創始時期，一般認為在明代末葉，到了清代初期，掌中戲的表演藝術才逐漸發展形成。歷代文獻中有「掌中戲」紀錄的是清嘉慶年間印的《晉江縣志》卷七十二風俗誌所載：「有習洞簫、琵琶，而節以拍著，蓋的天地中聲，前人不為樂操土音，而以

為御音清客，今俗所傳弦管調是也。又如七子班，俗名土班；木頭戲俗稱傀儡。近復有掌中弄巧，俗名布袋戲。演唱一場，各成音節」。從這裡可知在清嘉慶年間，布袋戲之演出已形成風氣；滿清中葉，洪秀全反亂，甚至利用布袋戲宣傳革命。

　　布袋戲在中國的稱法相當多，每個地方名稱都不盡相同：福建人稱之為「尪仔仙戲」；廣東人稱作「鬼仔戲」；浙江寧波人則叫「木頭公仔戲」；湖南稱為「木偶孩戲」；天津人叫做托偶戲；台灣人則因為木偶除頭、手、腳外，軀幹皆以布袋縫成，故稱之為布袋戲。（因以手掌操弄，所以又稱掌中戲，布袋戲界多稱此戲為掌中戲）。布袋戲演出，精巧細膩，戲金又比真人扮演的便宜，故頗受人喜愛，因戲箱輕便簡單，又有稱其為「小籠」。掌中戲的分佈很廣，但真正有規模的戲劇組織，則在福建、台灣一帶。唐宋時代，泉州、漳州、潮州地近海洋，是中國最大貿易港，市鎮繁榮、和樂鼎盛，著名的福州、潮州雕刻術、泉州的刺繡、漆繪以及南管、潮樂的盛行，構成布袋戲行頭，戲台、音樂的完美結構。

　　中國的木偶發展過程，大致如以下四個階段：

第一節　隋唐宋元時期的木偶藝術

　　中國的木偶戲至遲自北齊成形後，一直伴隨著各個朝代的戲劇及其他姊妹藝術的發展，而逐漸豐富其表演形式和內容。

　　隋朝（公元581年至618年）雖統治中國僅30多年，但綿亙八里、列為戲場的「百戲」表演，規模之大，遙遙超過前代。與木偶

藝術有關而性質有別的隋朝「水飾」的表演，也是前所未有的。

據《太平廣記》引《大業拾遺》所載：隋朝的水飾從「神龜負八卦出河授伏羲起，到長鯨吞舟止」，總七十二勢，皆刻木爲之。或乘舟、或乘山、或乘平洲、或乘磐實或乘宮殿。木人長二尺許，衣以綺麗、裝以金碧。其中的劉備乘馬渡檀溪，周楚斬蛟、屈原沉汨羅江等，可能是靠水激發，有容無聲的表演人物故事的片段。另外還有演奏樂器者、表演百戲者，皆如生無異。

「水飾」中機關木人的表演，雖不是木偶戲，但機關木人的製作及表演內容有直接影響。任半塘據《隋書‧孫萬壽傳》載：孫萬壽所作五言詩中有「飄飄如木偶」之句，認爲「水飾」與木偶戲在隋朝是同時並存，孫楷第先生據《隋書‧劉辯傳》的記載，也疑隋朝時已有以人操縱之木偶戲。

唐代（公元618年至896年）是音樂、詩歌、舞蹈、講唱文學、短篇小說及建築、雕塑、繪面等文學藝術空前發展的時期，也是歌舞戲與參軍戲爭奇鬥艷的大發展時期。在唐代文化藝術全面發展的客觀條件下，木偶藝術也得到迅速的發展。

唐代木偶戲既在鬧市盛行，又經常在貴邸演出。《北楚瑣言》載：鎮蜀要人崔安也，「頻於使宅前弄傀儡子，軍人百姓，川宅觀看，一無禁止」。率眾千餘人的叛將龐勛，深知百姓愛看木偶戲，每將過郡縣，先令倡卒弄傀儡，以觀人情，慮其邀擊。可見唐代的木偶戲，已成爲舉國上下喜聞樂見的藝術形式。

因古籍多載「弄傀儡」，尚難確切了解唐代木偶戲的種類。據《傀儡吟》云「刻木牽絲」；《木人賦》云「動必從繩」，知唐代已有提線木偶。據《劉賓客嘉話錄》載大司徒杜公曾對賓幕閒話道

：「我致政之後……著一粗布綿衫，入市看盤鈴傀儡，足矣。」可知唐代尚有《盤鈴傀儡》。

宋代（公元960年至1279年）城市經濟的繁榮，市民階層的日益壯大擊「瓦子」、「勾欄」的出現，促進了宋代各種民間藝術的發展。宋代的雜劇與南戲較唐代的歌舞戲、參軍戲更爲完善。宋代的木偶藝術較唐代的更爲多采多姿。

《夢梁錄·百戲技藝》載：「反傀儡，敷演煙花、靈怪、鐵騎、公案、史書、歷代君臣將相故事話本，或講史，或作雜劇或如崖詞。」這一記述表明宋代的木偶藝術，除可以把《雜劇》所表演的故事內容改編演出外，還可以說宋代的戲劇說唱藝術所表現的內容，都能用木偶演出來。

據《東京夢華錄》、《夢梁書》、《武林舊事》等古籍所載，宋代的《弄傀儡》有五種造型：一、懸絲傀儡，即提線木偶。這一類在唐代已產生，宋代進一步發展，出現了《弄得如眞無二》的張金線、盧金線等操縱提線木偶的大師。二、杖頭傀儡，唐代雖已產生，但尚屬杖頭木偶的雛形。宋代杖頭木偶已較爲完善。三、水傀儡，大約是在三國時的水轉百戲、北齊時的「以水爲機輪」的機關木人和隋朝水飾的基礎上形成，宋代的「水傀儡」一直流傳到清代才逐漸失傳。四、藥發傀儡（或藥法傀儡），《東京夢華錄》僅載：「李外守藥發傀儡」《都城紀勝·雜手藝》僅載：「藏庄藥法傀儡」惜對其製作方法及表演形式未記載。五、肉傀儡，大約是由在南宋（公元1127年至1279年）始出現的新種類。有人認爲「肉傀儡」有兩種表演形式：一、是藝人用手指套著木偶頭要的一種傀儡戲，今福建省稱之爲布袋戲的就是這一種。二、用小兒、後生輩裝

扮的一種，也叫肉傀儡，近似後世溫州一帶的旱台閣、水台閣、扮串客。

據宋人〈上傅寺丞論淫戲〉所載，在福建漳州一帶確有「弄傀儡」的表演，但未說明是布袋戲，還是提線木偶戲？據清嘉慶（公元1796年至1802年）年間刊本《晉江縣志》載：「木頭戲，俗名傀儡。近復有掌中弄巧，俗名布袋戲」。從這一記載來看，布袋戲的形成要晚於提線木偶戲。據傳說漳州、晉江一帶的布袋戲是在明萬曆（公元1573年至1620年）年間形成的。到目前為止，尚未發現布袋戲與「肉傀儡」有承襲關係的史料。

宋代的弄傀儡，不僅表演內容豐富，表演形式多種多樣，而且表演團體眾多，遍及全國各地。1976年的河南省濟源縣出土的兩件宋彩瓷枕，在一號枕的左下角劃有一兒童坐地，左手撐地，舉右手操作杖頭木偶。二號枕中部劃有一兒童左手撩膝，右手挽一提線木偶，做戲弄狀。由此可知，宋代的弄傀儡已成功為人們生活用品上的圖案，其普及程度，可想而知。

獨具藝術魅力的宋代弄傀儡也引起詩人、畫家的興趣。從古籍的記載和保存下來的詩文、圖畫及出土文物，可以看出宋代是中國木偶藝術最興盛的歷史時代。元朝（公元1279年至1368年）是中國戲劇的黃金時代，光芒四射的元雜劇為中國的文學史、戲劇史增添不少光輝。

第二節　明清時期的木偶藝術

　　明清時期，中國的木偶戲幾乎與中國的戲曲齊頭發展，並形成了各地鋪開、支派繁多、與當地戲曲緊密結合、各顯風采的特點。這一時期的木偶戲種類主要有杖頭木偶、提線木偶、布袋木偶、扁擔戲、鐵枝木偶、水傀儡和藥發傀儡等。

　　其中福建漳州的布袋木偶，一說是明穆隆慶（公元1567年至1572年）年間，由龍溪縣的落弟秀才孫巧仁創造的。一說是300年前，泉州有個布袋戲班渡海去台灣謀生，中途遭颱風，漂流到漳浦縣白石鄉，當地人跟木偶藝人學技藝，由此，布袋木偶戲在龍溪地區各縣流傳。這兩種說法雖有不一，但其共同點是福建的布袋木偶戲約產生於萬曆年間，同時傳到廣西、廣東湛江等地。

　　福建省的布袋戲有兩組流派：一為北派，流行於漳州所屬地區；一為南派，流行於泉州所屬地區，南北之分並非以地理位置而分界，主要是在音調、唱腔和表演風格上的區分。北派唱的是北調（漢調、昆腔、京調），表演上採京戲作法；南調唱的是南調（包括傀儡戲），表演上採用梨園戲的作法。

　　台灣學者認為台灣北部的傀儡戲，是閩西或漳州布袋戲的支流。台灣北管布袋戲的道白是用漳州調。台灣的掌中戲大致是道光（公元1821年至1850年）、咸豐（公元1851年至1861年）年間，從泉州、漳州、潮州等三個地方直接傳入的。

　　漳州布袋木偶戲，在清代後期，業餘戲班遍布民間，專業戲班大量湧現，並形成了若干不同的流派，其中主要有福春、福興、牡

丹亭三派。

　　福建晉江的布袋木偶，在清代《晉江縣志》中載：「近復有掌中弄巧，俗名布袋戲。」傳說萬曆年間的魏忠賢當政時，朝政腐敗，民不聊生，平民以自製泥、木偶頭像抒發心中的忿恨，後由說書人掌舉「偶像」進行表演，幾經歷代藝人的創造發展，才日趨完整。

第三節　中國木偶造型藝術

　　木偶造型伊始是以民俗宗教儀式為內容，由俑經過長期的進化、演變逐步發展成為木偶戲人物造型的。木偶造型屬於木偶戲舞台美術範疇，它既是雕刻繪畫相結合的被人塑造的戲劇中的角色形象，又是被人操縱表演的戲具。

　　中國的木偶造型藝術淵遠流長，它是從俑經過長期的進化、演變，逐步發展成為木偶戲人物造型的。俑是中國古代社會用來代替人殉葬的明器。最初的俑，大多是用土或草製成的，造型極為簡單粗糙，只有人的雛形。木俑大約出現在東周，戰國時期的木俑製作比較簡單拙稚，俑體扁平，只雕刻出初略輪廓，劃出口鼻眼，服飾用彩繪，體態表情已出現了模擬侍舖僕和武士等不同身份的服飾俑的形象。秦代木俑和陶俑，在服侍俑的造型上有所發展。西安秦始皇陵兵馬俑的發掘，反映了秦代服侍俑形象的完美和陶制俑的精湛藝術。

　　西漢和西漢中期出現了大量的歌舞樂俑和活動歌舞俑。俑的造

型比戰國時期的木俑有了很大的進展，能夠表現出模擬人物的特點，而且姿態生動傳神、製作精美。最有代表性的是在長沙馬王堆一號墓中發掘出土的一批木俑造型。其中有戴冠男俑、著衣侍女俑、著衣歌舞俑、彩繪立俑、避邪木俑等。造型古拙淳樸，體態神情各具特色。不僅表現出藏巧手拙、寓美樸的藝術魅力，同時顯現出人物社會地位和職務的差異。製作手法簡練，取捨大膽，對於暴露在外的臉部細加雕琢，務使其逼真神肖；對於被服裝掩飾的身體部位，則大膽削成粗線條的木胎，表現出高度的藝術概括和簡練的造型特點。讓人注意的是歌舞俑和彩繪樂俑、面部豐腴而秀美，都做屈膝跪坐歌唱和演奏的姿勢，結構上已有了另做的關節。爲活動歌舞俑的製作提供了雛形，使俑的造型從形象和結構的安裝上都向前邁進了，顯然比秦以前的木俑有了很大的變化。濟南市無影山出土的西漢樂舞雜技陶俑有21人，7人登場表演雜技，形象逼真、姿態生動。其中穿朱色長衣者可以轉動。這是至今西漢時期出土的俑所少見的。據推斷，雜技陶俑比長沙馬王堆一號墓出土的歌舞樂俑晚70多年（不晚於武帝後期），由此亦可窺見歌舞俑向活動的歌舞俑變化的軌跡。1979年春，在山東省莱西縣兩座漢墓中發現了13件木俑，其中有藝術木俑一具，俑高193厘米，全身關節靈活，可坐、可立、可跪。這具關節木俑的面部形象和衣著飾物、身份等已無法辨識，只能看出他的結構。但也可以印證漢代木偶的結構已能做簡單的動作，也有可能被人操縱模仿人的生態了。

　　三國時期水轉百戲中的木偶已能擊鼓吹簫、跳丸擲劍緣倒立，出現了機關木人。東晉及南北朝時期，機關木人不僅動作更加靈活，而且制出了「木道人」、「木僧」、「飛仙」等形象。這雖與

舞台上表演故事的木偶造型相比，還有一定的距離，但可以看出俑的製作和造型在技藝上有了很大的發展。據《舊唐書·音樂志》、《顏氏家訓·書証》、《酉陽雜俎》、《樂府雜錄》等文獻記載，在漢朝之後，唐朝之前的六朝北齊時期，已出現的以傀儡搬演簡單故事的木偶戲了。郭禿則是初期木偶戲中的木偶人物形象。這一造型的誕生，表明從俑的造型演變發展成爲可以表演的木偶造型，使其成爲具體的戲劇人物造型而登上舞台。從此，木偶造型便有了新的發展。

隋朝時期，除了郭禿的形象外，又有了衆多的木偶形象問世。據唐代杜寶的《大業拾遺》中記載，就有人製作高2尺大小能模擬生人機巧靈活的木偶，扮演「呂望釣磻溪」、「劉備乘馬過檀溪」、「周處斬蛟」、「秋胡妻赴水」、「巨靈開山」等故事中角色的木偶造型。隋朝的「水飾」是靠水力激發展示人物故事的片斷，出現了伏羲、皇帝、范蠡、舜、禹、女神、西王母、屈原、秦始皇、漢高祖、劉備等人物造型及神龜、黃龍、鳳凰、鯉魚、蛟、鳥等動物造型。「水飾」中機關木人的表演，雖與由人操縱的木偶戲上有差距，但黃袞製作的如此衆多的人物及動物造型，無疑對木偶戲的造型藝術的發展有直接影響。

唐代已有了「刻木牽絲作老翁，雞皮鶴髮與眞同」的提線木偶造型；敦煌莫高窟壁畫「弄雛」中的杖頭木偶造型；《木人賦》中載：「對桃李而自逞芳顏」的年輕貌美的女子的木偶造型。除此之外，唐代製作機關木人的技藝，在隋代的基礎上又有進一步的發展。《封氏聞見記》中有「刻木爲衛遲鄂公斗將之象」及「設項羽與高祖鴻門之象」的機關木偶造型。據《朝野簽載》所載：性巧好

酒的殷文亮，製造出「酌酒行觴，皆有次第」的木人及「唱歌吹笙，皆能應節」的木妓女；甚有巧思的楊務廉，製造出能「自然出聲，行佈施」的木僧；郴州刺史王璩「刻木爲獺」等等。這類可以活動的機關木人，雖說記述的過於神妙，但可看出唐代製作機關木人的技藝，已達到較高的水準。由於史料所限，尚難具體了解唐代木偶造型藝術的全貌，僅從已見的文學記載，大略可看出唐代已出現了以適應不同形式結構的木偶造型。

　　宋代不但是中國戲曲藝術的成熟時期，也是木偶戲最爲興盛的時期。據《東京夢華錄》、《夢粱錄》、《武林舊事》等文獻所載，宋代已有杖頭傀儡、懸線傀儡、水傀儡；藥發傀儡和肉傀儡等。木偶戲所表現的內容也極爲豐富，煙粉、靈怪、鐵騎、公案、史書、歷代君臣將相故事、話本、講史、雜劇、崖詞之類所表現的內容，都可用木偶演出，民間滑稽故事更是常演的內容。因而木偶形象也更具有戲劇人物造型的特色了。不但有郭郎、而且又有了鮑老的形象。就當前見到的有李嵩的〈骷髏幻戲圖〉、宋人畫〈傀儡戲嬰圖〉、中國歷史博物館收藏的〈傀儡戲銅鏡〉、河南出土的紅黃綠三色瓷枕傀儡戲圖、河南宋墓的木偶戲磚雕等均生動地描述了兒童玩耍杖頭木偶和提線木偶的場景，形象地反映出宋代木偶造型，並注重劇中人物性格和形式美，創作出許多具有很高藝術性和觀賞性的木偶造型。演出形式和木偶種類也有所發展，出現布袋戲、鐵枝戲、扁擔戲等。木偶造型亦日趨戲曲化。由於木偶戲與人戲的長期相互影響，木偶戲搬演的主要內容多數爲戲曲劇目。戲曲塗面劃臉的人物形象，必然影響木偶戲的人物造型。除此之外，木偶戲的造型又與中國古代儺儀中的形象有直接相承的淵源關係，諸

如四川梓潼、廣元地區在民間儺儀中還有提線木偶作爲神祉。方相氏是周至漢唐時期儺儀趨鬼逐疫的重要人物，其整體造型是《掌蒙熊皮，黃金四目，玄衣朱裳，擲戈揚盾》的形象。因而戲曲人物塗面劃臉的造型和儺儀中的面具造型，都影響著木偶戲的造型，並逐漸形成了各地風格不同的塗面劃臉的傳統造型藝術。

傳統木偶造型的產生與發展，也不是一成不變的。長期以來木偶大量扮演戲曲劇目，因而造型就不能不按其戲曲形象而發展，同時也必然按其木偶造型的特點而改變，這是繼承傳統和發揚傳統的規律。所以這種傳統木偶造型，雖然有來自戲曲藝術和儺儀面具的影響，但它不單純是完全的模仿，就木偶造型藝術的發展軌跡而言，可分爲三個階段：

一是三分雕七分畫階段。早期的木偶造型是由民間藝人用木頭雕出簡單的大同小異的頭型，在劃上不同人物的臉譜，用以區分不同角色的形象。民間木偶戲班中早期的木偶造型多數沿用戲曲中的生、旦、淨、丑、靈怪等臉譜，造型主要靠劃臉，也稱作「粉頭」。這一時期的木偶造型，藝人們稱之爲「三分雕七分畫」。

二是雕刻繪畫結合階段。由於木偶戲的發展和角色形象的特殊需要，木偶造型藝人雕刻繪畫技藝的提高，逐步出現了製作木偶頭的專業藝人和作坊。這一時期的木偶造型，就整體而言尚未徹底擺脫戲曲人物形象的影響，但在造型、雕刻、繪畫諸方面均開始講究創造性和技法型的藝術水平。

元代木偶造型尙無文獻資料可稽，有待發展新的文物和史料加以考證。

自明清以來，木偶戲已由城市漸進至鄉鎭，並形成了各地不同

風格和流派的木偶造型藝術。如福建泉州嘉禮戲，有的只有生、旦、北（淨）、雜（丑）四個行當角色形象更換演出，被稱爲「四美班。」有的一台嘉禮戲只有三十六形象，故稱「三十六尊嘉禮當百萬軍兵。」泉州早年著名的木偶雕刻藝術家，有義全後街的神像舖兼木偶雕刻的佚名工藝師們；塗門街的黃良司、黃才司及後來的黃嘉祥和北門花園街的木偶造型大師江加走。他們的木偶造型，偶頭雕刻精妙，面部豐腴，具有唐代人物造型特點；粉彩細緻、線條明快，形成了福建南派木偶造型。龍溪地區漳州的木偶布袋戲，於清代就已十分盛行。木偶雕刻家徐子清，在清代嘉慶十二年已十分盛行。木偶雕刻家徐子清，在清代嘉慶十二年（1807）即在漳州東門開設「成成是」木偶作坊。人稱「南江北徐」的木偶雕刻大師徐年松，是北派的代表，到徐竹初這一輩已是第六代了。早期的木偶形象有生、旦、淨、末、丑的人物造型，後發展爲三百六十多種木偶形象，以武生、丑角、小旦等形象爲著稱。白闊、大頭的造型留有宋代郭禿的遺風，刻工精緻，形象逼眞，色彩鮮明，性格突出形成了福建北派的木偶造型。廣東杖頭木偶的造型，具有鮮明的地方特色，形象逼眞、眼口靈活、表情生動，是廣東傳統木偶造型的特有風格。潮州的鐵枝戲木偶造型至今還保留著泥塑神像的傳統，以泥成型加以粉彩描繪，趨於寫實，頗有濃郁的潮州花燈及人戲的形象特色，獨具一格的造型是至今少見的。陝西合陽線戲木偶造型，旦角酷似唐俑，臉譜色調明快，頗具民間彩塑工藝特色。陝西西安杖頭木偶的傳統造型，頭小身長，整體瘦長，線條清晰，繪制細膩，生旦角色含情脈脈，表現了內在的美。淨丑角色線條粗獷，有著陽剛之美，有漢俑人物形象特色；湖南杖頭木偶造型，雕刻工藝

刀路清晰、輪廓鮮明，一般臉型較短，額平顎寬，下顎較尖，眼大耳垂，人中較長，保留了神像的痕跡；河北吳橋一帶的扁擔戲木偶造型，雕刻繪臉簡練概括，突出線條的勾劃，具有河北泥玩具的特色，形成獨具一格的河北扁擔戲的木偶造型風格。四川杖頭木偶的傳統造型，其小木偶（京木偶）造型精細生動、趨於寫實。大中型木偶形象，線條粗獷、色彩明快、性格鮮明，具有四川地方戲曲人物形象特色。上述不同風格不同流派的木偶造型，在中國傳統木偶造型中有其代表性。

三是可雕塑與隨意性階段。近幾十年來，中國木偶戲已由民間班社逐漸走向專業化劇團，木偶戲的演出亦從露天草台走進劇場，發展成爲綜合藝術的劇場藝術。各木偶劇團都有自己專屬的木偶造型藝術工作者，他們不僅具有良好的專業技術和造型藝術修業，而且通曉木偶與表演藝術的關係。他們根據劇本內容、情節和人物性格，通過自己的審美意識，設計製作出適應表演需要的最佳木偶造型。這一時期的木偶造型都充分發揮了造型藝術工作者的創作性和藝術水準，充分發揮的現代木偶可塑性與隨意性，最大限度地利用現代科技所生產的原輔材料來設計、製作木偶，使木偶造型更具有雕刻、繪畫的誇張性，更具木偶造型的特點，同時也體現出各自不同造型藝術的風格。

中國木偶造型藝術，在繼承發揚民族傳統中不斷改革，不斷創新，並注意學習國外先進經驗、大膽的探索，勇於創新，以求中國木偶造型藝術在新的時代煥發出新的民族藝術光彩。

第四節　中國木偶藝術的結構裝置

　　木偶藝術具有造型藝術和表演藝術的雙重屬性。造型藝術是用物質來塑造人物形象，他著力於人物形象本身的刻劃，表現人物的形貌特徵和思想性格，爲木偶戲演員提供演戲的工具；表演藝術是演員藉助於木偶造型及其裝置結構，通過演員自身的藝術功力和嫻熟的操縱技藝塑造劇中的人物形象。木偶的結構裝置是與木偶表演形式相適應而產生的，他與木偶造型成爲不可分割的整體，是木偶表演藝術的先決條件。

　　中國木偶的結構裝置，從僅具有人物輪廓的木俑，到關節可以活動的大樂俑，最後發展成爲表演藝術的戲劇，經歷的由簡單到複雜的演化過程。由於各地區文化傳統、宗教及風俗習慣的差異，逐漸形成了提線、杖頭、布袋、鐵枝等不同木偶戲種類，同時產生了與之相適應的結構裝置。有關史料記載稱之爲「傀儡」的，或目前仍在民間流行的表演形式較爲獨特的，尚有數種。如「水傀儡」、「藥發傀儡」、「肉傀儡」及人偶一體或人偶燈一體（以偶爲主）等形式，這裡簡要介紹布袋木偶。

　　布袋木偶又稱掌中木偶，由頭、中肢和服裝組成。傳統布袋木偶高約1尺，製作精美，工藝考究，以福建漳州、泉州最爲有名。

　　布袋木偶用樟木雕刻，頭內裝有機關，控制眼、口、舌以及面部肌肉活動。手分拳型與掌型。掌型的手指可以活動，用細鋼絲牽動。布袋木偶的軀幹形似布袋，上口接木偶頭，左右上角連接木偶雙手，布袋前片下端連接雙腿。表演者手掌伸入布袋之中，食指插

在木偶頭的空腔裡，中指、拇指伸到木偶左右袖管中直接操縱雙手，動作敏捷靈活，準確豐富。表演者的手就是木偶結構的主體。故此，有的專家認爲布袋木偶也是肉傀儡的一種形式。爲了豐富木偶手臂的動作，表演者用一根竹籤輔助動作，其作用類似內操縱杖頭木偶的手杆，屆時插入木偶衣袖內，捻動操縱。布袋木偶憑著演員的精湛技藝，可以作出開傘合扇、脫衣穿衣、揮刀武劍、拼博對打擊騰空跳窗等高難度動作，令人拍案叫絕。

布袋木偶結構簡單，操縱便利攜帶方便，易於普及推廣。近十年，它以極強的生命力，植根於城市、農村、學校、幼兒園。不僅繼續上演著優秀的劇目，而且創作出大量的神話、童話劇目，也隨之產生了新的製作工藝和變化多端的木偶新結構。

中國木偶藝術品類眾多，形式多樣。由此產生的木偶結構亦多種多樣，不勝枚舉。這累累碩果不僅是中國木偶藝術之瑰寶，也是世界木偶藝術的寶貴財富。

第三章　台灣布袋戲源流

第一節　台灣布袋戲源流概況

在台灣，布袋戲或稱掌中戲，呂訴上〈台灣布袋戲史〉曾指出「布袋戲」一名的由來，可能原因有三：

1. 是因為從使用的木偶，除頭部和手掌與腳的下半段以外，軀幹、手及腿部都是用布縫成，其形酷似布袋，所以稱為「布袋戲」。

2. 因為木偶戲在排演後，都將木偶收放在布袋裏轉運得名。

3. 演師在排演之後，隨手將木偶投到掛在戲棚下的一個用布縫製成的袋子裡，所以稱之「布袋戲」。

這之外，可能是早期演出布袋戲的戲棚酷似大布袋，所以名為「布袋戲」，至於「掌中戲」，顧名思義，是指「托於掌上搬演」之戲，將傀儡透過掌中弄巧，稱「十指演文武」或「十指能操百萬兵」。從文獻資料上來看，台灣布袋戲與福建掌中戲，有密切的關係。

台灣掌中戲大約是在清道光、咸豐年間從漳州、泉州以及廣東的潮州地區承襲過來，當時布袋戲所用的戲曲有南管、白字戲仔和潮調。南管布袋戲的後場、唱腔、劇目與梨園戲相似，使用南鼓、

簫、噯仔、琵琶、三絃等，動作十分細膩，劇情以文戲為主，目前所知，僅鹿港、艋舺流行南管布袋戲。日治之前仍有泉州南管布袋戲演師到艋舺表演，當時台灣的戲劇基本上仍是大陸原籍流行的家鄉戲或地方戲，而清代時台灣流行的戲劇正是泉州、漳州和潮州流行的戲劇，是民眾生活中主要娛樂及信仰的重要儀式。根據田野資料，約在清末以後又陸續發展出北管和京劇兩派布袋戲流派，以新莊、大稻埕最為著名。其後場全用北管音樂，有單皮鼓、唐鼓、嗩吶、椰胡、京胡、鐃鈸等，在表演技巧上有許多的創新，尤其是武戲部分的加強，如跳窗、擺陣、對打等技巧及各種奇離怪獸、道具。但是日據時代以後，逐漸形成自屬的表演風格，不再以「唐山師傅」的技藝手法為標的。戲曲音樂的使用及劇目、演出及技巧各方面，也有很大的改變，雖然「唐山師傅」的技藝細膩而優雅，倒不如說台灣布袋戲具有本省的地方性格，更能融入台灣民眾的生活中。

從目前可知幾個家傳的掌中戲藝人家族渡海來台或第一代師承「唐山師傅」演出掌中戲為業的先人年代來看，大多是十九世紀初期至中期這段時間才開始有偶戲演出。在清道光、咸豐年間，陸陸續續有許多泉、漳及潮州的掌中戲班藝人來台演出或定居下來傳徒，中南部有如鹿港「算師」、「俊師」師兄弟、彰化溪洲的鍾五、鍾權等等。所以十九世紀中期應是閩南掌中戲技藝發展的顛峰時期，同時也是台灣掌中戲發展的最初階段。

一般而言，閩南的布袋戲分為漳州、泉州兩系統，漳州布袋戲稱為北派，木偶的造型及表演風格，接近京劇或漢劇系統；泉州布袋戲則為南派，表演上採梨園戲的風格。而不同地區，有它不同的

技藝表現手法，不同的流派或不同的藝人，也有屬於他自己的一套藝術風格。以台灣而言，南北兩地的布袋戲表演風格也有異。

　　布袋戲在台灣，因曲調的不同，大致分為三派：一是南管派，由泉州人傳授，其所唱的歌調是南管調，又叫「白字調」，重文戲。二是北管派，戲由漳州人所傳授，歌調是北管調，又稱「亂彈調」，較重武戲。三則是潮州派，由潮州人傳授，其所唱的歌調是潮調，潮調較為高揚，戲路大致和南管派相同。由戲目與演技的不同，可分為二派：一是北派，以台北為中心，台詞重文雅、重做工、步伐舉止得配合詞典，處處要合乎規矩，樂曲要隨時跟著劇情而變化，不能爭調。二是南派，以雲林為中心，偏重武打、拳腳靈活、武術精湛，神仙騰雲駕霧、武俠飛簷走壁。

　　白字布袋戲在音樂上較南管布袋戲通俗，尾腔長唸田公咒：「路里令、里路令、路路里路令」，流行於台北新莊、彰化、台南；潮調布袋戲則流行於彰化、員林、南投、嘉義朴了、雲林西螺、斗六、斗南麻豆、新營、屏東潮州、林邊……等地，相傳早期潮調布袋戲的後場類似皮影戲的潮調和道士做功德的「道調」，其主要樂器有單皮鼓、唐鼓、胡琴、嗩吶、鐃鈸等。

　　台灣近代有關南管戲、白字戲及九甲戲在語意上雖各有指，但實際上卻糾纏不清。以九甲戲而言，也做戈甲、九角、交加、九家，甚至寫成狗咬戲，福建縣通稱之為高甲戲，是在梨園戲基礎上加上其他角色，特別是武角；在場面音樂上則加入北管（京劇）部分，變成南北交加的情形。

　　清末民初至1920年代，上海京班在閩南流行，高甲戲又吸收它的一部份劇目及武戲的表演，形成後來閩南高甲戲的形式和規模。

台灣的九甲戲與閩南高甲戲的發展路線不同，高甲戲大約在合興戲時代就傳入台灣，後來在本地受到京班的影響，形成南管戲及新的九甲戲，和大陸高甲戲殊途同歸。在台灣，九甲戲的多變、龐雜的確是其特色，民間稱九甲戲是「南腔北調」、「南北交加」正此之謂。台灣民間有句俗話說：「土地公看九甲戲―亂闖」，正是九甲戲演出時鬧哄哄的情形。「五洲園」黃海岱先生就將其運用在布袋戲的表演中。

台灣光復後，中南部地區的北管音樂有了變化，產生一種專門配合布袋戲使用的「北管―風入松」，包括南曲、歌仔調、白字戲調和高甲調。「風入松」曲牌幾乎成為布袋戲音樂的代表，只要聽到這樣的音樂，大部分人都會直接聯想到布袋戲正在演出。

台灣的布袋戲大致可分為五個時期的演變：

一、南管時期

發源於泉州的傳統布袋戲，最原始的形態屬南管劇種，據〈台灣省通誌卷〉學藝藝術篇中說到：『其初，此戲僅有南管一種，嗣而分為南管、北管二種。南管擅演文戲，木偶師多出身於泉州，道白帶有濃厚之「下南腔」，所唱皆為南詞。唱法聲腔與崑曲極相接近，行腔吐字則更為柔曼……。』所以，南管布袋戲可說是台灣布袋戲的始祖。這個時期布袋戲的表演方式，以古雅的南樂為依歸，相當高雅有優美感。據吳瀛朱先生在〈台灣民俗〉中說到：『南管音樂發生在長江以南的地方，而台灣的南管樂屬於福建泉州一帶的音樂，樂調悠長清雅，不用鑼鼓等打樂器而單用管弦……』其所用樂器有月琴、笛、二弦、三弦、琵琶、洞簫、拍板等等，演奏時管

弦並重、委婉柔和，以鹿港、萬華、台南、新莊、淡水爲中心。南
管樂曲的內容，包含了「指」、「曲」、「譜」三部門：「指」，
又稱套曲，有詞有譜，可演奏可演唱，以十音演奏，也稱「噯仔
指」。不過，現在都省略十音，只用弦管上四管奏指，稱「簫指」；
「曲」，曲詞源自歷代戲文的片段，各首獨立唱作並行，以上四管
加拍板「唱曲調」；「譜」純粹的樂器演奏曲，因爲只有工尺譜並
沒有文辭，所以表現領域很大，和指的不同點在於「指」全爲戲劇
故事，譜則描寫景物。既然以南管爲戲曲音樂，其戲目自然也是採
用南管戲本，如『琵琶記』、『白兔記』、『西廂記』、『殺狗
記』、『陳三五娘』……等著名的南北戲曲。這些戲講究的是劇情
曲折、對話優雅、唱腔溫婉，尤其角色出場時，都得先吟「定場
詩」，這說明它與知識分子結合的特性，所以又稱爲文人戲。目前
南管的後場演奏已不復見。當時戲班的構成一共僅五個人，分爲前
後場，前場二人是主演，有頭手、二手之分，二人都必須嫻熟各種
演技，並且能說能唱，後場三人負責文武場。因爲重文戲，所以主
演人大多是讀書人，也因爲南管布袋戲有著優雅的詞句，愛好它的
以文人居多，因此演員在演戲時必須十分謹慎、循規蹈矩。南管布
袋戲實際上在台灣佔很小的區域，僅在台南、鹿港、台北、新竹四
大城市流行，該地都是由福建泉州人士移居而來，盛行於同治、光
緒年間。

　　昔日，台北艋舺是南管布袋戲的大本營。由唐山師傅將閩南掌
中戲帶入台灣，組班授徒，除了台北艋舺之外，另有新莊、大稻埕
等三區更有「戲窟」之稱，是戲班子薈萃之所。艋舺一地，更是南
管布袋戲的天下，掌中技藝高手如「金泉同」童全（外號翻鬚全），

1873年隻身來台闖天下，與「龍鳳閣」陳婆（外號貓婆），兩人技藝精湛，號稱「南管雙璧」。他們演出常打對台，俗語說：「鬚鬚全與貓婆拼命」，可知當時演出情況的精彩。

鬚鬚全，姓童名全，西元1854年生於泉州，20歲那年隻身來台定居於艋舺水仙宮口街，其個性溫和、平易近人，甚得人緣，一般印象褒多於貶。他有稟賦的演戲天份，雖不識字，對戲詞的的運用卻很自如，而且說的順理成章，每齣劇都滾瓜爛熟，演技可謂獨步藝壇，動作靈活逼真，「老家婆」（彩旦）是他的拿手戲，他的聲音、口才配合優異的演技連「貓婆」也自嘆不如。

陳婆俗稱「婆師」，因為痲臉所以也有人稱其「貓婆」。他也是泉州人，來台時間稍晚鬚鬚全，他與鬚鬚全在布袋戲戲園，可說是其旗鼓相當，各有千秋。

中部布袋戲的開山始祖為俊師（本名不詳）人稱「鹿仔俊」，生於泉州，來台後即定居於鹿港，本也是南管樂師，後來為了適應中南部觀眾的喜好，加入大量口白，即所謂的「白字仔」。算師及狗師是俊師的同門師兄弟，定居於中部一帶。俊師、算師滿腹文章，詩詞出口既成，演技比北部「童全」、「陳婆」有過之而無不及。當時，黃海岱的父親黃馬拜蘇總為師，而蘇總便是師承俊師。

到了清光緒末，日領初期，南管布袋戲逐漸被北管布袋戲所取代，呂訴上撰〈台灣布袋戲史〉載：「鬚鬚全」的劇團，稱為「金泉堂」；貓婆的劇團，稱為「龍鳳閣」，兩團均擅長文戲，音樂是採用泉州的南管。而貓婆有一學徒叫林金水，他把文戲改做武戲及把南管改為北管，在初回的試演，大受歡迎，於是武戲便風靡全省。林金水入贅李氏，亦即布袋戲「北祖師」李天祿之父親。

二、北管時期

　　雖然一般文獻都記載林金水是捨南管取北管一舉成功的藝師，不過，也有人認為在他之前，新莊有個著名的北管師傅，憑著一手精采的武戲，風靡整個新莊，連大稻程、淡水也都逐漸改為北管布袋戲，最後連南管的大本營艋舺也流行北管戲。台灣其他地方的布袋戲也產生許多變化，《台灣省通誌》學藝藝術篇中有記載：『其初，此劇只有南管一種，嗣而分為南管、北管二種。南管擅演文戲，木偶師多出於泉州，道白帶有濃厚的「下南腔」』所唱皆為南詞，唱法聲腔與崑曲極相接近，行腔吐字則更為柔曼；尤擅打科取諢、詼諧百出，演技精湛，指頭上所搬弄之木偶，宛然如生，故老年人尤喜歡觀之。北管分為兩派：一隸亂彈系統，一隸平劇系統，為其道白，均用本省土音。平劇系統之北管布袋戲，盛行於本省北部；亂彈系統之北管布袋戲，則盛行於本省中南部，而自台中到高雄一帶，各種派系，尤稱複雜。該地於雲林縣為中心，原是南管天下，後分三派：由泉州人所授著，稱為「白字」；由漳州人所授著，稱為「亂彈」，而由潮州人所授著稱為「潮調」，唱法互異，各有其地盤：「亂彈盛行於斗六、西螺、斗南、虎尾、古坑、二崙等地；白字盛行於台西、麥寮、褒忠、東勢、四湖等地；潮調則盛行於水林、口湖地方。」潮調戲曲音樂與南部黑頭道士做功德時用的音樂類似，一般民眾認為不吉，所以潮調在台灣並不普遍。

　　從台灣掌中戲藝人來台的年代以及所使用的戲曲音樂上來比較大陸布袋戲所有北派、南派的戲曲，可知早期閩南掌中戲，包括潮州，並無所謂北派唱漢調、京調、崑腔的掌中戲，其所謂的北派掌

中戲應該是較晚以後衍變，漢調、京調和昆腔的音樂性較接近台灣流行的北管，而與南管差異太大。然而北管的布袋戲，一般都認為是在台灣發展起來，雖然不能確定是那個年代、那個藝人發展的，但以黃海岱為例，其父黃馬學習「白字調」布袋戲，可見在黃馬時代，已經使用北管戲曲，至於黃海岱時代已完全使用北管戲曲，作為布袋戲演出之音樂。

早期在台灣北部幾個比較繁榮的地區，如新莊、艋舺、大稻埕等地，為當時台灣北部的貿易中心及各地生產的內外銷品如米、糖、樟腦等集散地，同時也是早期大陸文化傳播到台灣的轉口站。所以發源於泉州的布袋戲在這幾個地方首先流行起來，使它成為布袋戲相當活躍之區。新莊、大稻埕兩地為北管布袋戲的大本營，艋舺卻一直是南管布袋戲的天下。直到南管布袋戲的大師，如童全、陳婆等人相繼去世以及後場師傅的仙逝或返回大陸之後，才逐漸被當時的北管布袋戲所取代。同時，其他不同戲種也已紛紛地採用北管音樂，所以當時有「食肉食三層，看戲看亂彈」之俗語流行，可見其風行之一般。

北管布袋戲戲班之構成人數和南管差不多，或者多一兩個人，主演仍然分為頭手及二手，但說口白部分由頭手負責，二手全不過問。演出時也不同南管有固定的劇本，初期的演出型態加入了許多武打的場面，大家索性叫它「虎咬豬」。後來雖然也有改變，仍然擺脫不了打鬥劇情的範疇，尤其是「跳窗」這項技藝最難的便是戲偶突然旱地拔蔥似的躍起，除了要準確地跳進戲台上方的花窗外，演師更不能讓觀眾看到他的手。這種戲最符合觀眾的胃口，所以不論在城市或者鄉下都有它的足跡，不同南管只侷限於固定地區。這

種新奇把戲吸引百姓，使得南管布袋戲漸沒落，有的南管布袋戲演師乾脆收起戲籠不演了，有的學跳窗演起北管，正所謂「風水輪流轉、十年河東、十年河西」，南管師傅也不免被譏稱「活到老才學跳窗」。

　　南管布袋戲改用北管音樂為後場的方式有二種：一是全盤襲用北管的劇本；二是用北管音樂來配戲，劇目仍是唐山師傅所傳或家傳戲班從大陸帶來的戲本。而且自從改唱北管之後，開始供奉西秦王爺為戲神，變成田都元帥和西秦王爺共祀的情形。北管戲演出的形態，主要特色是加入許多武打場面，如跑馬、打虎、打藤牌（盾牌）、跳花窗等技術。藝師們必須把每個動作練得滾瓜爛熟，如何招招相扣、步步相逼，一招一式驚險萬分才足以吸引觀眾，所以藝師無不全心投入。

　　這種鑼鼓喧天，被讀書人譏為「虎咬豬戲」的北管音樂能後來居上，全面取代南管音樂，廣受歡迎的原因，一是南管音樂以輕柔、優美和諧見長，深獲文人雅士們的喜愛，卻較無法吸引廣大的中下階層人士。北管音樂雖一直被認為喧鬧粗俗，可是音樂本身節奏分明、較富變化，而其表演內容大都取自於演藝小說或民間故事，主題都是扶弱除惡、行俠仗義為主，對中下階層來說，具有宣洩感情的功能，最能讓平日對現實生活不滿或遭受欺壓、生活困苦的市井小民寄情其間。而布袋戲的發展本來就依附民俗廟會而生，觀眾也以中、下階層居多，北管音樂自然佔上風；二是就劇種而言，南管戲由於受到樂曲的限制，所能演出的僅文戲而已，雖然可採取一些幽默詼諧的內容來吸引觀眾，可是對於庶民而言，並無法使他們寄情其間，達到忘情效果，而北管戲除了保留南管戲的幽默

詼諧外更以武戲著稱。

　　雖然北管戲在各地普受歡迎，但是中部有一派來自詔安的潮調布袋戲，卻不受影響。在清乾隆年間，萬能師鍾五全（鍾五）來台，以「閣」爲團名派別，在彰化、溪洲落戶，潮調布袋戲開始在台灣生根，到了清末業已傳四代，更逐漸傳至南投、竹山、斗六、西螺、莿桐……等地，在中南部和北管戲形成分庭對抗的局面。

三、日治時期

　　自布袋戲傳入台灣後，由於廣受喜愛，各地布袋戲班紛紛成立，在各地上演。日治時期的布袋戲不論屬南北管、白字調和潮調系統，基本上都走傳統路線，演出各自的籠底戲、正本戲。約1910年代，布袋戲演師開始在傳奇小說上改編一些新戲，產生了所謂的古書戲、劍俠戲，雖然仍用傳統後場音樂伴奏，但已大量減少唱腔並能自由擷取其他戲的特色，使得布袋戲有良好的發展環境，成爲近代台灣較具號召力的劇種之一。

　　日治時期布袋戲十分流行，戲班林立、名師輩出，又因布袋戲表演靈活、老少咸宜，且戲金便宜，所以民間喜歡聘請布袋戲演出。當時著名的戲班有：台北地區的「金泉堂」、「龍鳳閣」、「小西園」、「錦上花樓」、「宛若眞」；雲林有「五洲園」、「新興閣」、「寶興軒」、「復興園」；台南有「錦華閣」、「東光班」、「小飛虎」、「雙飛虎」、「錦花閣」；南部有「高洲園」、「復興社」、「玉泉軒」等。

　　台灣戲劇活動之熱烈，自是社會與傳統背景的影響，而且戲劇一直是農村唯一的娛樂。鄉下地方一有演戲的場合，男女老幼拿著

長板凳前去觀看，到深夜還不自知，看戲是他們最大安慰。況且台灣的戲劇是神、劇一體，不管是年節慶典或是個人喜宴爲酬神演出，觀衆可以免費看戲，這是它興盛主因之一。

　　1930年代日本軍國主義逐漸抬頭，其在中國的侵略行動也加快腳步，中日關係緊張，1920年代後期蓬勃一時的台灣民族運動、社會運動、文化運動此刻業已式微。台灣的殖民地政府加強對台灣民衆的思想、生活改造，包括日語講習所的普遍設立及「部落振興會」的全面推動。戰時皇民化運動標榜由精神運動走向實踐運動，強制台灣人民日常生活日本化，包括說國語、改姓氏、效忠天皇、稟棄舊有習俗，尤其是帶有中國民族色彩的宗教信仰、戲曲表演。宗教展開寺廟整理運動，把神像集中燒毀，名之爲寺廟神升天，家庭則改奉照大神的日本神主牌，民間的傳統節令如中元節、春節皆被禁止。在戲劇方面，台灣傳統劇團被強制解散，許多藝人都改行從事其他勞力工作。1941年太平洋戰爭爆發後，台灣的地位相形重要，日人推行皇民化運動，極力摧毀中國固有文化，一切文物制度遭受空前浩劫，布袋戲也難逃其厄運。幸有一部份日人知道布袋戲是台灣人民重視的民族技藝，輕言毀滅恐會引起暴動，所以建議保留布袋戲，卻成立了「皇民奉公會」來管理台灣戲劇。在民國30年10月3日由黃海岱籌劃，在該會舉行第一次試演會，出席第一次試演會的當局委員，無不爲黃海岱的演技大表稱讚，決定將布袋戲加以改良，創造帶有日本色彩的布袋戲。於是日本式的木偶在皇民會的主持著手雕製。1942年1月「台灣戲劇協會」在「皇民奉公會」的指導下成立，統一指導、管制島內劇團，將島內演藝場所，以配給方式處理，會員劇團所提出的劇本，必須經過「台灣演劇協會」

的核定。布袋戲因有黃得時等有心人士的奔走、策劃得加入「台灣戲劇協會」，當時取得資格的有「日本人形劇團」、「新國風」、「小西園」、「五洲園」、「小美園」、「旭勝座」、「新興」等七團。民國31年4月23日召開第二次試演會，這次試演會的特點是：㈠、伴奏採用西樂或唱片；㈡、服裝中日並用；㈢、說白可用台語，但要摻雜日常生活上慣用的日語，或以日語說明；㈣、舞台裝置增設立體化的佈景片，使觀眾在欣賞上得到立體感。這些改革，對光復後的布袋戲改革有很大的影響。

從皇民化運動推行以來，台灣傳統戲劇被全面禁止，代之而起的台灣新劇效果並不佳，在內容、形式方面都無法吸引民眾，不能取代傳統戲劇。其實在戰時的環境中，台灣人生活在矛盾、被扭曲之中，戲劇界的藝人與團體，其性格、方向都被抹殺壓制，相形之下，民俗文化的力量就較具韌性。民間演劇雖然被明令禁演，但戲劇活動仍不能完全滅絕，特別是偏遠的山區、漁村等。民眾經常私下學戲、演唱，以布袋戲而言，戰爭期間仍能有演出活動，戲班用各種方式演出，例如夾雜日語、或督察在場時才演出皇民劇……。黃海岱回憶其日治時期演戲的情形：「當時的布袋戲，就是將戲偶穿上日本服裝、講日本話，戲偶拿著武士刀在台上砍來砍去的。其實大家都是看到日本人來才趕快換上穿日本服裝的戲偶，本地的戲劇還是得應觀眾之要求演出，其中一、二次就被日本人發現……。」不只是布袋戲，各種劇種幾乎如此，反映出了根深蒂固的民間戲劇即使在強權壓制下，縱使一時受到限制，亦有其因應之道。所以在日本投降之後，各地藝人、劇團如雨後春筍，紛紛出現在大小城鎮，彷彿這場皇民化運動從未發生一樣。

許多日治時期的劇團至今猶存，而這些劇團的歷史實際就是台灣戲劇史的一部份，約現年70歲以上的老藝人多經歷了這個時期的表演，例如黃海岱、許王、鍾任祥、李天祿（已仙逝），可說是台灣布袋戲劇史的見證人。

四、光復後

台灣光復後，布袋戲重起爐灶，在日本人的限制和改革之下，完全恢復自由，以往幾乎消失的傳統布袋戲，在各地的街頭巷尾又再熱熱鬧鬧的演出。所有過去走投無路的布袋戲劇團，現能在街頭巷尾表演著有民族色彩的偶人戲，亦覺得活潑生動。

光復初期布袋戲班停演已久，一切難免陳舊，但是在戲劇界一點也不落人後的發展，一時之間，布袋戲又虎虎生威、生龍活虎，戲班子常趕場演出，好不風光熱鬧。在這時期每個戲班都有固定觀眾及表演地盤，當時有「小西園」許王、「亦宛然」李天祿；中部有「新興閣」鍾任璧、黃海岱、黃俊卿、黃俊雄；南部一帶有「泉閣」黃秋藤及「寶五洲」鄭一雄，群英會集。光復後中南部人口移居台北者漸多，中南部的戲班也逐漸在台北演出，至60年代中葉，台灣的社會型態開始因工商掛帥引起極大的變化。在原先是各門派頂立互競的局面，一轉而成戲院、內台戲的改革派，布袋戲界似乎開始天搖地動。

此時，在台北比較活躍的布袋戲班有十一、二班左右。他們全年演出的情形，上半年大約都在戲院演出，將戲院包下來和老闆四、六分帳。下半年各地廟會慶典比較多，所以多被請去演外台戲。演外台戲之前，先與廟方的爐主談妥戲金，分給戲班中的樂

師、頭手、下手及管理燈光與電器的工人，最後再留二分給班主。

由於傳統戲偶只有8吋高，坐離戲台遠一點的人便看不清楚，於是演師將戲偶尺寸放大，從此布袋戲踏上改革之路，展開傳統與現代的紛爭。除戲偶之外，配樂部分在台灣光復後也產生一種專為布袋戲而設計的音樂「北管一風入松」。

「北管一風入松」是台灣布袋戲團所最常使用的布袋戲戲曲音樂，它是根據北管音樂中的曲牌重新編曲而成，目的是為配合布袋戲的演出節奏，「北管風入松」音樂涵括很廣。最早在日據時期，在布袋戲本土化的過程中，台灣北管戲曲的大巢穴：彰化、台中、南投一帶，有許多的北管子弟館的師父投入布袋戲的演出行業，因為北管戲曲音樂是他們最熟悉、也最了解的音樂，所以當他們投入布袋戲的實際演出經驗當中，很深刻的體會到，原有的北管戲曲音樂再配合布袋戲的演出節奏上，有很明顯的不足與不同之處。因此他們為布袋戲戲曲音樂著手改革，從傳統北管戲曲音樂擷取部分曲牌，主要是〈風入松〉曲牌音樂重新編曲而成，從而形成台灣本土化的北管音樂「北管風入松」，「北管風入松」後來成為布袋戲的最重要樂曲，而以彰化、員林、南投、草屯地區為最主要的發源地。布袋戲〈北管風入松〉曲牌音樂正是早期中國傳統戲曲音樂傳入台灣轉換成本土化的過程，可惜它的轉變過程中，因為社會的轉型，5、60年代以後，真人現場演奏漸被錄音帶和唱片所取代。此外劇情也由章回小說漸轉為自行編劇，內容視觀眾反應喜好而頗有彈性。

而在國民政府接掌之後，發生震驚中外的「二二八事件」，揭開了台灣人和外省人的流血衝突，政府為了穩定民心，提出許多相

關的活動配合，傾銷「反共抗俄劇」的文化列車，在各地競相開動，布袋戲當然也不落人後，響應反共抗俄的國策。於是由專家編排以反共抗俄爲主旨的改良布袋戲開始上演，如呂訴上則編導了「女匪幹」一齣戲目。各劇團都有愛國的戲目演出：李天祿的「亦宛然」，曾演女匪幹；「小西園」演出大義滅親；「是非也」演出投奔光明；「名虛實」戲班演出大別山下；「新西園」演出大巴山之戀……等等。

前後二段「爲政治服務」的戲劇，雖然時間不長，卻完全不同於傳統藝術，再加上政治力量的介入，使得傳統戲曲延續中斷，更導致民間文化急速變質。

保守的農村思想在功利主義的驅策下逐漸崩潰，人們開始追求物慾的享受以及官能的刺激，傳統的娛樂觀念日漸衰微，起而代之的是挾著聲光之娛的的電視或電影，北管布袋戲跟其他民間戲曲，也面臨了衰亡或改革的的抉擇。

五、金剛戲時期

演義傳奇小說的故事已無法再吸引廣大的群眾，於是「新世界」掌中劇團的陳俊然和「五洲園」掌中劇團的黃俊雄以及「寶五洲劇團」的鄭一雄率先改革，推出煙粉、玄奇、靈怪，公案集於一身的金剛戲，故事往往沒有特定的時代背景，只要戲好叫座，就可以演不完。戲偶的雕繪裝扮、服裝也漸脫離傳統戲劇的體制，戲偶的造型比例也加大許多。

本來布袋戲的配樂，是道地的中國古典音樂──南管或北管，金光戲出現後，所用的配樂已經匯集了古今中外的雅俗雜樂，有南

管歌仔、有北管曲、高甲調、車鼓調、流行歌曲或交響樂或日本歌
謠……等等。這樣的改革使得台灣布袋戲逐漸失去鄉土性與傳統的
意味，娛樂性部分是增加了，可是，布袋戲的藝術價值卻在漸漸消
失當中。

　　1952年，政府為了「勵行節約、改善風俗」，採取一連串禁止
普渡、節約拜拜的措施，野台戲也遭到限制演出的命運，布袋戲只
好改為「內台戲」演出的方式。承租戲院，所有的演出收入歸劇
團，但盈虧也完全有劇團承擔，各劇團無不想盡方法，改善劇本、
增加戲劇效果來爭取觀眾。而且為了節省經費，劇團只好裁減藝
師，「新世界」的陳俊然是光復後第一個取消後場音樂改用唱片配
樂的演師，不過他錄製的唱片內容還是北管樂曲調為主。他之所以
用唱片取代後場樂師，主要因素是社會型態改變，人工日漸昂貴，
演出酬勞卻沒有相對提高，而且老一輩的樂師日漸凋落，年輕的一
代又少人願意學，只好以這種方式來平衡開支以及解決後場樂師難
找的困擾。

　　黃海岱之子黃俊雄更是大膽地做了許多改革：一是用唱片取代
後場，採用的音樂是無所不包，從西方古典音樂到流行歌曲都有；
二是把布袋戲木偶放大一倍以上；三是以彩繪的戲台來取代彩樓，
且裝上閃爍的霓虹燈，配合乾冰、火花等特技以及多種變化的佈景
來吸引觀眾，創造出金光閃閃的金剛戲，果然吸引了許多觀眾。

　　「金剛戲」之名，源於《清宮三百年》一書中的『金剛經』得
名，又由於劇中人物為仙道鍊氣士，稱「仙角」或「先覺」，因練
有金光護體，每當出場時，搖動五彩布巾，然後隨人物出來，以示
其金光燦燦、絕世神功，若是吐劍光、放金光，就在嘴巴、身後搖

晃鉛片製成的刀劍、動物或五彩布巾，交相爭鬥，此即金剛戲之原始形態，或稱金光戲。其實，古老小說如封神演義、東周列國志、封劍春秋、說唐、西遊記、濟公傳、白蛇傳，已有很多金剛劇情。當時李天祿剛從上海回來，攜帶一部上海版清宮三百年小說，聘請教兒子漢文的老師吳天來編戲，吳天來編寫的劇情曲折、角色人物的形格十分明顯，演出之後，觀眾反應相當激烈，吳天來也就一直為李天祿編寫布袋戲劇情。和李天祿頗為至交的「新興閣」鍾任祥，見此故事內容敘述反清復明的武林事蹟—「洪熙官三建少林寺」如此受歡迎，令自幼學過少林功夫少林典故的鍾任祥，心中大為興奮，是將此故事搬上舞台，更將吳天來也帶回南部為他繼續編寫劇本。西螺是本省少林武館的流行地區，這套少林故事大大受歡迎，轟動整個中、南部。此劇富有各種禪學、武功，但演到血戰羅浮山一集，上海這套故事突然斷版，劇情無法接下去，鍾任祥、李天祿、吳天來只好研創各種玄奇功夫，來滿足觀眾心理，開啟金剛戲先河。

金剛戲初起的階段，唱片配樂其實還不是普遍受到歡迎，布袋戲仍多使用鑼鼓，而且興起聘請歌手的制度。歌手都是以年輕女性居多，甚至一場戲如果沒有歌手，就沒有人肯來看戲；戲班若沒有請歌手，就沒有戲可演的局面。也因為如此，造就了許多女演師，這種情形一直到了民國54年左右，因為唱片的流行，後場音效都改唱片代替，這現象才逐漸消失，而且隨著電視的普及，使得劇院布袋戲逐漸凋零，轉由電視佔上風。

民國58年，黃俊雄將改良的布袋戲（金剛戲）帶入電視，藉著聲光科技與剪接技術，使電視布袋戲掀起有史以來的收視高潮，造

成風靡。電視台相繼邀請各界有名的布袋戲演師參加演出，一時間，螢光幕上戲界的南北精銳盡出，形成電視布袋戲的顛峰時期。這段期間，台灣的布袋戲戲班突然增加了二、三倍，但技藝參差不齊。到現在，電視布袋戲雖然沒有以往的風光、轟動，但是，黃俊雄自行錄製的霹靂布袋戲仍然在螢光幕上展露其魅力。

　　黃俊雄出生雲林縣，父親黃海岱在布袋戲界小有名氣。民國42年元旦，十九歲的黃俊雄學藝成功，從父親黃海岱手中取得五洲園三團的旗幟，正式組團，闖蕩江湖。黃俊雄認為布袋戲老唱北管、歌仔戲、演傳統戲曲，觀眾也會有看膩的時候，雖然傳統的表演形式有其吸引人的地方，可是時代在進步著，人的生活觀念是會改變，地方戲劇的生命力就在社會大眾，社會大眾的文化是俗民文化，是愛好新奇、鮮異事物的，戲班為求長期生存，必定順應時代的新趨勢才行，光談藝術價值，生活該如何？了解觀眾心理的黃俊雄，便全力在緊湊與快速的戲路上下工夫。他到美軍顧問團買了一部全自動的錄音機，並請電影院裡的放映師，錄製了「賓漢」等一系列的世界名片插曲，在演出布袋戲時配合燈光、情節播放。翌年，他以這套全新的裝備，在埔里「綠都」戲院推出時，果然大為轟動，連演四十天。挾這股勝利的餘威，所到之處場場爆滿，觀眾反應強烈，出乎他的意料。這促使他大步地踏上革新傳統布袋戲的道路。

　　民國56年，黃俊雄再度走到了他戲劇生涯中的一個轉類點。由於戲班彼此間的競爭，加上徒弟愈聚愈多，小劇院的收入逐漸不敷開銷，他便想到設有冷氣設備的大戲院。為了解決在大戲院公演，後排的觀眾看不清木偶這個問題，他創造了大型的木偶，將原來的

八吋、一尺半的木偶、增加到三尺三。大木偶笨重無比，操作不易，必須在肚子內牽線或以藤軸帶動，但這諸多技術上的問題都讓他克服了。剛好這時候日本歌舞劇團來台表演，絢爛的燈光、華麗的佈景、豪華的舞台帶給黃俊雄新的靈感。於是他投下鉅資，添置了最現代化的燈光、音響、佈景。當在國泰戲院演出時，鉅資投下的絢麗舞台佈景、燈光和音響加上碩大的木偶，牢牢地吸引了觀眾的眼光，觀眾向潮水一般湧入戲院，深受吸引。

戲院時期的第一代名師，如「五洲園」的黃俊卿、「眞五洲」的黃俊雄、「寶五洲」的鄭一雄、「新興閣第二團」的鍾任壁都出身於傳統鑼鼓戲班中，他們以其深厚的傳統戲曲基礎開創金剛戲，掌中技藝及口白都有雄厚的根基，且能掌握傳統布袋戲劇場的場次結構及角色系統的特質，因此在承續傳統與創新風格之間大展才華，成爲各據一方的布袋戲界英雄。

民國50年左右，布袋戲界又出了一位名編劇家陳明華。陳明華初爲編劇時是個青少年，因其才華敏捷，人稱団仔仙。陳明華與吳天來所編劇本，性質上完全不同，但也頗受布袋戲演師及觀眾的喜歡。一般來說，吳天來所編的戲較注重劇情的內在結構，情節細密、高潮起伏轉折從頭到尾都能緊緊的接衔發展，劇情扣人心弦，吸引觀眾欲罷不能的看戲心情。而陳明華的戲較著重於熱鬧精采的情節，打殺的場面很多。基本上觀眾的反應是吳天來所編排的戲較具有吸引力，而且一般資本較弱的戲班也不太敢用陳明華編寫的劇本，因其所編的戲殺傷力很大，打殺的武打戲很多，往往一場戲下來人物死傷過半，木偶損壞率很高，在戲偶價錢很貴的情況下，一般戲班是不敢嘗試。

　　事實上在黃俊雄進入電視演出之前，李天祿先生已首先應邀在電視上演出，由於演出形式仍固守鑼鼓傳統，再加上電視機並不普遍，而且是黑白畫面視訊不良的情況下，所以並沒有預期效果。大眾傳播媒體與布袋戲的結合，最早開始並非是電視台，據江武昌〈台灣布袋戲簡史〉載，早在民國50年左右，「寶五洲」的鄭一雄就曾經將他所演的布袋戲錄音下來，交由廣播電台去播出，一樣受民眾歡迎。

　　電視布袋戲的影響是多層面的，從觀眾與劇場關係的角度來看，廟會野台戲係以隨意來的民眾為主，戲院內台戲是以買票入座的戲迷居多，電視布袋戲則是送到觀眾眼前的節目。一般而言，布袋戲改換成電視媒體的另一種呈現，其中最大的改變在於電視提供了鏡頭剪接技術及特殊畫面效果，由於布袋戲進入攝影棚錄製，其表演空間就不再侷限小小的戲棚，工作人員設計許多立體場景來使用，拓展布袋戲舞台景觀的變化，使得電視布袋戲與傳統舞台表演形式的布袋戲更趨於兩極化的發展。

　　早期布袋戲還沒有進入戲院內演出內台戲的時期，布袋戲師徒相傳的制度非常明顯，從寫「拜帖」進入師門學藝，每天一大早起來開始燒開水、泡茶、捧洗臉水給師父梳洗、請師父吃飯、洗衣服、做雜事等都得做。而跟著師父的戲班出去演戲時，得先從後場撓鈑手開始，學了後場樂器之後，才有機會做師父的助手，如此的過程，一般說法是三年四個月的時間才可以向師父領回拜帖，表示「出師」了。但是到了劍俠戲的末期，尤其在金光戲興起，進入戲院演出之時，因為戲班需要大批助手，雖然也有寫拜帖來學藝的徒弟，但是更多是跟著戲班當助手的人，並沒有正式拜師，這時候學

藝大都是學會演出、敢於上場開口，木偶的基本動作已經不是很重
要。因此這些學徒很快的出師自行組團，新的戲班成立之後，同樣
需要大批人手，在這樣的循環之下，產生了很多的布袋戲戲班。所
以民國50年之後，表面上戲班一直蓬勃的發展增加，事實上普遍演
出的水準卻是日益低落，具有專業精湛演技的後起之秀也逐漸減
少，戲班雖多而流於浮濫的局面。不利時代的環境與水準走低的戲
班，導致布袋戲趨於江河日下的境地。更在電視布袋戲及金光戲的
衝擊下，傳統的布袋戲日漸在民間失去其地位。

　　今日野台布袋戲，由於戲金便宜，在民間廟會仍十分流行，但
會來觀看的人已不如以往，而其演出也流於敷衍了事，無論在演出
情形或劇情都脫離了傳統戲劇的範疇，往往只有熱鬧卻不見劇情，
長久下來，造成布袋戲生存的空間愈來愈窄、似乎更蕭條。為了生
計、為避免被淘汰，有些布袋戲劇團便結合野台電影、歌舞劇團…
…等聯合演出，通常下午場演布袋戲「扮仙」等吉祥戲，到了晚上
改放映電影或歌舞團的表演，這樣的演出完全失去了傳統布袋戲的
藝術及觀看的價值，現在，若想看傳統布袋戲，只有在政府提倡的
文化活動中尚可欣賞到，民間幾乎是變調的布袋戲。

第二節　雲林布袋戲源流概況

　　布袋戲在台灣南部是以雲林縣為中心，早在民國前便分為三派
：由泉州人所傳授稱之「白字」，由漳州人所傳授的稱為「亂
彈」，由潮州人所傳授者稱「潮調」。凡此都是由其鑼鼓之介頭、

戲中之歌調，各有異響之故。斗六、西螺、斗南、虎尾、古坑、二崙等地，嗜好「亂彈調」；台西、麥寮、北港、褒忠、東勢、四湖等方面，則是嗜好「白字」調；水林、口湖等方面則是喜好「潮調」，但各地方人士之嗜好各種戲劇，係以多數而言，除此之外，亦有少數人因其性之所近者而有其他愛好。就上列各種戲劇，其所編織劇本大部份以漢、唐、宋、元、明、清等各代小說，夾雜其間、隨意演弄，由於戲金不貴之故，不論山內、海口酬神做醮，均聘請布袋戲演出。雲林縣的布袋戲戲史有二個代表性的階段：

一、劍俠戲時期：

這個時期有兩個最具代表的人物「五洲園」黃海岱及「新興閣」鍾任祥。

黃海岱為雲林縣虎尾鎮人，掌中技藝由父親黃馬傳授。黃馬在十多歲時，拜師西螺布袋戲頭手「蘇總」門下學藝。蘇總人稱「總師」，他的布袋戲師承泉州來台授藝的俊師。俊師客居在鹿港，當時唱的是白字調，屬於南管戲的樂曲，後來北管亂彈戲曲大受民間歡迎，總師便隨潮流改用福路後場來演出布袋戲，所以後來黃馬學習布袋戲之時，已是採用亂彈戲目及北管音樂來演出布袋戲。

黃海岱開始演出布袋戲時，更進一步以自己熟悉的章回小說，如七俠五義、小五義……等為底，率先改革推出「劍俠戲」，轟動中南部一帶，當時中南部幾乎以劍俠戲取代了北管戲。黃海岱更是將北管、南曲、亂彈、正音、歌仔、潮調……等各種戲曲音樂加以應用，成為南北交加的獨成一格的音樂，而形成時勢。

黃海岱可說是現存台灣布袋戲界（甚至可說是台灣傳統戲曲）中

最有文學根基，最有音樂修養的一位布袋戲藝人，他創建的五洲園布袋戲團，以詩詞問答、談經說史、聯對、字猜以及純正福佬漢語說白，將傳統戲曲音樂作改編等等特色而聞名，所傳授的徒弟的可說是全省之冠。

　　清乾隆年間，漳州府詔縣有一布袋戲藝人鍾五，帶著協典掌中戲班來台發展，定居在濁水溪旁的水尾庄。鍾五對文武戲、唱、樂、手技等五種藝術全能，人們稱他「萬靈師」或「鍾五全」，當時他們演出的布袋戲是屬潮調布袋戲（詔安雖屬福建漳州，但因是沿海小港，遠離府城，比較接近潮州府，故受潮州文化的影響），台灣潮調布袋戲多數源自於鍾五。古典傀儡戲有一除魔驅邪的鍾馗人物，黑花臉、手拿斬妖劍，胸前掛一紅符巾，長久以來，傀儡戲以此法術除凶，相傳鍾姓一族就是古代傀儡戲原班。

　　鍾姓氏沿襲布袋戲的悠久，到了第四代鍾登風、鍾登祿、鍾登壽三兄弟時，技藝更勝。原木居住在彰化水尾庄的鍾姓家族到了鍾秀智，才真正的定居西螺。鍾任智是第五代的鍾姓子弟，因妻母不合，於是帶著戲班在西螺定居，可以就近照料母親與田園，38歲那年生下了日後轟動全台的布袋戲才子—鍾任祥（第六代）。

　　鍾任祥自小就奮發圖強攻研武術與技藝，先是向鄰居振興社學少林拳，後來又向林義高學鶴拳，更將其武術運用在操偶技藝，使得其技藝巧絕罕倫，各種少林武學、太極拳、五行拳……躍於木偶上，雖是小木偶，威勢如真，所以十一歲時已頗有名氣。13歲自組「新興閣」布袋戲劇團，一面勤讀漢文，一面攻研掌上技巧，由於技藝優秀，各地戲院紛紛聘請，演出的戲目，場場爆滿，儼然有「台灣布袋戲第一名家」的聲望。

　　黃海岱與鍾任祥的布袋戲技藝風靡雲林及台灣，而他們所傳授的徒弟亦是「青出於藍、更勝於藍」。

二、金剛戲時期

　　在黃海岱及鍾任祥的時代，改革後劍俠戲中已有金剛戲的些許「引子」。

　　台灣光復後，布袋戲適時發展，西螺「新興閣」、虎尾「五洲園」更是蓬勃發展，布袋戲也由於政策問題由野台戲轉爲內台戲的演出，當時爲了滿足觀衆的好奇心與刺激性，於是在人物造型改變、武功上不斷塑造超能力與玄奇性，於是劍俠戲變成了「金剛戲」。

　　布袋戲由「劍俠戲」轉變成「金光戲」，「五洲園」的第二代黃俊雄及「新興閣」的鍾任壁，可說是二大功臣。

　　黃俊雄是黃海岱的次子，從小黃海岱對孩子學布袋戲一事，便採取自由放縱的方式，黃俊雄六歲時，父親黃海岱讓他學漢文，他同時隨父親到「錦成齋」北管子弟館學北管。

　　19歲時組團開始演出布袋戲，當時台北有「小西園」許王、「亦宛然」李天祿、新竹有「新興閣」鍾任壁、台中和彰化有黃俊卿（黃俊雄之兄長）……等群英會集，要如何在衆多劇團中脫穎而出？於是黃俊雄在表演形式上加以改變，投下鉅資將佈景改變的美輪美奐、相當華麗，另外奇怪的武功，各種劍氣、劍光的運用，劇情節奏緊湊，戲偶部分由一尺二加大至三尺三，造型層出不窮、五花八門，終於創造了金光閃閃的「金剛布袋戲」。因爲觀衆漸漸喜愛看這種新式的布袋戲，於是全省各地的掌中劇團也都跟進演出金剛

布袋戲。黃俊雄乘勝追擊更將布袋戲帶入電視界，造成全省風靡，當時若談到布袋戲，無人不知黃俊雄、不提黃俊雄，可見其受歡迎的程度，至今他仍是縱橫在電視界的佼佼者，他的兒孫更是如此。

鍾任壁出身於布袋戲世家，其父鍾任祥更是布袋戲界中出名人物。自開台祖師鍾五傳到鍾任壁已是第七代，從小鍾任壁跟在祖父及父親身邊，耳濡目染之下，僅14歲，只要遇到讀書空暇，便勤學掌中技藝以及跟著祖父、父親出外演戲。雖擁有祖傳技藝，仍不斷地自創掌上生命，樣樣都有獨創的功夫、宛然靈活，不拘泥於傳統的呆板技法，所以年少時就享有「西螺幼師仔」之雅號。

22歲組團「新興閣第二團」與吳天來編劇合作，將「清宮三百年」一劇發揮的淋漓盡致，在嘉義市文化戲院首度演出時轟動嘉義市，之後全省各地戲院紛紛寄來聘書邀請，仍然是場場爆滿、盛況依舊。

後來因為武俠電影的風靡，使得布袋戲市場縮小，鍾任壁終於退隱江湖，改行做建築及照相器材，但近十年受文化界人士邀請再度展現其掌中技藝，精湛的技藝響譽國際。

從五洲園與新興閣的學徒習藝出去組團的不下百團，目前如「隆興閣第二團」廖武雄（師承新興閣）、「隆興閣掌中劇團」廖來興（師承新興閣）、「廖素琴掌中劇團」廖素琴（師承五洲園）、「廖文和布袋戲團」廖文和（師承五洲園）、「眞五州掌中劇團」黃俊雄（師承五洲園）、「昇平五洲園」林宗男（師承五洲園）……等都是相當優秀的布袋戲劇團。

布袋戲從傳統到現在的金光戲，不論是褒是貶，雲林縣都佔了

改革龍頭的位置，所傳授的劇團之多，若比喻雲林縣是一株「戲樹」，一點也不爲過。

（分佈圖）

雲林縣布袋戲劇團分佈圖

第四章　雲林縣各地區偶戲劇團簡介

廖文和布袋戲劇團

【基本資料】

表演項目：布袋戲

成立時間：民國65年

成立地點：雲林縣

劇團地址：二崙鄉來惠村紹興路19號

聯絡電話：（05）－5983777

聯絡人：廖文和

創始人：廖文和

【主演者拜師學習過程】

當初學布袋戲是因為本身有興趣，真正接觸是在13歲時。一開始是自己摸索，因為想更進一步學得更專精的功夫，於是拜黃俊雄為師，到劇團中幫忙學習。之後也曾在黃俊卿的劇團中幫忙，一直到民國65年成立「廖文和布袋戲團」。

【最拿手或是最常演出的戲目】

「大勇俠」、「天下第一劍」、「神劍英雄傳」等等

【組織編制】

團體負責人：廖文和

目前團員：10位至22位

【平常演出地點】

台灣各地文化中心或廟會慶典

【目前發展面臨的困境】

同業之間互相批評，競爭。

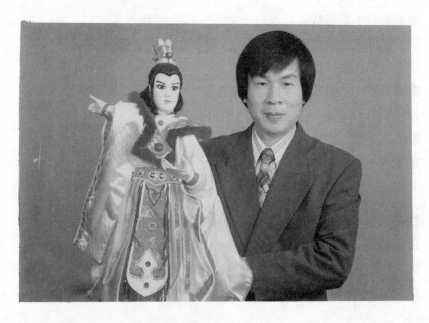

新興閣掌中劇團

【基本資料】

表演項目：布袋戲

成立時間：民國42年

成立地點：雲林縣

劇團地址：台北市士林區中山北路七段141巷4-1號4樓

聯絡電話：（02）-8733387

聯絡人：鍾任壁

創始人：鍾任祥

【主演者拜師學習過程】

鍾姓來台開基始祖鍾五，在清嘉慶年間從福建漳州府渡海來到西螺落籍創立協興布袋戲團。經過幾代相傳，目前新興閣掌中劇團由鍾任壁負責。鍾任壁14歲以前在家向祖父鍾任秀、父親鍾任祥學習，14歲之後即跟隨劇團在全省各地表演，擔任正二手。17歲擔任劇團日劇主演者。22歲（民國42年）向政府申請立案登記團名為新興閣掌中第二劇團。71年開始發展國際掌中戲文化交流業務，又因父親亡故，乃將他所掌之「新興閣掌中第二團」改為「新興閣掌中劇團」至今。

【最拿手或是最常演出的戲目】

「反唐」、「蕭寶堂白連劍」、「清宮三百年」、「西遊記」等等

【組織編制】

團體負責人：鍾任壁

藝術總監：鍾任壁

行政總監：鍾林秀

目前團員：8位至16位

【平常演出地點】

文化中心邀請演出及國外公演

黑鷹掌中劇團

【基本資料】

表演項目：布袋戲

成立時間：民國57年

成立地點：雲林縣

劇團地址：斗六市八德里文化路810巷144號

聯絡電話：（05）–5325734

聯絡人：柳國明

創始人：柳國明

【主演者拜師學習過程】

從小對布袋戲相當喜愛，國小畢業之後，即進入劇團拜陳山林爲師，隨團四處表演，至民國57年成立黑鷹掌中劇團，開始表演。

【最拿手或最常演出的劇目】

「萬花樓」、「五虎平西」、「三國演義」、「羅通掃北」等。

【組織編制】

團體負責人：柳國明

目前團員：5位至10位

【平常演出地點】

雲林縣各地區廟會慶典活動，另外出版錄音帶，有「三國演義」、「水滸傳」、「羅通掃北」、「紅黑巾」等等。

【目前發展面臨之困境】

歌舞秀、以錄音方式及播放錄音帶方式演出布袋戲，已沒有原有布
袋戲文化。

清興閣掌中劇團

【基本資料】

表演項目：布袋戲

成立時間：民國57年

成立地點：雲林縣

劇團地址：雲林縣口湖鄉後厝村後厝路110號

聯絡電話：（05）-7906331

聯絡人：陳清根

創始人：陳鵬遠、陳清根

【主演者拜師學習過程】

拜師李龍池，自民國44年開始跟隨劇團，以鄉村廟會拜拜演出學起，自民國56年自己組團演出。

【最拿手或最常演出的劇目】

「封神榜」、「月唐演義」、「五龍十八俠」、「七俠五義」等。

【組織編制】

團體負責人：陳清根目前團員：約3位。

【平常演出地點】

雲林縣各地區廟會慶典活動。

【目前發展面臨之困境】

同業之間競爭激烈，而政府亦不重視。現在從事刻印工作，偶而寫劇本或者錄製錄音帶給兒子演出用。

興五洲布袋戲劇團

【基本資料】

表演項目：布袋戲

成立時間：民國65年

成立地點：雲林縣

劇團地址：崙背鄉五魁村8鄰90-11號

聯絡電話：（05）-6961707

聯絡人：林水墻

創始人：林水墻

【主演者拜師學藝過程】

因為對布袋戲有興趣，15歲時拜黃俊卿為師，學習布袋戲技藝。民國65年自己組團「興五洲布袋戲團」，開始各地演出。

【最拿手或最常演出的劇目】

沒有一定戲齣

【組織編制】

團體負責人：林水墻

目前團員：約2位至3人

【平常演出地點】

全省各地的寺廟慶典活動中演出

【目前發展面臨之困境】

因爲同業之間惡性競爭，再加上經濟不景氣，請工人的工資高，而演出的酬勞低，劇團很難生存。政府應該積極取締無牌照演出之劇團，並研討政策管理劇團。

隆興閣掌中劇團

【基本資料】

表演項目：布袋戲

成立時間：民國50年

成立地點：雲林縣

劇團地址：崙背鄉東明村南昌路133之2號

聯絡電話：（05）-6962357

聯絡人：廖昭堂（兒子）

創始人：廖來興（父親）

【主演者拜師學習過程】

創始者拜師西螺「新興閣」鍾任祥、鍾任壁父子為師，學藝六年之

後民國50年組團演出。傳子廖昭堂，現在由廖昭堂主演，掌理「隆
興閣掌中劇團」。

【最拿手或最常演出的劇目】
「五爪金鷹一生傳」、「大唐演義」

【組織編制】
團體負責人：廖昭堂
助演：廖昭正
唱手：廖素眞
目前團員：約6位

【平常演出地點】
彰化、雲林、嘉義各地區之寺廟慶典中演出。

【目前發展面臨之困境】
政府過分干涉，而且劇團過分依賴政府，會導致戲劇發展政治化。

隆興閣第二團

【基本資料】

表演項目：布袋戲

成立時間：民國50年

成立地點：雲林縣

劇團地址：崙背鄉南陽村中山路110號

聯絡電話：（05）5962515

聯絡人：廖武雄

創始人：廖武雄

（照片係由廖武雄提供）

【主演者拜師學習過程】

與兄長廖來興同拜師西螺「新興閣」鍾任祥、鍾任壁父子為師。與

兄長共同創立「隆興閣」，之後另組「隆興閣第二團」。

【最拿手或最常演出的戲目】
「五爪金鷹一生傳」

【組織編制】
團體負責人：廖武雄
目前團員：4位至6位

【平常演出地點】
全省各地之廟會慶典活動中演出

【目前發展面臨之困境】
同業惡性競爭，民間及政府團體都不重視，再加上目前電視上有布袋戲播放，野台戲更難生存了。

大中華掌中劇團

【基本資料】

表演項目：布袋戲

成立時間：民國65年

成立地點：雲林縣

劇團地址：二崙鄉崙西村民權路142號

聯絡電話：（05）5981667

聯絡人：廖大學

創始人：莊玉盆

【主演者拜師學習過程】

因爲家庭因素，必須與丈夫共同打拼。

【最拿手或最常演出的劇目】

沒有固定戲齣

【組織編制】

團體負責人：莊玉盆

主演：廖大學

目前團員：約3至5位

【平常演出地點】

全省各地的廟會慶典活動演出。

【目前發展面臨之困境】

因為政府不重視民間野台布袋戲的發展，而且同業之間惡性競爭，造成劇團難以生存。

明星掌中劇團

【基本資料】

表演項目：布袋戲

成立時間：不詳

成立地點：雲林縣

劇團地址：斗六市雲林路二段524巷50號

聯絡電話：（05）5333517

聯絡人：洪貴淼

創始人：洪貴淼

【主演者拜師學習過程】

因爲對布袋戲有興趣，但會進入布袋戲界，是因爲家庭因素的關
係，所以拜「五洲園」黃海岱先生爲師，學一技之長。

【最拿手或最常演的劇目】

沒有固定戲齣

【組織編制】

團體負責人：洪貴淼

目前團員：不定

【平常演出地點】

全省各地的學校公演及廟會慶典活動。

【目前發展面臨的困境】

因為政府不重視，沒有積極取締無牌照的劇團，造成同業之間惡性
競爭，布袋戲劇團難以生存。

眾聲樂春閣

【基本資料】

表演項目：布袋戲

成立時間：不詳

成立地點：雲林縣

劇團地址：四湖鄉下鹿場55號

聯絡電話：（05）7874496

聯絡人：吳萬子

創始人：吳萬子

【主演者拜師學習過程】

原本只是在布袋戲劇團中做幕後工作，後來自己整團走到幕前。

【最拿手或最常演出的劇目】

沒有一定戲齣

【組織編制】

團體負責人：吳萬子

目前團員：約3至5位

【平常演出地點】

各地之廟會慶典活動及工地秀都有演出。

【目前發展面臨之困境】

同業之間惡性競爭，政府應該加強對劇團的管理及輔導。

今古奇觀掌中戲劇團

【基本資料】

表演項目：布袋戲

成立時間：民國51年

成立地點：雲林縣

劇團地址：二崙鄉油車村山仔門36-25號

聯絡電話：（05）5986789

聯絡人：方賢章

創始人：方清祈

【主演者拜師學習過程】

創始人方清祈於民國34年拜廖萬水爲師，學藝46天，後因故休息，再拜鍾任祥學習技藝10天。之後自組鳳舞團，四處演出直到民國51年改名「今古奇觀」至今。目前由兒子方賢章繼承，方賢章的掌中技藝由方清祈傳授。

【最拿手或最常演出的劇目】

「三國志」等

【組織編制】

團體負責人：方心見

主演者：方心見、方賢章

目前團員：約3至5人

【平常演出地點】

雲林縣廟會慶典活動居多

【目前發展面臨之困境】

同業之間惡性競爭

振興團掌中劇團

【基本資料】

表演項目：布袋戲

成立時間：不詳

成立地點：雲林縣

劇團地址：北港鎮益安路1號

聯絡電話：（05）7830761

聯絡人：邱福臨

創始人：邱福臨

【主演者拜師學習過程】

因爲家境不好，認爲跟劇團生活會比較固定。

【最拿手或是最常演出的劇目】

沒有一定的戲目

【組織編制】

團體負責人：邱福臨

目前團員：約3至5位

【平常演出地點】

雲嘉南（南投）地區的迎神賽會慶典活動中演出。

【目前發展面臨之困境】

同業之間惡性競爭嚴重，很多劇團難以謀生。

宏賓第二團

【基本資料】

表演項目：布袋戲

成立時間：民國57年

成立地點：雲林縣

劇團地址：台中市三民路三段198之3號

聯絡電話：（04）2293342

聯絡人：吳萬成

創始人：吳萬成

【主演者拜師學習過程】

因為對木偶著迷以及對布袋戲的喜愛，於是進入五洲園學習技藝3年，至民國57年自行組團「宏賓第二團」。

【最拿手或最常演出的劇目】

金光戲或歷史戲

【組織編制】

團體負責人：吳萬成

目前團員：不定

【平常演出地點】

雲林縣立文化中心的活動演出及國軍藝文活動。

【目前發展面臨之困境】

目前參加政府舉辦的藝文活動比賽，都只是頒給獎狀，對劇團本身卻沒有實質的補助。

眾聲樂春閣第二

【基本資料】

表演項目：布袋戲

成立時間：民國59年

成立地點：雲林縣

劇團地址：四湖鄉下鹿場86號

聯絡電話：（05）7872608

聯絡人：陳豐仁

創始人：陳耀明

【主演者拜師學習過程】

因為家境不好，覺得進入劇團學習一技之長，對將來生活上有幫助。

【最拿手或最常演出的劇目】

「封神榜」、「七俠五義」等等。

【組織編制】

團體負責人：陳豐仁

主演：陳豐仁、陳耀明

目前團員：約7位

【平常演出地點】

雲林縣各地區之廟會慶典活動都有演出。

【目前發展面臨之困境】

政府不重視民間布袋戲劇團，而且同業之間競爭激烈，造成惡性循環。

新文孔掌中戲劇團

【基本資料】

表演項目：布袋戲

成立時間：民國69年

成立地點：雲林縣

劇團地址：古坑鄉桂林村苦苓腳61號

聯絡電話：（05）5901206

聯絡人：許文孔

創始人：許文孔

【主演者拜師學習過程】

會進入布袋戲界是因為對布袋戲有興趣，所以進入劇團中學習，沒有一定派門。民國69年自己組團「新文孔」演出至今。

【組織編制】

團體負責人：張水淀

主演：許文孔

目前團員：約3至5位

【平常演出地點】

雲林縣各地區學校及廟會慶典活動。

【目前發展面臨之困境】

現在的景氣很差，再加上政府沒有盡力輔導專業團體，劇團很難生存。

宏賓掌中一團

【基本資料】

表演項目：布袋戲

成立時間：不詳

成立地點：雲林縣

劇團地址：四湖鄉下鹿場56號

聯絡電話：（05）7822158

聯絡人：吳福訓

創始人：吳福訓

【主演者拜師學習過程】

從小跟隨父親吳帆身邊，耳濡目染之下，進而學習布袋戲技藝。

【組織編制】

團體負責人：吳福訓

目前團員：2至3位

【平常演出地點】

除了各地廟會慶典之外，亦有錄製電視節目。

【目前發展面臨之困境】

政府應該重視傳統文化藝術表演，對於優良劇團能予補助。

正五洲掌中劇團

【基本資料】

表演項目：布袋戲

成立時間：民國49年

成立地點：雲林

劇團地址：四湖鄉中正路42號

聯絡電話：（05）7872078

聯絡人：呂文復

創始人：呂明國

【主演者拜師學習過程】

創始人拜黃俊雄爲師，學習4年，之後創立「正五洲掌中劇團」。

傳子呂文復，目前劇團由呂文復掌理。

【最拿手或最常演出的劇目】

沒有固定戲齣，以歷史故事爲主。

【組織編制】

團體負責人：呂文復

主演：呂文復

目前團員：約2位

【平常演出地點】

各地的廟會慶典活動

【目前發展面臨之困境】

因為政府的不重視劇團管理，使得同業之間惡性競爭，造成劇團難
以維生。

正五洲陳芸龍

【基本資料】

表演項目：布袋戲

成立時間：

成立地點：雲林縣

劇團地址：口湖鄉後厝村57號

聯絡電話：（05）7906208

聯絡人：陳木崎

創始人：陳木崎

【主演者拜師學習過程】

因為興趣，於是拜師呂明國學習布袋戲技藝。

【最拿手或最常演出的劇目】

沒有一定戲齣。

【組織編制】

團體負責人：陳木崎

主演：陳木崎

目前團員：約2至4位

【平常演出地點】

寺廟慶典活動中演出

【目前發展面臨之困境】

政府、民間的不重視，以至同業之間惡性競爭，劇團難以維生。

雲林閣第三團

【基本資料】
表演項目：布袋戲
成立時間：民國56年
成立地點：雲林縣
劇團地址：口湖鄉蚵寮村蚵寮131號
聯絡電話：（05）7892573
聯絡人：林錦隆
創始人：林錦隆

【主演者拜師學習過程】
因為家境不好，學個一技之長比較好討生活，於是進入劇團中學習
布袋戲技藝，並且於民國56年成立「雲林閣第三團」。

【最拿手或最常演出的劇目】
沒有固定戲齣演出

【組織編制】
團體負責人：林錦隆
主演者：林錦隆
目前團員：約2至6位

【平常演出地點】
全省各地廟會之慶典活動中演出

蔡文桂掌中劇團

【基本資料】

表演項目：布袋戲

成立時間：民國63年

成立地點：雲林縣

劇團地址：褒忠鄉潮厝村潮厝路52號

聯絡電話：（05）6973425

聯絡人：蔡文桂

創始人：蔡文桂

【主演者拜師學習過程】

想要有一技之長，於是進入劇團跟孫正明老師學習布袋戲技藝，四處演出、磨練技術，直到民國63年自己成立「蔡文桂掌中劇團」。

【最拿手或最常演出的劇目】

「月唐演義」

【組織編制】

團體負責人：蔡文桂

主演：蔡文桂

目前團員：約3至5位

【平常演出地點】

雲林縣各地區的廟會活動都有演出。

【目前發展面臨之困境】

政府沒有認真在管理劇團，任憑無牌照的劇團成立，導致同業之間惡性競爭，使得劇團難以維生。

興隆閣掌中戲劇團

【基本資料】

表演項目：布袋戲

成立時間：民國69年

成立地點：雲林縣

劇團地址：台西鄉民族路141號

聯絡電話：（05）6981112

聯絡人：黃政義

創始人：黃政義

【主演者拜師學習過程】

因為興趣，進入劇團學習。

【最拿手或是最常演出的劇目】

沒有一定戲目。

【組織編制】

團體負責人：黃政義

主演：黃政義

目前團員：約2位

【平常演出地點】

廟會活動及學校都有演出

【目前發展面臨之困境】

因為政府及民間團體的不重視，沒有確實在管理劇團，而導致同業之間競爭激烈。

祥幅園掌中戲劇團

【基本資料】

表演項目：布袋戲

成立時間：民國80年左右

成立地點：雲林縣

劇團地址：莿桐鄉麻園村榮貫路181號

聯絡電話：（05）5844386

聯絡人：林登祥

創始人：林登祥

【主演者拜師學習過程】

因為興趣，也想要有一技之長，於是進入劇團學習技藝，並且於民國80年成立自己的劇團。

【最拿手或最常演出的劇目】

沒有一定戲齣

【組織編制】

團體負責人：林登祥

主演：林登祥

目前團員：約3至5位

【平常演出地點】

雲林縣各地區的廟會慶典活動

【目前發展面臨之困境】

同業之間惡性競爭，演出時常有人喝酒鬧事，製造干擾。

五洲千秋園劇團

【基本資料】

表演項目：布袋戲

成立時間：民國69年

成立地點：雲林縣

劇團地址：土庫鎮馬光路94號

聯絡電話：（05）6652134

聯絡人：許哲祥

創始人：黃清海

【主演者拜師學習過程】

因興趣而進入五洲園學習布袋戲技藝，民國69年自己組團成立「五洲千秋園劇團」。

【最拿手或最常演出的劇目】

「月唐演義」。

【組織編制】

團體負責人：許哲祥

主演：黃清海

目前團員：約3至5位

【平常演出地點】

全省各地區之廟會活動

【目前發展面臨之困境】

政府及民間團體的不重視，同業之間又競爭激烈，最重要的是後繼無人，技藝恐失傳。

聯合興掌中戲劇團

【基本資料】

表演項目：布袋戲

成立時間：民國52年

成立地點：雲林縣

劇團地址：虎尾鎮穎川里頂南43-4號

聯絡電話：（05）6332098

聯絡人：廖秋夫

創始人：廖秋夫

【主演者拜師學習過程】

因爲對布袋戲有興趣，所以進入五洲園學習技藝，於民國52年成立自己的劇團。

【最拿手或最常演出的劇目】

沒有固定戲齣，但以歷史劇居多。

【組織編制】

團體負責人：廖秋夫

主演：廖秋夫

目前團員：約2至5位

【平常演出地點】

全省各地區廟會慶典活動，有人邀請就演出。

【目前發展面臨之困境】

政府及民間團體對布袋戲並不重視，沒有積極管理劇團，又因現在經濟不景氣，慶典活動縮小許多，同業之間惡性競爭，導致生存困難。

新乾坤掌中戲劇團

【基本資料】

表演項目：布袋戲

成立時間：不詳

成立地點：雲林縣

劇團地址：虎尾鎮中正路395巷77號

聯絡電話：（05）6327326

聯絡人：廖文正

創始人：廖文正

【主演者拜師學習過程】

因為對布袋戲有興趣，從小跟著哥哥廖文宿四處演出。

【組織編制】

團體負責人：廖文正

主演：廖文正

目前團員：約2至5位

【平常演出地點】

雲林縣各地區的廟會、拜拜等活動。

【目前發展面臨之困境】

因為政府教育單位及民間團體的不重視，工會亦未發揮功能，劇團之間競爭激烈。

天台園掌中劇團

【基本資料】

表演項目：布袋戲

成立時間：民國50年

成立地點：雲林縣

劇團地址：土庫鎮扶朝80之2號

聯絡電話：（05）6622814

聯絡人：謝忠和

創始人：謝仁宗

【主演者拜師學習過程】

主演者從小跟隨父親身邊學藝，演藝生涯已有38年了。

【最拿手或最常演出的劇目】

金光戲

【組織編制】

團體負責人：謝忠和

主演：謝忠和

目前團員：約5位

【平常演出地點】

雲嘉各地的廟會慶典活動

【目前發展面臨的困境】

政府及民間團體對布袋戲傳統技藝不重視，無照業者猖狂，競爭激烈難以謀生，最重要的是後繼無人。

郭西居掌中劇團

【基本資料】

表演項目：布袋戲

成立時間：民國69年

成立地點：雲林縣

劇團地址：莿桐鄉麻園村榮貫路168號

聯絡電話：（05）5842322

聯絡人：郭西居

創始人：郭西居

【主演者拜師學習過程】

14歲時，拜孫正明先生爲師。

【最拿手或最常演出的劇目】

沒有一定戲齣

【組織編制】

團體負責人：郭西居

主演：郭西居

目前團員：約5至6位

【平常演出地點】

除了學校機構邀請表演之外，全省各地廟會都有演出。

【目前發展面臨之困境】

目前同業之間惡性競爭，破壞市場行情，而且年輕一代不願學習，後繼無人。

五洲義春園

【基本資料】
表演項目：布袋戲

成立時間：民國56年

成立地點：雲林縣

劇團地址：二崙鄉油車村文化路1之1號

聯絡電話：（05）5982308

聯絡人：林正義

創始人：林正義

【主演者拜師學習過程】
家傳事業，父親林正義是黃海岱先生的徒弟。

【最拿手或最常演出的劇目】
大多是武打戲

【組織編制】
團體負責人：林裕民

主演：林裕民

目前團員：3位

【平常演出地點】
廟會或私人神壇

【目前發展面臨之困境】
同業之間競爭，政府應取締無牌照之業者。

新春五洲園

【基本資料】

表演項目：布袋戲

成立時間：民國52年

成立地點：雲林縣

劇團地址：虎尾鎮興新里新生一路12號

聯絡電話：（05）6327134

聯絡人：林庭春

創始人：林庭春

【主演者拜師學習過程】

因為興趣而進入五洲園學習布袋戲技藝。於民國52年創立自己的劇團，開始演出。

【最拿手或是最常演出的劇目】

傳統戲劇（歷史戲）

【組織編制】

團體負責人：林庭春

主演：林庭春

目前團員：2位

【平常演出地點】

雲林縣各地方廟會的慶典

【目前發展面臨之困境】

同業之間惡性競爭

新省五洲園

【基本資料】

表演項目：布袋戲

成立時間：民國67年

成立地點：雲林縣

劇團地址：虎尾鎮墾地里94號

聯絡電話：（05）6336301

聯絡人：張吉郎

創始人：張吉郎

【主演者拜師學習過程】

因為對布袋戲有興趣，於是進入劇團學習，拜黃海岱先生首席弟子廖萬水為師。

【最拿手或是最常演出的劇目】

「月唐演義」等歷史劇。

【組織編制】

團體負責人：張吉郎

主演：張吉郎

目前團員：約2位

【平常演出地點】

以雲林縣各地的廟會慶典為主

【目前發展面臨之困境】

同業之間競爭激烈，生存不易。另外政府沒有扶助有照業者，取締無照業者。

李國安布袋戲劇團

【基本資料】

表演項目：布袋戲

成立時間：民國79年

成立地點：雲林縣

劇團地址：二崙鄉崙東路中華路7巷23號

聯絡電話：（05）5985531

聯絡人：李國安

創始人：李國安

【主演者拜師學習過程】

因為對布袋戲有深厚的興趣，國小時候就常到五洲園幫忙，後

來畢業之後拜黃海岱先生爲師，民國79年成立劇團。現以雕刻木偶爲主。

【最拿手或最常演出的劇目】
「七俠五義」、「忠孝節義傳」等。

五洲園布袋戲劇團

【基本資料】

表演項目：布袋戲

成立時間：民國20年

成立地點：雲林縣

劇團地址：崙背鄉東明村成功路64號

聯絡電話：（05）6962083

聯絡人：黃祿田

創始人：黃海岱

【主演者拜師學習過程】

家傳事業，父親黃馬原是布袋戲演師，從小耳濡目染之下，黃海岱
和弟弟程晟接掌了父親的掌中技藝，更進一步的將其發揚光大，成
為台灣最有影響力的布袋戲劇團。

【最拿手或最常演出的劇目】

「雲州大儒俠—史艷文」、「濟公傳」、「月唐演義」等等眾多劇
目。

【組織編制】

團體負責人：黃海岱

主演：黃海岱、黃祿田

目前團員：6至8位

【平常演出地點】

84年的演藝生涯，跑遍全省各地，也受文化界之邀請至國外公演。

【目前發展面臨之困境】

很多劇團因為競爭大，不易謀生。

通天五洲園

【基本資料】

表演項目：布袋戲

成立時間：民國67年

成立地點：雲林縣

劇團地址：古坑鄉崁腳村新興5之1號

聯絡電話：（05）5823094

聯絡人：李伯東

創始人：李伯東

【主演者拜師學習過程】

拜李次松為師學習布袋戲，除了想有一技之長外，本身對布袋戲傳統技藝文化有興趣。

【最拿手或最常演出的劇目】

「包公奇案」。

【組織編制】

團體負責人：李伯東

主演：李伯東

目前團員：5至6位

【平常演出地點】

雲林、嘉義、台中、高雄等地的廟會慶典活動。

【目前發展面臨之困境】

同業惡性競爭，而且政府也沒有積極取締無照業者。

慶五洲掌中劇團

【基本資料】

表演項目：布袋戲

成立時間：不祥

成立地點：雲林縣

劇團地址：土庫鎮馬光忠孝街88之1號

聯絡電話：（05）6652627

聯絡人：王杉郎

創始人：王杉郎

【主演者拜師學習過程】

因為興趣，所以進入五洲園內學習布袋戲技藝。

【最拿手或最常演出的劇目】

「李哪吒」

【組織編制】

團體負責人：王杉郎

主演：王杉郎

目前團員：5至7位

【平常演出地點】

以各地的廟會為主。

【目前發展面臨之困境】

同業之間競爭激烈，而且政府沒有徹底取締無照劇團。

巧成真掌中劇團

【基本資料】

表演項目：布袋戲

成立時間：民國69年

成立地點：雲林縣

劇團地址：西螺鎮中興里忠孝路52號

聯絡電話：（05）5864227

聯絡人：關文慶

創始人：關文慶

【主演者拜師學習過程】

對布袋戲有興趣，14歲時跟隨各門派劇團演出學習，沒有特定派門。

【最拿手或最常演出的劇目】

沒有一定戲齣

【組織編制】

團體負責人：關文慶

主演：關文慶

目前團員：4至5位

【平常演出地點】

雲林、彰化等地的廟會慶典活動

【目前發展面臨之困境】

同業之間惡性競爭，難以謀生，而且政府不重視布袋戲戲劇。

廖素琴掌中劇團

【基本資料】

表演項目：布袋戲

成立時間：民國69年

成立地點：雲林縣

劇團地址：崙背鄉南陽村忠孝路17號

聯絡電話：（05）6962413

聯絡人：廖素琴

創始人：廖萬水

【主演者拜師學習過程】

家傳事業。父親廖萬水是黃海岱先生首徒，創立新省五洲園。從小跟隨身邊學習布袋戲技藝，父親過世之後接掌其劇團，並改名為「廖素琴掌中劇團」。

【最拿手或最常演出的劇目】

「月唐演義」。

【組織編制】

團體負責人：廖素琴

主演：廖素琴

目前團員：4至8位

【平常演出地點】

全省各地的廟會活動

【目前發展面臨之困境】

同業之間競爭激烈，政府、民間團體亦不是很重視布袋戲傳統技藝，劇團難以謀生，而且沒有年輕人要以此為行業，政府應該多加重視。

紅鷹掌中劇團

【基本資料】

表演項目：布袋戲

成立時間：不詳

成立地點：雲林縣

劇團地址：斗六市中華路250巷2號

聯絡電話：（05）5325069

聯絡人：江境城

創始人：江境城

【主演者拜師學習過程】

家傳事業。祖父林用是有名的布袋戲藝人，南投陳俊然拜他為師，我再向陳俊然學習布袋戲技藝。

【組織編制】

團體負責人：江境城

主演：江境城

目前團員：2位

【平常演出地點】

雲林縣各地區之廟會慶典

【目前發展面臨之困境】

布袋戲界因為同業競爭大，而且後繼無人，難以生存。

真五洲掌中劇團

【基本資料】

表演項目：布袋戲

成立時間：民國39年

成立地點：雲林縣

劇團地址：虎尾鎮信義路69號

聯絡電話：（05）6329559

聯絡人：黃俊雄

創始人：黃俊雄

【主演者拜師學習過程】

家傳事業。父親黃海岱是布袋戲演師，從小跟隨父親學習漢文、樂器，進而學習掌中技藝。於民國39年成立「五洲園第三團」，後改名為「真五洲掌中劇團」。

【最拿手或是最常演出的劇目】

「雲州大儒俠－史艷文」等，沒有固定劇目。

【組織編制】

團體負責人：黃俊雄

主演：黃俊雄

目前團員：10至30位，不定。

【平常演出地點】

文化中心或者地方基金會邀請才有演出，以錄製影帶為主。

水林真雲閣掌中劇團

【基本資料】

表演項目：布袋戲

成立時間：民國65年

成立地點：雲林縣

劇團地址：水林香水北村廟前路72巷18號

聯絡電話：（05）7852864

聯絡人：李永保

創始人：李永保

【主演者拜師學習過程】

初中畢業投入演藝界，學習掌中技藝，跟隨自己兄長李金樹學習。

【最拿手或最常演出的劇目】

「烈女復國」、「月唐演義」、「封神榜」。

【組織編制】

團體負責人：李永保

主演：李永保

目前團員：約6位

第五章　布袋戲宗師黃海岱簡介

　　史艷文的創造者——黃海岱，與二十世紀同年，堪稱近代掌中戲劇史上最具代表性、對近代台灣布袋戲影響最爲深遠、最重要的一位藝師。黃海岱更將讀書視爲演布袋戲的基本功夫之一，因此，黃海岱可說是傳統戲劇界中最有文學根基、有音樂素養的布袋戲藝人。

　　一家四代同行，在布袋戲這一行中，代代皆領一時風騷。從秀閣樓的四角棚、到電視、電腦的四方螢幕；從文情到武俠，從唱南管、北管到流行音樂；從刀槍劍戰開打到放電、五彩金光、雷射，配以電子合成音效，在布袋戲傳統曲藝中，惟黃海岱這一家族成功駕馭時代潮流，創造流行的娛樂主流。而黃家布袋戲的開業始祖，要追溯到黃海岱的父親黃馬。

　　走過墾拓艱困混亂的歲月，到清末台灣社會呈現安居樂業，顯現出富而好禮樂的民風。在與大陸頻繁經貿往來中，原鄉各地的信仰及民俗曲藝，南管、北管、潮調、客家採茶、高甲、四平……亦都普遍溶入民間生活。民國前十一年，黃海岱一出世就是戲看百家、漢樂盈耳的環境。他的父親黃馬拜「蘇總」爲師學習布袋戲，

蘇總系出泉州南管布袋戲藝師人稱「俊師」的門下。蘇總出師之後在西螺整團演出，但因當地並不時興南管白字戲而盛行北管，蘇總亦精北管戲曲，所以就改唱北管，取班名為『錦春園』。嗣候黃馬接下師父衣缽，繼續經營『錦春園』，無戲時租田作農。

這個時期古典布袋戲以演師取勝，觀眾要看的是演師之口藝、手技，要聽的是南管、北管、潮調唱腔，演師以「賣藝賣聲不賣面」隔簾表古的演出方式，隱身在文情並茂的戲偶人物之後。當時民風好藝，子弟館遍布，士農工商多好彈唱。

黃海岱建立的五洲派有一特色，即強調戲劇語言中的「五音」來分辨角色的不同，讓觀眾只要聽其音即知其人，甚至一個角色的性格、年紀、心情、處境、強弱都有所區分。黃海岱創「五洲園」帶領近台灣掌中劇風騷五十年，傳徒甚眾，正式入門弟子有二、三十人，其餘未正式拜師及再傳弟子不計其數，「五洲園」成為全國最大布袋戲門派，掛「五洲」團號的布袋戲團佔全國布袋戲總數的五分之二。綽號「紅岱師」的黃海岱，真不愧是一教之尊，至今九九高齡仍在演戲，傳藝不輟，堪為「一代藝師」。

黃海岱有兩個妻子，共為他生了八個兒子和四個女兒。長子黃俊卿是50至80年代台灣「內台」布袋戲的霸主，次子黃俊雄更是全國知名人物，其他在布袋戲或其他方面各有所發展……，所以到底黃海岱有多少徒子、徒孫？他自己也不清楚了！

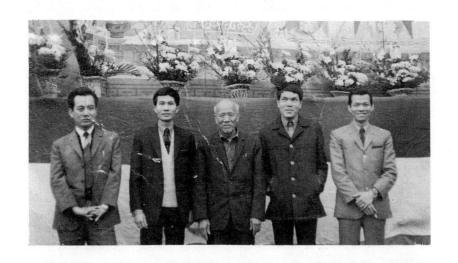

黃海岱與兒子，由左起黃俊卿、黃宏鈞、黃海岱、黃逢時、黃俊雄

第一節　清末民初的黃海岱（1901～1912年）

黃海岱於日據時代明治三十四年，即西元一九〇一年（清光緒26年）農曆12月25日出生於嘉義廳西螺堡埔心庄，父親黃馬是剛出道的布袋戲師傅。

那時布袋戲的演出，仍極為原始，黃海岱憶及父親演出情形——「在我父親——黃馬演戲的年代，戲台矮小，只能坐在煤油燈下演出，手上只要有二十來個木偶就可以又說又唱演一個下午」。

　　雖然從小接觸父親的木偶戲，黃海岱幼年對布袋戲最深的印象，卻是民國初年，在西螺「六合酒廠」附近一個唐山師傅『茍例子』（掌中傀儡）的表演技法。這位唐山師傅一個人是又拉、又唱、又說的演出，茍例子表演沒有故事性，只有動作表演，而且樂器相當簡單。表演是利用單弦拉戲來配合茍利子，單弦彈得不但有鑼鼓點，更有跳加官的加官點，又有用一「嘴琴」含在口裏的小吹哨吹出唱曲及唸白，不但唸白的聲音近似人聲，掌中技藝更是神乎其技。黃海岱看了十分佩服，認為這樣的演出，是一個布袋戲師傅應具備的功夫。

　　黃海岱與布袋戲結緣，父親的影響是最大原因。黃馬平常在家的日子裡，閒來無事常教兩個兒子學布袋戲。黃海岱自幼就在父親教演布袋戲與北管音樂得薰陶下，以及十一歲起，父親送他去學堂學漢學，建立起文、樂、操演於一身的基礎。由於生長在戲班裡，黃海岱從小就看老爸的演出，對這種小尪仔非常感興趣，每次讀完書就跑去看布袋戲，耳濡目染之下，兄弟倆對掌中乾坤頗有心鑽研。起初，黃馬並沒有要黃海岱兩兄弟繼承衣缽，但在環境壓迫下，兩兄弟還是走向繼承之路。

　　那時候台灣受日本人統治，人民生活困苦，沒有辦法進入日本「公學校」就學，而且日本為防止中國文化再萌芽生根而禁止人民讀漢文學漢字，想讀漢學就必須避人耳目偷偷地學。為了學漢文黃海岱每天從西螺到二崙詹厝崙仔的漢文學堂偷讀漢文習漢字，三年的研習使黃海岱奠下深厚的漢文基礎。

　　由於演布袋戲演師比一般其他戲劇表演者，在文史知識水準上要高些（一般尊稱布袋戲師傅為先生），不僅要學演技，學戲齣，自己

還必須能懂得融會貫通、自創新局、自編新劇，才是所謂「過玄關」，才算學有所成。

　　開始學習布袋戲時非常辛苦，雖然父親是班主，但黃海岱還是得從學徒做起，一切照規矩來。黃海岱回憶當時學藝的一切：「一開始要燒茶，倒茶給其他團員，還要拿毛巾給師父擦汗，那時燒茶的方式還是用木炭」除了這些基本工作之外，黃海岱為了不讓身為班主的父親難做人，每到一處開演前都會搶先動手搭棚子。

　　黃海岱學漢文三年，舉凡詩經、春秋、史記、四書……等等，無不通達，尤其是喜歡閱讀中國列朝演義章回小說。對於列代聖王昏君、才子佳人、綠林好漢……等豪傑故事情節小說，黃海岱是如數家珍、並且貫通運用，十五歲時追隨父親學布袋戲，第一齣戲便是隋唐演義「十八瓦崗」的故事，一代大師漸漸展露其光芒。

第二節　日據時代的黃海岱（1913～1945年）

　　台灣雖然在日本的統治下，全面禁止漢文化，但對民俗文化戲劇方面並沒有很明顯的干預。

　　三年藝成出師，黃海岱以一齣北管名戲「秦叔寶取五關」作為首演開口劇目，當時他年紀僅十八歲，布袋戲師傅漂泊不定、餐風露宿的生涯，就此開始。

　　出師之後，以三年的時間在其他劇團當頭手，這樣的經驗，讓黃海岱感受到寄人籬下的困苦，加上父親黃馬年事已高，於是黃海岱便回鄉接掌「錦春團」之頭手，與父親黃馬分成二團表演。

　　黃海岱20多歲時，台灣布袋戲界已是北中南名家輩出，武林爭雄的局面暗潮洶湧，此時布袋戲多搬演以北管爲本的「正本戲」及章回小說改編的「古冊戲」，年輕的黃海岱要殺出一條戲路來，就得銳意出新招，在文戲勝乎武戲的時代，他選擇武戲。將「七俠五義」、「小五義」等富有劍俠色彩的章回小說改編成「劍俠戲」，推出之後一時間蔚爲風潮，同業之間互有浸染，儼然成風弄潮。劍俠戲不易一人爲之，「加官屛」的簾幕之後，黃海岱與弟弟程晟搭配得極好，不但合議推演劇情，戲偶開打的動作設計更是靈活細微，兄弟倆聯演的默契，是別的劇團難望其項背。

　　二十四歲那年，黃海岱鑒於北管布袋戲演師，若沒有深厚的北管素養，決無法在戲曲表現上有更高層次的突破。因此，亦然決然正式拜在西螺市仔頭的『錦成齋』曲館—王滿源門下，研習北管福路戲曲、學掌頭手鼓、習唱老生、小生和小旦。這些訓練再加上黃海岱的努力及天資，讓他可以唯妙唯肖的說唱出小生的文柔、小旦的哀怨、大花、小花的宏亮明朗及公末的老聲老氣……等不同口白，技藝頓時增進不少。

　　二十六歲結婚，次年生下黃俊卿，再過一年（一九二九年）黃海岱的父親黃馬去世，『錦春園』正式由黃海岱兄弟接掌管理。

　　民國二十年，機緣巧合，黃海岱遇到從大陸來台表演的劇團『新賽樂』，對於其劇團中所用華麗、輕便的佈景非常喜歡、欣賞，於是回家之後立刻請師傅依樣畫葫蘆，要將『錦春園』換個新佈景，但是那些師傅卻誤解黃海岱的意思，以爲是要更換新招牌，當時台灣劃分爲五洲三廳，於是以『五洲園』爲團名，以顯揚名五洲之意（當時，日據時期，台灣行政區設三廳：澎湖、花蓮、台東及五洲：

台北、新竹、台中、台南、高雄），黃海岱先是愕然，但隨即欣然接受。並且聘請北管師父王滿源任頭手吹，成爲前後場陣容堅強的班底，開創五洲園劍俠戲的大千世界。

『五洲園』新創，黃海岱與弟弟程晟（因黃馬是入贅，所以程晟從母姓）開始南征北討，更推出一系列改編自清末民初的劍俠小說「七俠五義」、「小五義」……等等劍俠戲，不但戲目更有看頭，人人爭相觀看，轟動南台。一時之間，中南部地區的布袋戲幾乎要以劍俠戲取代北管，新化一帶更以『紅岱仔』來暱稱黃海岱。

須知黃海岱並非以劍俠戲來譁寵取勝，而是以他先天深厚的基礎底子，了解傳統古輩戲之後，再順著觀衆喜好及時代潮流來創新一格，一般同業演師，如果沒有深厚底子，想要改革也不是簡單之事。黃海岱改革布袋戲成功，弟弟程晟功不可沒，兩兄弟搭配的恰到好處，縱橫劍俠戲武林、幾乎無人可敵。武戲的暢行，另一原因大概和雲林民風有關，雲林民風強悍、武館林立（少林武館）好勇者自然好鬥，布袋戲武鬥場面自然符合民心。

在此之前，中部戲班所用之戲棚，大都爲四角棚，海岱創班時，開始用六角棚；上有對聯曰：

『一聲呼出喜怒哀樂、十指搖動古今事由』。以其不凡的稟賦和才氣，稱雄戲界數十載，取名「五洲園」，可見已有先見之明。

黃海岱的弟弟程晟（黃馬系入贅程家，程晟從母姓）性情剛烈，經常發生打鬥事件。爲此，黃海岱十分傷腦筋，甚至將全家由西螺埔心庄遷移到虎尾郡廉使庄（黃姓宗親）居住，但仍阻止不了一場牢獄之災的發生。

遷移至虎尾郡廉使庄之後，程晟好勇喜爭鬥的個性依然不改，

有一次在西螺上演，台上黃氏兄弟正熱鬧賣力的演出，台下程晟的仇人卻尋仇而來，引發了一場大爭鬥，混亂中程晟仇人的兄長不幸被毆斃。經過日本刑事的偵辦，黃氏親族飽受酷刑；黃氏兄弟雖然沒有參與毆鬥，但仍被拘留九個多月，這期間日本刑事不時的嚴刑拷打，兄弟倆的身體十分虛弱，釋放後回家靜養二個多月，才得以恢復健康。

　　這段期間黃海岱並沒有閒著，他專研清代小說《野叟曝言》一書，並改編成「忠孝節義傳」，創造出一位頂天立地的大英雄——史艷文，不過誰也沒想到史艷文日後竟成為台灣布袋戲的代表人物。

　　民國二十六年七七事變，中日戰爭揭起序幕，日本總督開始有計劃實施消滅台灣文化的各種活動，先是禁止外台戲的鼓樂演出，隨後，開始限制戲碼的種類。最後更是全面的推行日本皇民運動，各地紛紛成立皇民奉公會監視傳統漢文化的流傳。此一政策，迫使黃海岱及其他劇團的生計皆成問題，黃海岱不得已靠著全家人做雜工及少許田園來維生。

　　幸好，皇民奉公會本部娛樂委員黃得時及高雄一位警務課長三宅正雄向總督府反映，若是全面禁止逢年過節演戲慶祝的習俗恐會引起全面反感，建議不如將日本劇搬演給百姓看，也可加強皇民化的推行。於是，演戲要採許可登記，劇本要公會審查通過的改良劇本——口白要日語、衣著要和服打扮、配樂採西洋音樂或流行曲調，違反者吊銷牌照、罰錢並拘留。戰爭中的布袋戲，在「皇民奉公會本部」策劃之下，創造了帶有濃厚日本色彩的內台布袋戲，布袋戲特有的中華民族色彩及民間諧趣，幾乎消失殆盡。

　　當時在日本官方『台灣演劇協會』認可下，可以在戲院公演的
布袋戲班，除了台北陳水井領導的『新國風人形劇團』及謝得和、
陳乞合組『小西園人形劇團』之外，還有虎尾黃海岱的『五洲人形
劇團』、西螺鍾任祥的『新興人形劇團』、永靖邱金墻的旭勝座、
岡山蘇本地的東光，以及高雄姬文泊的福光共七團，迫於無奈，不
得不參加演出，爲戰爭中的布袋戲留一線命脈，一直到戰爭結束後
才停止這種模式演出。

　　自己的土地被接管，同胞的生活要聽命於他人，中華五千年來
的倫理文化面臨被解體改造的噩運，連唱戲都不能用自己的語言，
豈不可悲？但是爲了生活、爲了取得牌照，不得已黃海岱跑到高雄
向三宅正雄學樣板戲——血染燈台，內容是描寫一位十多歲的台灣
學童，爲了報效日本帝國、輟學從戎的故事；以一齣「血染登台」
取得日本政府許可，但演出機會仍有限，一直到與屏東辯士楊朝鳳
合作，以楊朝鳳爲戲班代表人、用黃海岱的號召力，兩人成立一
「五洲園人形劇團」。

　　黃海岱回憶這段苦樂相雜的日子：『手中雖有可演出的劇本，
但是爲滿足觀衆的要求，總是在演出的後半段，當日本督查被請出
飲酒作樂的時候，偷換戲碼改演本地戲，這種加演，通常讓觀衆欲
罷不能，一直要演到半夜才息鼓。』當時，連布袋戲戲偶也要改成
日本武士的樣子，穿上傳統日本武士的服飾、手拿武士刀。黃海岱
想盡辦法演出自己國家的故事，於是用「偷轉吃」的方式，在演出
的故事中加入本土故事或用台語罵日本人，以發洩情緒。但有時候
仍因改演戲碼而被處罰，吊銷、禁止出戲。黃海岱這種個性，令日
本警方非常頭痛，但也只能視他爲「歹肉」（指不好的劇團）。有一

次在虎尾戲院演調頭戲——「甘鳳池起革命」，結果被逮，這一次因為劇情牽涉到革命問題，所以黃海岱被吊銷執照、禁止出戲。

沒有了牌照，黃海岱等於失業，一家妻小嗷嗷待哺。剛好有朋友向黃海岱建議合作賣豬肉。他們負責宰殺，再轉賣給黃海岱，讓黃海岱決定如何賣出。在那時候，豬肉是由官方以配給的方式發放，民間是不准私下買賣，但是為了養家湖口，也只好出此下策。黃海岱每天和朋友一大早出發，坐火車到「水裡坑」，然後再過一座橋才會到達目的地。有一次遇到西北雨，溪水把整座橋都衝走，這時又不能往回走，豬肉不賣完是不行的。黃海岱與朋友面對湍急的溪水，心急如焚，「我們將長褲脫下來，把豬肉、豬油用褲子包著綁在頭上，然後涉水而過」黃海岱談及這段往事，戲感十足的形容著，彷彿又回到當時。

這樣賣豬肉維生的日子，也過了將近一年。之後，日本在東南亞戰情大逆轉，民心惶惶。日本虎尾郡警察課長，便到海岱家邀請他出面組織「米英擊滅推進隊」組織布袋戲團演出宣傳戲，巡迴於各鄉鎮，藉以鼓吹台灣青年組隊從軍效命日本天皇，以抗米（美）、英同盟國。於是，黃海岱又回到他熟悉的舞台，開始到虎尾郡的每個鄉村去巡迴表演，日人商請黃海岱演出，黃海岱卻在演出的口白中夾雜閩南語罵日本人洩憤，就這樣演出一直到台灣光復。

在這種傳統文化被異族陰謀迫害的黑暗時期，當時流落於民間街巷的布袋戲、歌仔戲——等戲班團主及演出人員，無不虛應日本官方之壓迫，另一方面暗地從事宏揚大中華之傳統文化。台灣雖然光復，日本風格的布袋戲也已成過眼煙雲；但是這段時間裡，布袋

戲採用大型舞台布景、西洋音樂伴奏……等等的改變，對光復後的
台灣布袋戲是個重大影響因素。

第三節　蔣中正時期的黃海岱(1946～1975年)

　　儘管黃海岱委曲求全，五洲園還是遭逢一場劫難，那是民國三
十三年下半年，盟軍開始攻擊台灣本島，所以一到晚上即實施燈火
管制。有一次在台中西屯日本軍機場附近戲院演出內台戲，因觀眾
要求加演，海岱之弟程晟與五洲園後場人員便為了燈火管制問題和
日本警方起衝突，而遭日警拘捕。雖然有「皇民奉公會」出面為黃
氏兄弟求情，但參與打架的程晟仍遭十個月徒刑的宣判。台灣光復
前夕，程晟竟熬不過，病逝於台中監獄，黃海岱趕到台中領回的只
是一包骨灰。黃海岱就這這樣少了程晟這位共同創業的好兄弟及得
力助手。

　　民國三十四年八月，二次大戰結束，光復之後，台灣歸還中
國，沉寂數年的地方戲劇，終於得到復甦的機會，黃海岱在痛失親
人的悲痛下，獨自振作演出，五洲園的俠情戲因為黃海岱的獨門絕
活——口五音，可做出生、旦、淨、末、丑的聲腔口白，更受歡
迎。黃海岱的五洲園不但大接外台戲，內台戲更是經常演出，每年
農曆正、三、七、八、九等民間酬神的大月裏演出外台戲，小月則
沿著鐵路縱貫線，從新竹以南、到高雄、屏東一帶大大小小鄉鎮戲
院演出內台戲。因長期未見傳統式戲劇，當時的演出幾乎到處瘋
狂，據海岱伯說：「連最不起眼的劇團演出布袋戲都有人看，搶著

邀請。」當時五洲園一日平均二棚戲，最高曾達五棚的記錄。黃海岱只好廣收弟子來增加人手，而長子黃俊卿已是二手師傅、次子黃俊雄在民國三十五年入五洲園，隨父親學布袋戲，也漸漸嶄露頭角。當時，雲林以南的台灣，對布袋戲的欣賞，有所謂『五大柱』的流傳：

　　一岱——雲林五洲園黃海岱，擅長公案戲

　　二祥——雲林新興閣鍾任祥，擅長笑俠戲

　　三仙——台南玉泉閣黃添泉（仙仔師），擅長武打戲

　　四田——屏東聯興閣（田仔師）胡金柱，擅長笑料戲

　　五崇——屏東復興社（崇仔師）盧崇義，擅長風情戲

　　雲林有一岱（黃海岱）、二祥（鍾任祥）二派布袋戲劇團，當時各有其擁護者，於是「洲派」與「閣派」之間，儼然形成對立的兩各派別，勢均力敵、互不相讓。在光復後的一、二十年之間，由於洲、閣兩派戲班旗鼓相當，民眾常為擁護自己支持的戲班，經常發生衝突，即布袋戲界的「洲閣之爭」。黃海岱回憶說：「鍾任祥的聲音比較啞聲，在武打部分，動作靈活有力；而我的聲音屬柔和綿長、擅長文戲。兩人相比、不相上下，從下午拼到上暝戲，他的台是熱鬧滾滾，但是暝尾戲，我就比較佔優勢……。」

　　當時黃海岱以公案戲聞名中南台，戲界稱他為「紅岱伯」，而新興閣鍾任祥是以少林武學融入戲中成名，尊稱他「阿祥師」，其門下弟子堪與「五洲園」一派互爭短長，為閣派一代宗師。依照當時不成文的默契，對方的戲碼絕不能演，在對台時，各自精銳盡出、力爭觀眾，輸的那一方的觀眾，常因下不了台而衝突動武，造成許多紛爭事端。雖然至今已不復見有所爭執，但是洲閣二派之爭

至今仍讓許多長者津津樂道。

　　隨著歲月的增長，黃海岱長子黃俊卿、次子黃俊雄以「五洲二團、三團」的名義，外出打天下，黃海岱親手調教的弟子有二十多人，也多紛紛打著五洲園的名號外出另創劇團，其中首徒廖萬水的「新省五洲園」，成為中南部有名劇團，其兒子廖健在承繼家業，組「大金馬」劇團，在嘉義一帶享有盛名，女兒廖素琴也成為女演師，在雲林有一席之地。五洲的名號逐漸響遍全台，在加上弟子的再傳弟子，使得五洲園有全島「第一布袋戲門派」之氣勢。

　　二二八事件之後，國民政府對民眾的公開聚會頗敏感，而下令禁止外台戲演出一年，不過並沒有限制在戲院內的演出，因此傳統戲劇轉往內台演出。此時黃海岱的長子俊卿，已頗富盛名，而黃俊雄及拜師學藝的鄭一雄則留在五洲園本團，擔任黃海岱的助手。而後，黃海岱提拔鄭一雄擔任頭手主演，鄭一雄不負師承，表現優異，師徒倆共享盛名。

　　民國四十年之後，黃海岱打下的基業，逐漸被二子黃俊卿、黃俊雄等取代，他們純正的掌上技藝，再加上五音分明的動人口白，把劍俠戲逐步改為聲光熱鬧的『金光布袋戲』。次子黃俊雄的聲名更是響亮，民國四十九年，黃俊雄十九歲正式出師，以『五洲園三團』的名號闖蕩台灣南北各路，並將黃海岱自創的「忠孝節義傳」改編為「雲州大儒俠」，成為內台戲名劇之一。黃俊雄更是大膽的將西洋唱片音樂、流行歌手等等引進布袋戲，並拍攝成電視及電影，而後十年也正是台灣布袋戲界的黃金歲月，百家爭鳴各展長才，在競演較勁的群雄中，大多數演師都在自己身上加藝加技，但黃俊雄不只在本身技藝下工夫，他還注意到集所有演技、觀眾視覺

重點的主體─偶，他開始為他的表演「前身」添妝增色，為偶加大尺寸，布袋戲的新面貌露出了曙光。民國五十九年三月一日，黃俊雄推出午間電視布袋戲「雲州大儒俠─史艷文」造成全台轟動，連演583集。

第四節　蔣經國時期的黃海岱(1976～1988年)

面對徒子、徒孫後浪推前浪的時代浪濤，黃海岱欣然安享榮光。因此，除了少數地方父老要求演出古典布袋戲外，黃海岱已減少減出的機會。

民國七十二年文建會主辦的第三屆民間劇場，為呈現台灣各門各派布袋戲特色，特別邀請八十三歲的黃海岱之演出。民國七十五年參加第一屆亞太地區偶戲觀摩展，黃海岱演出隋唐演義的「秦瓊破東嶺關」；同年，黃海岱也實至名歸獲得『第二屆民族藝術薪傳獎』。

民國七十七年五洲園五代子弟為慶祝元祖黃海岱八十八歲誕辰，舉行200桌的千人大宴，祝壽會場的牌樓上，特別寫了一付對聯：

「海量寬教　八子譽滿遐邇
　岱志嚴訓　百徒名揚五洲」

來表揚及感謝師恩浩蕩。

黃海岱先生八八大壽，眾子弟為他祝壽的情形
右起李慶隆、林宗男、林正義、陳鼎盛、林瓊琪、許德雄、鄭一雄

第五節　李登輝時期的黃海岱(1989～1999年)

　　民國七十九年黃海岱九十歲，七月參加第三屆亞太地區偶戲觀摩展，演出『王恩下山』一劇；十月在台灣大學校門口親身率團演出『雲州大儒俠──史艷文』，獲得在場觀眾無數熱烈、肯定的掌聲。隨後，並應聘擔任西田舍第一屆國小教師研習班薪傳工作。

　　民國八十年，黃海岱應聘擔任聯合報創刊四十週年，回饋讀者

鄉土列車中傳統戲劇的表演工作，巡迴全島演出24場次的『雲州大儒俠—史艷文』。

應邀參加聯合報創刊四十週年，傳統戲劇全省巡迴表演

　　五洲園黃家及其系下傳人的歷史，可說是清末民初直到現今台灣布袋戲演出形式演變的一個過程。在布袋戲界一家四代同行，且代代具領風騷，想當年黃馬拜師學布袋戲，傳授兒子黃海岱、程晟苦讀漢學詩書學習北管亂彈戲時，一定沒有想過黃家子孫會如此的用心在布袋戲表演上，並且將演出形態開創「金剛戲」、開創「霹靂」，爲布袋戲締造一番新氣象。

今年「紅岱伯」黃海岱已九十九歲高齡，一生可說是台灣近代布袋戲的發展史，從北管古典布袋戲、公案戲、劍俠戲到金光戲都曾歷練，而其所傳五洲園一派，更是台灣布袋戲聲勢最浩大的一條流脈，稱黃海岱爲台灣布袋戲的通天教主，眞是名副其實。

第六節　「紅岱師」黃海岱演藝生涯年表

1901年：＊日據明治34年農曆12月25日出生於雲林縣西螺鎮埔心，
　　　　　父黃馬、母程扁。

1911年：＊11歲，至二崙詹厝崙仔私塾研習漢文，喜歡閱讀古書，
　　　　　章回小說。

1915年：＊15歲，在父親黃馬「錦春園」布袋戲班爲二手學徒。

1918年：＊18歲，受聘爲溪口何成海「何玉軒」戲班頭手。
　　　　　＊藝成出帥，首演「秦叔寶取五關」。

1924年：＊24歲，拜師西螺北管曲館「錦成齋」王滿源門下，研究
　　　　　北管戲曲。掌頭手鼓、習唱老生、兼唱小生和小旦。

1925年：＊25歲，主掌大湖蔡天枝「永春團」戲班頭手。

1926年：＊26歲，娶妻鍾罔市。

1927年：＊27歲，長子黃俊卿出生。

1928年：＊28歲，父親黃馬去世。

1929年：＊29歲，首徒廖萬水拜在其門下學藝。

1930年：＊30歲，遷入虎尾廉使庄。

1931年：＊31歲，錦春園改名爲五洲園。

1933年：＊33歲，次子黃俊雄出生，並成立「廉城齋」曲館，聘王
　　　　滿源為教師，定期於西秦王爺誕辰演唱扮戲。

1942年：＊42歲，日本政府推行「皇民運動」，在日本官方認可下
　　　　成立「五洲園人形劇團」。

1944年：＊44歲，日本漸打敗仗，官方出面邀請加入「米英擊滅推
　　　　進隊」，巡迴各鄉鎮演出日本宣傳戲「血染燈台」、「荒
　　　　木遊廈門」、「怪魔復仇」、「櫻花戀」、「猿飛左助」
　　　　等，以激勵民心。

1945年：＊45歲，台灣光復，布袋戲風雲再起，五洲派為應付日接
　　　　不暇的內外台戲而廣收門徒，進而成為台灣最具勢力的布
　　　　袋戲流派。

1961年：＊61歲，獲教育廳頒發優秀劇團獎。

1970年：＊70歲，三月，次子黃俊雄在台視演出的「雲洲大儒俠史
　　　　艷文」，轟動全台，連演583集。

1983年：＊83歲，參加第三屆民間劇場，演出「五龍十八俠」。

1985年：＊85歲，參加第五屆民間劇場演出。

1986年：＊86歲，參加第一屆亞太地區偶戲觀摩展演出「隋唐演義
　　　　──秦瓊破東嶺關」。

　　　　＊86歲，獲教育部第二屆民族藝術薪傳獎

1988年：＊88歲，8月8日五洲園子弟在雲林虎尾舉行「88大壽」慶
　　　　典。

1990年：＊90歲，七月參加第三屆亞太地區偶戲觀摩展出「王恩下
　　　　山」。

　　　　＊十月西田社及台大掌中劇團於台大校門口慶祝「黃海岱

九十大壽」，親臨演出「雲州大儒俠史艷文」。

＊應西田社之邀，於該社舉辦的國小教師研習班擔任講師傳薪。

1991年：＊91歲，應邀參加聯合報四十週年慶全省巡迴公演。

1993年：＊93歲，應邀美國紐約演出。

1995年：＊95歲，應邀法國文藝季演出。

1997年：＊97歲，由省政府文化處主辦97巡迴展演出。

1998年：＊98歲，當選教育部民族藝術藝師，為目前最高齡及地位
　　　　最崇高的布袋戲宗師。

　　　　＊法國雅維濃藝術總監來訪。

　　　　＊彰化縣永靖國小百年校慶公演。

第七節　黃海岱五洲園師承與傳承表

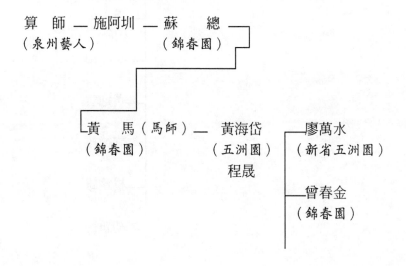

算　師 — 施阿圳 — 蘇　　總
（泉州藝人）　　　（錦春園）

黃　　馬（馬師）— 黃海岱　　　廖萬水
（錦春園）　　　　（五洲園）　　（新省五洲園）
　　　　　　　　　程晟

　　　　　　　　　　　　　　曾春金
　　　　　　　　　　　　　　（錦春園）

鄭一雄
（寶五洲）

黃俊卿
（五洲園二團）

黃俊雄
（眞五洲）

黃宏鈞
（編劇）

黃俊郎

黃逢時
（編劇）

黃力郎

黃陸田

黃逸雲

許德雄

楊達雄

胡新德

（新五洲）

——洪木村
（鎮五洲）

——洪文選
（五洲文化園）

——林正義
（五洲義春團）

——林宗男
（昇平五洲園）

——黃添家
（成五洲）

——鄭志男
（忠五洲）

——李至善

——林瓊琪

——黃　魯
（五洲第二團）

——吳星輝

——陳鼎盛
（盛五洲）

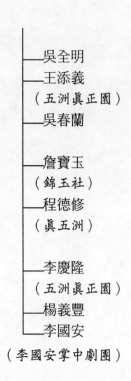

├─吳全明

├─王添義

　（五洲眞正圍）

├─吳春蘭

├─詹寶玉

　（錦玉社）

├─程德修

　（眞五洲）

├─李慶隆

　（五洲眞正圍）

├─楊義豐

└─李國安

（李國安掌中劇圍）

第六章　布袋戲宗師黃海岱思想淵源初探──從黃海岱手稿史料觀其思想淵源

第一節　前　言

　　黃海岱乃台灣掌中戲界第一世家「五洲園掌中劇團」的創始人兼團長，堪稱近代台灣掌中戲史上最具代表性、對台灣布袋戲深具影響的藝師。黃海岱三十一歲時與弟程晟共創「五洲園」，十年經營，贏得台灣掌中戲界的南霸天；「五洲園」成立迄今八十年，可說是雲林的光榮，台灣的驕傲。黃海岱師承其父黃馬，從小在西螺埔心耕農、學戲、讀書，先入北管子弟館學北管，對北管大戲的唱、唸、戲曲音樂等表演藝術有深厚的基礎。再入私塾讀書，親炙傳統的四書、五經、詩、詞……等。渠創建的「五洲派」布袋戲，以詩詞問答、談經說史、聯對、字猜、純正福佬漢語說白、以及將傳統戲曲音樂改編等聞名，顯然地與創始人的思想淵源、藝術涵養有密切的關係。本文擬針對黃海岱的部分手稿史料，探究渠思想淵

源與「儒、釋、道」有關之部分。

第二節　從黃海岱手稿史料觀其源自「儒家」思想之例證

一、關於「忠」之思想史料舉例

　　孔子是儒家的代表，他被奉爲「萬世師表」，渠思想不外乎強調「忠、孝、仁、義」之精神，此一精神，對中國社會的影響淵源流長，觀之黃海岱大師手稿史料，不少源自儒家思想，其深受孔孟影響，自不待言。

　　以今日評價孔子，他仍是德育專家，這在中國教育史上是不會有疑問的定論。他教導學生的主要內容不是具體的文化知識而已，而更是安身立命的道理，指示修養德性的門徑。孔子說：「子以四教：文、行、忠、信。」（《論語・述而》），「文」指典章文化；「行」指躬行實踐；「忠」指盡己之心辦事；「信」指信義至上。在此，除了「文」是歷史文化知識，「行」、「忠」、「信」都是做人的操行品德。那麼，怎樣才能使「四教」有效果呢？孔子爲此編定了中國教育史上第一套完整的教科書：《詩》、《書》、《禮》、《樂》、《易》、《春秋》（從荀子《勸學篇》開始尊爲「經」，除《樂》已亡佚，直到清朝末年，這五種書都是學校的教材。）

　　《詩》即《詩經》，是中國最早的詩歌總集。據司馬遷說，孔子刪《詩》是「取其可施於禮義……以備王道。」（《史記・孔子世

家》）可見，眼光和標準是尊德敬義。孔子自己也直言，「《詩》
三百，一言以蔽之，曰：『思無邪』。（《論語、爲政篇》）」『詩，
可以興，可以觀，可以群，可以怨，邇之事父，遠之事君。』（《論
語、陽貨篇》）顯然，孔子首先關心的是教化。當然，《詩》作爲藝
術作品，同時也就具有審美的功能。

　　《書》即《尚書》，堯舜至西周時代的政治公文。《十三經
注、尚書序》說，是孔子按照「足以垂世立教」、「示人主以軌
範」的標準匯編而成，目的在於宣揚文武之政，可見是藉歌頌先王
以傳達德政要旨。

　　《禮》敬重規範，非禮勿視，非禮勿聽，非禮勿言，非禮勿
動，實爲立國立人的基本精神。所以孔子說：「不學禮，無以
立。」（《論語、季氏篇》）講的是做人的態度。還有《樂》、《易》、
《春秋》也都陶冶人性，指導人生。

　　同時孔子把《周禮》中的「六藝」：禮、樂、射、御、書、
數，也列爲教學的內容，一方面可以在教學形式上形成調節，因爲
讀「六經」是靜的，習「六藝」是動的；讀「六經」是上理論課，
習「六藝」是上音樂課、體育課和技能課；讀《六經》是領悟精
神，習「六藝」是掌握技巧。另一方面也可以培養學生處世的能
力。當然，即便是習藝也不能偏離德育的宗旨，例如射箭強調「中
的」，而不強調「貫革」。「中的」就是講不偏不倚的「正」，以
後發展到「庸」，《說文》訓之爲「常」，即「天下之理」了。
觀之布袋戲之技藝，由引經據典的口白到精湛的演技，也是「六
經」、「六藝」的整體表現，亦即理論與實際的結合。

　　又儒家強調的是「忠恕」，講的是己與人的關係，或者說是成

己與成物。自成和成人，內與外的關係。通過推己及人的踐履工夫，達於內外、人己、物我之合一。

關於忠恕，朱熹說：「盡己之爲忠，推己之爲恕。」「盡己」是從自成、成己，立身成德一面說；推己，則是從成人、成物一面說。《大戴禮記·小辨篇》記載孔子論忠恕說：「丘聞之…知忠必知中，知中必知恕，知恕必知外，知外必知德。」又「內思畢必（心）曰知中，中以應實曰知恕，內恕外度曰知外，外內參意曰知德。」依此，「忠」又指內心言。忠即中，中言內心篤敬誠實無欺。「恕」，講接人待物。以內心之篤敬眞誠爲前提推及於人、物和行事，即「恕」。由此看來，忠與恕本爲一體之兩面。「己立」、「己達」是忠，由此及人，「立人」、「達人」，則即恕。

茲僅就黃海岱大師手稿史料列舉一、二有關「盡己與推己」之「忠與恕」之例證：

㈠「赤心爲國、雲擁南關、白手成家、火燒赤壁」

解析：係在暗喻三國時期，魏、蜀、吳三分天下，赤壁之戰，劉、關、張桃園三結義，忠肝義膽，足爲後人敬佩與景仰，以四字對方式來充分體現。

㈡「或爲君子或爲小人或爲才子或爲佳人，有時歡天喜地，有時驚天動地」

解析：勸人行走正道，立身處世以君子爲首要，莫當小人，唯婦人與小人難養也，君子行善滿心歡喜，小人爲惡則驚天動地，不可不愼。

㈢「父存忠愛之心，欲以佳兒求佳婦」

解析：意指爲人父母莫不望子成龍，望女成鳳，心存忠恕，仁

愛之心，推己及人，積善人家慶有餘，欲得賢孫孝媳隨處來。

㈣「國難顯忠臣，路遙知馬力」

解析：意指歷史上每當朝代興替之際，時窮節乃見，患難見真情，國難當頭，最能分辨忠臣與奸臣，亦即路遙知馬力，日久見人心，實不虛也。

㈤「家貧出孝子，事久見人心」

解析：意指古今中外，忠臣必出於孝子之門，寒門子弟，大多孝行可風，任事忠勤，更有不少移孝作忠之感人史事，流傳後世。

㈥「小人行險從須險，君子固窮未必窮。」

解析：意指君子固窮，小人窮斯濫已。文質彬彬之正人君子，不因外界的誘惑而違背倫理道德，但一般操守欠佳的市井小人則無羞恥心，胡作非為，猶如洪水猛獸，到處氾濫成災。以上關於「忠」的思想史料之例證，充分展現在黃海岱大師的生活言行，尤其渠經歷近代中國社會變遷的洗禮，言談之間，演戲之時，無時無刻，透過偶戲人物的造型，戲劇的內容，發揮教忠教孝的功能。

二、關於「孝」之思想史料舉例

儒家之學最通常、最易為人所了解的，便是重視家庭倫常，要人有一正常合理的人倫關係。這意思講多了，似乎卑之無甚高論，人多不願意聽。又似乎是教條，不容爭辯，不足以服人。但其實真是不可須臾離的道理，活在正常的倫理關係中，才是最真實的人生。只有在互以對方為重的倫理關係中，人方能互相內在，人的精神才得以有真實的感通，而相融相攝。此如中庸上說的：「詩云：『妻子好合，如鼓瑟琴；兄弟既翕，和樂且耽；宜爾室家，樂爾妻

帑。』子曰：父母其順矣乎！」在此處境中，人的生命最爲眞實，父子兄弟夫婦，皆有眞正的交流與融通，此是人生最大的滿足。故孟子會說「父母俱存，兄弟無故」，是人生大樂，其爲樂高過於王天下。孟子又說舜雖貴爲天子，但仍以不得父母之歡心爲憂，而號泣於旻天，這都是很眞摯的描寫。牟宗三先生有一段話，則道出了沒有正常的倫理生活的痛苦：白天，人生活於忙碌、紛馳、社交、庸衆中，「我」投入「非我」之中，全成爲客觀的。個體的我投入群體中，成爲非個體的我。存在的眞個人、眞個體、眞主體、眞主觀的獨自的感受，全隱蔽起來，而只是昏沉迷離地混拖過去。可是到了晚間，一切沉靜下來，我也在床上安息了。但是睡著睡著，我常下意識地不自覺地似睡非睡似夢非夢地想到了父親，想到了兄弟姊妹，覺得支解破裂，一無所有，全星散而撤離了，我猶如橫陳於無人煙的曠野，只是一具偶然飄萍的軀殼。如一塊瓦石，如一莖枯草，寂寞荒涼而愴痛，覺著覺著，忽然驚醒，猶淚洗雙頰，哀感宛轉，不由地發出深深一嘆。這一嘆的悲哀苦痛是難以形容的，無法用言語說出的。

　　牟先生他們這一代，不幸處在大動亂、大崩解的時代，人多不能有正常的倫理生活。流亡在外者固無論矣，仍留在神州大陸者，在不正常的觀念引導底下，又有幾家能有正常的倫常關係？沒有正常的家庭生活，人的生命都是掛空的、抽象的，並不是眞實的存在。此中的人生痛苦，誠如牟先生所說，是難以形容的。當代新儒家們努力不懈的動力，我相信便是在於要爲他門下一代的中國人，重新過著正常的倫理生活，免於遭受他們所受到的痛苦之心願。

　　觀之黃海岱大師勸人行孝之手稿史料，意在主張建立固有倫理

道德觀念，茲轉引手稿中之「曾子孝子歌」如下：「孝爲百行先，書詩不勝錄，富貴以貧賤，俱可追風俗，若不盡孝道，何以分人畜。吾今唱俗歌，爲世勸忠告，百骸未成人。十月懷母腹，渴飲丹心血，飢食母得肉。兒身將欲生，母身似坐獄，惟恐生兒時。身爲兒眷屬，一旦見兒面，母令喜再續。一種愛兒心，日夜勤無掬，母臥濕簟蓆。兒臥乾褓褥，兒眠正安睡，母不敢伸縮。兒穢不嫌臭，兒病甘身續，橫簪以倒冠。不暇思沐浴，兒若初能行，舉步慮顚覆。性氣漸剛強，行止難拘束，兒若飲能食。省口恣所欲，乳哺經三年，汗血耗多斛。夠勞辛苦盡，兒年十五六，衣食父經營。禮義父教育，意望子成人，延師課上讀。學勤恐過勞，學怠憂勝錄，有過常掩護。有心心滿足，子出未歸來，倚門繼以灼。兒行十里停，母身千里逐，兒長欲成婚，爲訪閨中涉。媒妁費金錢，釵環捐布粟，一旦媳入門，孝思暫衰簿。視親貌似土，觀妻顏如玉，親貴及睁眸，妻罵不爲虐。母披舊羅裙，妻著新羅縠，父母或鰥寡，爲兒守孤獨。父慮後母虐，彎膠不再續，母慮繼父嚴，霜幃忍寂寞。兒長不知恩，糕餅先兒屬，健不妨哽咽，病不知伸縮。衣裳或單寒，襟裯失溫襖，風灼愚垂危，兄弟分財蓄。不思創業艱，惟道遺貨簿，忘卻本以源，不念風以木。承賞亦虔文，宅兆何時卜，人不孝其親，不而禽以畜。孝竹體寒暑，慈杖顧本末，勸爾爲人子，孝經宜可讀。王祥臥冰池，孟宗哭孤竹，楊宗拯父危，虎不敢肆毒。蔡順拾桑椹，賊爲奉母粟，如可今世人，不效古風俗。問歌何此軀，形骸誰養育，何不思此生，德惟誰式穀。何不思此身，家業誰給足，父母即天地，罔極誰報復。親恩說不盡，略舉粗以俗，若能先醒悟，省得悲莪蓼。」

　　解析：一、此「曾子孝子歌」，其精神係引自「孝經」，旨在弘揚孝道，黃海岱大師用心良苦，奉勸世人百行孝爲先。以懷胎十月起，敘述天下父母心，要世人深體親恩，應常懷感恩與惜福之心，不忘反哺，所謂「子欲養而親不待，樹欲靜而風不止」和「養兒方知父母心」，大家應效法二十四孝之精神，尤其在今日工商社會親情疏離之際，更應倡導孝道，以期風行草偃，達到振衰起弊之效，透過布袋戲偶戲手法編制孝道情節，對社會教化，有潛移默化之功能。二、若從孝弟慈的表現上，黃海岱大師「曾子孝子歌」的手稿史料，更可具體呈現如聖人般的生命內容，可說具有三方面特色：

　　㈠真誠惻怛。此可引王陽明一段話來說明。陽明說：『孟子「堯舜之道，孝弟而已」者，是就人之良知發見得最真切篤厚、不容蔽昧處提省人，使人於事君處友、仁民愛物，與凡動靜語默間，皆只是致他那一念事親從兄真誠惻怛的良知，即自然無不是道。蓋天下之事，雖千變萬化，至於不可窮詰，而但惟致此事親、從兄一念惻怛之良知以應之，則更無有遺缺滲漏者，正謂其只有此一箇良知也』。在事親從兄時所流露出來的，是最真誠惻怛的心情，這時候的心情，真摯篤實，沒有半點虛偽，亦沒有半點不自然。這時便是心之本體的自然流露，雖是聖人，亦不能比這刻的心爲更真誠。故若能保守著這真誠惻怛的心情，以應人間一切事，便可以如聖人般發而皆中節，自然皆得其理。的確，人如果能時刻回到事親從兄時的心情上，以這種心情來面對一切事，則那裡會有事情是照顧不到，而有所疏失的呢？所以從人的孝親敬兄時的心情來指點，可使人回復到本有的道德本心上，而有真正的道德實踐，亦由此而了解

聖人的生命內容。

⏎一體無間。在孝親敬長時，人與所親愛的對象是相互融通，互相內在的，如上文所說。而這一種心情，擴而充之，便是視天地萬物為一體的仁者之境界。明儒羅近溪對此義特別有所體會，他說：「於萬萬不同之人之物之中，而直告之曰：大家只共一個天命之性。嗚呼其欲信曉而合同也，勢亦甚難也」。這是說對一般人說，一切人一切物都具有同樣的天命之性，即一切人、物都是一體不分的，此在一般人是很難了解，亦很難相信的。一切人及物從外在形體上看是如此的分殊不同，何以會是同體的？近溪續云：「於是苦心極力說出一個良知，又苦心極力指在赤子孩提處見之。夫赤子孩提，其真體去天不遠，世上一切智巧心力都來著不得分毫，然其愛親敬長之意，自然而生，自然而切，濃濃藹藹，子母渾是一個。其四海九州，誰無子女？誰無父母？四海九州之子母，誰不濃濃藹藹，渾是一個也哉？夫盡四海九州之千人萬人，而其心渾然只是一個天命，雖欲離之，而不可離；雖欲分之，而不能分。」近溪從親子間的相依相偎，指點出人與天地萬物原是一體。赤子之依戀母親，母親之慈愛赤子之時，母子間確是渾然不分爾我，只是一個生命。若從天下間所有人都具有，都可表現的親子之情來看，所有人，甚至所有物，不也是渾是一個麼？從赤子之愛親，及父母之慈幼處，確是可具體契悟天地萬物本為一體的意義者，近溪此處之描寫，是十分動人的。

⏎神感神應。聖人的實踐道德，據中庸所說，是一「超自覺的化境」，如云「不思而得，不勉而中，從容中道，聖人也。」而這一境界，人難以做到。一般人踐德，總要自覺，要勉強。但自覺而

勉強踐德，其道德之行為，總是不自然的。故人須達到如聖人般的化境，即自然而然的踐德，方是生命的完成。羅近溪又在赤子之愛親處，指點出這化境，表示此化境是人人可當下呈現的。他說：夫天莫之為而為，莫之致而至者也。聖則不思而自得，不勉而自中者也。學則希聖而希天者也。夫欲希聖希天，而不求己之所以同於聖、天者以學焉，安能至哉？反而思之，我之初生，一赤子也。赤子之心，渾然天理。其之不必慮，其能不必學。即莫之為而為，莫之致而至之體也。然則聖人之為聖人，亦惟以其不慮不學者同之莫為莫致者。我常敬順乎天，天常生化乎我，久之自成不思不勉，從容之聖人矣。

近溪以「莫之為而為，莫之致而至」（語見孟子）來規定天，以「不思不勉」來規定聖，即如上文所說的自然而然之化境之意。天地生萬物，聖人應萬事，都是自然而然的，惟其如此，故能神妙莫測。而這自然而然的化境，是可以從赤子的不學不慮，便能孝親敬長處看到。原來我們與生俱來便具有這本性，這自然而然的真生命。故只要我們時時回思反省吾人在赤子時的心情，久之便可如天地之自然生萬物，聖人之自然應萬事。聖人之能成聖，亦只是「以其不學不慮者同之莫為莫致者」，即聖人的合天，其實沒有增加了什麼，只是本於赤子之心而實踐而已。近溪這一說法，很恰當地闡釋了孟子「大人者不失其赤子之心」之義。他又有一段云：「噫！天下之理，豈有妙於不思而得者乎？孝弟之不慮而知，即所謂不思而得也。天下之行，豈有神於不勉而中者乎？孝弟之不學而能，即所謂不勉而中也。故舍卻孝弟之不慮而知，則堯舜之不思而得，必不可至。舍卻孝弟之不學而能，則堯舜之不勉而中，必不可及。」

赤子之不學不慮而知孝弟，亦能孝弟，與聖人的不思而得不勉而中，境界是相似的，故可從赤子處體悟聖人的化境。在赤子之純眞不雜，可了解聖人之至誠；從赤子之自然孝敬，無意於孝弟而自然孝弟，可了解聖人的神感神應，無知而無不知，無意於爲善而自然是善之境界。近溪從赤子之不學不慮，體會到聖人的不思不勉及天道之莫爲莫致，是很特別的體悟。他由此指出了一條最親切最具體的入聖之工夫。由近溪之說，可以深切理解到從黃海岱大師的「孝子歌」手稿史料可看出渠具有儒學的「極高明而道中庸」之性格。由最切近的倫常親情處，可擴充而上達至聖人之化境，而若離開了這倫常之道的實踐，是決不能達此最高境界的。

三、關於「仁」之思想史料舉例

孔子以忠恕爲行仁之方，一方面，忠恕所達致的，是一人我、內外一體的超越境界；另一方面，忠恕的功夫和方法之特點，是從切己處擴充開來，故在內外、人我一體的境界中包含著由近及遠的自然的等級原則。由於它本於內在的情感，因而，它是自律，非由「外鑠」。仁道是爲人我一體、內外合一，但卻非形式的原則和抽象的平等。後人說儒家的「仁」是「愛有差等」是準確的。以忠恕的功夫、方法實現仁，本身就包含著「差等」的意義。「差等」並不影響人我一體。勿寧說，這個「一體」性乃即差等而得到具體的實現。孟子的一段話可以幫助我們理解「仁」所包含的這個差等性的意義：「楊氏爲我，是無君也；墨氏兼愛，是無父也。無父無君，是禽獸也。」墨家講兼愛，平等的愛一切人。按自然的感情，人對自己的父母的愛要比別人爲深。平等的愛一切人，就是不自

然，違及人心自然的情感，是不孝。不孝，所以說是「無父」。孔子講「父爲子隱、子爲父隱」，強調孝悌「爲仁之本」，講的就是這個道理。人的行爲首先發源於切己的意願，或以「己」爲出發點。由己到親、由親到人，有次第遠進，這是自然的。停留在「己」的一端，偏執於「我」，單純「爲我」，便無倫理可言，也就是「無君」。「兼愛」和「爲我」是兩個極端，都是理智偏執的結果。偏執於「爲我」，會導致極端的個人主義；偏執於「兼愛」則會導致禁欲主義。西方文化的倫理觀念，採取的便是這種二元互補的形式。基督教那種無差別的愛，與墨子的「兼愛」相類似。它不自然、、不合乎人情，不能爲人的內心生活所親切體徵，所以只能是「神諭」，不能成爲人性的規定；另一方面，人的情慾滿足亦完全成爲無法自身超越和「獲救」的偶然性「實質」（康德語）內容。由這種衝突，人乃成爲有原始罪惡的存在者。孔子講「仁」，乃本「忠恕」而實現之。它不偏執一端，遵循著由己而親、由親而人這種自然的等級、自然的次第，層層拓展及於「仁民愛物」的超越境界，在其中包含了個體人性的全部自然和社會內容。所以，愛人利他是人性而非「神諭」；情慾亦非偶然性的「實質」。由於「仁」的實現乃由推己及人的個性拓展和內心自覺達成，立足於「己」、「情」、「質」，而非外在強制的結果，因而仁者的境界是「樂」、「和」，而非如西方人的宗教境界那種罪惡和衝突。「尋孔顏樂處」，成爲以後儒家爲學之道的一項重要內容。　孔子以「忠恕」論仁，亦表現了一種文質中道的精神。它可說是上古中道倫理精神和道德傳統的一種理論自覺。

　　忠恕由人最本己得自然情感出發以達人己外內一體之仁。所

以，仁首先表現爲一種與人的一種「同情」。從這個意義說，仁就是「愛人」。《論語、顏淵》：「樊遲問仁。子曰：愛人。」及此義。但是，仁雖發源於「質」、「情」，卻又是對情的超越。「能近取譬」，推己及人，達人我內外一體之境，是把人同作爲人來看，乃對人的本質的自覺。所以，「仁」乃即情而超越情。從社會的角度看，仁者的行爲不僅是眞情而行，其中涵蘊著社會的責任和義務的規定：「愛人」非苟且之愛，而是「愛人之德」。

人的那個社會和責任的規定，叫做禮和義。以禮義爲行爲的原則，就是「克己復禮」。

《論語、顏淵》篇：「顏淵問仁。子曰：克己復禮爲仁。一日克己復禮，天下歸仁焉。爲仁由己，而由人乎哉？顏淵曰：請問其目。子曰：非禮勿視、非禮勿聽、非禮勿言、非禮勿動。」觀之黃海岱大師手稿史料，有關「克己復禮、仁民愛物」之類的例證，試列於下：

㈠「寡言養氣、寡視養神、寡慾養精、寡念養性」

解析：旨在強調克己復禮與非禮勿視、非禮勿聽、非禮勿言、非禮勿動相呼應。

㈡「聰明反被聰明誤，強人自有強人磨」

解析：旨在勸人所謂「謙受益、滿招損」，要有愛人利他，包容虛心求救，莫強出頭。

㈢「身安壽永事如何、胸次平夷積善多、惜命惜身兼惜氣」

解析：旨在勸人平安是福、惜身惜命、問心無愧，多多行善，仁民愛物，民胞物與天人合一。

㈣「人心曲曲灣灣水，世事重重疊疊山。古古今今多變改，貧

貧富富有循環，將將就就隨時過，苦苦甜甜命一般」

解析：旨在說明仁者人與人相處之道無他，應以誠相待，必須樂天之命，人生不如意十常八九，有時月缺有時月圓，凡事盡人事聽天命，一切隨緣，只問耕耘不問收穫。

四、關於「義」之思想史料舉例

儒家所謂「義」乃「誼」也，係正義之氣，正正當當的行為，換言之「捨身取義」、「義無反顧、勇往直前」，「成仁取義」，觀之黃海岱大師手稿史料，亦有不少譬喻取材在教人重視「義利之辨」，茲舉如下：

㈠「陳亞有心終是惡，蔡裏無口便成衰，笑面虎，磕頭蟲，人面獸心，賊頭狗腦」

解析：意旨在勸人行事坐臥，不要機關算盡太聰明，害人之心不可有，人與人交往，忠肝義膽最可貴。

㈡「鼠吃井藤難啓齒，牛吞野草最開心」

解析：意旨鼠輩橫行，晝伏夜出，行不由怪，專做一些雞鳴狗盜的勾當，人人喊打，心中無法坦蕩，永遠不見天日。觀之為仁耕田的水牛，雖食鄉野綠草，既非美食也非大餐，但甘之如飴、默默耕耘，不問收穫，心胸坦然，最為開心。

㈢「踏破磊橋三塊石，分開出路兩重山。風蛾出洞，尋生覓死，螳螂善信去暗投明」

解析：意旨一個人只要抱定正確的方向，有理則走遍天下，無理則寸步難行。所謂「勇者不懼」，洗然正義之氣，威武不能屈、貧賤不能移，富貴不能淫，士可殺不可辱，飛蛾撲火，義無反顧，

層出不窮，人類亦有「赴湯蹈火，在所不辭」之事例，不勝枚舉。

㈣「力殫窮經豈止五車可載，功深汲古直探二酉所藏」

解析：意旨勸人處事與為學要用心，下工夫，努力勇往直前，竭盡心力、皓首群經，不斷研讀古籍經典，必可滿腹經論，何止學富五車，其不可限量也，日積月累，功力自然顯現，自不待言。

第三節　從黃海岱手稿史料觀其源自「佛家」思想之例證

一、關於「生死」之思想史料舉例

佛教把生死流轉的人世間分為「三界」：欲界、色界、無色界。「慾」包括食慾和淫欲，「色」指一切有型的物質，「無色」指超物質的「心識」。三界中又生、老、病、死、離別等八苦，有生死輪迴、因果報應。《法華經》用著火的房子來比喻「三界」一說：『有個富貴長者，擁有一座大莊園，他的眾多子孫長年在大花園過著優裕富足的生活，雖然大莊園裡面四處生蟲，夜裡鬼怪常現，但子孫們習以為常，視若無睹。一天，這座莊園著了大火，子孫們依然迷戀著園子裡的珍寶玩好，不願意逃離火宅。長者萬般無奈，在這危急時刻，為了救出執迷不悟的子孫，他就向子孫們許諾：「大莊園外還有更多更好的珍寶奇玩」這樣，子孫才同意離開火宅。《注華經》認為：佛的使命，就是對迷惑於三界的眾生進行勸教，讓眾生走出迷途、趨於善境，猶如這位長者，從火宅中拔濟

眾生。觀之黃海岱大師手稿，亦有不少醒世之辭句珍貴史料，茲列舉如下：

㈠「生門則死戶，死戶則生門，人自色欲而生，故爲色欲而死，應知色中有毒，慾中有害，人心不滅，道心不緘。死中求火，未死之前，修己死之道，可以不死。偈曰了悟猶如夜得燈，無窗暗室忽光明，此生不向今生度，更待何時度此身」

解析：旨在強調生即是死，死即是生，色即是空，空即是色，一切即一，一即一切。佛教認爲，構成宇宙萬物的基本要素是「五蘊」，即「色」、「受」、「想」、「行」、「識」。「色」，指地、水、火、風及其所構成的一切有形之物，相當於物質現象。「受」指感受，「想」指「思想」，「行」指意志，「識」指精神。在《般若經》裡用「色」一字，統括了「五蘊」。佛教的基本教義概括地說，就是「三法印」：諸行無常，指萬物變化無常；諸法無我，指萬物沒有質的規定性或主宰者；涅盤寂靜，指佛教徒悟道後的最高精神境界。「色即是空、空即是色」，就是宣揚「諸法無我」，這一教義，認爲宇宙萬物，由因緣和合而成，緣散則離，本非突有，所以，「空」是萬物的「自性」、「本性」，佛教稱爲「自性本空」或「本無」。勸戒世人頓悟成佛，修行在當下。

㈡「反本還原已到乾、能昇能降號爲仙，一陽生是與功日，九轉迴爲得道年，借問眞人何處來，從前原只在靈台，昔日雲霧深遮蔽，今日雙逢道眼開，南無單言離中虛，阿彌又講賢中實，院者完滿金色相，佛在自身莫問西，此竅非九竅，乾坤合氣成，明爲神氣穴，內有坎離精」

解析：意旨要人能反璞歸眞，回歸原本面目，保有「赤子之

心」。禪宗六祖慧能，是中國禪宗的實際開山祖師。他生在嶺南，自幼家貧，沒有機會讀書識字，一天賣柴途中，慧能聽到別人誦讀《金剛經》，頗感心明神悟，就到湖北黃梅縣拜五祖弘忍為師，弘忍收下他後，派他到後院磨米，直到有一天，弘忍看了慧能做的「佛性常清靜，何處有塵埃」得偈語，大為讚賞，就把禪宗法衣秘密傳給慧能。因為慧能原先只是個幹粗活的普通和尚，弘忍的許多弟子對慧能得了法衣很不服氣。慧能為了避免有人加害於他，只好半夜孤身南逃。這時，身後追兵數百，其中有個叫慧明的和尚，本是行伍出身，為人魯莽粗惡。慧能逃到江西和廣東交界處大庾嶺這地方，被慧明追上來，慧能想：這下逃脫不了，就把法衣放在路邊一塊石頭上，說：「此衣表信，難道可以用武力來奪走嗎？」說完就躲到路旁草叢裡去。慧明看到石頭上的衣缽，大為高興。但任由他使出多勁，就是搬不動。慧明這下可嚇壞了，出了一身冷汗，趕忙往草叢裡喊道：「和尚快出來吧！我是為求法而來，不是為這衣缽而來的。」慧能走出來，端坐在石頭上，慧明施禮敬拜說：「請師父為我說法」，慧能說：「你既要求法，就該屏棄諸緣，不生一念。當你既不想到善，也不想到惡的時候，那個就是你的本來面目。」慧明聽罷，頓時內心開悟說：「我一直看不清自己的面目，今天蒙師父指示，如人飲水、冷暖自知。」禪宗用「本來面目」來指人的清淨本心，既然：「一切法不離自性」，那麼悟道成佛的關鍵是要反觀內心，使自性清淨無染。

㈢「十二部真經在渾身上下，頭須卷彌陀經、通地徹地，眼須卷日光經照滿太陽，耳須卷普蓮經聞聲聽法，鼻須卷圓覺經法界蒙薰，口須卷血盆經咬牙切齒，舌須卷法華經誌經說法，煩腮卷涅盤

經挖腮搭跨，手是卷華嚴經合掌堂胸，腿是卷目蓮經玲瓏透體，腳是卷地藏經不染凡塵，身是卷金剛經法身不壞，心是卷心中經明心見性」

解析：佛教有「六根」、「六塵」的說法。「六根」指人身上的眼、耳鼻、舌、身、意，大體包括了人體的各種感官和功能，「根」是「能生」的意思；「六塵」指色、聲、香、味、觸、法六個「因素」，「塵」的涵義相當於「因素」。「六塵」是「六根」的對象，「六根」一和「六塵」相接觸，就能生起感覺，即「識」。佛教認為一個人要想擺脫塵世的煩惱，就得修煉到「六根清淨」「一塵不染」，即不被各種物質慾望迷亂心性。《法華經·法師功德品》說：如果世上的善男子、善女人能夠時刻誦讀、抄寫、解說《法華經》，就可以收到「功德莊嚴、六根皆令清淨」的功效。黃海岱大師所謂「十二部真經在渾身上下」，旨在奉勸世人修行乃在自身當下，一言一行、行位坐臥、舉手投足，隨處皆是，用心體會而已。

二、關於「病老」之思想史料舉例

維摩詰經有云「以己之疾，愍於彼矣」，愍，乃哀憐、同情的意思。彼，這裡指別人，因為自己生病，感覺到病痛的苦，所以就能同情、關懷、幫助同樣生病的別人。據說，佛祖釋迦牟尼的十大弟子之一，號稱「多聞之一」的阿難、是釋迦牟尼叔父斛飯王的兒子，侍從佛祖長達二十五年。《維摩詰經·弟子品》記載：有一回，佛祖生病，阿難一大早就出去化緣，想弄一些牛乳給佛祖吃，正好被維摩居士碰見。維摩問：「阿難，你幹什麼大清早就出來化

緣？」阿難說：「世尊病了，得吃牛乳，所以我才這麼做。」維摩說：「阿難，快別說了。佛祖如來身體，智慧向金剛一樣牢固堅硬，怎會生病呢？要是你說如來生病的話，被旁門左道的人聽見了，他們會譏笑攻擊我們說：『如來算什麼佛啊！自己的病痛都救不了，居然還妄想救其他病痛的人。』阿難，你要知道，佛祖生病這是一種假相，佛祖想通過這個現象來奉勸世上生病的芸芸眾生。既然人世間充滿了生老病死等種種痛苦，人們就應該潛心修道，努力行善，爭取盡快超脫出生死苦海。」維摩詰還告訴文殊師利菩薩說：『菩薩所以生病，目的就是在於「以己之疾，愍於彼矣。」因為菩薩應當慈悲為懷，救護眾生，所以就該先體驗疾病的痛苦，通過自己的病痛，能想到別人的苦難，這樣才能慈光普照、濟拔眾生』。「以己之疾，愍於彼矣」，體現出一種寬容、理解、友愛的情懷。孔子說：「己所不欲、勿施於人。」自己不喜歡的東西，不要強加給別人。孟子說：「老吾老以己人之老、幼吾幼以己人之幼。」敬愛自己的父母也要敬愛別人的父母；憐愛自己的兒女也要憐愛別人的兒女。這樣，把對自己家人的愛心推廣開去，施予別人，就會創造出其樂融融、和諧友愛的社會生活環境。試觀黃海岱大師手稿史料，僅列與「病老」有關之史料如下：

(一)「詩曰：五氣精嚴五氣朝、六根清淨長靈苗、七情斬斷邪魔滅、八難三災一概消。病有四百四十種，藥有八百八十方，全治天下老小十惡大病。一治千災萬劫病、二治海闊天羅病、三治路上輪迴病、四治四生六道冤孽病、五治五形十惡狠毒病、六治六根不淨塵勞病、七治七情不脫韁縛病、八治八苦煎熬病、九治九品蓮台病、十治十方不信毀謗病」

㈡「詩曰：後會賢良能依此、生生世世永無病。問曰：可有難對，應曰：有幾種病症難醫治，世上之人，不思是病、不義是病、貪嗔是病、懷怨是病、狠毒騙害是病、破壞婚是病、大斗糧入，小秤秤出是病、佔人田產是病、瞞心昧己是病、行兇作惡是病、諸位大病，難以說盡，還有十六大病，問何十六條大病，對曰：世上之人不敬，天地十惡病；不孝父母忤逆病，不怕王法恃強病，兄弟相爭不睦病，妯娌不和攪家病，六親疏失無義病，鄉鄰不和生分病，不信佛教毀謗病，借債不還疆殺病，仗富欺貧勢利病，背後說人壞心病，欺善怕惡小人病，全無慈悲刻薄病，忌賢妒能忌妒病，暗笑傍人奸巧病，損人利己瞞心病。可是十六條大病，問曰可能醫治否，對曰慈悲是藥、忍耐是藥、方便是藥、積德是藥、救善憐貧是藥、濟困扶危是藥、平等公道是藥，問曰：此藥出在何？對曰：出在十二路良心街饒人舖，至誠老實人去覓就有」

解析：意旨芸芸眾生，萬事萬物，有生死消長，有幼有長，有少有老，人皆有病，一為有形之身體病痛，一為無形之身心病症。有形易醫，無形難治，亦即心病難癒，藥方無他，「慈悲、忍耐、方便、積德、救善、濟困扶危、平等公道」而已，亦即心病則心醫，直指良心，老實貫徹、平常心就是道，換言之，行位坐臥，總是佛之妙用，黃海岱大師可說是結合了傳統中國醫學與佛家、道家的精神，透過布袋戲偶的技法體現出教化與造化的智慧。

第四節　從黃海岱手稿史料觀其源自「道家」思想之例證

一、關於「老莊哲學」之思想史料舉例

依老子，道爲無所不有，有兩種屬性：無有、有無。「道沖而用之或不盈」，蘇子由：「夫道，沖然至無耳。」此無不是描寫車、器、室之虛的空間；亦非如音節和音節之間，一時無聲的現象，而是指宇宙本體之道。道不能混同現象界的無，而是形式上的無。從老子的立場來看，任何現象的事物皆是有，但是，讓有所以爲有的道，即不再是有，因而不得不說無。此即言「故有之以爲利，無之以爲用。」以上是主張「萬物是有、道是無」的論據；萬物是有的，至於使萬物所以爲萬物的道，即不能是有。那麼，無的意義內容是什麼？首先，是指無爲之無形，對此即言「不以形立物」。

老子言：「道之出口淡乎其無味，視之不足見，聽之不足聞，用之不足既。」道說出來，卻淡的沒有味道；看他卻看不見；聽他卻聽不聞；用它卻用不完。因爲道不是物，沒有形體。他既然沒有形體，便不爲視覺的對象，亦不爲聽覺、觸覺的對象。所以不能經由感覺器官去觀察、去體驗。如前所述「天門開闔」，而莊子理解天門爲自然之大門，即是無有。如此，老子主張道是無形。用視、聽等感官，不能加以知覺性的確認。所以說：「大象無形。」道不但是無形，也是無窮。所謂無窮，指沒有空間和時間的結束，永不

止盡的意思。老子對道無窮的描述：「綿綿若存，用之不勤。」如此，老子主張道的作用無窮，永遠不消滅。藉著無窮的道的作用，萬物才能不斷的生成變化。道是空間上沒有終了，即無極；又在時間裡頭沒有局限，即無古今。所以萬物才有得以存在的理由。老子十五篇描述體道之士：「微妙玄通」，王弼註：「凡此諸若皆言其容象不可得而形名知」，也不能區分。

老子言：「夫何故，以其無死地」，所謂「無死地」，得絕對的大道之後，無有古今，進入不死不生的境界。前文曾言及道的先在性，超越性與內在性。莊子進一步發展「朝澈」、「見獨」。以上是說明道不受時間的限制。「域中有四大」，王弼註：「無稱，不可得名曰域。」所謂「四大」是指道、天、地、人（王），返回於大通，即道不受空間之限制。所以說，無大、無小、無內、無外、無厚。如此看來，任何事物不能比道大，比道小。換言之，無論什麼樣大的事物皆包容在內，什麼樣細微的物皆不能遺漏。在這樣的意味下，道是至大同時至極的小。所以，老子說：「大道氾兮，其可左右。」道是沒有限制於大小概念的意味。又不但不受限制於大小與多少，而且沒有面積的。就此意而言，老子描述「執大象天下往」「無有入無間（閒）」大象指道，言及虛心任物的妙用，此處所謂「執」乃不執之執，即虛的狀態，順其自然。從莊子論及養生主的「庖丁解牛」的故事可見一斑。換言之，「致虛極、守靜篤」，「專氣致柔」的修養功夫，另一文在討論德的功能之時詳述。關於道的無，另外一義是指「無名」。

老子言：「道常無名」，王弼註：「道無形、不繫常、不可名，以無名為常。」道是無形，不繫於日常之器物，不可用名言概

念加以定義。因爲道是無名。道自體是「常」，在萬物出現以前的，及任何事物發顯以前的本體，是沒有名言或狀詞可言。

老子言：「天下萬物生於有，有生於無」，天下萬物等同於天地萬物。此「無」是道的無形、無名的「無」，即永遠之無，即至無或眞無。道是無所限定的，連此無的概念也須予以超越。在天地萬物中，在怎樣細微之物也仍是有。但天地萬物成爲的，即不可爲有，就此而言：「道隱無名」，但是道就是道，不得不爲有。因此，老子之道是無有，不能不說無有。此意老子以：「惚恍」、「恍惚」表達之，所謂若有若無。

老子言「天下有始以爲天下母」，焦竑註：「將有於無」，蘇註：「道方無名。」天地萬物都有本始，作爲天地萬物的根源。所謂本始、根源是對此道的描述：「有物混成、先天地生」，是說有一個混然一體的東西，在天地形成以前就存在，無所不有。

觀之，黃海岱大師上述「生、老、病、死」的史料舉例中，亦有源自道家思想指導中國傳統醫學的精神所在，由於道家思想在對人的認識上，從不把人看成單純的生物實體，在病因上也比較重視心理、社會因素，在診斷治療上向來重視從物、心理、社會諸方面加以綜合治理，強調「道法自然」，注重人體的自然療能。例如，黃海岱大師稱「寡言養氣、寡視養神、寡慾養精、寡忿養性」此乃體現老莊的「形神雙修」與心理療法。

《老子》指出：「載營魄抱——，能無離乎？」河上公注曰「營魄，魂魄也。人載魂魄之上得以生。」（《老子河上公章句、能爲》）這是說，人的生命是魂（精神）和魄（形體）的統一。只有精神和形體合一，人才能長壽。《莊子・在宥篇》進一步發揮說：

「汝神將守形，守形乃長生。」《管子·內業篇》作者認為「人之生也，天出其精，地出其形，合此以為人。」《淮南子、原道訓》亦認為「形者，生之舍也；氣者，生之充也；神者，生之制也。一失位，則三者傷矣。」根據道家的「形神合一」的原則，中國傳統醫學非常強調「心神相即」，反對形神相離。《內經》說：「五臟已成、神氣舍心；魂魄畢具，乃成為人。」《類經》亦說：「無刑則神無以生，無神則形不可活」明代醫學家高濂在《遵生八箋》中指出：「質象所結，不過形神，他批評說：夫人只知養形，不知養神，只知愛身，不知愛神。殊不知形者，載神之車也，神去人即死，車敗馬即奔也。」（《遵生八箋、清修妙論箋》上卷）所以，道家在養生主張形神雙修，既注意「養形」，更注意「養神」。這比西方醫學單純強調「養形」要高出一籌，更符合於現代醫學模式。

為何「形神雙修」呢？老子認為「少私寡慾」（《老子》十九章）是形神雙修的奧秘所在。莊子所謂「鷦鷯巢林，不過一枝；偃鼠飲河，不過滿腹」《莊子、逍遙遊》，就是「少私寡慾」的形象寫照，老子認為各種物質慾望雖是人的生理需要，但如果過分追求，就會造成「五色令人目盲，五音令人耳聾，五味令人口爽，馳騁畋獵令人心發狂」（《老子》十二章）的惡果。所以，老子從貴生立場出發極力主張「去甚、去奢、去泰」。（《老子》二十九章）

根據道家的「少私寡慾」的養生原則，中醫學把「形神雙修」貫穿於病因、診斷、治療等各個醫學環節。生病因上，他除了注意生物學原因，如風、寒、暑、濕、燥、火等「六淫之氣」外，還必須通過「少私寡慾」的途徑和手段，在精神上做到「恬憺虛無」，才能使精神處於安靜、樂觀的良性狀態。《太上老君養生訣》指

出：「善攝生者，要先除六害，然後可以保性命延駐百年。何者是
也？一者薄名利，二者禁聲色，三者廉貨財，四者損滋味，五者除
佞妄，六者去妒忌。」陶弘景在《養生延命錄、教誡篇》中亦指
出：「少思、少念、少慾、少事、少語、少笑、少愁、少樂、少
怒、少好、少惡行。此十二少，養生之都契也。多思則神殆，多念
則志散，多慾則損志，多事則形疲，多語則氣爭，多笑則臟傷，多
愁則心攝，多樂則意溢，多喜則妄錯惛亂，多怒則百脈不定，多好
則專迷不治，多惡則憔煎無歡。此不二不除，喪生之本也。」唐代
孫思邈在《千金翼方》中亦認爲「養生有五難：名利不去爲一難；
喜怒不除爲二難；聲色不去爲三難；滋味不絕爲四難；神慮精敗爲
五難。」五者不去，心雖希壽，亦不挽其夭且病也。五者能絕，則
信順日躋，道德日全，不祈生而有神，不求壽而延年。不管是陶弘
景「除十二多」，還是孫思邈的「去五難」，都是根據老子的「少
私寡慾」思想，從心理因素角度探索病因的。這較之西方傳統醫學
只注重生物學原因而忽視社會心理因素，自然要高明的多。

二、　關於「修煉養氣」之思想史料舉例

觀之黃海岱大師手稿史料談到「修煉法」

㈠、「三花聚頂、精爲陰花、氣爲鮮花、神爲天花。心爲赤
氣、膽爲青氣，脾爲黃氣，肺爲白氣，腎爲黑氣。」

解析：「精氣」是中國古代哲學用以標誌人的生命本質的重要
範疇。它是從《老子》一書中脫胎出來。在《老子》中，既講「氣」，
也講「精」。講「氣」的地方，如「萬物負陰而抱陽，沖氣以爲
和」「專（同博）氣致柔，能嬰兒乎！」「心使氣日強」等，講

「精」的地方，如赤子「骨弱筋柔而掘固，未知牝之合而朘做，精之至也」，都是從人的生命上立論的。但是，老子還沒有把精與氣聯繫起來，提出「精氣」這一概念。只有到了戰國時期，管仲學派在《老子》思想的基礎上，才正式提出「精氣」這一概念，認為人的形體和生命都是由精氣所構成。「凡人之生也，男女精氣合，而水流行。」《管子·水地》漢代王充發揮老子的精氣思想，更加明確的提出了精氣是人生命的物質基礎的思想，指出「人之所以生者，精氣也，死而精氣滅。能為精氣者，血脈也，人死血脈竭。竭而精氣滅，滅而形體朽，朽而成灰土。」《論衡、論死》

莊子和老子一樣也認為氣是人的生命存在的物質基礎。他認為「氣變而有形，形變而有生」《莊子·至樂篇》指出：「人之生，氣之聚也。聚則有為生，散則為死；故曰通天下一氣耳。」《莊子、知北遊篇》也是用「氣」來規定人的生命本質的。

老、莊提出的精氣理論，早已被中國古代醫學家廣泛引入中醫領域，用以解釋人的生命本質、疾病的發生和疾病的診斷。《內經》作者較早的把道家的精氣理論用以說明人的生命，指出「夫精者，身之本也。」《素問·金匱真言論篇》「人始生，先成精，精成而腦髓生。」《靈樞·精脈篇》精氣（氣）「出入廢則神機化滅，升降息則氣立孤危。」《素問·六徵旨大論》「味歸形，形歸氣，氣歸精，精歸化；精食氣，形食味，化生精，氣生形。味傷形，形傷精，精化為氣，氣傷於味。」《素問·陰陽應象大論》「氣你不得無行也，如水之流如日月之行不休；如環之無端，莫知其紀，終而復始。」《靈樞·脈度》肯定人的生命是「氣」的極其複雜的高級運動形式。《內經》書中還具體的談到八十餘種氣，用

於證明人的生理活動精神意識、病理變化、臨床診斷、針藥治療等都統一於氣這個物質基礎。爾後，中國歷代醫學家如元代李東垣之論「胃氣」，汪機之論「營衛之氣」、孫一奎之論「宗氣」、喻昌之論「大氣」、張景岳之論「先天後天之氣」、吳久可之論「雜氣」等，都是從不同的角度證明氣是人的生命物質的總根源。

　　中國古代醫學家根據道家的精氣理論，認爲人體內部之氣始終處於不斷的運動狀態之中。氣的運動狀態保持和諧平衡叫做「和」，暢通無阻叫做「通」。只有使氣保持「和」與「通」，人就健康；若氣「雍閉不通」，人就得病。《內經》指出：「五臟不和則七竅不通，六腑不和則留爲癰。」《靈樞·脈度》清代巢元方在其《諸病源侯論》中明確地提出了「病皆生於氣」的命題。他說：「夫百病皆生於氣，故怒則氣上，喜則氣緩，悲則氣消，恐則氣下，憂則氣亂，思則氣結。」《氣病諸侯》宋代《聖濟總錄》一九九卷亦說：「人之五臟六腑，百骸久竅，此一氣之所通。氣流則形和，氣戾則形病。」都是用道家的精氣論來說明人的病因的。

　　既然人的生命和疾病都是由人體內氣的運動狀態如何而定，那麼在治療方法上也就必然合乎邏輯地引出了氣功療法。氣功療法，古代亦叫形氣導引。老、莊不但提倡「養形」、「養神」，而且也提倡了「養氣」，由「養氣」這一原則出發，老莊提出了一系列的行氣導引之術。老子說：「專氣致柔、能嬰兒乎？」這裡是指練氣功的基本方法，即要求練功者把氣結聚起來，全身放鬆，呼吸自然，從形體到精神，做到如同柔軟似棉的嬰兒那樣。老子還說：「谷神不死，是謂之玄牝。玄牝之門，是謂天地根。綿綿若存，用之不勤。」近人蔣錫昌認爲「此章言胎息導引之法」，谷字「用

以象徵吾人之腹，即道家所謂丹田」，「神者，腹中元神或元氣也」，「谷神不死，是謂玄牝」，言有道之人，善行腹中元氣，便能長生康健。《老子校詁》以鼻口呼吸，當綿綿不斷，若可復若無有，不當急疾勤勞也。老子講的「為腹不為目」和「多言數窮，不如守中」，實際上是指意守臍下腹部丹田，也是講的氣功。莊子所謂「真人之息以踵」《莊子・大宗師篇》是指真人一呼一吸之間，通過經絡，可以直達足底湧泉穴，即氣功所謂「大周天」也。莊子所謂「緣督以為經，可以保身，可以全生」《莊子・養生主篇》。講的也是古代練氣功的一種方法。《莊子》一書中講的「心齋」見《莊子、人間世篇》、「坐忘」、「朝徹」見《莊子、大宗師篇》等，也都是練氣功的一些具體方法。氣功療法本是道家的養生方法，後被中國傳統醫學廣泛地用於防治疾病，成為中醫學的重要內容。

　　道家多講靜功。包括鬆靜功、內養功、強壯功等。中醫學根據老子的「靜為躁君」和「致虛極、守靜篤」的原則，要求通過意守丹田的氣息假練、排除一切雜念，做到「外不勞形於事，內無思慮之患」，使之腦部活動完全處於虛無、寧靜狀態，增補元氣（精氣）、流通百脈、改善呼吸、循環、消化、神經內分泌等系統的生理功能，從而達到延年益壽之目的。

　　道家也講動功。明代高濂在《導生八箋》中，非常重視導引按摩對「養氣」的作用，指出：「人身流暢皆一氣之所周通。氣流則形和，氣塞則形病。故《元道經》曰：元氣難積而易散，關節易閉而難開。人身欲得搖動則谷氣百消，血脈疏利，按摩導引之術，所以行血氣、利關節，故延年卻病，以按摩導引為光。」早在戰國時

期，《莊子・刻意篇》已指出：「吹呴呼吸，吐故納新，熊經鳥伸，爲壽而已矣。」「熊經鳥伸」即是古代氣功中的動功，爲後世導引、按摩之術影響頗大。長沙馬王堆三號漢墓出土的《帛書導引圖》中有「龍登」、「鷂背」、「熊經」、「猴狀」、「虎撲」等形象。《淮南子・精神訓篇》有六禽戲，指出「熊經、鳥伸、鳧浴、虎頤，是養形之人也。」三國華陀提出了五禽戲。晉代更出現了燕飛、蚊屈、兔驚、龜咽等模仿動物動作的體操。《抱朴子・雜應篇》載有「龍導虎引、熊經、龜咽、鷰飛、蛇屈、鳥伸、猿據、兔驚」等導引之術，以期達到「知龜鶴之遐壽，效其導引而增年。」《抱朴子・對俗篇》的目的，除了模仿動物的動作外，中國古代醫學家還根據人體生理狀況和病理變化設計出許多活動周身肢體和疏通元氣的導引按摩之術。如南北朝陶弘景在《養性延命錄・導引按摩》中提出的八節導引方法：唐代孫思邈在《備急千金要方》中提出的老子按摩法、天竺國按摩法；宋代《聖濟總錄》中提出的神仙導引法；明代高濂在《遵生八箋》中提出的肝臟導引法，《靈劍子》導引法，膽腑導引法、心臟導引法、脾臟導引法、肺臟導引法、腎臟導引法、天竺按摩法、婆羅門導引十二法等等。在古代各種導引按摩之述中，雖有各種動功如八段錦、易筋經、五禽戲等，但其中影響最大的還是明代出現的太極拳。

　　日本早島正雄先生所著的《導教觀相導引術與健康》一書，就是利用中國古代道家所倡的導引按摩術，達到「形神雙修」消除身心煩惱，增進人的健康的目的。也是從現代醫學角度成功地利用道家思想和中醫學的合理因素，爲建構現代醫學模式的一次有益的嘗試。

不管是靜功還是動功，都是用以「養氣」的重要方法。中國的氣功療法是以道家的精氣理論爲哲學基礎的。精氣理論與氣功療法，是中國古代醫學家在長期的醫療實踐中逐步形成的獨特理論。這一獨特的醫學理論與實踐，對於現代醫學模式的形成，將具有重要的意義。

三、 關於「自然養身」之思想史料舉例

觀之黃海岱大師手稿史料與「自然養身」有關之思想史料，僅列舉一、二如下：

㈠、「論拳術：春噓瞑目本持肝，夏至呵心火自閒，秋四定知金肺論，冬吹爲要坎中安，三蕉嘻卻除煩熱，四時常呼脾化食，切忌出聲問口耳，其功尤甚保身丹。」

㈡、「修身比論：手把青秧種野田，低頭便見水中天，六根清淨無遮蔽，退後原來是向前。」

㈢、「家和散、順氣湯、消毒飲、化氣方。父慈子孝家和散，弟忍兄寬順氣湯，妯娌和睦消毒飲，家有賢妻化氣方。眼耳鼻舌家和散，筋骨皮膚順氣湯，慈悲忍耐消毒飲，心無煩惱化氣方，爲人外四味藥：三華聚頂家和散，五氣朝元順氣湯，內傳眞經消毒飲，戒律精嚴化氣方。」解析：意旨養生、養身、養心、養氣之道無他，「道法自然」與自然療法而已。

自本世紀中期以來。在醫學中出現了自然醫學這一分支。按照自然醫學的理論，認爲只有使人的生命處於一種自然狀態，只有使人體與自然保持和諧平衡，才能得到健康，否則即會發生疾病，自然醫學是以自然界存在的東西（如空氣、水、陽光和食物等）和利用人

體本身的潛在能力（如睡眠、休息、清潔、希望、信仰等）來保持或恢復健康的一門醫學。

「崇尚自然」，是老子思想的重要內容之一。老子認為，天地萬物和由天地而派生的人類，按其本性都是自然而然的，並非人為的。只有當人與自然保持和諧，達到人與自然合一的境界，才能保持人的健康。人與自然之間如果失去平衡，就可能發生疾病，導致衰老。人的生命過程是一種自然過程。所以，老子主張「人法地、地法天、天法道、道法自然。」

中醫學根據老子的「道法自然」的哲學思想，認為人的養生過程如同治國一樣，一切都應「順乎自然」。「治國與治家，未有逆而能治之也。夫惟順而已矣。」《靈樞、師傅篇》「氣之逆順者，所以應天地、陰陽、四時、五行也。」《靈樞、逆順篇》北宋著名文學家歐陽修亦指出：「道者，自然之道也。生而必死，亦自然之理也。以自然之道養自然之生，不自戕賊大闕而盡其天年，此自古聖智之所同也。」《黃庭經序》以「道法自然」思想為指導而引出的自然療法，在我國古代醫學中，早已獲得廣泛的應用。現將其中的生活起居和飲食之術等內容，做一扼要說明。

第一、　生活起居

在《素問‧四氣調神大論》中，依據老子的「道法自然」的思想，指出人應根據春溫、夏熱、秋燥、冬寒四季氣候變化的規律，來安排自己得生活起居。《內經》作者指出：「陰陽四時者，萬物之始終也，生死之本也。逆之則災害生，從之則苛疾不起，是謂得道（得養生之道）。」陶弘景在《養性延命錄》中提出人的一切生活

行為，都應合乎自然之道，切忌過份，應保持與自然平衡。如「久視傷血、久臥傷氣、久立傷骨，久行傷筋、久坐傷肉」；「凡大汗忽脫衣」、「多患偏風半身不遂」；「凡人臥頭邊勿安火爐」，使人「頭重、日赤、鼻于」；「凡新哭泣訖，便食，即成氣病」；「夜臥勿覆頭」；「凡人睡欲得屈膝側臥，益人氣力」；「新沐浴訖，勿當風濕語，勿以濕頭臥，使人患頭風、眩悶、發頹、面腫、齒痛、耳聾」；凡「濕衣即汗衣皆不可久著」，免得「發瘡及患瘙癢」等病。明代高濂按老子的「道法自然」的思想，在《遵生八箋、四時調攝箋》中依據春、夏、秋、冬四時氣候變化的不同，分別地介紹了不同季節的養生之法。例如春節，在穿衣上，由於「天氣寒冷不一，不可頓去棉衣」；「身覺甚熱，少去上衣稍冷，莫強忍，即便加服」；「不可令背寒，寒即傷肺，令鼻塞咳嗽。」在飲食上，春氣溫熱，「禁吃熱物」；在睡眠上，「春正二月，宜夜臥早起」，「三月宜早臥早起。」「凡臥炎夏欲得頭向東，秋冬頭向西，有所利益」等。在《起居安樂箋》中，他還圍繞「節嗜欲、慎起居、遠禍患、得安樂」這一中心思想，詳細地闡述了「恬適自足」、「居室安處」、「晨昏怡養」、「溪山逸遊」、「賓朋交接」等內容，對人的衣、食、住、行等方面都提出了一系列的「合乎自然」的養生之法。在居住上，中醫認為人應主動採取「動作以避寒，陰居以避暑」《素問·移情變氣論》的措施，保證「棲息以室，必常潔雅。夏則虛敞，冬則溫密」（《壽親養老新書》卷一）

在中國古醫書中，以臥床休息和慎調飲食等自然療法治病的事例，多有記載。如洪虞部在《南沙文集》中寫道：「有一僕人，因長期勞累而嘔血數升，雖多次服藥亦未見效。後經診斷，臥床休息

十日許，便恢復了健康。陸以湉在《冷盧醫話》中記載：「海鹽寺僧，能療一切勞傷虛損吐血千勞之症，此僧不知《神農本草》、《黃帝內經》，惟善於起居得宜，飲食消息。患者在此寺中住三月半年，十癒八九。觀此知保身卻病之方，莫要於怡養性眞，愼調飲食，不得僅氣靈於藥餌也。」可見，愼調生活起居比服藥更重要，是自然療法的內容之一。

第二、　飲食和食療

中醫根據老子的「五味令人口爽」（《老子》十二章）的原則，認爲飲食不當（差矢），非旦不能養生，反而導致疾病。《素問・上古天眞論》指出：只有做到「飲食有節」，才能達到養生目的。如「以酒爲漿」，溺於飲食，必致「半百而衰也。」陶弘景在《養性延命錄・食誡篇》中亦指出：「養性之道，不飲飽食。」主張「先饑乃食，先渴而飲。」「食酸鹹甜苦，即不得過分食。」根據四時季節之不同，規定「春夏食辛，夏宜食酸，秋宜食苦，冬宜食鹹」，「春不食肝、夏不食心，秋不食肺，冬不食腎，四季不食脾」。在食譜中，「白蜜勿合李子同食，傷五內」，「食生魚勿食乳酪」等。孫思邈在《千金翼方》中單例〈養老食療〉一篇，規定老人「每食必忌於雜」；「勿進肥濃羹臛酥油酪」；「魚膾、生菜、生肉、腥冷物多損於人，宜常斷之」；「惟乳酪酥密常宜溫而食之。」高濂在《遵生八箋》中，也專列〈飲饌服食箋〉一章。他根據「日用養生，務尙淡薄」的原則，對飲茶知識作了詳細說明，對湯、粥、麵粉、蔬菜、甜食等都作了簡明介紹。

中醫既然重視飲食，更重視「食療」，主張根據食物在性味和

歸經未選擇食物以治療疾病。指出「不知食宜者，不足以全生。」為人子者當君父有病，「期先命食以療之，食療不癒，然後命藥」《千金翼方》《周禮》有「食醫」，比「疾病」、「瘍醫」、「獸醫」地位高。我國較早的中藥書《神農本草經》有國槐子「久服日明、益氣、頭不白、延年」的記載。《素問》載有五味、五穀、五畜、五果、五菜治病之說。陶弘景有「食誡」之說，列出食療方法一百多種，如「服牛乳補虛破氣方」、「補五勞七傷虛損方」等。南北朝時期，著有多種《食經》。《隋志》錄有《神仙服食經》。唐代孫思邈《備急千金要方》中有「服食法」記載。隋唐以後，除了《七卷食經》、《新饌食經》外，若馬琬、盧仁宗、嚴龜、孟詵、張鼎、陳士良各有《食經》、《食法》、《食療本草》、《食性本草》等著作。明代李時珍《本草綱目》記載：綠豆具有解藥中金、石、砒霜、草木諸毒之功能。這些說明，中醫學具有「食療」的優良傳統，也是自然療法的一種重要內容。

第五節　結　　論

綜上所述，從黃海岱大師的手稿史料，可以確信渠思想是融合了儒、釋、道三家的精髓，也就是集中國傳統藝術哲學之智慧於一身，在其引《司馬遷詩》談到「贊襄化育致中和，仰體天心道德峨」，又在《喜怒哀樂之眞義》文中談稱「即四象兩儀之比也，喜怒哀樂未發之前，曰身中無極，喜怒哀樂既發之後，曰身中太極，未發之前，曰大中性也。既發之後，曰變象情也，故修道者，必

須克情復性，自性以理無殊，天之所悅者善也，天之所怒者惡也。
天之哀者群生之迷性也，天之所樂者眾生悟道覺圓，自性歸根還
源。」可見黃海岱大師從《易經》到《中庸》皆有涉獵，僅以《太
極圖說》到《中和圖說》加以印證其思想之博大精深。

　　《太極圖說》指出：「無極而太極。太極動而生陽，動極而
靜，靜而生陰，靜極復動。一動一靜，互為其根。分陰分陽，兩儀
立焉。陽變陰合而生水火木金土。五氣順布，四時行焉。五行一陰
陽也，陰陽一太極也，太極本無極也。五行其生也，各一其性。無

極之眞，二（兩儀）五（五行）之精，妙合而凝。乾道成男，坤道成女。二氣交感，化生萬物。萬物生生而變化無窮焉。」

上述周敦頤的《太極圖》和《太極圖說》在中國哲學史上的意義和對中國哲學重建的意義就在於：

第一，它表明運用模型（即圖型）作爲生長點，從中發育出整個自己哲學的「假說－－演繹體系」，這是從《易經》發端的整個中國哲學傳統的優點和特點。這種哲學模型的優點就在於它好比一個「全息胚」，從中蘊含著其哲學體系一切範疇的萌芽。正如一顆種子可以發育成長爲一棵參天的大樹、一顆魚卵可以發育成長爲一條千斤的大魚一樣，一個哲學模型也可以發育成長爲一個包羅萬象的、一以貫之的、天衣無縫、渾然一體的哲學體系。它的自洽性和全息性，是其他任何一種哲學體系都難以超過的。這正是中國哲學的一個最顯著的特點和優點，中國哲學的重建也自然是以保持和發揚這一優點與特點爲最佳方式。

第二，《太極圖說》是中國哲學的正宗產品，具有承前啓後、繼往開來的影響。就「承上」而言，周敦頤的《太極圖說》繼承並發展了《易傳》、孔、孟、董仲舒、韓愈以及佛教、道教的有關哲學思想；而就「啓下」而言，周敦頤的《太極圖說》成爲了宋明理學的理論基礎。所以，以周敦頤的《太極圖說》作爲中國哲學重建的突破口，是合情合理的。

第三，周敦頤認爲世界的本體是「太極」。所謂「無極太極」，並不是說太極之上還有一個無極，而是說太極無形無象，不可言說，不可看見，不是眞有一個「極」，所以叫做「無極」。朱熹注說，無極而大極，即「無形而有理」，這一解釋，是符合周敦

頤的本意的。

　　周敦頤認爲，人和萬物生於五行二氣，「五行一陰陽也；陰陽一太極也；太極本無極也。」這就是說，萬物統一和全息於五行；五行統一和全息於陰陽；陰陽統一和全息於太極；而萬物以「無形而有理」的太極爲本。換句話說，這裡既有宇宙全息論又有兩個世界論：❶宇宙全息於太極；❷太極是存在於萬物之先的「無形而有理」的虛在世界、物理世界、彼岸世界；❸由金、木、水、火、土所構成的此岸實在世界、物質世界，便是從彼岸虛在世界、物理世界中產生出來的；❹所以，此岸實在世界就存在於彼岸虛在世界之中，而不是脫離彼岸虛在世界而獨立存在，因此彼岸虛在世界與此岸實在世界既存在曆時性的源流關係又存在共時性的統一關係，二者是既可分又可合的。這個奧妙從《太極圖》中就可一眼看出。《太極圖說》也指出：「太極動而生陽，動極而靜，靜而生陰；靜極復動。一動一靜，互爲其根。」《通書》解釋說：「動而無靜，靜而無動，物也；動而無動、靜而無靜，神也；動而無動，靜而無靜，非不動不靜也。物則不通，神妙萬物。」這裡所說的「動而無動，靜而無靜」的「神」，就是神奇的太極世界即虛在世界、物理世界、彼岸世界。在周敦頤看來，「神」（彼岸虛在世界、物理世界）與「物」（此岸實在世界、物質世界）的動靜，是不同的。「神」的動靜是絕對同一的，所以「動而無動，靜而無靜」，即絕對的運動同時也就是絕對的靜止，二者之間不存在時間差和空間差，因此也就不存在什麼微觀世界與宏觀世界的差別，二者是統一的。而「物則不通」，即「物」的動靜並不具有絕對的通達性、同一性而只具有相對的同一性，所以在時間差上表現爲動就是動，靜就是靜，或

微觀上動而宏觀上靜或宏觀上靜而微觀上動；❺「神妙萬物」，就是說，「神」是萬物的奧妙之源，是「神」推動萬物的動、靜和變化，決定萬物的生、老、病、死。但由於萬物就存在於「神」中，有其「物」就必有其「神」，有其「神」就必有其「物」，所以「神」與「物」又是統一的，「互爲其根」的，從而「神妙萬物」的這個「神」就不僅存於「物」之外同時也存在於「物」之中即「物」之內。這就意味著「神」與「物」的關係是不可分別的內在關係，即靈與肉「理」與「事」的關係、自我之「靈」以「妙」自我之「肉」、自我之「理」以「妙」自我之「事」的關係。朱熹說的好：「總天地萬物之理，便是太極」（《語類》卷九四）。理一分殊，也可以說就是萬物統一和全息於太極，而物物又各具一太極。

第四、朱熹在《太極圖說解》中，雖然把理叫做太極，但他說到太極時，總是指最基本的全整體的理而言的；而說到理時，一般都是指分殊的理。這種理一分殊的全息宇宙觀和全息本體論，便正是中國哲學的傳統特徵。中國哲學從《易經》開始，就把宇宙與本體全息於一。宇宙即本體，本體即宇宙。宇宙的動靜就是本體的動靜，而本體的動靜，就是宇宙的動靜。這兩者之間互闡明，正是中國哲學的特色。宇宙不獨立於本體，本體也不獨立於宇宙。這個本體化的宇宙和宇宙化的本體還包括了人的生活世界。天、地、人士全息於一的。人永遠貫穿在天地萬物之中，成爲參與天地萬物的活動力量和創造力量。人士協助天地交互影響的媒介。這種天、地、人全息於一的本體宇宙圖像，從一開始就表現在《易經》的卦象及其原初的卦辭裡。周敦頤的《太極圖》也不例外。事實上，《太極

圖》的陰陽五行部份就活像一個人的頭頸和軀幹，是人體的縮影（包括性器官）。從《太極圖》的四個組成部分來看，它正是用基本的宇宙關係來說明（暗示）其他一切的宇宙關係，包括性關係的。

這種基本的宇宙關係，從《太極圖》中可以明顯看出的有：虛—實、無—有、陰—陽、動—靜、隱—顯、明—暗、合—分、同—異、內—外、上—下、先—後、無限—有限、絕對—相對、共性—個性、常—變、一—多等等對偶性關係。這是一個開放的、全息的宇宙系統，可以「左右逢其源，上下契其機」地演繹出一個中國哲學的現代體系。

當然，《太極圖》的不足之處也是十分明顯的：第一，全圖重在分析，而缺少綜合；第二，全圖分解為四個相對獨立的部分，沒有把四者合為依各有機的整體，因而缺乏全息於一的氣勢。由此可見，在中國哲學重建的過程中，《太極圖》只可藉鑒，並不可直接利用。

據此，依據《中庸》中「喜、怒、哀、樂之未發，謂之中；發而皆中節，謂之和；中也者，天下之大本也；和也者，天下之達道也。致中和，天地位焉，萬物育焉」這一傳統命題，特構想出一個《中和圖》作為中國哲學重建的突破口與生長點，以便從中演繹出整個中國哲學的中和體系。

從這個全息於一的中和模型圖中，我們可以一目了然地看出和悟出：

「喜、怒、哀、樂之未發，謂之中；發而皆中節，謂之和；中也者，天下之大本也；和也者，天下之達道也；致中和，天地位焉，萬物育焉。」——〈禮記·中庸〉

中　和　圖

1.這個「中和圖」是對「太極圖」的揚棄與超越。它是對「太極圖」的化整爲零、全息於一，因而比「太極圖」具有更大的深度和廣度、具有更大的普通性，包函了整個宇宙得全部信息。大而言之，我們可以把這個中和全息模型圖看成宇宙模型；小而言之，我們可以把中和全息模型看成夸克模型。它是宇宙論和本體論的統一，適用於宇宙萬物、社會和人生。

2.整個用虛線劃成的無限開放的大圓圈中，包涵了三個世界的全息統一：虛在界＝實在界＝虛實界，或彼岸世界＝此岸世界＝彼此世界。

3.這個中和全息模型圖眞切地、全面地在現了《禮記·中庸》

中傳統中和命題的全部奧妙：

「未發之中」－即一個多隱形、多因暗存、多因虛在的無限開放的彼岸真空世界。這個真空世界並非一無所有，它是暗物質、虛物質－真子的世界。真子不同因，有「喜因真子」、「怒因真子」、「哀因真子」、「樂因真子」之分。真子「至大無外」而又「至小無內」即沒有內在結構，因而是不可分割的「真」子、不可看見得「真」子。正由於真子既「至大無外」而又「至小無內」，所以有本領做到「動而無動、靜而無靜」，即「跑完」全宇宙回到原來得出發點時不需要任何時間，他們是超動靜的，即達到了絕對運動與絕對靜止的全息同一。可見在真空世界中，只有空間沒有時間，時間被凍結了而空間卻無限地開放著。什麼是空間和時間？空間是活動的範圍，時間是活動的先後。真子「動而無動、靜而無靜」，所以無所謂活動的先後、動靜的先後，它的動同時又是靜的，靜的同時又是動的，所以是無生無死的永恆不滅的「真主」、「神」，具有無限的能量，所以不花任何時間就可以「跑遍」全宇宙而無所不至、無處不在。因此可以設想，有朝一日，只要喜因真子稍微「發」一點喜，或怒因真子稍微「發」一點「怒」、或哀因真子「發」一點「哀」、樂因真子稍微「發」一點「樂」，整個世界都將為之變色。

「已發之和」－即一個多因顯形、多因明存、多因實在的有限的此岸實在世界。這個有限的實在世界，正是從無限的虛在世界、彼岸世界中發生出來的。這與當代天文學的最新科學成就－大爆炸宇宙學可謂遙相呼應、不謀而合。所以時間開始於宇宙中和大爆「發」。「發而皆中節，謂之和。」「喜、怒、哀、樂」諸真子終

於「發」了。它們「發而皆中節」即都是「發」得同心同德、合情合理，圍繞著一個共同的目標，共同的「道」、「理」、「喜」其所當「喜」、「怒」其所當「怒」、「哀」其所當「哀」、「樂」其所當「樂」，和衷共濟、協力同心地創生出一個多姿多彩的實實在在的此岸物質世界。由是觀之《中庸》中和命題中所說的「發而皆中節」的「節」，實際上就是指「道」或「理」、「中節」就是「中道」、「中理」，即「合道」、「合理」。在這個「合道」、「合理」的實在界裡，一物多因而又一因多色，因此在這個現實世界裡紅塵滾滾、多姿多彩。所謂「合道」、「合理」、「合情」之「和」，並不是要求現實人生無「喜」、無「怒」、無「哀」、無「樂」，而只是要求現實人生「怒」得「合理」、「樂」得「合道」、「哀」得「合情」。「怒」其所當「怒」、「樂」其所當「樂」，這就合乎「中和之道」；「怒」其所不當「怒」、「樂」其所不當「樂」，這就是違背了「中和之道」。人類雖然沒有了天敵，但自身的貪婪卻比天敵更可怕。由於利令智昏，人與人之間，往往忘了中和之道而見「顯」不見「隱」、見「實」不見「虛」、見「事」不見「理」、見「此」不見「彼」、見「靜」不見「動」，從而習慣於把矛盾理解為「你死我活」的鬥爭，便自然只會破壞人與人之間、人與自然之間的生態和諧，時至今日，甚至導致人類有可能滅絕的危險。因此，唯有追求儒、釋、道和諧的中和之道，才是人類得以自救的良方，黃海岱大師透過布袋戲的口白、對話、技法及手稿史料中已為我們提供了最好的人生真善美處方與人類自救之道。

第七章　雲林縣偶戲戲棚、戲偶與道具等探討

　　台灣的布袋戲大致是道光（1821至1850年），咸豐（1851至1861年）年間，從泉州、漳州、潮州等三個地方直接傳入。經過百餘年的轉變，布袋戲在五、六十年代曾經豐富了孩子們的童年生活，也滋潤了市井平民因生活勞動而疲乏的心靈，它不僅是一種廉價而普及的娛樂，也是文化與生產力量的源泉。

　　民間演戲多半是爲了酬神、慰勞神仙，期待能多照顧民間百姓，因此新廟落成或是各神仙的生日慶典等，都會演台布袋戲來熱鬧慶祝。至於宗親做壽、兒女成親、農作慶豐收、還願等，喜慶、稱心如意之事，也都認爲是受到神明恩賜及保佑的結果，因此也會趁機演戲酬神，並期待能再多多照顧。

　　隨著時代進步，生活方式的改變，布袋戲的演出形式與以前已有很大的不同，它雖是一種通俗大衆化的民間戲劇，卻孕含著高度的藝術價值。精巧的彩樓、木偶、服飾、兵器等，雕刻與造型美的表現，配合音樂和口白的劇情演出，使沒有生命的木偶變成具有靈性的角色。

　　布袋戲由傳統布袋戲、金光布袋戲或電視布袋戲等演變，它們

並沒有什麼好壞之分，只是隨著生活環境的改變及人們娛樂的需求，而有不同的表現及風格的展現，在布袋戲的發展史上，它們各具有重要的地位，且是彼此血脈相連。

第一節　劇　情

　　布袋戲是一種通俗化的大眾戲劇，劇情內容取材大都來自歷史故事中的忠孝節義或以愛國愛族、擊奸除惡為主，雖然其中有夾雜各朝代之小說、民間野史等，但大都仍以除惡為善、愛國仁義等之劇情內容，可說是一鮮活有力的社會倫理教材。

　　在日本統治台灣時期，統治者極力推行「皇民化運動」，為了防止台灣民族思想意識的傳播，布袋戲也受到很大的影響，戲偶被「大和化」，以和服替代漢服，西樂替代漢樂，日本典故劇情取代中國的忠孝節義之倫理劇。美其名為改良地方戲劇，實質上是假手地方戲的娛樂演出從事皇民化運動。布袋戲的發展在此時可說是被異族迫害的最黑暗時期。

　　台灣光復後，地方戲劇自由開放，劇情內容也漸多樣，直至民國38年大陸淪陷，中央政府遷都來台，愛國思想瀰漫全省，布袋戲也響應政府政策，劇情也以愛國思想為主要內容，發揮戲劇教化的功能。

　　現在電視、電影的發達及各種聲光媒體的進步，布袋戲也幾乎快淪落到停業的地步。為了配合現代人的需求，除了有金光戲及電視布袋戲的產生外，劇情也改以節奏更快的武打動作配合聲光的效

果，來吸引更多的觀眾。

從傳統布袋戲的劇情要求合乎歷史背景，情節內容亦需言之有據，口白文雅成詩等之深具文化價值的內容，時至今日實在無法受到人們的青睞，取而代之的是膚淺的劇情及炫麗的聲光效果，雖然是時代趨勢使然，但也有許多令人省思的地方。

第二節　戲　偶

一、製　作

傳統戲偶造型的產生及發展，並非一成不變，而是隨著劇情內容而有不同的形象發展。戲偶在製作上分為三個階段：

㈠三分雕七分畫階段：早期戲偶是由民間藝人用木頭雕出簡單大同小異的頭型，再畫上不同的臉譜，來區分不同角色的形象。布袋戲偶在造型上大都沿用戲曲中的生、旦、淨、末、丑、雜等臉譜，造型主要是靠畫臉，亦稱做「粉頭」。

㈡雕刻繪畫結合階段：由於布袋戲的發展、演變，為配合角色形象的特殊需要，戲偶造型藝師的雕刻繪畫技藝提高，因而也出現來學製作戲偶的藝人。此一時期戲偶的造型，尚未完全擺脫戲曲人物形象的影響，但在造型、雕刻、繪畫等方面，已開始有創新的形象。

㈢創新的階段：布袋戲在近幾年受到金光布袋戲及電視布袋戲的影響，為了達到吸引觀眾的目的，在戲劇的造型、雕刻、繪畫等

各方面與傳統的戲偶有很大的不同，戲偶的表情也豐富了許多。布袋戲大多有自己專職的戲偶造型雕刻師，它們根據劇本內容，情節和人物性格，製作出適合劇情內容的最佳戲偶造型。

偶頭的製作：

1. 劈　形

大都採用梧桐、樟木等，堅韌耐用、不易變形之木材。首先將木材踞成偶頭大小，而中央做一準線，將兩頰斜削。

2. 細　胚

繪出五官的位置，雕刻完成後用粗砂布磨去凹凸不平之處。

3. 打土底

在雕刻胚胎上塗上薄薄的胡粉或黃土，待乾後用砂布細磨，直到光滑圓潤，並以竹刀分五形，進行修補。

4. 粉白底

用白色彩末調成泥漿狀，刷在胚胎上。

5. 貼棉紙

用薄、強韌的棉紙黏貼在白胚上，使木偶表層堅韌。

6. 粉　底

選取色料、調和水膠，將顏色畫在胚上，並且陰乾。

7. 繪臉譜

著上色彩並勾繪眉毛、眼眶、嘴唇、皺紋、花臉等。

8. 紮髻、結髮

施繪完成的戲偶，最後依造型需要加上髮髻、鬍鬚等的裝置。

二、服飾、頭冠

㈠服　飾

傳統的戲偶服飾多用纊棉、綢緞，先畫好圖案後，再用適當顏色的絲線，一針一針的繡成，並纊上金線、鑲上珠玉、鏡片，尺寸皆按實際衣服的比例縮小。戲偶的衣服有內外之分，內衣用於連接戲偶的頭、手腳等部分，外衣講究美觀外，主要是角色的身份、性格的區分。常見的戲服有：

1. 袞（蟒袍）
⑴龍袍：皇帝穿著，繡有五爪金龍。
⑵蟒袍：文官穿著，繡有四爪龍，依身份不同顏色意有所差異。
⑶魚龍袍：太監穿著，胸前繡團蟒，不得正蟒，下衣擺繡飛魚。

2. 官　吏
⑴文官：繡仙鶴、孔雀、雲雁等前後四方補。
⑵風憲徛吏：繡獅豹。
⑶武官：繡麒麟、獅、豹、熊等。

3. 黑杉頭：士兵班頭。

4. 軍衣：士卒穿著，胸背有「兵」、「勇」、「卒」字。

5. 戰甲：武將。

6. 箭衣：武生穿著的衣服，繡有簡單花紋。

7. 宮衣：貴妃或郡主穿著，周身繡花衣領纓穗、桃瓣飄帶，圖案有牡丹、鳳凰、花蕊。

8. 罪衣：犯人穿著黑衣白裙。

9. 喜雀袍：即長杉馬褂，多為員外或店東之穿著。

10.褶子：貧婦或丫環穿著，貧婦穿紫色、喪婦穿黑色、宮女丫
　　環穿雜色。

11.女帔：未出閣的千金小姐穿著。

12.八卦衣：道士或軍師穿著，背後繡太極，胸前繡八卦。

13.袈裟：和尚穿著。

14.濟公衣：碎塊袈裟、邋遢和尚穿著。

15.開氅：皇室權貴的便服。

㈡頭　冠

戲偶的頭冠分微軟式巾帽與硬灰，依角色的身份與個性區分，
而有各種式樣。軟式巾帽有文生巾、武生巾等等，如員外、軍師、
英雄、武夫、丑角等各有不同的巾帽。形式如三角巾、六角巾、斜
偏巾、斧頭巾、七星巾、太極巾、笑生巾、武生巾、東坡巾、老人
巾、唐巾、漢巾、結巾、諸葛巾等。硬灰又分為冠、盔、帽三種，
而硬盔巾戴冠者多為皇族，盔則屬武將所有，普通官吏則以帽為
主。

頭盔的製作過程，首先剪好的硬紙板，粘上纘布、燙平、成帽
型，安鐵網、鉛線、配珠玉，然後擠麵糊線於盔帽上，乾燥後彩繪
金、銀、紅、綠等各種顏色，裝絨球，最後組合成形。

㈢武　器

南管戲受到音樂、曲調牌的限制，大都表現在文戲上，因此劇
情、戲偶技藝深受知識份子的喜愛。而北管因樂器雜合鑼，鼓方面
的打擊音樂，喧嘩板急、適合武戲，因此跑馬、射箭、翻踢、跳

樓、打鬥等武技多配合北管演出。劇情偏向怪力亂神、嘯聚山林、劫奪法場等之內容。故兵器使用在北管的劇情較多、亦較廣。

　　武器在北管音樂盛行以來，成了布袋戲中不可缺少的道具，種類繁多。例如：鐵骨朵、龍吒、棍式、內月牙、外月牙、鋼鞭、星錘、鋼叉、旃圖、鐺杖、劍、偃月刀、大斧、手刀、圓鎚、蛇茅叉、禪杖等。

㈣道　具

　　布袋戲中演出時大小道具依劇情有很大的差異，種類亦很多，例如：朝珠、桌、椅、筆硯、筆架、聖旨、拂塵、包裹、錫杖、柺杖、茶壺、茶杯、盤、石獅、枷鎖、鐵鍊、照妖鏡、扇子、煙斗、面具等等。

㈤其　他

　　動物小是布袋戲中不可缺少的角色，依動物的種類可分為三類：

1. 飛禽類－不祥鳥、鶴、鷹、鳳等。
2. 走獸類－龍、虎（分為以布製成之軟虎及木雕之硬虎）、獅、馬、象、麒麟、狗、牛、猴、蛇等。
3. 水族類－魚、蝦、螺、螃蟹等。

第三節　角　色

　　布袋戲的戲偶，普通稱之爲腳色，一作角色。角色的意義及起於何時，有各種不同的說法，亦無法正確的解答，惟扮演男子者，普通稱之爲生角，扮演女子者，普通稱之爲旦角，似已成定論。角色的類別，隨著時代的演進，劇目的不同而有增減，現在則大致歸納成四類，即生、旦、淨、丑四者；凡演本色男子者皆歸生類；凡演女子者皆歸旦類；凡勾臉者，皆歸淨類；凡臉上畫小粉塊者，皆爲丑類。此四大類，只是極爲概括的分法，生角有文武之分，文生又有老生與小生之分，而老生之中又分鬚生與外、末三種等等。

　　傳統布袋戲的角色塑造，從戲偶的造型、衣著到出場之言行舉止，觀衆一看到就能掌握該角色的身份與個性。文人眉清目秀，鼻起直如懸膽，口紅潤而上仰；武人則眉粗大眼，鼻深且貴，口潤平而下覆；正派角色看起來氣宇軒昂，反派則多屬尖嘴粗眉、獐頭鼠目。

　　戲偶造型的掌握是布袋戲演出的重點，亦是戲劇的生命，除了偶頭的雕刻、彩繪之外，衣飾頭冠也負有角色造型的功能。各種的衣飾、頭冠與偶頭造型、彩繪充分把角色的身份與個性、文武、貴賤、忠奸、老少、正反、貧富、善惡等等展現無遺，使布袋戲的戲劇生命得以具體的表現。

一、生

　　生角技藝最博，在一齣戲中所佔的地位極爲重要。一般常見男

性，依年齡可再細分角色；帶鬚者謂之老生，飾少年之男角謂之小生。生角中又分為文生與武生，文老生中又有鬚生、末、外之分。即帶黑鬚者謂之鬚生。帶花白鬚者謂之末，帶白鬚者謂之外。

　　武生大抵為文武兼備、智勇雙全之武將，即文雅端莊又有英雄氣概。生角中之小生，行腔使調、柔中帶剛、脆中帶屬，身材面貌肥瘦適中、清秀翩翩。角色細分如下：

　　花童：十歲以下的幼童。

　　生仔：青年。

　　文生：青年書生。

　　武生：青年武生。

　　鬚文：黑鬚中年男子。

　　摻文：比鬚生年紀大，鬍鬚黑白摻半。

　　春公：鬍鬚全白的老年人。

　　白闊：牙齒脫落、老得走不動的老年人。

二、旦

　　布袋戲中屬於女性者，謂之旦。年邁色衰、無婀娜之丰姿，謂之老旦。年輕貌美者，青裝淡束，而無妖艷姿態者，謂之青衣旦。姿態妖冶，賣弄風流者謂之花旦。巧小玲瓏、天真浪漫者謂之貼旦。擅長武藝、能使刀槍者謂之刀馬旦。無一技之長、充當宮娥使女者謂之宮女旦。面貌醜怪、自以為美麗，令人一見肉麻者謂之丑旦。布袋戲中把女性角色，依年齡、遭遇、個性等區分為各種不同的旦角。

　　白髮旦：年齡高的老太婆。

摻髮旦：頭髮黑白摻半的中年人。

開眉旦：頭法中分梳、飾演苦旦。

圓眉旦：前方額髮呈半圓形梳頭、飾演貴夫人。

齊眉旦：前方額髮呈平直、飾演閨閣女子。

婢旦：自幼賣人當婢女者。

毒旦：陰險毒辣、心機重重者。

闊嘴旦：長舌婦。

下女旦：與大頭旦、憨童旦、闊嘴旦同為下女、村姑或媒婆之
　　　　類的滑稽人物。

雙辮旦：小姑娘。

結髮旦：束髮、扮演俠女。

散髮旦：落魄逃難潦倒者。

花面旦：番女或面醜之女旦。

鴇娌：老娼。

赤腳旦：大面粗醜、村婦、女傭之類。

女扮旦：女扮男裝者。

三、淨

淨角：俗稱為花臉，亦有文武之分。性格上有些偏執，不是粗
豪富血性，就是心術不正，行為陰鷙之人。

黑花：孔武有力、行事端正之武將。可分為白鬚闊黑大花、黑
　　　大花、黑花仔。

紅花：赤膽忠心、勇敢正直之人。可分為白髭鬚闊紅大花、白
　　　鬚紅大花、紅花、紅花仔。

青衣：奸逆邪惡之人。可分爲白鬚闊青大花、白鬚青大花、青
　　　大花、青花仔。
圓目：白鬚奸（頂鬚老奸）、摻鬚奸（大奸）、白奸仔（圓眼奸臣）、
　　　白奸（小奸）。
鳳眼目：文奸仔（細眼奸臣）、文奸。
斜目：眼睛圓滾、倒吊眉、鼻唇擠成一團，多爲貪污貪色之
　　　人。有斜目奸、斜目奸仔。
北仔：分爲金、銀、紅、白、黑、青、黃七類，金爲財神的化
　　　身，餘者大多爲善於巴結權貴的角色或綠林人物。有白
　　　北、白北仔、黑大北、黑北仔、青大北、青北仔、紅北、紅
　　　北仔、黃大北、黃北仔。

四、丑

　　丑角即俗稱三花臉，亦有文武之分，文丑又有大小之別。丑角
以善於滑稽調笑、插科打諢、引人發笑的能事。戲裡不論唱辭、口
白、動作步工，一般角色都得依照板眼演出，不得任意脫離，唯有
丑角可以隨機應變、裸露潮流，口白宜俗不宜雅，步伐身段宜亂不
宜正。故一舉一動悉已譎詭出之，雖不重唱工，而卻重嗓音，以清
脆響亮爲佳。武丑特重武功。丑角可分成四類：
　1.捷譏：
調笑、科諢人物、臉呈開嘴小笑、布袋戲稱之爲笑生。有紅鬚
笑、笑生、小笑、三花笑。
　2.節級、曳剌：
低級人物，凡走卒、僕役、小開、軍中小差、強盜僂儸、布袋

戲叫小价仔、雜价仔。

3.醜　料：

殘醜人物，布袋戲有大頭、臭頭、人上、憨童、兔唇（缺嘴）、溪頭慶、大舌貴（口吃）、剌殺頭等諸類人物。

4.弄　伎：

技藝人物、鼻端抹白。有白鼻頭。

五、雜

神仙、鬼怪、動物偶頭等皆屬之。其他亦有如包公、關公、南極仙翁等。

六、動　物

布袋戲裡的動物分爲三類，有飛禽類（不祥鳥、鸚鵡、鶴、鳥、鷹、鳳、鸚鵡等）。走獸類（龍、虎、獅、馬、象、麒麟、狗、蜈蚣、牛、猴、龜、蛇、兔等）。水族類（魚、蝦、螺、螃蟹等）。

第四節　臉　譜

傳統的劇情觀眾無論鄉愚村夫、販夫走卒，都能瞭解劇情，辨別善惡，原因乃是戲偶臉譜的表達，對於忠奸、善惡、文武、貴賤等劃分得非常清楚，亦有一定的規矩，觀眾一看就了然胸中，因此臉譜在布袋戲中，佔有很重要的地位。臉譜的由來眾說紛紜，無一定論，但概括來說不外如下說法：

一、文面的遺跡

原始民族對於面部，身體自我喬飾，或用以威嚇敵人等，率皆文面、文身。以後遞相演變，始由文面漸轉變而改用面具。現在的臉譜，即係由面具改變而來，故可稱文面為最初的臉譜。

二、面具蛻變

據舊唐書音樂志云：「有代面，始自北齊神武帝，有膽勇、善戰鬥。以其顏貌無威，每入陣既著面具，後乃百戰百勝。」由最初壯聲勢之帶面具，以後逐漸改變，將面具的形狀、色彩、真接勾畫於臉上，遂成現在的臉譜。

三、人性表達

戲劇中對於性情心理的描述極為不易，而表達的重要部分又在臉部，所謂見於面者繫諸心，發諸內者型諸外，故演員為彌補自己表情的欠缺，而在臉部畫上所欲扮演角色心性相關之形狀、色彩，在表演時便易成功。換言之，是由一種類似臉譜的代替方法，逐漸形成為臉譜。

四、神怪蛻化

遠古生活不似現代安全平安，無時無刻不與大自然、猛獸搏鬥，在這惡劣的生活環境下，敬天地、畏鬼神，因此神佛鬼怪乃成為精神生活的重心。然而，神佛鬼怪之面貌，無法模仿，只有憑空想像，將其形狀、色彩繪於面上，進而演變成臉譜。

五、綠林剚花

舊社會，刺黥流行餘綠林江湖人物之間，用以標榜個人意識。古時盜賊，亦多塗面以避人認識。故有塗面雜衆冠中及以墨塗面等語。於是演戲時，凡遇有凶恨殘暴，使人恐怖之人員，亦在臉部塗抹勾繪，逐漸形成一種臉譜。

第五節　操作技巧

傳統布袋戲戲偶全高約八寸到一尺，比巨型金光戲小了很多，是一種小型木偶戲，純以手掌爲比例，套入手中正適合手掌操演，操弄時，食指插入木偶頭部，大拇指與中指、無名指、小指各插在木偶的左右兩臂。由於手掌有一定的大小、木偶尺寸又在八吋左右，最能把戲偶的特色做細膩表達，尤其是優美擬人的動作更能操演致唯妙唯肖。

農業時代，舊社會野台戲演出的場合，巴掌大的戲偶很適合小場面聚集演出，尚可讓人看清楚戲偶造型及個性。直到布袋戲進入戲院或迎神賽會時衆多觀賞者觀看時，觀衆已難看清楚傳統戲偶，使得戲偶走向巨型化。然而在超過手掌大小的範圍，戲偶的頭部又大且重，人的手臂又不能加長，於是形成短臂巨人，逐漸脫離實際人形，操縱戲偶也愈難完美。然而爲了克服上述之問題，現代的大型戲偶也作了很多輔助操演的機構，以彌補操縱上的困難。即使如此仍無法如傳統八吋大小戲偶一樣的靈巧演出。依沈平山著作布袋

戲中之掌藝四大要訣：

一、行走有一定的跨步姿態：

1. 演員手臂不應露出檯面。
2. 張腿不宜太大，過分誇張。
3. 身體不可搖幌猛烈。
4. 除了急行、長途旅程，不宜一掃入台。

二、言語、舉手、投足都有定節：

1. 說話不能猛點頭。
2. 不該顧左右而言它。

三、木偶宜在舞台上：搬弄木偶不可離開台面（過高或太低）。

四、刀槍、拳腳都有擋架、攻、奪招式：不可胡亂翻滾、碰撞。

第六節　戲　　台

　　布袋戲的演出形式可能源自流浪藝人普通採用的「肩擔戲」表演方式，演變到彩樓的出現以後，布袋戲的演出形式才具備完整的面貌。彩樓寬約4、5尺左右，高約四尺。木質精工細膩雕鏤塗金箔，儼若一座金碧輝煌的廟宇神龕或宮殿般的縮影，故稱之為「彩樓」。彩樓分為頂篷、底座和龍柱三個部分。頂篷包括凌霄簷和簷前的垂花筒。簡單的一種稱為「水流內」布袋戲台，現極少見，其

結構分為頂棚與下棚，或稱上、下屏，演出時用四根龍柱支撐，故稱「四角棚」。中間加兩塊加官屏，分為三個進出口，中間小門上貼班名，左右邊門分別懸掛「出將」、「八相」。下棚內部底座莊一布袋放置戲偶，依演出順序排列。早期交通不便，一個戲班約6致10人和兩個戲台箱子，放在牛車上搬運，戲台寬度正好可掛在或搭在牛車的棚上，故亦稱之為「牛車棚」，演出時前場二人，分頭手、二手，操縱戲偶，後場有打鼓老、頭手弦吶、主司打通鼓、吹嗩吶、拉胡琴、二手弦吶主打鑼、拉二胡兼吹嗩吶。這時期戲班組織與倫理，嚴遵師徒制，需三年四個月的學習才能出師。

隨著時代的演進，布袋戲班從傳統的文戲、講古及劍俠戲直至日據時代，日本的皇民化運動到光復後平劇及金光戲的興起，戲台也產生了很大的改變，已不似傳統的彩樓金碧輝煌，而改以小型或大型的彩繪戲台，尤其是布袋戲在戲院內演出，為適應戲院寬大的舞台，放棄傳統彩樓，加寬檯面、增加佈景、燈光、景片的變化，同時配合戲偶尺寸的增大，及配以節奏快速的武打劇，因而成了「金光戲」的產出基礎。

1970年，黃俊雄先生將劍俠戲的「雲州大儒俠」搬上電視演出，刀光劍影的劇目，透過電視畫面的處理，再加上黃氏無人可比的口白，使劇中大俠史艷文風靡全台各界觀眾，繼而推出之「六合三俠傳」、「大唐五虎將」等，皆獲得很大的成功，然因當時的政治、社會情況影響之下，受到停播的命運長達8年之久。之後為了適應電視鏡頭演出的需要，演員必須受特殊訓練，要能用側面或半身表演，以增加畫面的美感，動作的快慢不僅要注意戲偶表情，同時要配合快速轉場換景，諸如此類，電視布袋戲與傳統布袋戲之戲

台已是完全不同。

　　布袋戲受到電視、電影及其他聲光媒體的影響，已無法受到現代人們的喜愛，因而日漸爲人所淡忘，加以現代演師的表現，年輕一輩又不願意學習的情況下，日漸沒落。雖然在民間之迎神賽會場合，偶而可以看見裝在卡車上之輕便戲台演出吉祥劇「扮仙」，然而在粗俗的彩繪戲台、單調的戲偶配以無趣的錄音口白、音樂等等之粗糙的演出形式，更是使布袋戲的發展雪上加霜。

第八章　雲林縣地方偶戲及黃海岱布袋戲的評價分析

第一節 研究設計

一、研究對象與樣本

　　本研究是以雲林縣地區民眾為研究對象，以瞭解雲林縣地區目前社會上對於布袋戲的看法與期望，然而為了資料蒐集及整理方便，本研究再把雲林縣地區分為①斗六市②鎮（斗南、北港、西螺、虎尾、土庫）③鄉（二崙、大埤、口湖、水林、元長、古坑、四湖、東勢、林內……等）三大項，期能均勻選取代表性的民眾作為研究樣本，以增進研究資料的正確性及可信度。

二、研究工具

　　本研究所使用之調查問卷係針對研究主題，經過研究小組數次討論修正後，彙整成初步的問卷題目，再徵詢相關的學者專家提供之補充意見後，完成最終問卷題目。內容包含有

表1　受測民眾中有效的樣本數如下

性　別	人　數	百分比
男	181	57.3%
女	135	42.7%
合　計	316	100.0%

㈠受測者基本資料

㈡得知布袋戲印象的媒體

㈢對傳統布袋戲的感受

㈣對現代布袋戲的感受

㈤布袋戲沒落的原因

㈥對布袋戲從業人員的認知與感受

㈦對現代布袋戲演師的認知及感受

㈧對雲林地區布袋戲劇團及演師的認知與感受

㈨布袋戲之傳承

　　本問卷是使用李嘉圖尺度法（Likert's　Method），做成15題左右表示態度的問題，採擇那些問題時，使用項目分析爲本法之特徵。概略程序如下：

　　㈠作成調查問卷：擬定表示態度的問題15題左右，對各問題之

回答分「非常同意」、「同意」、「沒有意見」、「不同意」、「非常不同意」五個階段表示。

㈡計分方法爲愈趨於正面的意見分數愈高，即分別賦予5分、4分、3分、2分、1分。總分爲各項目得分的總和。

㈢分析時以總分之高低作爲計算之標準。

㈣由於本法的計分是以總分爲計算標準，在實際應用時需要有該量表之預測效果（predictive validity）及常模，才能解釋得到的效果。

爲了使調查問卷能夠讓受測者易於瞭解及得到較可靠的信度，研究小組首先針對比較瞭解布袋戲之雲林科技大學視覺傳達設計系學生及社會人士數位進行先期測試，之後研究小組針對部分問題及用詞做適當的修正，再正式向研究對象實施調查。

第二節　研究步驟及過程

爲了使本研究能夠順利推行並獲得合理的結論及有效的成果，本研究採取的步驟如下：

一、文獻探討

本研究中重要的參考文獻包括有中國布袋戲的傳統與源流、台灣布袋戲源流、雲林縣各地區布袋戲劇團簡介、布袋戲宗師黃海岱簡介、黃海岱布袋戲的思想探索、雲林縣布袋戲戲棚、布袋戲與道具等探討及黃海岱門徒調查分析等。研究小組分析這些相關的文獻

資料，以探討布袋戲演變過程，作爲現今及近未來布袋戲傳承及發展的重要參考。

二、問卷調查分析

雲林縣可以說是台灣布袋戲的故鄉，現有布袋戲劇團可說是全省最多的地方，本研究之問卷調查則以雲林縣爲重心，試圖瞭解現在雲林縣民衆對於布袋戲古往今來之種種的看法及期望。受測對象預計針對各種階層及年齡等之民衆用隨機取樣方式，預計400人左右。

三、 資料分析

本研究量表經整理後之有效問卷，分別給予編號再用SAS統計分析軟體，依本研究目的分別進行資料分析與考驗。主要統計方法有：

㈠百分比分析：計算各項問題，回答的平均數以瞭解受測者認同項目的百分比分析。

㈡卡方檢驗法（Chi-Square test）：針對部分之尺度作差異性的考驗，以探討民衆對這些問題的態度，在選擇次序方面是否有顯著的差異。

㈢平均值（M）、標準差（SD）：統計出受測者對每一個評價之各個量尺的平均值與標準差。由平均值，也就是所謂的尺度值，可以看出每一量尺上的偏向，從中可以發現每個量尺最具代表性的內容有那些。而由標準差則可觀察評估值集中與分散的情形，標準差愈小表示所有受測者在某一評價的量

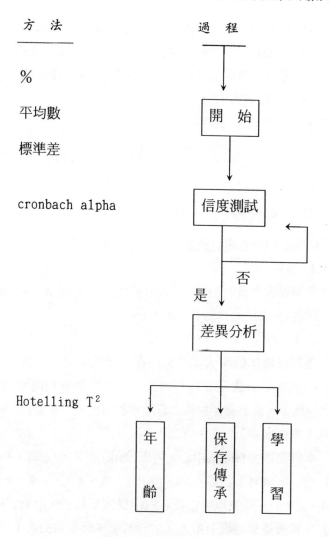

圖1　資料分析

尺上，所給予的評估值差異較小，也就是認同與感受較一致。

㈣Hotelling　T^2分析：探究所定之民眾對於某些問題的態度，在選擇的考量上是否有顯著的差異。其目的在比較民眾對某些問題上的態度。

第三節 問卷調查分析

一、 基本資料

依問卷調查各題目有效答題統計分析如下：

1. 性別

受測民眾共計有316人，其中男性人數為181人（57.3%），女性人數為135人（42.7%），如表1。

2. 年　齡

受測民眾年齡層大部分分佈在19歲至30歲之間有145人（44.2%），其次是31歲至40歲有79人（24.1%）及13歲至18歲有74人（22.6%），而41歲至50歲之青壯年也有21人（6.4%）。如表2：

3. 居住地區

本研究以雲林縣為中心，再細分為①斗六市②鎮（斗南、虎尾、土庫、北港、西螺）③鄉（二崙、水林、元長、古坑、四湖、東勢、林內、莿桐…..等）。其中以居住在斗六市民眾為最多，計有179人（56.3%），其次是鎮地區有87人（27.4%），鄉則有52人（16.4%）。如表3：

表2、年　齡

年齡	人數	百分比
12歲以下	1	0.3%
13-18歲	74	22.6%
19-30歲	145	44.2%
31-40歲	79	24.1%
41-50歲	21	6.4%
51-60歲	6	1.8%
61 歲以上	2	0.6%
合計	328	100.0%

表3、居住地區

地區	人數	百分比
市	179	56.3%
鎮	87	27.4%
鄉	52	16.4%

※市：斗六
　鎮：斗南、虎尾、土庫、北港、西螺
　鄉：二崙、水林、元長、古坑、四湖、東勢、林內、莿桐等

4.教育程度

受測民眾以大學程度者最多有164人（50.5%），其次是高中
（職）有80人（24.6%），再次爲專科程度57人（17.5%），國中
程度有11人（3.4%），小學有10人（3.1%），研究所以上有3人
（0.9%）。如表4：

表4、教育程度

教育程度	人數	百分比
小學	10	3.1%
國中	11	3.4%
高中（職）	80	24.6%
專科	57	17.5%
大學	164	50.5%
研究所以上	3	0.9%

5. 從事行業

以從事行業而言，學生最多有144人（44.7%），其次依序是
軍公教有38人（11.8%）、服務業35人（10.9%）、自由業18人（
5.6%）、製造業17人（5.3%）、資訊業16人（5.0%）、金融業
16人（5.0%）、工商貿易10人（3.1%）、無業10人（3.1%）、

農業8人（2.5％）、家庭管理2人（0.6％）、運輸業1人（0.3％）。
如表5：

表5、從事行業

行業	人數	百分比
資訊業	16	5.0％
金融業	16	5.0％
工商貿易	10	3.1％
服務業	35	10.9％
自由業	18	5.6％
醫護業	0	0.0％
製造業	17	5.3％
運輸業	1	0.3％
農　業	8	2.5％
軍公教	38	11.8％
家庭管理	2	0.6％
學　生	144	44.7％
無　業	10	3.1％
其　他	7	2.2％

二、 布袋戲相關內容分析

1.得知布袋戲印象的媒體

媒 體	完 全 沒 有		偶 而		經 常		每 天	
	人 數	百分比	人 數	百分比	人 數	百分比	人 數	百分比
電 視	10	3.2%	175	5.2%	109	34.4%	23	7.3%
錄影帶	112	39.9%	130	46.3%	37	13.2%	2	0.7%
收錄音機	176	67.4%	77	29.5%	5	1.9%	3	1.1%
書刊雜誌	141	53.8%	107	40.8%	14	5.3%	0	0.0%
廟 會	19	6.4%	170	56.9%	108	36.1%	2	0.7%
口耳相傳	62	23.3%	146	54.9%	51	19.2%	7	2.6%

　　從調查中可以得知，一般民眾對布袋戲印象的來源是以電視為主，「經常」以上佔有41.7%，其次是廟會「經常」以上佔有36.8%，再次依序為口耳相傳「經常」以上佔有21.8%、錄影帶「經常」以上有13.9%。至於完全沒有過得知布袋戲訊息媒體則以收錄音機（67.4%）、書刊雜誌（53.8%），兩種超過百分之五十以上。

2.現在觀看布袋戲演出的戲偶給人的感受

	人　數	百分比
在雕刻刺繡各方面具有保存之價值	207	66.3%
造型粗俗、沒有任何藝術價值	35	11.2%
造型非常亮麗漂亮、但不具有保存價值	57	18.3%
與劇情無法協調	8	2.6%
其他	5	1.6%

　　現代的人們在觀看布袋戲演出時，有絕大部分的人都認為戲偶在雕刻刺繡各方面具有保存的價值，佔有66.3%，但是如造型粗俗、沒有任何藝術價值、造型非常亮麗漂亮，但不具有保存價值及戲偶與劇情內容無法協調等，負面的評價亦佔有32.1%，因此布袋戲的演師及藝師們在戲劇演出時，對戲偶與劇情等之考量及研究不可不下工夫。

　3.布袋戲演出時的戲台

項　　目	人　數	百分比
傳統布袋戲雕刻彩樓式之戲台	151	47.8%
改良之大型彩繪戲台	111	35.1%
改良之小型彩繪戲台	35	11.1%
簡易車上型活動戲台	8	2.5%
其他	11	3.5%

　　布袋戲演出時的戲台有47.8%，近半數的人期待是傳統布袋戲雕刻彩樓式之戲台，也有46.2%之人士喜愛改良式彩繪戲台，然而彩繪戲台又分為大型彩繪戲台（35.1%）及小型彩繪戲台（11.1%），而改良形式之彩繪戲台是現代布袋戲演出之主要戲台型式。由此項之研究顯示，傳統雕刻彩樓式戲台及改良式彩繪戲台，依情況似可同時呈現在現代布袋戲的演出中。

　　4. 對現代布袋戲的印象

項　目	人　數	百分比
具有藝術價值值得保存	118	37.1%
現代化、但很粗俗	51	16.0%
毫無美感、無藝術價值	39	12.3%
設計精美、具現代感	46	14.5%
普通、沒有特殊印象	61	19.2%
其他	3	0.9%

　　現代人對現代布袋戲的印象，傾向正面評價的項目有，具有藝術價值值得保存（37.1%）及設計精美、具現代感（14.5%）合計51.6%，相對的傾向負面評價的有現代化、但很粗俗（16.0%），

毫無美感、無藝術價值（12.3％），合計有28.3％。有半數以上的人對於現代布袋戲的印象是持有好感，因此值得推廣，但亦有近3成的人持相反的意見，從事布袋戲相關工作者應再仔細反省思考。

　5.現在野台布袋戲演出的印象

項　　目	人　數	百分比
現場口白演出、掌中技藝精	106	33.3％
現場口白演出、掌中技藝皆差	60	18.9％
以錄音方式播放口白、但掌中技藝佳	35	11.0％
以錄音方式演出、但掌中技藝不精湛	97	30.5％
其他	20	6.3％

　　現在布袋戲演出的形式可分為電視布袋戲及野台戲兩大類，在此項的調查反應中，現在人們對野台布袋戲演出的印象是，現場口白演出、掌中技藝精（33.3％）及以錄音方式播放口白，但掌中技藝佳（11.0％）等，傾向正面評價合計有44.3％。而認為現場口白演出掌中技藝差（18.9％），以錄音方式演出、但掌中技藝不精湛（30.5％）等，傾向負面評價合計有49.4％，與正面評價的百分比約略相當，因此可以得知，現代的人對於野台布袋戲不良的印象，不可不慎。

6.看過以下演師的現場演出

演　師	未　看　過		不值得推薦		沒　意　見		值得推薦		極　力　推薦	
	人　數	百分比	人　數	百分比	人　數	百分比	人　數	百分比	人　數	百分比
黃海岱（五洲園）	85	28.7%	1	0.3%	64	21.6%	101	34.1%	45	15.2%
李天祿（亦宛然）	82	28.6%	0	0.0%	55	19.2%	99	34.5%	51	17.8%
鍾任壁（新興閣）	110	41.7%	1	0.4%	78	29.5%	49	18.6%	26	9.8%
黃俊雄	58	19.5%	4	1.3%	66	22.1%	121	40.6%	49	16.4%
許　王（小西園）	113	42.6%	1	0.4%	83	31.3%	4	18.1%	20	7.5%
廖文和	101	38.4%	2	0.8%	87	33.1%	59	22.4%	14	5.3%

　　問卷調查中所列出的六位布袋戲演師，可謂是現今演師中的佼佼者，也可說是老、中、青代的代表，認為老一輩演師黃海岱（五洲園）值得推薦以上佔有49.3%，李天祿（亦宛然）值得推薦以上佔有 52.3%，都有五成左右的正面評價，但不幸的是李天祿先生已於去年去世，兩位國寶級的大師只剩下一位，令人惋惜。而值得推薦以上在第二代之黃俊雄佔有57%、鍾任壁（新興閣）佔有28.4%、許王（小西園）佔有25.6%，可以看出在早期電視布袋戲史艷文等，打出名號並轟動全台之黃俊雄先生，隨著時代流轉，威力仍然不減，且深植人心。鍾任壁先生遷居台北且近年來已改行建築業，偶而才有演出，因此雲林縣的人們對他較為陌生，許王（小西園）也不是以雲林為重心，未看過他現場演出的比例與鍾任壁相當各為42.6%及41.7%。至於青壯輩之廖文和先生，可以說是後起之秀，有27.7

％以上認爲值得推薦，但未看過他演出的人也不少，需再努力耕
耘。

7.從何處認識黃海岱五洲園布袋戲？（複選）

媒　體	人　數	百分比
電　視	154	49.4％
錄影帶	49	15.7％
廟　會	77	24.7％
新聞報導	62	19.9％
書刊雜誌	41	13.1％
縣市立文化中心	27	8.7％
收音機	16	5.1％
完全沒有印象	92	29.5％

　　黃海岱是五洲園布袋戲的創始者，也是雲林縣在地的布袋戲國
寶大師，雲林縣地區民眾認識五洲園布袋戲，有近五成是從電視
（49.4％）得知，其次依序是廟會（24.7％）、新聞報導（19.9％）、
錄影帶（15.7％）、書刊雜誌（13.1％）、縣市立文化中心（8.7

％）、收音機（5.1％）。但完全沒有印象的亦佔有29.5％，近三成的比例，由此可知布袋戲之推廣或宣傳等有待加強。

8.知道的布袋戲團（複選）

劇　　團	人　數	百分比
五洲園布袋戲劇團	173	54.9％
亦宛然布袋戲劇團	106	33.7％
新興閣掌中劇團	44	14.0％
大台員劉祥瑞掌中劇團	4	1.3％
小西園掌中劇團	69	21.9％
長興閣布袋戲掌中劇團	15	4.8％
完全不知道	90	28.6％
其他	19	6.0％

　　雲林縣地區民眾知道的布袋戲劇團，依序是五洲園布袋戲劇團（54.9％）、亦宛然布袋戲劇團（33.7％）、小西園掌中劇團（21.9％）、新興閣掌中劇團（14.0％）、長興閣布袋戲掌中劇團（4.8％）、大台員劉祥瑞掌中劇團（1.3％）。有五成以上的民眾知道

雲林縣在地的黃海岱五洲園布袋戲劇團。但亦佔有28.6%，近三成之人士完全不知道，由此可知雲林縣地區的媒體對於本地的傳統技藝等之宣導應再多下工夫。

9.雲林縣知道的布袋戲劇團（複選）

劇　　　團	人　數	百分比
新興閣掌中劇團	32	10.2%
五洲園布袋戲劇團	134	42.7%
今古奇觀掌中劇團	14	4.5%
隆興閣掌中劇團	10	3.2%
廖素琴掌中劇團	9	2.9%
紅鷹掌中劇團	8	2.5%
眞五洲掌中劇團	20	6.4%
廖文和布袋戲劇團	68	21.7%
完全不知道	141	44.8%
其他	12	3.8%

　　雲林縣地區民眾對於雲林地區布袋戲劇團的認知，仍以五洲園布袋戲劇團（42.7%）為首，其次是青壯年的廖文和布袋戲劇團（21.7%）。再次知道的民眾很少，依序是新興閣掌中劇團（10.2%）、眞五洲掌中劇團（6.4%）、今古奇觀掌中劇團（4.5%）、隆興閣掌中劇團（3.2%）、廖素琴掌中劇團（2.9%）、紅鷹掌中劇團（2.5%）等。至於完全不知道的也有44.8%，近五成之高比例。

　　10.現今布袋戲值得保存傳承

	人數	百分比
值得	265	82.8%
不值得	3	0.9%
沒意見	52	16.3%

　　雲林縣地區之民眾對於現今布袋戲值得保存與否的認知上有82.8%，八成以上的民眾認為值得保存，這可以說是非常高的贊同比例。

11.如果有機會您或您的家人會學習布袋戲嗎？

	人　　數	百分比
會	112	35.3％
不會	56	17.7％
沒意見	149	47.0％

　　雲林地區民眾，認為有機會您或您的家人會學習布袋戲與否，答會的人有35.3％，不會的有17.7％、沒意見的有47.0％。此乃非常有趣的結果，與上一項分析之結果比較，認為現代布袋戲值得保存傳承的有八成以上，但是問及如果有機會是否會學習的結果，卻只有35.3％的人有機會會去學習布袋戲，又有近五成的人「沒有意見」，此乃值得再仔細探討。

三、年齡別對布袋戲認知及感受之差異分析

　　本研究依年齡別分成18歲以下之在學學生及31歲以上之社會就業人士兩大類，再針對問卷調查題目一、二、三、四、五、六、七、八、十三、十四、十五、十六、十七、十九、二十三等15個題目，用Hotelling T^2（M　ANOVA）分析各不同年齡對布袋戲之認知及感受上的差異情形。

1.年齡與得知布袋戲印象的媒體分析

媒　　體	18歲以下		31歲以上		Wilk's Lambda	P Value
	M	SD	M	SD		
電　視	2.3514	0.7663	2.4175	0.6344		0.7928
錄影帶	1.6429	0.6818	1.7763	0.6851		0.4379
收錄音機	1.3235	0.5583	1.4853	0.6800	0.2036	0.2047
書刊雜誌	1.5147	0.6346	1.5072	0.5847		0.7229
廟　會	2.2647	0.6606	2.3814	0.5292		0.0776
口耳相傳	2.0000	0.7727	1.8286	0.6588		0.1130

　　此項分析中 $P > 0.05$ 年齡的主要效果上未達到顯著差異。因此，可以得知此兩年齡群之人士，對於得知布袋戲印象的媒體上，沒有顯著的差別。而從平均值（M）中可以了解，此兩群人士得知布袋戲印象的媒體依序是①電視、②廟會、③口耳相傳、④錄影帶、⑤書刊雜誌、⑥收錄音機。而從收錄音機方面得知布袋戲訊息則非常的低。

2.年齡與傳統布袋戲演出的感受分析

感　受	18歲以下		31歲以上		Wilk's Lambda	P Value
	M	SD	M	SD		
具鄉土性	4.0685	0.7876	4.0388	0.7266		0.6974
具教育性	3.4286	0.7532	3.8182	0.6872		0.0017*
熱鬧有趣	3.7361	0.7119	3.7412	0.7739		0.9306
低俗無趣	2.6087	0.9110	2.4605	0.7906	0.0055*	0.3866
內容不拘很容易接受	3.3043	0.6925	3.2895	0.8456		0.9175
沒有感覺	2.8000	0.8781	2.3699	0.8251		0.0035*

　　由表中可以得知18歲以下及31歲以上人士，在傳統布袋戲演出
的感受上達到顯著差異，尤其是「具教育性」及「沒有感覺」兩項
P ＜ 0.05有顯著的差異。兩群人士對布袋戲演出的感受皆認爲具鄉
土性，其次則是18歲以下依序爲熱鬧有趣、具教育性，內容不拘很
容易接受；而31歲以上之人士依序爲具教育性、熱鬧有趣，內容不
拘很容易接受、低俗無趣、沒有感覺。

3.年齡與觀看布袋戲期待的收獲分析

收　　獲	18歲以下		31歲以上		Wilk's Lambda	P Value
	M	SD	M	SD		
具娛樂性	3.6429	0.9785	3.9556	0.8060		0.0573
懷　舊	3.8235	0.7715	3.9677	0.6503		0.3101
具有藝術陶冶	3.6471	0.8060	3.7222	0.8745	0.2813	0.8180
學習傳統技藝	3.6765	0.7811	3.8235	0.7428		0.2747
具有教育啓發	3.5588	0.7408	3.8000	0.7205		0.0704
消除無聊	3.2353	0.8125	3.3896	0.9618		0.3980

　　在此項的分析中，P ＞ 0.05未達到顯著差異，因此年齡別對於觀看布袋戲期望的收穫方面沒有顯著不同。然而兩群人士觀看布袋戲期待的收穫順序如下：18歲以下之人士期待的收穫依序是①懷舊、②學習傳統技藝、③具有藝術陶冶、④具娛樂性、⑤具有教育啓發、⑥消除無聊。而31歲以上之人士則依序爲⑦懷舊、⑧具娛樂性、⑨學習傳統技藝、⑩具有教育啓發、⑪具有藝術陶冶、⑫消除無聊。

4.年齡與布袋戲演出的內容在劇情方面分析

劇　　　情	18歲以下		31歲以上		Wilk's Lambda	P Value
	M	SD	M	SD		
需具忠孝節義的醒世故事，但不限朝代	3.8000	0.8781	4.0619	0.6741		0.1294
需是各朝代之歷史典故	3.7826	0.8379	3.8936	0.7401		0.5549
故事內容可光怪陸離、遊走各度空間	3.1714	0.9776	2.8765	1.0884	0.0867	0.0437
最好是現代的故事情節	3.1642	0.9309	3.2078	0.8003		0.9492
有趣就好	3.6087	0.7900	3.3636	0.9988		0.1601

　　此項分析中，P ＞ 0.05未達到顯著差異。18歲以下及31歲以上之人士，對布袋戲演出的內容，在劇情方面的感受沒有顯著的差別。但此兩年齡群之人士皆認爲布袋戲演出的內容在劇情方面，需具忠孝節義的醒世故事及需是各朝代之歷史典故。

5.年齡與現在布袋戲劇團演出在劇情上的感受分析

劇 情	18歲以下		31歲以上		Wilk's Lambda	P Value
	M	SD	M	SD		
非常好、具有正面教育	3.4648	0.7527	3.3864	0.8500		0.4706
非常有趣	3.5077	0.7098	3.4938	0.7093		0.6969
劇情沒有內容	2.7778	0.7058	3.0137	0.9203		0.1416
吵鬧無趣	2.7143	0.7498	2.9750	0.8997	0.4186	0.0297*
打打殺殺造成不良影響	2.9524	0.8118	3.2921	0.9439		0.0343*
粗俗、令人排斥	2.5556	0.8382	2.7927	0.8712		0.0932

　　年齡別與現在布袋戲劇團演出在劇情上的感受P ＞ 0.05未達到顯著差異。因此，18歲以下及31歲以上之人士，對現代布袋戲劇團演出在劇情上的感受，沒有很大的不同，且皆傾向認為非常有趣及具有正面教育。但31歲以上之人士亦有認為打打殺殺造成不良影響及劇情沒有內容之負面評價。

6.年齡與布袋戲吸引人的特點分析

特　　　點	18歲以下		31歲以上		Wilk's Lambda	P Value
	M	SD	M	SD		
具特殊表演、技巧	3.9118	0.6854	4.0532	0.6454		0.1621
具有本土性	3.9538	0.6479	4.0737	0.6057		0.4321
戲偶造型佳	3.8358	0.6875	3.8025	0.7487		0.5292
劇情內容好	3.5469	0.6650	3.4810	0.7984	0.4350	0.4970
有　　趣	3.6923	0.7054	3.7561	0.6585		0.3902
演出氣氛良好	3.4921	0.7378	3.5385	0.7506		0.7505
有教育性	3.5397	0.7145	3.5500	0.8845		0.9588

　　年齡別在布袋戲吸引人的特點分析上P ＞ 0.05，沒有達到顯著差異。因此18歲以下及31歲以上之人士在認知方面沒有很大的不同。兩群人士皆認為布袋戲吸引人的特點是①具有本土性、②具特殊表演、技巧、③戲偶造型佳、④有趣。其次是18歲以下之年青人，依序認為是劇情內容好，有教育性及演出氣氛良好。而31歲以上之人士則依序認為是有教育性、演出氣氛良好及劇情內容好。

7.年齡與布袋戲沒落的原因分析

沒落原因	18歲以下		31歲以上		Wilk's Lambda	P Value
	M	SD	M	SD		
劇情老套不吸引人	3.4179	0.8730	3.3810	0.9039		0.7309
沒有內容	3.0476	0.8877	3.3488	0.9045		0.0255*
舞台背景單調	3.2813	0.9167	3.3452	0.8711		0.6756
對話粗俗	2.9846	0.8925	3.2278	0.8616		0.0189*
人物表情沒有變化（演師表演不精）	2.9206	0.8670	3.3333	0.8477	0.0004*	0.0058*
語言不通	2.9846	0.8568	2.5972	0.8827		0.0117*
不合時代潮流	3.0781	0.9138	3.0380	0.8689		0.6776
政府不重視	3.6508	0.9009	3.7262	0.9359		0.7769

　　年齡別與布袋戲沒落的原因，整體上P ＜ 0.05達到顯著差異，其中「沒有內容」、「對話粗俗」、「人物表情沒有變化（演師表演不精）」、「語言不通」等各項有顯著的不同。18歲以下及31歲以上之人士皆認爲是①政府不重視、②劇情老套不吸引人，是沒落的主因，其次依序是18歲以下認爲是舞台背景單調、不合時代潮流、沒有內容。而　31歲以上之人士依序認爲是沒有內容、舞台背景單調、人物表情沒有變化（演師表演不精）、對話粗俗、不合時代潮流。

8.年齡與布袋戲戲偶應具備的條件分析

應具備條件	18歲以下		31歲以上		Wilk's Lambda	P Value
	M	SD	M	SD		
雕刻、刺繡需精緻	3.7273	0.7348	4.0426	0.7171		0.0014*
具傳統製作方式	3.7500	0.7346	3.9022	0.7421		0.2461
與時代潮流配合	3.6406	0.6514	3.5930	0.8171	0.0087*	0.4787
造型華麗新潮、不需講究材質	2.8438	0.9795	2.7532	0.8759		0.7682

　　在此項分析中，整體P ＜ 0.05有顯著差異，其中「雕刻、刺繡需精緻」的認知上有顯著的不同。此兩群人士對於布袋戲戲偶應具備的條件順序略有不同。18歲以下之青少年認為①具傳統製作方式、②雕刻、刺繡需精緻、③與現代潮流配合。而31歲以上青壯年認為①是雕刻刺繡需精緻、②具傳統製作方式、③與時代潮流配合。青壯年較注重雕刻及刺繡上的功夫。

9.年齡與布袋戲演師需具備技術分析

需具備技術	18歲以下		31歲以上		Wilk's Lambda	P Value
	M	SD	M	SD		
掌中技藝精	4.0441	0.7214	4.1456	0.6169		0.3999
口白技巧優	4.1077	0.7526	4.1753	0.6293		0.3675
唱腔佳	4.0794	0.7252	4.0538	0.7127	0.6882	0.9418
品德佳	3.8095	0.8587	3.8804	0.8366		0.5129
學問好	3.6290	0.9956	3.8222	0.8687		0.2064

　　18歲以下及31歲以上之人士，對布袋戲演師需具備技術分析上 $P > 0.05$，因此沒有顯著的差異。在五項量尺上顯然順序略有些微的不同，然而皆認為掌中技藝精、口白技巧優、唱腔佳等是演師需具備的技術。

10.年齡與布袋戲從業人員的印象分析

印　象	18歲以下		31歲以上		Wilk's Lambda	P Value
	M	SD	M	SD		
高　尚	3.2381	0.6890	3.1333	0.7229		0.3661
專業藝師	3.7846	0.6958	3.6630	0.8022		0.1963
文　化　人	3.6825	0.7145	3.4875	0.8418	0.5248	0.0604*
沒沒無聞辛勤的工作者	3.3226	0.8641	3.2529	0.9303		0.7128
走江湖人士	2.9836	0.8464	2.9036	0.9055		0.3869
粗　俗	2.5000	1.0496	2.6420	0.8847		0.4401

　　P ＞ 0.05，因此兩群人士對於布袋戲從業人員的印象沒有顯著差異。且皆認為布袋戲從業人員是①專業藝師、②文化人、③沒沒無聞辛勤的工作者、④高尚。

11.年齡與現今布袋戲最佳演出方式分析

演出方式	18歲以下		31歲以上		Wilk's Lambda	P Value
	M	SD	M	SD		
傳統布袋戲演出方式	3.5000	0.9539	3.8913	0.7908		0.0379*
電視製作、播放	3.7143	0.9057	3.7684	0.7502		0.7842
錄影帶	3.4754	0.8871	3.4512	0.6877		0.8087
錄音帶	3.2258	0.9482	2.9873	0.8085	0.1491	0.1349
改良式大型布袋戲	3.2258	0.8763	3.2963	0.7817		0.9206
改良式小型布袋戲	3.3279	0.8311	3.2533	0.6172		0.6077
簡易活動車上型演出	3.2500	0.7278	3.0390	0.8498		0.1362

整體上P > 0.05，因此兩群人士在此項分析中沒有顯著的差異。然而18歲以下之青少年對現今布袋戲演出的方式較傾向電視製作、播放。其次才是傳統布袋戲演出方式；而31歲以上之青壯年則傾向傳統布袋戲演出方式，其次才是電視製作、播放，但對錄音帶的演出方式較為排斥。

12.年齡與布袋戲演出的最佳地點分析

地　點	18歲以下		31歲以上		Wilk's Lambda	P Value
	M	SD	M	SD		
廟　口	3.6875	1.0370	4.0495	0.6225		0.0113*
夜　市	3.3065	1.0177	3.6047	0.7558		0.0755
迎 神 賽 會 場 所	3.6066	0.8996	4.0225	0.5834		0.0039*
社區活動中心（村里）	3.5161	0.8045	3.8851	0.7059		0.0033*
學　校	3.3065	0.9337	3.6420	0.8110	0.0408*	0.0116*
縣市立文化中心	3.6825	0.7583	3.9419	0.6203		0.0085*
國家劇院	3.7903	0.8710	3.9494	0.6583		0.2325
電　視	3.6667	0.9158	3.9186	0.7391		0.0338*

　　整體上P ＜ 0.05，因此18歲以下青少年及31歲以上之青壯年在布袋戲演出最佳地點認知上有很大的差異。尤其是廟口、迎神賽會場所、社區活動中心（村里）、學校、縣市立文化中心及電視上之差異更為顯著。18歲以下之青少年認為最佳的演出地點依序是①國家劇院、②廟口、③縣市立文化中心、④電視、⑤迎神賽會場所、⑥社區活動中心、⑦夜市、⑧學校。而31歲以上之青壯年則依序是①廟口、②迎神賽會場所、③國家劇院、④電視、⑤縣立文化中心、⑥社區活動中心、⑦學校、⑧夜市。

13.年齡與看過演師現場演出及演出感覺分析

演　師	18歲以下		31歲以上		Wilk's Lambda	P Value
	M	SD	M	SD		
黃　海　岱 （五洲園）	2.5313	1.3798	3.5000	1.3580		0.0016*
李　天　祿 （亦宛然）	2.7143	1.4857	3.3933	1.4031		0.0399*
鍾　任　壁 （新興閣）	2.4194	1.4660	2.6111	1.5250	0.0148*	0.4552
黃　俊　雄	2.9242	1.4604	3.3846	1.2976		0.1137
許　　王 （小西園）	2.2258	1.3358	2.5000	1.5105		0.3446
廖　文　和	2.3115	1.3483	2.7042	1.4282		0.1745

　　在此項分析中P ＜ 0.05達到顯著的差異，尤其是對黃海岱及李天祿的認知上有顯著的不同。由平均值（M）中可以看出18歲以下之青少年對量尺上所提示之演師的現場演出較不清楚。而31歲以上之人士看過現場演出的演師依序為①黃海岱、②李天祿、③黃俊雄。

14.年齡與黃海岱的布袋戲演出特點分析

特　　點	18歲以下		31歲以上		Wilk's Lambda	P Value
	M	SD	M	SD		
演技精湛	3.4419	1.0305	4.0465	0.6670		0.0007*
口白深具內涵	3.5854	1.0482	4.0000	0.8018		0.0594
文學造詣深	3.5641	0.9678	3.8395	0.8435		0.2981
劇情生動	3.5500	0.7143	3.8625	0.8381	0.0303*	0.1367
前後場配合佳	3.4615	0.9416	3.7465	0.9368		0.2558
沒有特殊印象	3.1026	0.8521	2.9701	0.8871		0.1822

此項分析中P ＜ 0.05達到顯著的差異，尤其是「演師精湛」方面，此兩群人士認知上有很大的不同。18歲以下之青少年認為黃海岱布袋戲演出特點依序是①口白深具內涵、②文學造詣深、③劇情生動、④前後場配合佳、⑤演技精湛。而31歲以上之青壯年依序是①演技精湛、②口白深具內涵、③劇情生動、④文學造詣深、⑤前後場配合佳。

15. 年齡與布袋戲傳承方式分析

傳承方式	18歲以下		31歲以上		Wilk's Lambda	P Value
	M	SD	M	SD		
納入學校工規教育	3.0143	0.8763	3.1446	0.8990		0.1163
業者自行開班授徒	3.5909	0.6071	3.5802	0.7560		0.8527
由各地文化中心推廣	3.7273	0.7554	3.9888	0.7905		0.0046*
藉由電子媒體傳播推廣	3.5588	0.7800	3.6795	0.7812	0.0099*	0.3285
設立布袋戲專科學校	3.4462	0.8844	3.3333	1.0278		0.7431
與學校合作，以推廣教育方式教學，再頒給結業證書	3.5606	0.8793	3.5581	1.0012		0.8733

　　此項分析中P ＜ 0.05，兩群人士在「由各地文化中心推廣」上有顯著的差異。然而兩群人士皆認為應由各地文化中心推廣，其次18歲以下之青少年認為推廣方式依序是①業者自行開班授徒、②與

學校合作、以推廣教育方式教學，再頒給結業證書、③藉由電子媒體傳播推廣、④設立布袋戲專科學校、⑤納入學校正規教育。而31歲以上的青壯年則依序認為①藉由電子媒體傳播推廣、②業者自行開班授徒、③與學校合作、以推廣教育方式教學，再頒給結業證書、④設立布袋戲專科學校、⑤納入學校正規教育。

四、現今布袋戲值得保存傳承與否認知及感受之差異分析

　　問卷調查表中「現今布袋戲值得保存傳承」與否所得結果，認為值得的有265人（82.8%），而沒有意見者有52人（16.3%）。本研究乃是以此兩項為重點再分析「值得」與「沒意見」之兩群人士對傳承與否認知及感受差異狀況。

1.保存傳承與得知布袋戲印象的媒體分析

媒　　　體	值　　得		沒　意　見		Wilk's Lambda	P Value
	M	SD	M	SD		
電　　　視	2.4609	0.6675	2.4510	0.7298		0.9211
錄　影　帶	1.7435	0.7051	1.7317	0.7080		0.5477
收錄音機	1.3443	0.5671	1.4390	0.6726		0.3959
書刊雜誌	1.5280	0.6103	1.4000	0.5454	0.8584	0.9603
廟　　　會	2.2915	0.5809	2.3721	0.6555		0.6643
口耳相傳	2.0734	0.7211	1.6250	0.6675		0.3896

　　P ＞ 0.05，認為值得與沒有意見之兩群人士在得知布袋戲的媒體上沒有顯著的差異。兩群人士得知印象的媒體前兩項依序是①電視、②廟會，然後才是口耳相傳及錄影帶等。

2.保存傳承與傳統布袋戲演出的感受分析

感　　受	值　　得		沒　意　見		Wilk's Lambda	P Value
	M	SD	M	SD		
具鄉土性	4.1822	0.7124	3.6923	0.7012		0.6822
具教育性	3.6148	0.8058	3.3913	0.8022		0.8995
熱鬧有趣	3.9004	0.7000	3.3864	0.8413		0.0585
低俗無趣	2.2588	0.8229	2.9535	0.7545	0.2741	0.1932
內容不拘很容易接受	3.5395	0.7871	3.0000	0.7559		0.0555
沒有感覺	2.4286	0.8804	2.9545	0.8614		0.0893

　　P ＞ 0.05，兩群人士在布袋戲演出的感受上沒有顯著的差異。兩群人士皆認為傳統布袋戲的演出具鄉土性、具教育性、熱鬧有趣及內容不拘，很容易接受。皆不認同傳統布袋戲的演出是低俗無趣。

3.保存傳承與觀看布袋戲期待的收穫分析

收　　穫	值　　得		沒　意　見		Wilk's Lambda	P Value
	M	SD	M	SD		
具娛樂性	4.0081	0.7666	3.7209	0.7966		0.3512
懷　　舊	4.0163	0.7011	3.5870	0.6524		0.9914
具有藝術陶冶	3.8252	0.8017	3.2439	0.8301		0.0821
學習傳統技藝	3.8642	0.7511	3.4048	0.8851	0.0005*	0.0001*
具有教育啓發	3.8257	0.7435	3.2381	0.7905		0.2521
消除無聊	3.4589	0.9263	3.6512	0.6127		0.4037

　　此項分析中P < 0.05，達到顯著差異，尤其是「學習傳統技藝」上此兩群人士有顯著的不同。認爲「值得」保存之人士，觀看布袋戲期待的收穫依序是①懷舊、②具娛樂性、③學習傳統技藝、④具有教育啓發、⑤具有藝術陶冶、⑥消除無聊。而「沒有意見」之人士依序則是①具娛樂性、②消除無聊、③懷舊、④學習傳統技藝、⑤具有藝術陶冶、⑥具有教育啓發。年齡較長者以娛樂及消除無聊爲主。

4. 保存傳承與布袋戲演出的內容在劇情方面分析

劇　　情	值　　得		沒　意　見		Wilk's Lambda	P Value
	M	SD	M	SD		
需具忠孝節義的醒世故事，但不限朝代	4.0282	0.7604	3.7234	0.7133		0.0203*
需是各朝代之歷史典故	3.8920	0.7968	3.6000	0.6179		0.1403
故事內容可光怪陸離，遊走各度空間	3.1489	1.1090	3.0682	0.9250	0.1403	0.4691
最好是現代的故事情節	3.1565	0.9069	3.0732	0.7208		0.7882
有趣就好	3.5652	0.9358	3.4773	0.8488		0.8611

　　P ＞ 0.05，因此「值得」與「沒意見」兩群人士對布袋戲演出的內容在劇情方面的認知沒有顯著的差異。然而皆認為劇情方面，需具忠孝節義的醒世故事及需是各朝代之歷史典故。

5.保存傳承與現在布袋戲劇團演出在劇情上的感受分析

劇 情	值　　得		沒　意　見		Wilk's Lambda	P Value
	M	SD	M	SD		
非常好、具有正面教育	3.3983	0.8311	3.2128	0.7500		0.1298
非常有趣	3.5708	0.7343	3.2955	0.6675		0.0420*
劇情沒有內容	2.9013	0.8378	3.1750	0.6751		0.3672
吵鬧無趣	2.7913	0.8666	3.1951	0.7148	0.1694	0.0881
打打殺殺造成不良影響	3.1303	0.9116	3.3415	0.8249		0.6656
粗俗、令人排斥	2.5948	0.8576	3.2500	0.8397		0.0286*

　　P ＞ 0.05，因此認爲「值得」與「沒意見」兩群人士對現在布袋戲劇團演出在劇情上的感受沒有顯著差異。認爲「值得」之人士在劇情上的感受依序是①非常有趣、②非常好、具有正面教育、③打打殺殺造成不良影響。而「沒有意見」者在劇情的感受上依序是①打打殺殺造成不良影響、②非常有趣、③粗俗令人排斥、④非常好、具有正面教育、⑤吵鬧無趣、⑥劇情沒有內容。沒意見者在劇情的感受上較傾向負面評價。

6.保存傳承與布袋戲吸引人的特點分析

特　　　點	值　　　得		沒　意　見		Wilk's Lambda	P Value
	M	SD	M	SD		
具特殊表演、技巧	4.0837	0.6107	3.6512	0.7199		0.8014
具有本土性	4.1250	0.5871	3.7500	0.4882		0.1965
戲偶造型佳	3.9404	0.6954	3.5116	0.7980		0.5085
劇情內容好	3.6009	0.7709	3.3500	0.7355	0.1551	0.0057*
有趣	3.8412	0.6470	3.6512	0.6860		0.1896
演出氣氛良好	3.6681	0.7515	3.3000	0.8228		0.1302
有教育性	3.5708	0.8486	3.3750	0.7742		0.0723

　　此項分析中P ＞ 0.05，因此認為「值得」與「沒意見」兩群人士沒有顯著的差異，且都認為布袋戲吸引人的特點是①具有本土性、②具特殊表演、技巧。其次認為布袋戲吸引人的特點在「值得」之人士方面依序是①戲偶造型佳、②有趣、③演出氣氛良好、④劇情內容好、⑤有教育性。而「沒意見」人士方面依序則是①有趣、②戲偶造型佳、③有教育性、④劇情內容好、⑤演出氣氛良好。

7.保存傳承與布袋戲沒落的原因分析

沒落原因	值 得		沒 意 見		Wilk's Lambda	P Value
	M	SD	M	SD		
劇情老套不吸引人	3.2447	0.9607	3.6512	0.6504		0.0463*
沒有內容	3.1106	0.8895	3.3095	0.8407		0.2764
舞台背景單調	3.1923	0.9591	3.4524	0.7392		0.0309*
對話粗俗	2.9167	0.8989	3.4634	0.7105		0.4199
人物表情沒有變化（演師表演不精）	3.0969	0.9404	3.2927	0.7157	0.2752	0.6718
語言不通	2.7411	0.9446	2.9024	0.7683		0.4639
不合時代潮流	2.9912	0.9843	3.2791	0.6664		0.5257
政府不重視	3.7203	0.9488	3.5122	0.8695		0.9841

　　P ＞ 0.05，認為「值得」與「沒意見」之兩群人士對於布袋戲沒落的原因，在認知上沒有顯著的差異，且皆認為是政府不重視及劇情老套不吸引為最大的主要因素。認為「值得」保存傳承的人士較不贊同「對話粗俗」、「不合時代潮流」及「語言不通」是布袋戲沒落的原因。

8.保存傳承與布袋戲戲偶應具備的條件分析

應具備條件	值　　得		沒　意　見		Wilk's Lambda	P Value
	M	SD	M	SD		
雕刻刺繡需精緻	3.9798	0.7182	3.7907	0.6384		0.3977
具傳統製作方式	3.9668	0.7180	3.7045	0.7015		0.1285
與時代潮流配合	3.7362	0.8103	3.4444	0.6590	0.0974	0.5592
與時代潮流配合	3.7362	0.8103	3.4444	0.6590		0.5592
造型華麗新潮不需講究材質	2.7313	0.9515	3.1905	0.9170		0.0931

　　P ＞ 0.05，故認爲「值得」與「沒意見」之兩群人士在布袋戲戲偶應具備的條件上沒有顯著的差異。認爲，「值得」保存傳承的人士較不贊同布袋戲戲偶只是「造型華麗新潮、不講究材質」。

9.保存傳承與布袋戲演師需具備技術分析

需具備技術	值 得		沒 意 見		Wilk's Lambda	P Value
	M	SD	M	SD		
掌中技藝精	4.2461	0.6309	4.0000	0.6523		0.4016
口白技巧優	4.2992	0.6071	4.0000	0.7255		0.3409
唱 腔 佳	4.1613	0.6780	3.9512	0.7400	0.9231	0.6524
品 德 佳	3.8648	0.8026	3.7500	0.8086		0.6523
學 問 好	3.7645	0.9191	3.7949	0.8329		0.4261

　　P > 0.05，因此認為「值得」保存傳承及「沒意見」之人士對布袋戲演師需具備的技術沒有顯著差異。且皆認為演師需具備口白技巧優、掌中技藝精、唱腔佳、品德佳及學問好。

10.保存傳承與布袋戲從業人員的印象分析

印　象	值　得		沒　意　見		Wilk's Lambda	P Value
	M	SD	M	SD		
高　　尚	3.1894	0.6876	2.9750	0.5768		0.2016
專業藝師	3.8238	0.7354	3.4348	0.7790		0.0623
文化人	3.6853	0.7503	3.2683	0.8070	0.4937	0.1213
沒沒無聞辛勤的工作者	3.5401	0.8993	3.0976	0.8308		0.3687
走江湖人士	3.0693	0.8620	2.8780	0.8123		0.2245
粗　　俗	2.5000	0.9380	2.6410	0.9028		0.3301

　　P > 0.05，因此認為「值得」保存傳承及「沒意見」之人士對布袋戲從業人員的印象沒有顯著差異。且都認為從業人員是「專業藝師」、「文化人」及「沒沒無聞辛勤的工作者」。亦都不贊同布袋戲從業人員是「粗俗」的。

11.保存傳承與現今布袋戲最佳演出方式分析

演出方式	值　　得		沒　意　見		Wilk's Lambda	P Value
	M	SD	M	SD		
傳統布袋戲演出方式	3.7676	0.8539	3.4286	0.7696		0.0049*
電視製作、播　放	3.9028	0.7260	3.4545	0.7299		0.0633
錄　影　帶	3.6624	0.7421	3.2308	0.7767		0.1139
錄　音　帶	3.0658	0.8954	2.7368	0.6445	0.0037*	0.0414*
改良式大型布　袋　戲	0.4935	0.8145	3.0976	0.6635		0.7484
改良式小型布　袋　戲	3.4081	0.7162	3.0000	0.5620		0.0794
簡易活動車上型演出	3.2455	0.7795	2.7632	0.6752		0.1987

　　整體上P ＜ 0.05，因此認為「值得」保存傳承及「沒意見」之人士，對現今布袋戲最佳演出方式有顯著差異，尤其是在「傳統布袋戲演出方式」及「錄音帶」方面。兩群人士皆認為最佳演出方式依序是①電視製作、播放、②傳統布袋戲演出方式、③錄影帶、④改良式大型布袋戲、⑤改良式小型布袋戲。但是在保存傳承上「沒意見」之人士較不贊同簡易活動車上型演出方式及錄影帶演出方式。

12.保存傳承與布袋戲演出的最佳地點分析

地　點	值　　得		沒　意　見		Wilk's Lambda	P Value
	M	SD	M	SD		
廟　　口	3.9881	0.7637	3.7391	0.9294		0.0003*
夜　市	3.4407	0.8948	3.2250	0.8317		0.0388*
迎神賽會場　所	3.9289	0.7441	3.6190	0.8540		0.0003*
社區活動中心（村里）	3.8589	0.7394	3.6750	0.8286		0.0003*
學　　校	3.6068	0.8487	3.4872	0.8847	0.0042*	0.0082*
縣市立文化中　心	4.0041	0.7041	3.6190	0.7949		0.0001*
國家劇院	4.0256	0.7522	3.5897	0.8181		0.0025*
電　視	3.9833	0.7652	3.7561	0.7342		0.1358*

　　P ＜ 0.05，認爲「值得」保存傳承及「沒意見」兩群人士對布袋戲演出的最佳地點有顯著差異。「值得」保存傳承之人士認爲最佳的演出地點依序是①國家劇院、②縣市立文化中心、③廟口、④電視、⑤迎神賽會場所、⑥社區活動中心、⑦學校、⑧夜市。而「沒意見」之人士認爲最佳的演出地點依序是①電視、②廟口、③社區活動中心、④迎神賽會場所、⑤縣市立文化中心、⑥國家劇院、⑦學校、⑧夜市。

13.保存傳承與看過演師現場演出及演出感覺分析

演　師	值　　得		沒　意　見		Wilk's Lambda	P Value
	M	SD	M	SD		
黃　海　岱 （五洲園）	3.1557	1.4517	2.5455	1.4217		0.4142
李　天　祿 （亦宛然）	3.2353	1.4652	2.5000	1.4676		0.3482
鍾　任　壁 （新興閣）	2.6273	1.4516	1.9722	1.2302		0.7536
黃　俊　雄	3.4262	1.2793	2.8000	1.4238	0.8315	0.6814
許　王 （小西園）	2.5636	1.3949	1.8919	1.2646		0.7975
廖　文　和	2.6318	1.3228	2.0000	1.3732		0.7223

　　P ＞ 0.05，因此認為「值得」保存傳承及「沒意見」之人士，對演師的現場演出及感覺沒有顯著的差異。而認為「值得」保存傳承之人士看過現場演出的演師依序有①黃俊雄、②李天祿、③黃海岱。至於對保存傳承「沒意見」之人士則對演師的認識較不清楚。

14.保存傳承與黃海岱的布袋戲演出特點分析

特　　點	值　　得		沒　意　見		Wilk's Lambda	P Value
	M	SD	M	SD		
演技精湛	3.9206	0.8049	3.5294	0.6622		0.1162
口白深具內涵	3.9162	0.8035	3.4333	0.8172		0.1246
文學造詣深	3.8207	0.8267	3.4138	0.6278		0.1866
劇情生動	3.8500	0.7802	3.4545	0.6170	0.7666	0.1306
前後場配合佳	3.7341	0.8619	3.3571	0.6215		0.2421
沒有特殊印象	3.0542	1.0460	3.2000	0.4842		0.9864

　　P ＞ 0.05，因此兩群人士對黃海岱的布袋戲演出特點方面沒有顯著差異。且都認為其特點依序是①演技精湛、②口白深具內涵、③劇情生動、④文學造詣深、⑤前後場配合佳。

15.保存傳承與布袋戲傳承方式分析

傳承方式	值 得		沒 意 見		Wilk's Lambda	P Value
	M	SD	M	SD		
納入學校正規教育	3.1814	0.8714	3.0222	0.9412		0.0759
業者自行開班授徒	3.7615	0.6963	3.3902	0.6276		0.2943
由各地文化中心推廣	4.0449	0.6910	3.6047	0.7910		0.2570
藉由電子媒體傳播推廣	3.8547	0.7088	3.4545	0.7611	0.2063	0.5991
設立布袋戲專科學校	3.5108	0.9178	3.2439	0.8301		0.0908
與學校合作,以推廣教育方式教學,再頒給結業證書	3.7552	0.8625	3.4186	0.9059		0.0176*

　　P ＞ 0.05,因此兩群人士對布袋戲傳承的方式沒有顯著的差異,且皆認為應是①由各地文化中心推廣、②藉由電子媒體傳播推廣。但對於納入學校正規教育則贊同者較低。

五、學習布袋戲與否認知及感受之差異分析

　　本研究乃是探討如有機會是否會學習布袋戲與否之分析。本問卷中所得到的結果認為會的有112人(35.3%),不會的有56人

（17.7％），沒意見的有149人（47.0％）。本研究針對所得結果，分為「會」與「不會」及「沒意見」兩大項再仔細分析其差異程度，並找出其確切的原因為何？

　1.學習與得知布袋戲印象的媒體分析

媒　　體	會		不會，沒意見		Wilk's Lambda	P Value
	M	SD	M	SD		
電　　視	2.6239	0.6637	2.3214	0.6904		0.0040*
錄影帶	1.8617	0.7420	1.5490	0.6104		0.1544
收錄音機	1.4598	0.6787	1.1633	0.3734		0.2328
書刊雜誌	1.7273	0.6201	1.2245	0.4684	0.0432*	0.0021*
廟　　會	2.3704	0.5895	2.1765	0.5552		0.2114
口耳相傳	2.1236	0.7358	1.8800	0.6590		0.0873

　　整體上P＜0.05，因此「會」與「不會、沒意見」兩群人士對得知布袋戲印象的媒體有顯著差異。尤其是「電視」及「書刊雜誌」兩項。兩群人士得知布袋戲印象的媒體依序是①電視、②廟會、③口耳相傳、④錄影帶、⑤書刊雜誌、⑥收錄音機。

2.學習與傳統布袋戲演出的感受分析

感　受	會		不會、沒意見		Wilk's Lambda	P Value
	M	SD	M	SD		
具鄉土性	4.2182	0.6824	3.9091	0.7763		0.0510
具教育性	3.6857	0.8004	3.2600	0.8762		0.3362
熱鬧有趣	3.9706	0.6668	3.5192	0.9598		0.0863
低俗無趣	2.1064	0.8356	2.5490	0.7827	0.0069*	0.0008*
內容不拘、很容易接受	3.6875	0.7583	3.1765	0.8175		0.0117*
沒有感覺	2.2903	0.8670	2.8200	0.9833		0.0041*

　　P ＜ 0.05，因此「會」與「不會、沒意見」兩群人士對傳統布袋戲演出的感受上有顯著差異，尤其是「低俗無趣」、「內容不拘、很容易接受」、「沒有感覺」三項。「會」學習之人士對傳統布袋戲演出的感受依序是①具鄉土性、②熱鬧有趣、③內容不拘、很容易接受、④具教育性。而「不會、沒意見」之人士則依序是①具鄉土性、②熱鬧有趣、③具教育性、④內容不拘、很容易接受。

3.學習與觀看布袋戲期待的收穫分析

收　穫	會		不會、沒意見		Wilk's Lambda	P Value
	M	SD	M	SD		
具娛樂性	4.1143	0.6977	3.7200	0.9697		0.0381*
懷　舊	4.1038	0.7294	3.7358	0.5933		0.0651
具有藝術陶冶	3.9320	0.8315	3.4200	0.9495	0.0744	0.0186*
學習傳統技藝	3.8846	0.7797	3.4490	0.9368		0.3513
具有教育啓發	3.9515	0.7718	3.4200	0.8104		0.0036*
消除無聊	3.5000	0.9947	3.5918	0.6745		0.7148

　　P＞0.05，因此「會」與「不會、沒意見」兩群人士，在觀看布袋戲期待的收穫上沒有顯著的差異，有機會「會」學習布袋戲之人士，觀看布袋戲期待的收穫依序是①具娛樂性、②懷舊、③具有教育啓發、④具有藝術陶冶、⑤學習傳統技藝、⑥消除無聊。而「不會」學習及「沒意見」之人士期待的收穫依序是①懷舊、②具娛樂性、　消除無聊、③學習傳統技藝、④具有藝術陶冶、⑤具有教育啓發。

4.學習與布袋戲演出的內容在劇情方面分析

劇 情	會		不會、沒意見		Wilk's Lambda	P Value
	M	SD	M	SD		
需具忠孝節義的醒世故事，但不限朝代	4.1402	0.6652	3.8113	0.9417		0.0147*
需具各朝代之歷史典故	3.9537	0.7659	3.8200	0.8965		0.0345*
故事內容可光怪陸離、遊走各度空間	3.3265	1.0332	2.7800	1.1480	0.1048	0.1474
最好是現代故事情節	3.2857	0.9194	3.0625	0.7830		0.1523
有趣就好	3.5816	1.0247	3.5306	0.8191		0.7991

P > 0.05，因此兩群人士對布袋戲演出的內容在劇情方面沒有顯著差異。兩群人士皆認為①需具忠孝節義的醒世故事，但不限朝代、②需具各朝代之歷史典故、③有趣就好。但是「不會」學習及「沒意見」之人士較不認同故事內容光怪陸離，遊走各度空間。

5.學習與現代布袋戲團演出在劇情上的感受分析

劇　　情	會		不會、沒意見		Wilk's Lambda	P Value
	M	SD	M	SD		
非常好、具有正面教育	3.4950	0.8675	3.0800	0.6952		0.1828
非常有趣	3.7600	0.7264	3.2653	0.7005		0.0023*
劇情沒有內容	2.9462	0.8891	3.0435	0.6978	0.0060*	0.9925
吵鬧無趣	2.7263	0.9390	3.1875	0.7897		0.2650
打打殺殺造成不良影響	3.0808	0.9760	3.3469	0.8050		0.4784
粗俗、令人排斥	2.4583	0.8816	3.1042	0.9944		0.0079*

　　P ＜ 0.05，因此「會」學習與「不會、沒意見」之人士對現在布袋戲團演出，在劇情上的感受有顯著差異，尤其是在「非常有趣」及「粗俗、令人排斥」的認知上。「會」學習之人士對現代布袋戲劇情上的感受依序是①非常有趣、②非常好、具有正面教育、③打打殺殺造成不良影響。而「不會」學習及「沒意見」之人士對劇情的感受依序是①打打殺殺造成不良影響、②非常有趣、③吵鬧無趣、④粗俗、令人排斥、⑤非常好、具有正面教育、⑥劇情沒有內容。此群人士對劇情的感受較傾向負面評價。

6.學習與布袋戲吸引人的特點分析

特　　　點	會		不會、沒意見		Wilk's Lambda	P Value
	M	SD	M	SD		
具特殊表演技巧	4.1604	0.6193	3.7200	0.8091		0.1232
具有本土性	4.1905	0.6060	3.9375	0.5981		0.0376*
戲偶造型佳	4.0000	0.7954	3.6250	0.8154		0.2946
劇情內容好	3.7071	0.8601	3.2979	0.8318	0.2491	0.1404
有　　趣	3.9796	0.6577	3.4898	0.7107		0.0285*
演出氣氛良好	3.8144	0.7817	3.3404	0.8150		0.0160*
有教育性	3.6667	0.8452	3.2979	0.9761		0.1867

　　P ＞ 0.05，因此「會」學習與「不會、沒意見」兩群人士對布袋戲吸引人的特點沒有顯著差異。「會」學習及不會、沒意見之人士認為布袋戲吸引人的特點依序是①具有本土性、②具特殊表演技巧、③戲偶造型佳、④有趣、⑤演出氣氛良好、⑥劇情內容好、⑦有教育性。

7.學習與布袋戲沒落的原因分析

沒落原因	會		不會、沒意見		Wilk's Lambda	P Value
	M	SD	M	SD		
劇情老套不吸引人	3.2292	1.0611	3.3061	0.7959		0.2380
沒有內容	3.0619	0.9444	3.2245	0.8724		0.1245
舞台背景單調	3.1237	1.0130	3.3830	0.9220		0.0577
對話粗俗	2.8478	0.9250	3.0833	0.9187		0.0755
人物表情沒有變化（演師表情不精）	3.1368	1.0065	3.1087	0.8493	0.1036	0.5831
語言不通	2.6774	1.0443	2.7447	0.8715		0.3220
不合時代潮流	2.9691	1.0651	3.1915	0.8505		0.3666
政府不重視	3.8119	1.0268	3.6170	0.8223		0.1489

　　P ＞ 0.05，因此「會」與「不會、沒意見」兩群人士對布袋戲沒落的原因沒有顯著差異，且都認為「政府不重視」為最大主因。「會」學習之人士對於沒落的原因依序是①劇情老套不吸引人、②人物表情沒有變化、③舞台背景單調、④沒有內容。而「不會」學習及「沒意見」之人士認為沒落的其次原因依序是①舞台背景單調、②劇情老套不吸引人、③沒有內容、④不合時代潮流、⑤人物表情沒有變化、⑥對話粗俗。「會」學習之人士不認為布袋戲沒落的原因是①不合時代潮流、②對話粗俗、③語言不通。

8.學習與布袋戲戲偶應具備的條件分析

應具備條件	會		不會、沒意見		Wilk's Lambda	P Value
	M	SD	M	SD		
雕刻、刺繡需精緻	4.0769	0.7199	3.8800	0.8241		0.0291*
具傳統製作方式	4.0680	0.7703	3.8163	0.8081		0.0208*
與時代潮流配合	3.8571	0.8123	3.7500	0.9109	0.0011*	0.0006*
造型華麗新潮、不需講究材質	2.6809	0.9640	2.8298	0.8925		0.1062

　　P ＜ 0.05，因此「會」與「不會、沒意見」兩群人士，對布袋戲戲偶應具備的條件上有顯著差異。但皆認為戲偶應是雕刻、刺繡精緻，且具傳統製作方式，並與時代潮流配合。

9.學習與布袋戲演師需具備技術分析

需具備技術	會		不會、沒意見		Wilk's Lambda	P Value
	M	SD	M	SD		
掌中技藝精	4.3182	0.6764	4.1538	0.6066		0.0221*
口白技巧優	4.2963	0.6734	4.2708	0.6098		0.1391
唱腔佳	4.1589	0.7542	4.1250	0.6724	0.0559	0.4005
品德佳	3.8000	0.8481	3.7755	0.7975		0.5359
學問好	3.7212	0.9186	3.6042	0.9837		0.2094

　　P ＞ 0.05，因此「會」與「不會、沒意見」兩群人士對布袋戲演師需具備技術方面的認知沒有顯著差異，且都認為需具備①掌中技藝精、②口白技巧優、③唱腔佳等。

10.學習與布袋戲從業人員的印象分析

印　象	會		不會、沒意見		Wilk's Lambda	P Value
	M	SD	M	SD		
高　尚	3.2396	0.7070	2.9792	0.7290		0.3051
專業藝師	3.8037	0.7702	3.5957	0.8511		0.7063
文化人	3.6495	0.7223	3.5306	0.7665		0.9920
沒沒無聞辛勤的工作者	3.4700	0.9894	3.3333	0.9070	0.4158	0.5091
走江湖人士	3.0408	0.8725	2.9000	0.8144		0.3923
粗　俗	2.3438	0.9609	2.7083	0.9216		0.0348*

　　P > 0.05，因此「會」及「不會、沒意見」兩群人士對布袋戲從業人員的印象沒有顯著的差異，且都認為從業人員是　專業藝師、　文化人、　沒沒無聞辛勤的工作者。而「不會」學習及「沒意見」之人士較不認為布袋戲從業人員是①高尚、②走江湖人士及③粗

俗。

11.學習與布袋戲最佳演出方式分析

演出方式	會		不會、沒意見		Wilk's Lambda	P Value
	M	SD	M	SD		
傳統布袋戲演出方式	3.8812	0.8401	3.5600	0.9071		0.0068*
電視製作、播放	3.9238	0.7298	3.8333	0.7810		0.1690
錄　影　帶	3.6939	0.7379	3.5532	0.8291		0.2200
錄　音　帶	3.1042	0.9457	2.8298	0.9165	0.1004	0.4007
改良式大型布袋戲	3.5612	0.8623	3.4400	0.7329		0.0304*
改良式小型布袋戲	3.4574	0.7134	3.3404	0.7002		0.0488*
簡易活動車上型演出	3.3368	0.7802	2.8936	0.7585		0.1526

　　P > 0.05，因此「會」及「不會、沒意見」兩群人士對布袋戲演出最佳方式，沒有顯著的差異。且都認為最佳演出方式依序是①電視製作、播放、②傳統布袋戲演出方式、③錄影帶、④改良式大型布袋戲、⑤改良式小型布袋戲等。「不會」學習及「沒意見」之人士較不贊同簡易活動車上型演出及錄音帶演出方式。

12.學習與布袋戲演出的最佳地點分析

地　　點	會		不會、沒意見		Wilk's Lambda	P Value
	M	SD	M	SD		
廟　　口	4.0367	0.7809	3.7843	0.8789		0.1164
夜　　市	3.5354	0.8609	3.3542	0.9563		0.0715
迎神賽會場　　所	3.9109	0.8258	3.7917	0.8495		0.5325
社區活動中心（村里）	3.9020	0.8267	3.8542	0.8249	0.0124*	0.0507
學　　校	3.8200	0.7300	3.3750	0.8903		0.0011*
縣市立文化中　　心	4.0980	0.6823	3.6667	0.8869		0.0368*
國家劇院	4.1212	0.6892	3.5833	0.9187		0.1273
電　　視	4.1300	0.7338	3.7959	0.9124		0.0010

　　P ＜ 0.05，因此「會」及「不會、沒意見」兩群人士對布袋戲演出的最佳地點有顯著差異。尤其是對「學校」、「縣市立文化中心」及「電視」三項。「會」學習之人士認為最佳的演出地點依序是①電視、②國家劇院、③縣市立文化中心、④廟口、⑤迎神賽會場所、⑥社區活動中心、⑦學校、⑧夜市。而「不會、沒意見」之人士認為演出最佳地點是①社區活動中心、②電視、③迎神賽會場所、④廟口、⑤縣市立文化中心、⑥國家劇院、⑦學校、⑧夜市。

13.學習與看過演師現場演出及演出感覺分析

演　師	會		不會、沒意見		Wilk's Lambda	P Value
	M	SD	M	SD		
黃　海　岱 （五洲園）	3.3585	1.4940	2.4118	1.4721		0.0754
李　天　祿 （亦宛然）	3.3143	1.5462	2.7234	1.5562		0.3272
鍾　任　壁 （新興閣）	2.7579	1.5209	2.1111	1.3521	0.3451	0.1597
黃　俊　雄	3.5849	1.3300	2.8936	1.3226		0.0629
許　　王 （小西園）	2.7604	1.4636	1.9565	1.2464		0.0813
廖　文　和	2.7895	1.3830	2.1136	1.3157		0.0756

　　P > 0.05，因此「會」與「不會、沒意見」兩群人士對所列的
演師之現場演出及感覺沒有顯著差異。「會」學習之人士看過現場
演出的演師依序有黃俊雄、黃海岱、李天祿。而「不會、沒意見」
之人士對所列的演師較陌生。

14.學習與黃海岱的布袋戲演出特點分析

特　　點	值　得		沒意見		Wilk's Lambda	P Value
	M	SD	M	SD		
演技精湛	4.0112	0.7612	3.5429	0.9805		0.1379
口白深具內涵	3.9670	0.8622	3.7647	0.6989		0.1142
文學造詣深	3.8605	0.8833	3.6176	0.7392		0.2385
劇情生動	3.8488	0.8612	3.5429	0.7005	0.3506	0.8619
前後場配合佳	3.7831	0.8978	3.6061	0.7882		0.2366
沒有特殊印象	2.9474	1.1183	3.2813	0.7719		0.2687

　　$P > 0.05$，因此「會」與「不會、沒意見」兩群人士對黃海岱的布袋戲演出特點認知上沒有顯著差異。「會」學習之人士對黃海岱演出的特點依序是①演技精湛、②口白深具內涵、③文學造詣深、④劇情生動、⑤前後場配合佳。而「不會、沒意見」之人士則依序是①口白深具內涵、②文學造詣深、③前後場配合佳、④演技精湛、⑤劇情生動。

15.學習與布袋戲傳承方式分析

傳承方式	會		不會、沒意見		Wilk's Lambda	P Value
	M	SD	M	SD		
納入學校正規教育	3.5400	0.8578	2.4545	0.7892		0.0001*
業者自行開班授徒	3.8235	0.8011	3.7736	0.6398		0.0074*
由各地文化中心推廣	4.1509	0.7533	3.8269	0.7063	0.0001*	0.0003*
藉由電子媒體傳播推廣	3.9900	0.7316	3.5926	0.7402		0.0012*
設立布袋戲專科學校	3.7653	0.9172	3.1132	0.9539		0.0002*
與學校合作以推廣教育方式教學，再頒給結業證書	3.9905	0.8933	3.3208	0.9359		0.0001*

　　$P < 0.05$，因此「會」及「不會、沒意見」兩群人士，對布袋戲傳承方式有顯著的差異。兩群人士皆認為傳承方式首先是應由各地文化中心推廣，其次「會」學習之人士依序認為是①與學校合作，以推廣教育方式教學，再頒給結業證書、②藉由電子媒體傳播推廣、③業者自行開班授徒、④設立布袋戲專科學校、⑤納入學校正規教育。而「不會、沒意見」之人士則認為是①業者自行開班授徒、②藉由電子媒體傳播推廣、③與學校合作，以推廣教育方式教

學，再頒給結業證書、④設立布袋戲專科學校。但此群人士較不傾
向納入學校正規教育傳承方式。

第四節、問卷調查分析摘要

　　將問卷所得知結果分析彙整如下：

　　一、現代人得知布袋戲訊息的媒體依序是電視、廟口、口耳相
傳及錄影帶等。

　　二、傳統布袋戲給予現代人的感受是具鄉土性、熱鬧有趣、具
教育性及內容不拘、很容易接受。

　　三、現代人觀看布袋戲期待的收穫較為分歧，青少年傾向傳統
技藝學習及藝術陶冶，青壯年則傾向娛樂性方面。然而絕大部分之
人士仍以懷舊、娛樂及消除無聊為主要目的。

　　四、人們對布袋戲演出的內容上，都認為劇情需具忠孝節義的
醒世故事，可以不限朝代但需是各朝代之歷史典故較好。不可忽略
其趣味性，但也都排斥光怪陸離的故事情節，此乃可供現今布袋戲
從業人員在編劇時之參考。

　　五、現在布袋戲演出的劇情給人的感受正反面評價差異較大，
一般喜歡者大都認為非常有趣及具有正面教育。然而「沒意見」之
沉默大眾有許多認為劇情內容打打殺殺造成不良影響、粗俗、令人
排斥及吵鬧無趣等之負面評價。

　　六、布袋戲吸引人的特點是具有本土性、具特殊表演技巧、戲
偶造型佳及有趣等。

七、一般人認為布袋戲沒落的原因是政府不重視、劇情老套不吸引人、舞台背景單調及沒有內容等。由此可以得知政府、文化工作者及布袋戲從業人員有待更加的努力。

八、現代人認為布袋戲戲偶應具備的條件是具傳統製作方式，雕刻、刺繡需精緻及與時代潮流配合。因此，看到現在市面上的戲偶，造型無趣、粗糙，是否也是人們不喜歡的原因，值得深思。

九、現代人認為布袋戲演師需具備掌中技藝精、口白技巧優、唱腔佳等，與前述人們對現在布袋戲演出的印象評價正負參半，實在值得有心從事此項戲偶技藝之文化工作者省思。

十、現代人對布袋戲從業人員的印象是專業藝師、文化人及沒沒無聞的工作者。

十一、一般認為現今布袋戲最佳的演出方式依序是電視製作、播放、傳統布袋戲演出方式、錄影帶、改良式大型布袋戲等，而年齡長者較期待是傳統布袋戲演出方式。

十二、布袋戲演出的最佳地點意見較為分歧，以年齡來看，青少年依序是以國家劇院、廟口、縣立文化中心等為主，而青壯年人則較傾向傳統的廟口、迎神賽會場所為主，其次才是國家劇院、電視等。而認為有機會會學習布袋戲之人士則認為電視、國家劇院、縣市立文化中心為布袋戲演出的最佳場所。

十三、現代人對於布袋戲傳承的方式，都認為應由各地文化中心推廣，其次才是藉由電子媒體傳播推廣及與學校合作，以推廣教育方式教學，再頒給結業證書。但亦有不少人主張由業者自行開班授徒之比較消極的意見。

參考書目

1. 沈平山，1986，布袋戲，第一版，台灣，葉利出版社。

2. 中華文化復興運動總會策劃，1994，掌中天地寬，初版，台灣，台北創意力文化事業有限公司。

3. 劉霽、江尚禮主編，1993，中國木偶藝術，中國，中國世界語出版社。

4. 謝錫德編撰，1991，五洲園－黃海岱，台灣，財團法人私立西田社布袋戲基金會。

5. 張伯謹編，1981，國劇與臉譜，8月再版，台灣，國立復興戲劇實驗學校。

6. 邱坤良，1992，日治時期台灣戲劇之研究，台灣，自立晚報。

7. 劉還月，1990，風華絕代掌中藝－台灣布袋戲，台灣，台原出版社。

8. 呂理政，1991，布袋戲筆記，台灣，台灣風物雜誌社。

9. 陳政之，1991，掌中功名，台灣的傳統偶戲，台灣，台灣省政府新聞處。

10. 江武昌，1992，台灣布袋戲簡史，台灣，網站：掌中話乾坤天地任遨遊。

11. 沈文台，1992，雲林瑰寶－民間藝人點將錄，台灣，雲林縣立文化中心。

12. 1997，一家四口扛一口布袋　黃海岱布袋戲家族（上、下），3月出版，表演藝術雜誌，第五十二期。

13.周榮杰，1996，台灣布袋戲滄桑，台灣，史聯雜誌第二十八期，中華民國台灣史蹟研究中心。

訪談記錄

訪問時間：民國87年7月29日

訪問地點：雲林縣崙背鄉民主路42號

訪問對象：廖素琴小姐

出席人員：協同主持人湯永成、專案研究助理林麗華

訪問內容：

　　我從九歲開始跟我父親廖萬水學習布袋戲技藝，父親過世

廖小姐與其兄長談學藝過程

以手勢示範戲偶的操作

後，由我承襲父親的劇團。大哥、二哥已在外面組團演出，我是一直跟在父親身邊。會想學布袋戲是因為我爸爸年紀較大，為了想讓我父親演戲時能有個幫手而來學戲，當時我都是拿椅子疊腳來學戲。

　　我接承襲我父親廖萬水的劇團，我父親是黃海岱的首席弟子，在五洲園學藝成功後，他自己組團一團名「新省五洲園」。我也有收徒弟，我的戲團比較重視五音方面，但是因為五音難學，一個人要會扮出各種聲音，實在是困難。我是從小和我父親學到現在，不然現在哪有人要學布袋戲，不但辛苦還要唱作、操演木偶，一演出就是三個小時，即使有二個副手，在口白部分還是得自己來；假如遇到打對台，為了面子關係，輸人不輸陣，就會一直拼下去，像我撐戲偶撐久了手筋都變粗，所以到目前為止來學戲的幾乎

都是半途而廢。

　　表演的地點大都是以廟會慶典爲主，偶而結婚典禮也會有表演，或者私人的神壇，有人賺了錢來還願，也會請我演一齣戲酬神。所演的劇目大都是「大唐五虎將」、「月唐演義」，且大多是安排在晚上演出，下午的戲碼都演出「正德君」或「正德乾隆」。劇本是沿襲我父親所演過的戲目，我自己也有創新或稍微改變以符合潮流。以前都有請『打鼓介』（鑼鼓現場演奏），現在請不起了，因爲請現場演奏費用不便宜，現在都改用唱盤或錄音帶，並且在樂曲方面也做了一些改變，這樣才能抓得住年輕觀眾的心。

　　早期，我和父親演出時，戲棚都是用牛車搭成，2、3部牛車併在一起，而且村民會將看台佈置好，到了地點只要搭配佈景就好了。後來搭戲台都自己來，因爲時代改變水準提高，布袋戲比較不受重視，只好自己搭戲棚，現在都將整個設備架設在車子裡，非常方便。4、5丈寬的佈景，屬於大場戲，我站在外面主講，另外會請6、7位師傅幫忙，這就是所謂「大棚戲」（台語），一場戲的人手約需要7、8位，至於小場只要3位即可。

　　演出前最大的禁忌是不能說到「蛇」，而是要說「溜」，因爲布袋戲戲界供奉的是西秦王爺，另外就是布袋戲戲偶辦案用的桌子，女人是不能坐的。記得有一次我和父親到台北演出三天，父親對我說：「那個辦案桌，你千萬不要坐」，我很調皮的將桌子拿來坐，結果那天的口白就說得非常不順利。至於裝戲偶的箱子，就沒有什麼沒禁忌。女孩子學布袋戲的人很少，當時我父親也是不同意我學戲，他認爲女孩子在講話及體力上都不如男生，說話丹田力氣不足，天生說話較柔，裝扮起男人聲音不好聽、沒有刺激感。因爲

這個原因，我更專注用整個精神來學戲、演戲，演出時將整個精神投入。當然碰到的角色如果女生，會比較輕鬆自在。

現在的經營也朝向多方位，除了布袋戲演出外再配合放映電影，這樣在經濟上會充裕些。一場戲的演出型式及價碼則要看對方提出的條件如何而定，如果用鑼鼓現場演奏配音，一場戲約2～3萬不等；如果是用錄音帶播放配音的方式，價錢約1萬多。大部分請主都會要求晚上放映電影，下午場演布袋戲。

早期人們對看戲很重視，一有廟會演出各種戲劇都會吸引很多人觀賞，所以演師會很認真的投入演出，現在電視布袋戲很多，相形之下現場演出，觀眾已沒有以前熱烈捧場。

至於將來有可能是由我兒子接掌劇團，繼續在布袋戲界發展，關於這一點，我們心理上必須要有準備，既然不想斷了傳承，就要讓下一輩用心學習到真正的布袋戲技藝。

訪談記錄

訪問時間：87年8月11日
訪問地點：彰化縣溪湖鎮湖東里員鹿路9之30號
訪問對象：許德雄先生
出席人員：協同主持人湯永成、助理研究員廖俊龍
　　　　　專案研究助理林麗華、攝影助理蔣世寶
訪問內容：

大約是12歲，小學一畢業就到黃海岱師父的五洲園學習布袋戲，我和鄭一雄是差不多時候拜師學戲。我們那時候當學徒很辛

苦,決定入門拜師時要先發誓:第一點、往後學成自己整戲籠時,團名一定要有五洲的名號,不能違背師訓;第二點、師兄弟不能有對檯拼戲發生,然後才可跪拜西秦王爺。

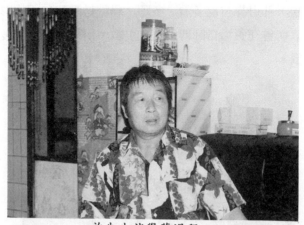

許先生談學藝過程

以前都是在戲園內演出,當學徒時早上起來都得先打掃整理屋內屋外,然後師父起床後,一切梳洗用具、吃的等都得準備好,一切就緒後,再學請尪仔(戲偶)。

當時電風扇較少,學徒還得拿扇子在一旁替師父搧風,如果流汗,就得拿毛巾幫他擦汗。當學徒真的很辛苦,請尪時若有些許錯誤,師父手腳便踢打過來了,那有像現在稍微怎麼樣就不學了。我在五洲園學習的時間不止3年,大約有6、7年之久,因為那時候都是在演戲園演出,戲園有收門票,如果沒有學的很專精,演不好就沒有人要看。所以,學成之後繼續待在師父身邊幫忙並磨練技藝。黃俊雄的劇團我也去幫忙過一陣子,大家互相配合得很好。

現在我是遇到大日子才會有演出，古冊戲或金光戲都有，古冊戲有十八番王、封劍春秋、三國演義、五龍十八俠、濟公傳、乾隆下江南、武唐劍俠、少林寺、隋唐演義、萬花樓……等。當初當學徒的時候，都得靠自己多看、多聽。學戲是受我父親的影響很大，我父親以前曾在黃海岱師傅那幫忙引戲，所以我畢業之後就去那兒學布袋戲。

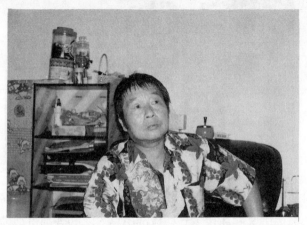

許先生敘述當學徒的經驗

現在的演出情形，是日場演布袋戲、晚上放映電影，但我們是盡量要求晚場也能繼續演布袋戲，因為我是布袋戲班底，當然布袋戲比較拿手。碰到廟會慶典好日子，一日五、六檯戲也有。現在是大日子才會邀請布袋戲來表演酬神，普通日子就很少了。我們和娛樂界是一樣，侍奉西秦王爺，西秦王爺以前曾被長長的（蛇）咬過而嚇到，所以長長的（蛇）不能說，至於戲籠等就沒有什麼禁忌。

訪談記錄

訪問時間：民國 87年8月6日

訪問地點：雲林縣西螺鎮七座里6鄰55號

訪問對象：昇平五洲園——林宗男先生

出席人員：協同主持人湯永成、助理研究員廖俊龍

　　　　　專任研究助理林麗華、攝影助理蔣世寶

訪問內容：

　　師兄弟中我算是排在後面，沒有多久內台戲就不能演了，都是演野台戲，那時候是什麼年代不是很清楚，當時內台戲的光景本來就不是很好，大都是外台戲。大概是民國50幾年左右，我拜師學藝的時候，布袋戲的景氣已經不好。在武戲這部分，我比較不擅長，我比較喜歡古冊文戲。我最喜歡演出的是海公大紅袍等，這些都是

林宗男先生回想學藝過程

文戲，我一直都是在五洲園演出，有師傅沒有戲劇演出的時段，我就在黃俊雄那裡幫忙，木偶大小有三尺三，那時大都是現場公演，而不是現在用錄影的方式演出，三尺三的木偶不容易操演，一個人也只能操作一個。

我20幾歲左右，剛退伍回來了，自己組團演出至今也有30幾年了。會學戲是因為當時鄉下並沒有很多工作的機會，我也嘗試學許多技術，如理頭髮、組裝裁縫車等，後來聽家人的意見而學布袋戲。演野台布袋戲的生活很艱苦，依村落風俗而不同，有時收成不好請演戲的就少了，所以日子不好過。現在沒有人要學布袋戲了，只有我的兒子有跟我學習他已經可以獨當一面主持現場演出，他目前也沒有傳授學徒。

劇本都是看書後，自己整理編寫。常演的劇目是海公大紅袍，故事是描寫一位明朝很有正氣的官，內容與「包公」、「施公」這一類劇情很相似。海公做官很正派，氣魄也很不錯，都和一些貪官、惡勢力對抗。事實上，我已經很久沒演出，都是由我兒子主持操演。現在演出都是買現成的錄音帶，並以文戲為主，武打戲因為我幫手不足，同時比較不擅長，且體力也不行，稍為演出就累了，所以較不喜歡演武戲。

木偶、戲服一般劇團大都是在斗南徐炎卿訂作，除了他之外，也有向炎卿的哥哥以及崙仔沈春福訂作購買，而我則是向虎尾同是師兄弟的胡新德買的，他已經過世了。

以前的佈景和現在的佈景有很大的改變，現在比較進步，當我開始演布袋戲時戲台已經改成彩繪佈景。那時候已經流行金剛戲，金剛戲的木偶必須有較多的造型、又要「大粒」（台語），否則遠

處就看不清楚。現在布袋戲的演出若沒有先經過錄影，再藉電視播放，也是無法看清楚，更不知道在演些什麼。虎尾文藝季時，那次的演出，事實上效果也是不佳，若不是爲了得機車大獎，又會有幾人去看。木偶太小根本不適合野台戲的演出，如果是在室內演出，人數較少的情況下可能比較適合。

布袋戲在演出之前，像那個長長的（指蛇）就不能講，要說「顧路」（台語），其次就是婦人，不能坐辦案桌及戲籠，以前規矩較嚴，現在則較不重視。現在戲籠都當成床來睡覺，以前如果在戲籠上睡覺，說是會「倒班」（台語）。

演戲這一行業，我覺得很辛苦，電視布袋戲前景較好，如果只是演野台戲很不樂觀。我兒子布袋戲演出的基礎很穩固，已能獨當一面，但他都是演金光戲，與廖文和一樣屬大型戲劇。現在請布袋

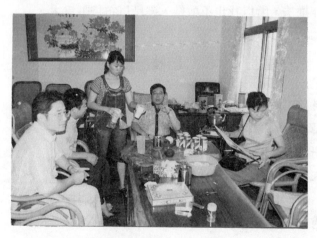

林宗男先生接受訪問情形

戲演出都是應付應付而已，10多年前，還有些老一輩的捧場，電視第四台播放演出後，現在已經愈來愈少人看了。

　　住在附近的師兄弟，在「海口」（台語）有位黃添家，多我一歲。還有國安，國安算是師兄弟中排行後面的，李慶隆也是老一輩的師兄弟，他現在比較少演出了。我自己和兒子一天可以演三場，平均一年，算工作天大約有210天，現在價錢不好，每場大概都5000元左右，有的一齣戲2000、3000元也會演出，時機不好，大家都得拼。如果一天有三棧戲我就會一起幫忙演出，大部分時間都是讓兒子自己演出。

　　我的劇團也有放映電影以增加收入，康樂隊也曾經和我接洽過，談合作之事宜。電影在沿海地區比較受歡迎，我們這邊沒有差別。現在放映電影也太不划算，錄影帶的播放比較方便，但是會觸犯著作權法，所以我也不敢做，還是以布袋戲為主。

訪談記錄

訪問時間：87年8月13日
訪問地點：雲林斗六市中華路250巷2號
訪問對象：江境城先生
出席人員：協同主持人湯永成、助理研究員廖俊龍
　　　　　專案研究助理林麗華、攝影助理阿寶
訪問內容：

　　我是屬於世界派，拜陳俊然為師，但是陳俊然卻是拜我祖父為師，所以說我們淵源很深。以前有一劇團叫新復興，團主是我祖父

林用,現在第四台播放「道外生一洲介石」(台語)說書名家林正德及林峰居士,正是林用的孫子,我的母親是林用的女兒。

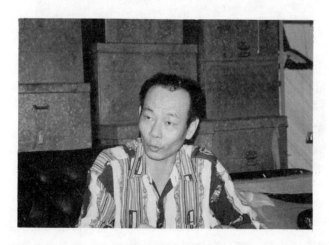

江先生談與世界派的淵源

雲林縣最有名的劇團有新興閣、五洲和復興,鍾任祥、黃海岱和我外公是結拜兄弟。若要說國寶級的布袋戲演師,應是黃海岱老先生,已有九十八歲,他現在還是到處參加公演或參加文化基金會等活動的演出。黃俊卿他是大我一輩份,黃俊卿他在全省各地戲園演出,技藝精湛想要贏過他的找不到幾個;黃俊雄在電視圈內演出布袋戲很有成就,他的口白演出是屬於比較白話,一般人也較能接納。

雲林縣算是布袋戲「戲樹」,全台灣省各縣市中最多劇團的縣市就是雲林縣。我所教的徒弟都在外縣市,目前發展得如何也不太清楚,有時路過會回來坐坐,我也不會去過問他們有關布袋戲的事,

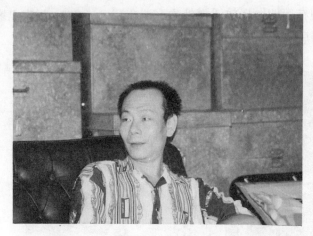

江先生對未來前景的看法

我這個師父都沒有什麼成就，問也沒意思……。我自己的兒女對布袋戲一點興趣也沒有，而且我自己深知布袋戲這行業是愈來愈難討生活，讓兒女依他們自己的興趣發展及多唸點書，以後工作會穩定些。

訪談記錄

訪問時間：87年8月20日

訪問地點：雲林縣二崙鄉來惠村紹興路19號

訪問對象：廖文和先生（廖文和布袋戲團）

出席人員：協同主持人湯永成、專任研究助理林麗華

　　　　　攝影助理蔣世寶

訪問次數：二次

訪問內容：

　　當初學布袋戲是因爲我本身有興趣才學習，學成之後，除了教
授徒弟外，二個兒子（廖千盛、廖千順）業已繼承布袋戲演藝事業。廖
文和布袋戲團是在民國65年成立，野台戲、校園、文建會的活動都
有參加演出，去年86年文化偶戲節全國系列演出文建會邀請我參
加，場次有66場；還有各文化中心、地方「做醮」大拜拜來邀請我
演出，去年大約演出100～200場，演出反應都很好且打破紀錄，布

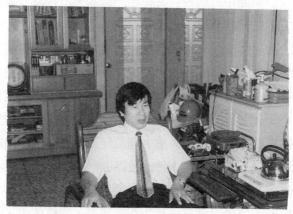

談演藝過程

袋戲界都沒有人這樣，不管演出場所是在校園裡或野台戲、廟會、
做醮及文化中心舉辦的活動，我的演出深受民眾歡迎，這是因爲我
的演出讓民眾對布袋戲有信心。

　　我會在各文化中心的活動中演出，機緣於台南縣文化中心主任
葉佳雄，他參加朋友宴會時看到我的演出，意外布袋戲怎會有這麼
好的演出，那麼多檯不同劇團打對台戲，布袋戲卻是最多人觀賞，
於是向朋友要我的名字及電話號碼，然後派人邀請我到台南公演。

　　當然，第一次公演通常都會碰到困難，大約是十年前，在關廟
山西宮－關聖帝君廟，當時，還有另外好幾場歌仔戲團，本來已經
和廟宇方面都說好要演出，可是廟宇管理委員比較高層的人並不知
道是布袋戲的演出，結果聽到是演布袋戲立刻採反對意見，他們認
爲布袋戲沒有人要看，歌仔戲也是沒有多少人要看，基本上他們對
地方戲曲的活動就很不想參與、也很厭煩。當時，文化中心的主任
認爲這布袋戲劇團是目前最具有特色的劇團，已經沒人要看布袋戲
的時期，這個劇團的演出卻是深受歡迎，那個時候廟宇方面堅持不
讓我演出，後來，主任向他們表示：「文化中心辦這個活動是提倡
正當的育樂活動，應該讓他演出。」他們只好同意，卻把我安排在
最旁邊靠近金爐、最不受重視的地點讓我搭戲棚，這讓文化中心的
主任相當不高興。但開演之後即爆滿，大家都爭相來看布袋戲，歌
仔戲及其他表演方面卻很少人看，棚前是人山人海，演出結束後，
那些廟宇的委員、總幹事等人都請我過去泡茶，一直誇獎我的演出
很好。他想請我六月份再來表演，我表示已經有其他的邀請，沒有
辦法安排檔期，他表示是自己私人花錢請戲，價格多少，20幾萬也
無所謂，因爲有那個價值。我對於這樣的邀請實在是覺得很抱歉，
因爲眞的沒有時間，他又問明年的五月份可不可以？實際上我很想
答應，但也是沒有辦法，檔期已滿。離開的時候，葉主任相當的高
興，他表示布袋戲不是沒有人看，而是要看由什麼人的演出，從這
個公演之後，大家開始對布袋戲有信心。

　　之後，我開始在文化中心舉行的慶典或活動中參加演出，就這
樣一直推廣到各地的文化中心。他們認爲布袋戲的演出相當精采，
各地的文化中心都邀請我去公演，從那時候開始走文化中心演出的

路線。雲林縣立文化中心不知道我在外地演出反應這麼的好，是由
別的文化中心知道廖文和的演出很受歡迎，於是民國84年全國文藝
季－西螺演義，雲林縣文化中心即邀請我參加西螺演義的公演。雲
林縣立文化中心在和我接洽演出時，向我表示爲何沒有聯絡自己故
鄉的文化中心，我說：「我是不希望造成別人的困擾」，因爲自己
出面爭取演出一定造成別人的困擾，對方自己開口邀請會比較好且
單純。所以，當他們邀請我在全國文藝季——西螺演義演出，我努
力演出，造成大爆滿，相當多人來看，包括華視李艷秋都播放新

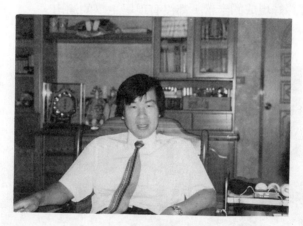

談其成功之道

聞。從那時開始，不管任何演出都十分轟動。85年的全國文藝季也
邀請我，連86年、87年、88年的文化節都有邀請我演出布袋戲，文
化中心對我有信心，所以雲林文化中心有一句話，「廖文和是從外
面紅回來的，不是由本地紅起來。」
　　文建會方面知道外面的野台戲現場演出的風評就屬我最好，所

以他們選我做全國性布袋戲的演出，去年是文化偶戲巡迴演出，唯一演出66場次的全國性演出，因為愈有演出名聲當然越好，就這樣一直發展起來。因為我演戲的方式和別人不一樣，我所用的佈景最少有30幾尺、50幾尺、70幾台尺，全國可能是我首創用最大的佈景，因為像70幾台尺這麼大的佈景我是首創。

　為什麼我要創新用70幾台尺的佈景，因為布袋戲開始沒落是在10幾年前，那時電影剛起步，一些野台戲劇團都購買電影放映機，放棄布袋戲正統的演出。下午場演出布袋戲扮仙部分而已，口白部分是已經錄好現成的卡帶，都沒有現場主講的演出。

大型布袋戲演出情形

主講人站在前面現場主講

　　晚上大家都放映電影，幾乎全省各布袋戲劇團都走向這方面。
那時候，我一想起來心酸的眼淚都要流下來，如果布袋戲藝術讓電
影市場侵占，野台戲方面若不自助，布袋戲豈不是連生存的空間都
沒有了。若只是用影機放映電影，那麼所有掌上功夫都會失去、失
傳。所以，當下我就下定決心，好，我做給別人看，電影放映機我
就偏不買，反而我花很多錢做大投資，甚至借錢，所有布袋戲行頭
全都改新的，無論在燈光、音響各方面，積極投資千萬元，將佈景
加大成70餘尺長，又加高戲偶的身長，讓站的比較遠的觀眾能看清
演出，音響用立體音響，在視覺、聽覺給人的感覺都不一樣。我做
這樣的改變，在有些人的眼中都認為我這個人腦袋有問題，反過頭
來笑我，認為根本是無濟於事，電視布袋戲是黃家做的最好，野台
戲部分根本沒人來帶動，劇團都在沒落，真的很難生存結果，我一

這麼改變之後，真的找回布袋戲的觀眾，這時雕刻技師、製作大佈景的商家才有信心，這也算是咱們台灣本土的一個特色。

我雖然改革創新，但是我也很注重小型傳統木偶的保存、重視

觀眾聚精會神觀看的場面

傳統藝術。演出時我都是從最小尊的木偶約8寸，一直表演到1尺、3尺、5尺高的木偶，我的布袋戲戲偶已發展到5尺多；當然在電視上以及以前也有人這麼做。差不多是20～30幾年前，像黃俊雄老師也是有做過，只是以前他是做3尺3。

工作人員部分我有分場面大小來調度，場面大些人就多些。普通場面大概10人左右，大場的表演大約需要20幾人。人數多少是配合著戲齣以及劇情的需要和場地大小，因為有大場面的戲棚才會需要多人來搬演，如果舞台小，就不需要太多人，所有的助手都是我教授的徒弟。

　　我開始接觸布袋戲大約是13歲時，我以前都會去看廟會，廟會中有歌仔戲、布袋戲，當時我看廟會布袋戲演出十分有趣，於是就開始無師自通的演布袋戲，可能我的天份也很好，看過的布袋戲，就能在學校搬演給朋友看，那時我唸來惠（二崙來惠國小），結果轟動整個學校。就回到自己家中之後，村裡的人知道這消息，很想看我搬演布袋戲，於是有人設計簡單的戲台，有人吹八音鑼鼓，然後要我搬演給他們看。我家以前有個很大的空地庭院，結果整個庭院都站滿人，連隔壁村70幾歲的阿公都喜歡看，之後開始有名氣。我的木偶是買那種米糠作成的木偶頭，那時候演出時就有人會給我賞金，有人賞一塊、五塊，我努力存錢去買的。

　　那時候我們二崙有個中華戲院（二崙中華戲院），如果我有演出時，戲園就很少人去看，於是，戲園的人都拜託我不要演出。有時候我看他們沒有推出戲劇，我就開演，對布袋戲也愈來愈有興趣。有了興趣，當然是希望在種種方面能夠有名師指點，我常會去請教別人，像阿岱伯也常指點我，他很疼我，我和阿岱伯是情同父子的感情，他相當關心我，我一有空就會過去看他，他如果有空也是會過來看看我。

　　因為想要再進一步，能學得更專精的功夫，所以就去黃俊雄的布袋戲劇團學藝。他那時候是做戲園演出，因為戲園並沒有每天都有戲演出，一段日子之後就休息，後來他到台北「今日世界」育樂中心演出時，我跟著過去幫忙，包括在電視台的日子。我學藝的速度很快，所以在「今日世界」劇院時，我已是下午場的主演，黃俊雄老師是晚場的主演。我主演時，觀眾也很多，我想是因為我和黃俊雄的聲音很相近，在那時已造成很大的轟動。之後，他又休息一

陣子，那時黃俊卿也是在戲園內演出，我有空的時候就過去幫忙他，這段時間他常指導我。還有我會去請教對布袋戲比較有研究的長者，因為我很重視敬老尊賢，而他們認為年輕人肯上進、研究，所以都很樂意指點我，包括李天祿先生我也有去拜訪他。去年我去拜訪他時，他原本邀請我一起過去法國、日本演出，那時我正忙著公演的事，只好回絕他，等我有空時再陪他去法國，卻沒想到他就這麼去世了。他曾說：「年輕人會懂得敬老尊賢他很高興，演藝界很少人像你這樣。」，最重要的是我沒有利用他，包括阿岱伯我也沒有利用他，我在演出時，從來沒有說過『阿岱伯您來登台幫我助勢』，我都是靠自己，甚至我登台演出也沒有請師傅黃俊雄來登

談得獎過程

台，他們都是我尊重的人，如果我要請他們，他們一定會來，但是感覺上會覺得是我在利用他們。我們對於尊重的人有空時要多去看他們，不要有那種想利用他們的想法，這樣是不對。

　　這些年來演過許多的戲，幾乎在古冊書方面我都有演過。像三國誌、孫濱、五虎將、萬花樓..等等很多我都有演過。我在65年戲劇比賽中得獎，那時候的表演最困難，較高難度，因爲都是名團出來比賽。而且以前戲劇比賽是強迫性，每個劇團都要參加比賽，戲牌才可以檢驗蓋章，近十多年來比賽都是自由參加，而且分北中南區，各地方給與優等獎，不是全國比賽之冠亞軍。當時我得獎用的戲齣是趙五娘，那齣戲很少劇團要演出，那是一齣很難演的戲，而我以這齣戲得獎。之後，69年中華文復會，邀請我參加全國性巡迴公演，當時我用的戲齣亦是最難演出、也是最沒有人演出的戲目——陳世美（秦香蓮），那齣戲中是完全沒有武打的戲，全是文戲，完全都是靠五音口白的變化，當時有女性觀衆來看戲，看到流眼淚、心情跟著劇情起伏，所以我並不是只會武戲的演出，文戲方面我也很擅長。我在台北縣立文化中心公演時，日本的大學教授特意過來台灣看我演出布袋戲，因爲看我演出，就等於看到我們布袋戲文化的源流，戲偶從小型到大型的演變過程都可以瞭解，所以他們遠從日本來看，這讓我覺得受肯定。

　　有些戲劇界同業之間都會同行相忌，那是不需要，同行相忌不是求進步的方法，求進步是要敬老尊賢以及靠自己認眞學習，讓別人肯定；好的功夫要傳承下去，有人想學要讓他學習，這種功夫也不是說一定要傳給特定的人，我這種功夫也不是只有我兒子可以學，而是喜歡這項技藝，跟我們有緣的有緣人，誠心要來學習可以一直傳承，讓民俗技藝能繼續下去，不致於中斷。那時候我一直在想如何讓它不要中斷，我費了許多苦心來做轉變。

　　說起來我應該算是五洲園派，不能說是無師自通，但是，最起

初開始的時候，還沒有人教我時我就會演布袋戲。之後在黃俊雄的劇團中學習，因為他們的掌上功夫是非常好，五洲的系統功夫相當好，一直不變，簡單說三個指導人員，黃海岱、黃俊雄、黃俊卿；就這樣，經過他們的指導我自己再創新。所謂的創新有各的特色，像阿岱伯創作「史艷文」，黃俊雄創造「六合三俠」，史艷文是海岱伯創造的，而黃俊雄將其改編到電視上搬演，才整個轟動。黃俊卿則是演出「文殊世祖」，黃俊卿以前在戲園演出相當出名，他們各有各的特色。所以，我就是將他們的精華濃縮起來，自己再經過創新；我認為不能全都學別人，自己卻都沒有創新。因為光是學別人的，大家都看過了，當然覺得沒什麼新鮮，所以別人的優點我們將它採用，然後我們再自己創新，也就因為這樣我自編了一齣「大勇俠」。

大勇俠的故事是描寫宋朝年間有一無賴胡豹，為人奸險惡毒、胡作非為，又投靠山賊王俠雷虎，強行霸佔土地及良家婦女，官兵對他們也無法可施，幸有一年輕英雄－大勇俠孟智勝，勇敢帶領群俠攻破山賊要塞、除暴安良。演出之後都深受歡迎。史艷文的角色是比較仁慈、較有忍耐性；大勇俠的角色是以反毒反暴力為主題，我的演出性質和他們不同，我將其改變過來，為什麼轉變？因為社會百態嘛！有時候看到別人受欺負都不理，這樣也不是辦法。而大勇俠的個性喜抱不平，見別人有困難就過去解危，替官兵做事，讓百姓平安過日子，能安居樂業快樂些。

大勇俠是我最得意的作品，當然之後我又推出許多戲齣，像天下第一劍、神劍英雄傳，因為我看了許多古冊書，所以我都有一直推出新作品，古書的文章很好，我們可以將其運用，但是要有變

化，不能照著書本演出，應該要活用、來變化。找出優點在哪裡，之後濃縮整理，但是主題必須正確，最主要的是要有忠孝節義，不能演有關叛逆之事，讓人覺得布袋戲是忠孝節義的演出，是富有正義感、除暴安良，讓大人知道小孩子來看是不會變壞。我很強調藝術道德，因為對社會的教育方面，其實藝人的角色是很重要的，千萬不要演出一堆歪裡的故事。我在公演時，有些人來向我買錄影帶，我問他買錄影帶要做什麼用？他表示我演這戲主題很正確，他看了覺得很放心，想買回去給小孩子看，不然現在電視上都是有關暴力、叛逆的情節，小孩都變壞了，這讓我感覺到我走這個路線十分正確，這是很重要的。

　　戲偶部分，我沒有自己生產，而且我所學的也不是雕刻木偶，我學的是戲方面的技藝。木偶雕刻每個商家各有各的特色，像斗南徐炎卿，他的戲偶刻得相當好；彰化徐炳垣，他也有他的特色；潮州的蘇明雄的木偶也非常有特色。我所使用的木偶都是和這些比較有交流。潮州那位師傅是專於雕刻野台戲用的木偶，彰化是專門雕刻電視用之木偶，電視上活眼眼睛嘴巴能動的他刻得相當精緻；斗南是電視及舞台兩種都有刻。當然，這幾種我都必須用到，因為舞台戲偶和電視木偶是完全不一樣；電視用的木偶較小因為可以用攝影方式來拉近距離，而且臉部不能太光鮮才不會造成反光效果，但是如果舞台用的戲偶一定要用鮮豔、還要金光閃閃很漂亮，這樣出場才會覺得很高級且看的清楚，舞台用的戲偶也要大些，戲劇界可能是用最大的，因為一般劇團在使用的木偶頂多三尺多，但我用的有五尺多，因為我演出時觀眾多，必須讓觀眾能看清楚。當然在道具方面是配合戲偶，戲偶越大道具刀、劍、槍都必須製作大些才

能搭配。我在演出時，下午場及晚場在戲偶大小部份都有分別；基本上我在搬演時，小型木偶及大型木偶互相搭配演出，這是為了要讓觀眾明白我的劇團傳統木偶和現代木偶都有。

以前演戲方式有以前的特點，以前撐戲尪時手肘都是靠著架子，然後有佈景遮住，外面的人並不知道裡面是誰在演出。尤其現在野台戲都是買錄音帶來播放，所以有一句話說「一百團在演戲，結果只是同一個人的聲音」，就是指口白方面用錄音帶。現在，我將他轉變過來，第一：我將手臂整個伸長，佈景活動且立體化，讓人看起來覺得有立體感，這樣的方式手會很酸，不過酸有酸的代價，看起來木偶更靈活、生動；像有跑的場面時，整個佈景下面也動、上面也動，相當生動，不會讓人覺得場面很假，現在都是講求逼真；還有發氣功，氣功一出樹木應聲就倒，劍、槍在比試時都是真實的表演展現出來，碰到石頭，石頭就碎，讓人覺得有吸引力。

當然我在搬演野台戲時很多內行人來看，這一定是有我的特色。而我的特色就是現場的演出時給觀眾的感受都是十分震撼。以前武功很厲害都是用說的，都沒有表現出來，我就是要將這樣的感覺搬演出來。例如寶劍很利，刺樹木或任何東西都行，讓人一看覺得這真的是有厲害、有真功夫。現在就是要實現、有臨場感，發氣功、啪的一聲就有氣功出來的特技表現，讓人一看真的有特色。主講人站在前面也是我一種改變，這就是要讓觀眾知道所有的聲音都是我講的，我可以變化十幾種聲音，不是用錄音帶播放，為了讓觀眾有信心。

現在工商業發達，傳統意識沒落，這一點我在以前已經想到，所以我都是走在時代前頭；我以前的演出都和他們以前是一樣的，

就是因爲感受到時代的進步，家家戶戶開始有電視，我從改變佈
景、道具、木偶、戲台開始，就我認爲一般家庭的音響已經很好，
所以我不能再用以前那種音響喇叭，很刺耳，觀眾聽久了會受不
了，因此我改用高級音響，聲音還會有變化。音樂部分找好聽的，
而且音樂類形很多，國樂也好、輕音樂也好很多種類都可以用，這
樣對布袋戲演出而言又是一種改變。再說工商業發達，外面的節目
的表演，像綜藝節目歌星之類的在燈光部分都已經五光十色，所以
我跟隨其腳步，在燈光部份加以改進。在我的認爲，一千年前有一
千年前的文化、五百年有五百年的文化，阿岱伯有阿岱伯時代的文
化表現，在當時他是很好，但在我這一代也有我這一代的文化特
色。應該讓下一代的人瞭解古代和現代都有的文化特色，不能說以
前有而現在什麼都沒有，我的看法，文化是活的而不是古董，古董
是死的，無論幾千年、幾萬年它一樣是有價值，因爲他是不能動、
固定的。然而文化必須是能被接受，不能只是我們自己肯定而別人
不肯定，要讓民眾覺得布袋戲是正當的育樂，讓民眾來肯定、參
與，很多民眾的觀賞，在我感覺這樣就是成功。

　　演出前的禁忌若依五洲的系統，因爲拜的西秦王爺，所以當然
禁忌蛇不能講，盡量是不要說比較不會出差錯。不過，以我的感
覺，如果不是故意要說的應該是沒事才對，俗語不是說「沒禁沒忌
吃120」（台語）。不要刻意，如果是故意的，心理上就會有疙
搭，且做任何事如果是故意的，對自己本身也不好。而且這是對神
的一種信仰，祂都不想聽我們還偏要去說，祂當然是會不高興。

　　其實，布袋戲戲界在我的感覺，大家應該要有像阿岱伯的心
理，不要忌妒、互相排擠，不要同行相忌就對了。同行相忌是最大

的缺點，這樣會導致失敗，所以我們要改，對於別人好的地方我們要學習，我們要求進步。每個劇團之間，大家和氣些，不要說拼戲打對台拼到導致不愉快的情形發生，其實這是不需要的。打對台沒有關係，台上大家努力搬演，台下大家都是好朋友，我是抱持著這種觀念。

談對布袋戲的期望

我不曾自己出去引戲，為什麼我不出去引戲？因為我演出價碼很高，野台戲目前可以說，除電視黃家班外，野台戲我的價碼最高。因為我演出價碼高，如果我又出去引戲，別人就會說您都這麼會，為何還要出來引戲？這樣在價格沒有辦法維持一定，甚至會被壓低。我不願這樣，是因為我投下的成本高，野台戲劇團中的投資算我的成本最高，自己引戲價格不穩，無法維持演出品質。如果別人邀請我們演出，我們好好表現，表演的成果讓請主覺得有這價值、感覺他非常有面子，演出口碑，就陸續有人會邀戲，演出成

功，觀衆自然會替我們介紹。一傳十、十傳百，生意就愈來愈好，
爲什麼我的生意會這麼好，主要是腳踏實地，做的很好。演出之後
對自己的缺點要做檢討、改進，不能說戲演完錢拿到就高興了，我
的個性不會這樣。我的演出成功，很多觀衆看請主十分誇讚，甚至
請主還會給賞金，那麼我也很有成就感。

對於政府方面，政府的補助只是一部份，所以我們的戲團也不
能完全靠政府補助，如果政府花錢下去，結果劇團不好好的演出，
那等於沒有任何作用。所以有一句話，「自助、人助、天助」的意
思一樣。本身必須努力，如果只希望說政府快點撥款下來讓劇團演
出，這樣是不對的。政府對我們補助是幫助我們，體諒我們生活壓
力大，政府推我們一把要讓我們輕鬆些，再來就要靠自己努力，不
能只期望政府，要互相配合才是；最重要的是我們演出之後是不是
反應良好，民衆很認同我們，這樣我們的演出這才有意思。所以，
政府補助我們是一種可愈不可求的機會，全省、全國劇團這麼多，
我們就順其自然就可以，最主要自己本身要努力演出、認眞做讓觀
衆肯定，自然政府方面都會聽到。

黃海岱先生我是很尊重他，我尊重他是因爲，譬如說我們做晚
輩得有問題時向他請教，他都很樂意解答，有長輩的風範。我常和
阿岱伯說：您年紀大了，不要常常沒有事就讓別人載著就四處走，
因爲有一些人載阿岱伯去登台助勢，因爲他爲人很仁慈、隨和，不
會拒絕晚輩的要求，這對老人的身體是很不好，世界上戲劇界要找
像這樣資格的已經不多了，別人是講海岱伯是國寶級，我說他是世
界級的百歲人物，這樣的資格對身體要好好照顧。

以往的「打鼓介」後場音樂是很好，我在演出時當然也希望用

後場音樂，但是我考慮到後場演奏已經少人會，老一輩的不多，年輕的肯學的不多，雖然後場音樂的特色是古色古香，但缺點是今天如果少一個吹手，整場就亂了。如果這老人家有個不適，整個戲都別開演了，要找人也難找了，缺個打鼓的也不行。所以，那時候我就整個改掉，我將以前後場的演奏的音樂都錄下來，等於很類似用後場音樂。像電視上黃家班的布袋戲演出的非常好，他們也未必然都是用古典音樂在演出，部份也是用現代音樂。那個時候我就想，古代音樂也用、現代音樂也用，自己再去找新一點的音樂、好聽一點的音樂來用。我不是說以前的音樂就不好，我也是覺得很好，如果現在是普遍化、普及化，一般人都有辦法，年輕人可以來吹及打鼓，那我當然用後場演奏，這就是我的感覺。

訪談記錄

訪問時間：87年8月27日

訪問地點：雲林縣崙背鄉中山路110號

訪問對象：廖武雄先生

出席人員：計劃主持人陳木杉、協同主持人湯永成、專案研究助理
　　　　　林麗華、攝影助理蔣世寶

訪問次數：一次

訪問內容：

　　我是民國30年出生，當時家庭環境並不是很好，只唸到國小畢業而已，那時候如果要唸到初中是要有不錯的環境。因為對布袋戲有興趣，所以我畢業後開始與各劇團接觸，之後接觸到西螺我的師

父鍾任祥，也就是鍾任壁的父親，於是，請人透過管道到劇團中當
學徒。

當初進去當學徒是很辛苦的，首先要住在師傅家中4個月後才
能到戲園學習，那時候是內台戲時代，都是在各戲園內演出，到台
北、台中、豐原等台灣全省四處表演，我當學徒當了3年。

閣派的規則很嚴屬，師父的教學又嚴格，徒弟必須學到他認為
可以獨當一面才能出師。當時我在戲園學習並幫忙師父演出，下午
場則是由我擔任演出，晚場由大師兄廖英啓主演，廖英啓是閣派的
首徒，劇團名稱是進興閣，演的戲目有「大俠一江山」等，二師兄
是我師父的兒子鍾任壁－新興閣第二團，都曾經前往國外表演，整
個師兄弟中我是排第七左右，我的親生大哥－廖來興也是我師兄。

目前我大哥年歲大了，所以已經不再演出布袋戲，他的劇團由
他兒子廖昭堂掌理，我本身也是休息一段日子沒有演出，因為布袋
戲目前已經不受重視，在經濟及環境不富裕的情況下，「做戲人」
（台語）除非相當節儉，不然是無法生存。所以我把劇團都交給了
兒子，大約有十幾年沒有演出布袋戲。

早期的時代布袋戲頗受歡迎，情況還不錯，且大都是在戲園內
演出。我是在民國47年時學藝成功出師。之後，自己整戲籠開始演
出，一直到民國51年，這段期間是布袋戲最興盛的時期。那時我們
是演「百草翁」，百草翁就是我們閣派的主角，後來才又分版本，
像我大師兄就是演一江山「大俠一江山」，二師兄則演出「斯文怪
客」，我是以演出「五爪金鷹」為主。

談派別與其特色

民國53年，那時我和哥哥還是合夥演出，但是這樣的演出型式突破並不容易，如果再不改進，2、3年後就會發生問題，因此開始尋找突破的方式。我們找到一位年輕人－陳明華一起合作，他後來在電視台編導過「保鑣」一劇。當時我們請打鼓的人一天費用是30元，但請這個導演排戲一天費用卻200元，相當貴，光是排戲的導演費就花費我們整團整月的經費。

請他排戲後，第一次演出是在大林一家叫「人山人海」的戲院，當時戲院主人是鎮長「簡德新」溝背人氏，在大林演出時，林明華做了很大的改變，場面及氣氛的掌握，完全不同我們以前的做法，有如他編排電視劇保鑣一樣，劇情角色都相當神秘。

　　在陳明華的編劇中，一個木偶只用一種音樂、固定的一首歌，主要是要讓觀眾對木偶留下深刻的印象，像五爪金鷹有五爪金鷹的主題歌曲，這樣的演出方式觀眾反應相當好，那時的布袋戲光景還算不錯。這樣繼續大約2、3年的時間，當黃俊雄進入電視台之後，布袋戲現場演出就開始走下坡。電視台方面也曾經有邀請我去演出，但我覺得不適合，因為電視台是在室內演出，室內演出較重視五音的表現，而我們比較適合外台戲，重視外面演出的爆發力。

布袋戲戲偶五爪金龍

　　戲齣方面有分兩個階段「劍俠戲」及「古書戲」，像五爪金鷹是屬於金光戲，就好像黃俊雄的「六合」一樣，是沒有朝代之分的。因爲我們的主角本是百草翁，五爪金鷹是另外分出來的。古書戲歷史故事爲主，現在大多數年輕一代的都不清楚，再過幾年這項傳統技藝傳承可能會消失不見。我兒子這一代只學五爪金鷹，眞正要學布袋戲的精髓，就要學有歷史性的、古書戲，然而目前懂得古書的大多數到我這一代爲止。

　　當時我們在戲園內演出時，年紀大的觀衆比較多，所以我們都演以古書戲爲主，下午場則演「古祿」（台語），不論什麼年代戲齣大都記在腦海裡。在目前若要演古書戲，我可以說不要看劇本就可以從頭到尾演到完，像三國誌等，古書類的如漢朝、宋朝等任何朝代，而我演這種朝代戲不是只懂朝代而已，連前因後果都必須瞭解，要到這種程度就必須下許多功夫學，且要很認眞勤練，直到都記在腦海裡。目前如果要演這樣的戲還有辦法，但是沒有人欣賞。

　　演戲一定要從古書戲開始學習基礎練紮實，光是撐戲尪仔也是一項功夫，過去的木偶小，即使拿大刀等手勢都有訣竅，樣樣都是眞功夫。而現在撐的是大型的木偶，藝術性低、但需要技術，重視手的操作，木偶裡面都安裝機關，來輔助操作，不是眞正的下工夫。

　　我們團員之間非常團結，做大型布袋戲演出最需要的是團員共同合作完成，我在外面主講，而在幕後撐戲偶的人，如果彼此間沒有很好的默契，就不會有很好的演出效果。至於我們的演出，受到的風評也很好，在劇情、招式、口白部份都很受到觀衆的喜愛，現

場爆發力很夠。有一些年紀大的觀衆對歷史的瞭解也比我們懂得多，如果演出時一有小差錯，台下觀衆就會知道，所以我們要做到讓台下觀衆滿意，對於每一齣戲的歷史都要仔細研究。在戲台、道具方面的改變，應該說是從黃俊雄開始有很大的變化，他將木偶改成大型，有一段日子他製作電影，即是用大型木偶演出。有人說是黃俊雄創造了布袋戲另一時代的高峰，實在不是，而是時代的改變讓布袋戲產生了驟變。現在布袋戲的演出已能跟得上時代的需求。現在的戲偶是愈做愈大，而且價格也高，每一尊戲偶都一萬元以上。我們是以大型戲偶來演出，因此需較多人手，兩個兒子、一個女婿、還有一個徒弟，這個徒弟就好像我自己的兒子一般，所以我的團基本上有四個人手，有固定的人手再配合我以及設備，連木偶、燈光等，看起來雖然很普通，但是費用可需300多萬。雖然貴但是效果很好，加上我們的戲齣不錯，能充分滿足觀衆的喜好。

　　以前的木偶都有個別的名字，像老生、大花、二花、黑角，例如：像包公－包拯就屬於黑官、紅官就是臉紅色的、像尉遲恭也有特殊的臉譜，但是現在年輕一輩的演師是不分，也分不清楚。演出古書戲時口白也是不一樣，像四句聯，什麼樣的木偶依他的名字就有什麼樣詩詞配合，這都是有固定的，像小生、老生、老旦、皇帝等都要有區分清楚，現在即使搭錯台詞也許沒人知道，不過以前可騙不過老一輩的，例如：皇帝－皇帝稱大老婆爲主堂、稱妾爲愛妃、罵兒子時稱逆龍，正宮有正宮固定的口白、西宮有西宮的台詞，大臣也有大臣用語，而近來的年輕人則完全不瞭解，包括我兒子他也是不懂。現在學戲比較沒有以前人的專心，然而以前誰也不知道布袋戲，現在會這麼沒落。

　　木偶有許多地方可以購買，大多數是向斗南徐炎卿訂購，彰化地方也有，以前我向八卦山下的「阿杉仔」購買，現在換他兒子接手經營，而現在劇團在木偶方面也都是由我兒子在處理，因為現在木偶的造型很新，所以由年輕人去處理較好，我只負責晚上演出時的口白部分，有點歲數了，操偶這一類較粗重一點的工作，體力比較不行了。

　　我演出布袋戲吸引觀眾的因素，有兩個因素：第一就是因為我的口白很清楚又快能迎合觀眾的口味，但如果只是快是沒有用的，我的口白說的不但快又清楚觀眾都聽得很過癮，再則故事內容我們編得前後有序且緊湊，每一句對話說出去都帶有藝術氣息且又文雅，所以觀眾看了覺得很不錯。現在的學徒有的都只學了一、兩個月就出來演戲，口白學會但整個故事內容情節都不甚瞭解，怎能引起觀眾的喜好；第二點是劇情，我的劇情演出能讓觀眾看了之後深記在腦海，劇本如果太差，演個半天觀眾一樣是不知道在演些什麼？劇本在恩怨、因果方面交代清楚，編排的緊湊、神秘，比較吸引觀眾。

　　以前我們演的五爪金鷹劇情比較平緩，是由吳天來編寫的，全省最出名、最老前輩的導演就是吳天來，當時的百草翁也是由他編排的，老一輩的編劇劇情比較文，是屬於「三尺戲」，至於陳明華比較年輕編排的戲比較傾向神秘劇情，這樣的劇情反而較能抓住現代人的感覺，比較能吸收年輕觀眾。而且他能夠將不同木偶配合各式的音樂營造氣氛，當時觀眾喜歡聽音樂及流行歌曲，因此主角出場就配合一首主題曲，只是在後面操作唱盤的人就必須很注意、專心。但是現在都沒落了，播放任何流行歌曲都沒有用，因為觀眾現

在流行歌也聽多也就不覺得新了。現在大型的布袋戲戲台都搭五丈
寬，光是搭個棚子就要3、4個小時。

　　當初我們在當學徒的時候口白及劇本都不是師父給的，而是自
己仔細學來的，因為那時年紀輕，沒有雜念心很清淨，師父說的話
我都能立刻記住。但是在撐戲偶方面的技術，師父有教，因為手是
在戲偶衣服內，如果沒有將戲偶的衣服掀開教如何動、手勢如何
擺，做學徒的我們是怎麼看也無法了解箇中奧妙也學不會。

　　如果社會教育機構有心要想教下一代，最好是以傳統式的布袋
戲為教學教材。用傳統小型木偶來表演，在文化傳承上才會有意
義。因此，文化中心等機構可以準備全套的傳統戲偶，請資深的布
袋戲演師演出給年輕人看，如此才可以讓人了解真正的藝術及功夫
是什麼。

　　我以前演出價錢固定，在幾個固定的地點在演出，但後來也改
成大型布袋戲，因為小型的一場5、6000元，再請一個人手所剩只
有3000多元，大型的演出雖然比較累，但是利潤較好，大約有2萬
至3萬左右，景氣較差時，平均一個月還有10場的戲約，但是要扣
掉一些消耗品的花費，像是戲偶、道具等等，加加減減利潤也少了
許多。目前大型布袋戲能有這樣成績的劇團就只有我和廖文和。事
實上大型的劇團相當多，但是因為現在觀眾對布袋戲的印象並不
好，劇團本身基礎不夠，再加上劇情無法吸引觀眾，於是改成唱
歌、電子琴方式配合布袋戲演出，做多方面經營。請唱歌的小姐一
位一天只要800元，燈光等其他消耗品都不需添購，這樣就省下了
許多花費，而我們請一位師傅一天就要3000元。戲台又搭又拆真的
很累，大都是自己人來做，不然真的沒有人要賺這種錢。對政府機

廖武雄先生談學藝過程及演出經歷

構並沒有其他建議，因爲我們的要求政府也無法達到，但我是有個希望，因爲我當學徒的時候眞的很辛苦，不只是布袋戲學徒，任何學藝的都是一樣辛苦；以前的學徒要幫師父抓龍、泡茶等做許多瑣碎的事，是需要有意志力才能學成而不至半途而廢。記得大約民國47年左右，有一次師父在埔里南天戲院公演，反應相當不錯，所以就有朋友邀戲，於是師父分一班小班，由師兄帶領主演，而我當助手，師父交代我晚上還要趕回來幫忙晚場。當天下午和師兄到雇主那兒演出，雇主僱請三輪車載我們去，埔里是山區，要到隔村一走就得花上1、2個小時，三輪車在路途上就花了近2小時時間，我心想遭了，晚上師父叫我還要趕回去幫忙，這道路彎彎曲曲路途又遠，怎麼能夠由原路回去？當戲演完之後，雇主看時間晚了，好意留我過夜，但師命難違，我還是堅持趕回去，一路上摸黑走山路，

一邊走一邊流眼淚，心想這麼辛苦還不如掉到深谷死掉算了。當回到戲園時師傅的戲早已結束，在當時學戲及演戲的種種情形真的走的很辛苦。所以我很珍惜這項技藝，希望再過數年，不演布袋戲時，能到廟前講古給大家聽，除了可以和一些老朋友聚聚，亦可讓年輕一輩瞭解歷史古戲的源流。

　　至於布袋戲在閣派這方面的禁忌是不能吃螃蟹，據說王爺曾被螃蟹救過。就我師父所說，當時田都元帥是文身掛武帥，在一次戰役中失敗全軍覆沒，他被敵軍追殺，跌到溪裡奄奄一息，是螃蟹吐沫給他吃救了他的性命，所以他不吃及抓螃蟹，以報救命之恩。

訪談記錄

訪問時間：87年9月9日

訪問地點：大埤

訪問對象：黃俊雄先生

出席人員：協同主持人湯永成、兼任研究助理高茗莉專任研究助理
　　　　　林麗華、攝影人員蔣世寶

訪問內容：

　　我在唸國小的時候，我父親黃海岱，那時在虎尾廉使庄開一家北管曲館，以前有所謂的主題戲，庄里喜歡音樂的人會一起來學，於是我父親請老師來教。所以當我還是小孩子時，就開始聽北管音樂，學打鼓、打鑼、弦等種種樂器，布袋戲技藝實際上是十七歲才開始學習。

　　在日據時代是不能有神明，禁止台灣人民拜媽祖、王爺等等眾

神，只能信仰日本的神，所以台灣光復之後所有的廟宇都開始拜拜敬神。

黃俊雄先生談演義過程（照片係由廖俊龍老師提供）

演戲的機會一多，我父親必須將人手分好幾班來演出。到了十七歲，我父親對我說：「你書也沒唸多少，只有漢文還念個二、三年，不如來學戲吧！」當時台灣各地戲園、劇院都在演出布袋戲，如台南、屏東等各地的鄉鎮都市最少有兩家是專屬演布袋戲的戲院，但是布袋戲團卻沒有幾班，像我父親及西螺祥，雲林縣就這兩派最強，還有斗六瑞福——郭瑞福三班，員林邱金牆、阿如師，李天祿先生及小西園、南部鄭忠民、台南關廟仙仔師，台灣布袋戲團

大概不出20團，而全省的戲園這麼多家，劇團少，所以我們這些年輕一輩的就開始發揮所學，我十七歲學戲，十九歲就整團演出。十九歲開始在戲園演出，但我堅持不演野台戲，那時候剛演出比較沒有經驗，在聲音的技巧上及編劇方面經驗不足，結果導致聲音沙啞、有戲齣演到沒戲齣，所以在19～20歲這二年的時間內我的演出都失敗。之後，我跑遍全省各地，各門各派都去參觀，觀察別人成功的地方，所謂「採人之長、補己之短」，知道自己的缺點在哪？為什麼影響力不夠？自己再推敲，從21歲之後就不一樣，在任何地方演出觀眾都能接受。

堅持不演野台戲的原因並非瞧不起野台表演，第一點：因為戲團很多，第二點：布袋戲演師很不受重視。通常我們被邀請去演野台戲，晚上都是睡在廟裡，如果碰到的雇主經濟較好，而且家裡的格局大，就會請演師去家裡住，但若是尚未出名的班底一樣是睡在廟裡，通常牛閣掃一掃，給一席草蓆、蚊帳，就讓戲班的人當成晚上睡覺的地方。但在戲園內演戲，觀眾是純看戲而來，戲班為求更多的觀眾，也會特別賣力演出，有競爭才有進步，這是我的觀念。人們當時對布袋戲的評斷是下九流，我還小的時候對這一點覺得很不公平。俗話說「做戲管乞丐」，因為是同流，同樣是流浪四方、跑天下、披星戴月過生活的人，通常有演戲的地方乞丐就很多，但是絕不向戲館乞討。所以我有一些感受，演戲的人一定要認識字，自己要能寫劇本，提昇自己的水準，不要像以前的戲班，劇本是口口相傳，師父教你三齣戲，出師之後一輩子還是只會這三齣戲，自然而然就被淘汰。

以前的戲偶很小，我父親在演外台戲時，沒有麥克風、晚上點

「電土火」（台語），但是還是好幾千人在看，不像現在沒什麼人看。現在一些年輕人學個幾個月就出去整團演出，例如現在「六合傳」很吃香，他們就節錄一段內容，其實是連撐戲偶的基礎都沒學會，在學藝不精之下，久了就被淘汰，只好變相營業，加入脫衣舞、「西索米」（台語）唱歌的之類，觀眾覺得掃興，認為布袋戲越來越退步。以前的藝人本身會吹、唱、打、拉弦、五項全能，主演要會唱曲、打鼓，每一項都會才有資格當主演，學功夫至少要三年四個月，其實三年四個月學到的也只是皮毛而已。

在我的時代，有些東西必須改革，因為社會需要、觀眾需要，幾千人的觀眾，戲偶只有八寸高，遠一點的看起來跟大拇指差不多怎看的清楚？幾乎只是聽聲音而已，尤其燈火微弱時更不清楚。所以我在想戲台可以放大，木偶應該也可以放大，所以我十九歲開班時就將木偶改大些，31歲開始用唱片、錄音帶來配音，那時正是布袋戲盛期、歌仔戲、平劇、話劇都相當受歡迎，當時的社會傳播媒體尚未發達，戲園是天天客滿，尤其布袋戲，那時我演「六合傳」一演就是6、7年，高雄演完到台南、嘉義再回到高雄都是演「六合傳」，這都是應觀眾的要求。戲園演出是要售票，一票三元，觀眾用錢買票看戲，他有權利要求，若是自己不會寫劇本、不會創作就沒辦法有新戲碼，所以那時候我就自己寫劇本。

我演的史艷文和父親黃海岱演出的史艷文不一樣的地方在於戲偶、配樂及劇情，我父親所編的史艷文只有十集，因為當時在日本統治下由「統制會社」在管理戲班，當時的統制會社就好像現在的文建會，日本人控制得很嚴格，戲班要演出的劇本，若是要讓統制會社覺得好，而簽訂合約可以演出很不簡單，全省只有5劇團左

右，有小西園王天扶、李天祿、鍾任祥、我父親黃海岱以及台中一
戲班五班劇團。五班劇團在統制會社的安排下，××班在台南演
出、××班在高雄演出，統制會社會都有一定的規劃，戲班沒有權
利去爭取戲路、跟戲院接觸，當然統制會社會發薪水給劇團，戲齣
由他們規定的，演出的戲目必須是日本的戲劇，如國定忠治、水戶
洪門、鞍馬天狗、月形半天太、鳥獸之戰等日本體裁戲劇，口白部
份也要說日語。大部分的演師都不會說日語，所以必須請辨士以日
語來介紹，用旁白的方式來演出。這樣方式的演出也是相當受歡
迎，各處的演出仍客滿，因爲稀罕，全省只有五劇團而已，況且五
劇團都是名班，雖然演出日劇仍然受歡迎。

　　我父親的演出比較有依照古書戲的方式來演出，出場白及後場
音樂就佔了大半時間，而我覺得這樣有些拖泥帶水、故事的發展太
慢，雖然口白很好，但木偶在面部表情及動作方面表演有限，音樂
方面也比較單調。在戲院演出時，史艷文我編排30集左右，到了民
國59年我進入電視台後，一樣演出史艷文，演出之後反應出奇的
好，電視台因爲賺錢而要求繼續演出，還好劇本自己會寫，結果一
演就是583集，當時我39歲。

　　對以前所演的戲目，說實在到目前爲止還沒有自己覺得很滿意
的作品，因爲木偶本身的限制太多、缺點太多了，對這些缺點還一
直在研究如何克服；錄影結束後自己看錄影帶，哪一招式、哪個鏡
頭不滿意，到目前爲止還在做修改。因爲木偶不是眞人，要如何表
現出和眞人一樣的感覺，用旁白的方式來介紹和直接看到的感受是
不一樣，例如水滸傳中的魯智深，他衣服是穿斜肩，可是戲偶沒有
肉，在動作儀態各方面要如何表現出來，這是布袋戲的致命傷。雖

　　然我想辦法做改進，到目前為止有很大的進步。但是體態部份無法表現的很好，這一點讓我相當苦惱，即使口白及劇情方面描寫得很貼切，在視覺方面還是比真人演出失色許多。

　　俗話說「樹大招風」，當時政府認為台語節目會影響民心，所以劇本審查較嚴格，當時正在推行說國語運動，台語節目如此受歡迎，政府當然會有所禁忌，政府在無法完全禁止傳統民俗文化下，所以成立中央文工會，以前是中央第四組，專門管理、輔導電視節目，對於布袋戲劇本送審屢次不過之下，電視台是以商業為重，不願意得罪政府官員，於是只好停播，當時不明文的禁演，因為是政策問題，我不會有怨恨。我只是個藝人，不會因為我們的藝術而反對國家政策，我也是很明理，況且我還能生活，於是我開始在戲園內演出，四處演出的效果也不錯，能維持團體的生活。八年後，宋楚瑜做了新聞局局長才有所改變，之後邱復生先生和我接洽，當時我已轉從錄影帶來發展。其實我在民國六十二年時就已開發錄影帶拍攝「六合三俠傳」，但是失敗，因為當時台灣有錄影機的家庭並不普遍，一直到八年後電視復演布袋戲，我又到台視演出6年，之後我開始布袋戲的錄影帶製作，到今年已有九年。

　　布袋戲吸引觀眾的因素，我認為第一點是台語讓人感覺很親切、直接，第二點布袋戲在舞台就是木偶小，演出的故事並不稀奇，突然間進了電視台以後，花樣、技巧多，所編排的故事符合觀眾的喜好，在劇情方面必須是主角對國家社會家庭盡心盡力貢獻自己的力量，這觀眾才會滿意。演師本身的口白、聲音有沒有觀眾的「聲緣」（台語），傳出去的聲音觀眾是否能接受？這一點也是很重要。布袋戲掌上技藝不錯的師傅很多，結果上電視演出效果不

好，原因就是口白的聲音無法讓觀眾接受。我是因為聲音觀眾能接
受外，木偶造型也很漂亮，再加上我將拍電影的手法將其運用到電
視布袋戲，當然呈現的和舞台表演方式差別很大，因為這樣而吸引
觀眾，愈罷不能的一直收看，將木偶中的角色當成了偶像。

　　我所教授的徒弟約有50幾人，我父親收的徒弟更多了，因為他
從近30歲就開始收徒弟，目前為止還有人想要拜他為師。我的徒弟
中比較出名、比較欣賞且有認真學習的有李銘國、廖坤章、洪連
生、洪連泉、吳傳輝、林春雄、黃光華、廖文和、蕭建平、蕭極富
等等約十人左右，他們都是用心投入於布袋戲界且認真經營。

　　以我老一輩的經驗想給現在布袋戲從業人員建議通常是沒有
用，現在是民主社會和以前不同，以前的社會比較封建，當師父的
人比較有權威，所謂天下君父師，他們較懂得尊師眾道；現在對年
輕一輩的稍作建議，他們就反駁，為了生活壓力，他們沒有以正統
的布袋戲演出，也沒有認真學藝，愛好布袋戲的民眾一看，覺得布
袋戲已經變質，漸漸地不再看布袋戲。時間一久觀眾對野台戲愈來
愈沒有信心，自然布袋戲會漸漸被淘汰。

　　我曾經當過兩屆台灣省戲劇協進會理事長，對於台灣布袋戲過
去及未來我都有考慮過，既然我們是個藝人，要自己定位，而且藝
人多少要負擔教育責任，不要只想著賺錢不求進步。布袋戲最基本
的生、旦、淨、末、丑五音一定要能分請楚，而且喜怒哀樂的聲音
表情一定要表現出來，因為布袋戲的表情動作有限，必須靠口白及
配音，要做到這樣需要專心、專業。常和同行或晚輩討論、建議，
不過他們還是無法接受，少數劇團有專心於布袋戲，大多數還是以
投機方式演出，覺得別人的戲齣不錯，便抄襲演出，根本沒有學到

真正掌上技藝，結果造成反效果，觀眾還是不看，反而破壞了其他
劇團的生存權利。

其實藝人最重要的是要有名氣，有名才會有利，不要一開始即
想到利方面，如果只往利的方面考慮，藝術方面一定學的不專精；
要有名之後利才會跟隨而來。但是要出名之前必須要有「功」，一
定要有功夫，這是需要全心全意來學習，俗話不是說：「功名、功
名」，沒有真正功夫怎會出名，那是不可能的，所以一定得專心，
但若是覺得這行業不適合自己要儘快轉行，學另一種技術，別浪費
青春。

保存文化資產的話題說起來是老調常談，一、二十年來一直在
談論，事實上這些年來文建會及各文化中心都有在舉辦活動，但是
光是舉辦活動我是覺得不夠。說起來藝人賺的錢有限，若要靠藝人
本身來推動本土文化藝術，力量實在不足，所以一定得藉助政府及
各社團、有心人士的投資才有辦法。其實政府官員及有關單位應該
要研究，花這些錢是否可以得到效果？要如何效果才會好？宣傳亦
是很重要，品質好若沒有作宣傳，觀眾也是不多；宣傳好但品質差
一樣被批評，所以基本上品質及宣傳要互相配和。否則請知名戲班
演出也沒有用，宣傳不夠一樣沒人看，而且費用又貴。

這次由我兒子掌理的霹靂系列到國家劇院表演，品質好再加上
宣傳夠，演出之後大爆滿，讓觀眾滿意。當然現在有人批評霹靂布
袋戲沒有藝術價值，其實我兒子他在掌中技藝方面是不錯的，不過
霹靂走的路線是比較商業化，霹靂迷幾乎都是大專生，現在網路上
討論的很熱烈，以現在欣賞的角度來看並不是欣賞藝術；做藝人的
為求效果、要讓觀眾滿意，霹靂也是依這樣規劃。霹靂在木偶雕刻

及燈光部份設計的非常好，這也是一種藝術，若要談論布袋戲的發展，是談不上文化藝術。一種是以藝術的眼光來看，純粹欣賞，因為木偶、戲台的雕刻、衣服刺繡與用畫的感覺在台下看起來都一樣，那是屬於一種靜態的東西，以展示的方式讓它盡善盡美，而舞台是屬於表演，表演需要求效果，如果沒有效果，就算是好的雕刻等於沒用。一個表演者一定要求效果、演出要有人看，霹靂這次表演中有一場傳統布袋戲表演，效果就非常不好，因為舞台大、距離遠等等因素都有，造成視覺效果不好。很多事物是必須出名之後，經過文化人士推廣引起其他人的注重，造成風潮流行有人欣賞、收藏，有批評、有獎勵才會刺激藝術者努力於本身工作，個人的力量太微弱，當然是以現實的生活為重，所以必須靠文化界人士來推動。

我本身是由傳統布袋戲起家，我知道傳統有一天會沒落、消失，因為觀看傳統布袋戲的人有限，大都是文化界、從事藝術方面工作的人士以及專家學者比較注重所謂傳統；如果要發展本土藝術國際化，必然要有改革，以賣票方式在大劇院表演，70幾尺的戲台放著6尺寬的傳統戲台能看嗎？戲偶小觀眾看不清楚，在外觀上就失去效果，就好像穿衣服一樣也要穿像樣些，所以要改革。當然改革在傳統布袋戲支持者這一方會反對，但以傳統藝術的角度來欣賞，這是一定要研究、改革。基本上我們從藝術表演行業者，首先一定是要求效果，現在傳播媒體如此發達要好好利用，進入對方的市場，讓他能認同。外國的偶戲都製作得十分細膩、好看，那也不是他們的原本傳統，亦是經過改革。經過改革、創新成名國際之後，他們就會觀今鑑古的追查台灣的布袋戲是由何而來？多少歷史

？這樣傳統的布袋戲才會被重視、提昇傳統價值。

　　黃家的布袋戲是從我爺爺一代傳承下來，所有文獻都記載我爺
爺叫黃馬，事實上我爺爺本名是黃俊秀，黃馬只是藝名。這也是我
最近問父親才知道。因為西秦王爺是北管戲的祖師爺，大部份中南
部都是北管戲底，尤其老一輩的演師幾乎都是演北管戲，北管本身
的音樂較熱鬧、激烈，武戲方面要用北管音樂比較適合，如果是比
較清幽哀怨的劇情，像青衣、小旦、苦旦這方面，事實上要南管比
較適合，南管比較有文戲味道；我父親對音樂相當靈敏，知道要配
合劇情來引用音樂體裁，於是南管、北管互相配合，效果相當不
錯。新興閣阿祥師他們是屬於潮調，也是屬於比較哀怨的一種音
樂，但是最後 他們也是加入部分北管的音樂。

訪談記錄

訪問時間：87年9月10號
訪問地點：雲林縣崙背鄉
訪問對象：黃海岱先生
出席人員：協同主持人湯永成、兼任研究助理高茗莉
　　　　　專任研究助理林麗華、攝影助理蔣世寶
訪問內容：

　　我有八個兒子、四個女兒，唯一的姊姊已過世，妹妹七十幾
歲，目前住在台東，兒子當中和我學戲且專業的就是俊雄、俊卿、
俊郎、祿田四個人，其餘的雖有學，但都有其他事業發展。

　　我十一歲學漢文，十五歲開始和我父親學戲，那時候在日本政

府的管理下，念漢文是被禁止的事，如果被抓到要關29天以及罰款，那時都偷偷的到二崙的學堂唸書。十八歲開始演出，到現在有八十年的時間，九十八歲還在演戲的人可能沒幾人。唱曲部分我是拜西螺「錦成齋」王滿源學習北管音樂，南管我沒有正式學過，但是有運用交加戲（南北管相互運用之後另編出的新曲風），因爲要配合劇情。武戲的氣氛較熱鬧，採用北管音樂比較適合，文戲就採用南管音樂及交加戲的音樂演出。以前西螺一些老師傅還會扮文昌、魁星之類的技藝，現在也都後繼無人了。

中部布袋戲的起源可從算師、俊師來鹿港傳授布袋戲說起，當初教的是白字調，比較不熱鬧，不過在當時是相當受到歡迎，常常演到天亮，觀衆還欲罷不能。我的師祖名「蘇總」，他是拜「算師」學藝，創立「錦春園」，之後傳給我父親黃俊秀（馬師），我父親再傳給我和弟弟程晟。我弟弟從母性，他的個性相當好鬥，脾氣也不好，常與人打架，每次都是由我出面排解。民國三十三年的八月十五日在南屯演出，程晟和一些工人爲了燈火問題與日本警方起衝突，當時和日本方面起衝突只會吃虧，程晟因此被判十個月的刑期，不過當時「皇民奉工會」對我不錯，通融程晟可以在沒有演出的時候再去坐牢。台灣光復的前一天，台中監獄來電話通知程晟因病已經不行了，要家人快接回去，當時我立刻準備到台中，正好空襲警報，只好隔天再去，領回卻只是一包骨灰。

日據時代，日本成立皇民奉工會來管理戲劇，設立了很多規則，當時台灣只有五組劇團被准許演出，我是其中一團。能被准許演出得感謝屏東楊朝鳳先生。當時楊朝鳳先生編了一齣新劇，演出的反應並不好，於是經由別人介紹到虎尾找我，有意和我合作演

出。因爲當時演戲口白必須用日語或國語，連布袋戲木偶都是雕刻成日本武士造型，如果從頭到尾都是演出日本皇民劇，根本沒有人要看，也因爲這樣楊朝鳳先生才會邀請我合作，當時他請一個人手只要六元，卻用十五元請我演戲。

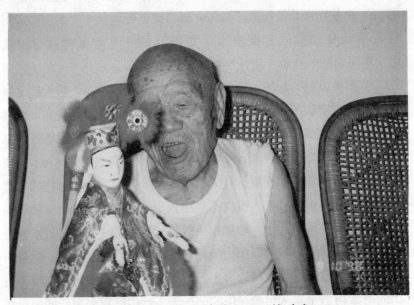

黃海岱先生談起兒時讀書及日據時期

與楊朝鳳先生合作演出久了，於是改編楊朝鳳先生的戲齣，參加日本人的劇目鑑定通過，成爲五組劇團中一團。我還到高雄日本警務部長那裡唸了兩個月的書，學習一齣「血染燈台」的戲目，它的內容是描寫一位小孩子，爲了效忠日本政府而放棄學業，從軍報國而犧牲性命的故事。這純粹是爲了討好日本人歡心才編排的戲

目，當時連唱曲都被禁止，一些唱曲老師傅都向我訴苦，快沒有飯可吃了。

　　記得有一次因為演出有關革命的劇情被查到，因而被吊銷執照，但是因為日本漸漸打敗仗，就成立「米格追擊隊」來勞軍以提高士氣，有人建議找我出來演布袋戲，所以我又開始演出布袋戲。日本方面給我的月俸是六十元，後場有五個人，每個人各三十元，吃的方面也比較好，這樣的日子維持了一年多。

　　光復之後，布袋戲發展的空間更大更自由。日據時代只允許幾齣戲目可以演出，例如血染燈台、櫻花林…等等指定劇目，篡國、通姦害夫的、殺死兒子違反倫理之類劇情都被禁止，忠心愛國等的劇情方可以演出，雖然不自由但仍算公道，不像現在有些人胡亂演出、劇情內容不知所云。

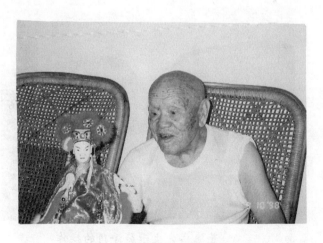

黃海岱先生示範小生角色的操作

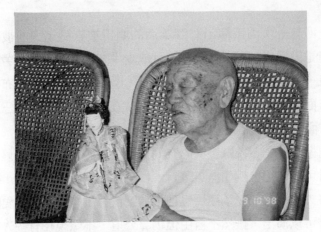

黃海岱先生示範小旦角色的操作

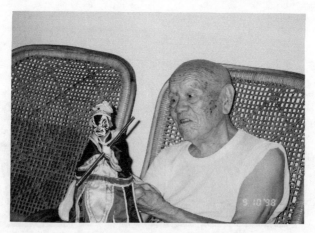

黃海岱先生示範淨角的操作

　　從日據時代到光復，其中的變化相當大，現在的劇團是越學越退步，都買現成的劇本、錄好的音樂帶演出，事實上連開口都不會，一場戲連主演只有2個人，甚至有時候只有一個人唱獨腳戲，口白全依靠錄音帶，戲偶隨便比畫比畫，怎會好看？愈做愈退步，台下也都沒有人在看。記得有一次的廟會二十幾團在打對台，其中一團有五個人在觀看就得冠軍，這像話嗎？這樣怎麼會進步呢？像霹靂布袋戲這一次在國家劇院的演出，就需要30幾個工作人員，戲檯相當寬大，光是戲檯就要100多萬元。

　　以前我使用的戲台是彩樓，20幾歲的時候將他改成彩繪佈景式的戲台。彩樓有四角、六角、八角，全長約6尺，木偶如果大一些就無法操演。當時會改成佈景式，是因為佈景式的戲台比較便宜，也比較寬，因寬度沒有限制，相當方便增減。

　　25歲時，有一次應邀到溪口演出，當時沒有戲台，隨便在市場後以「國達」（台語）圍成簡單戲台，當時的庄長張敬國，是位醫生，利用中午時間過來看我的演出，之後吩咐後場北管音樂的師兄弟，要我中午過去他家裡吃飯，原先我認為和他並不熟悉，所以不太想去，其他人認為張庄長為人海派，對人也不錯，因此陪我一起去赴宴。會面之後，他問我為何記得住這麼多戲偶的名字？我說：「這對我而言是討生活，對你來說只不過是欣賞而已，看過之後就忘了，而我為了生活，整個注意力全在演出劇情上，當然記得一清二楚。」吃完飯之後，張醫生還請丫環帶我到馬場騎馬，這一次我真的拒絕，只敢在坐在馬上拍照。

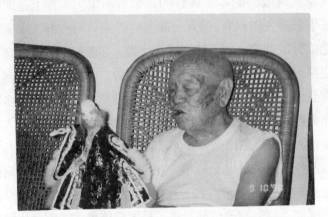

黃海岱先生示範末角的操作

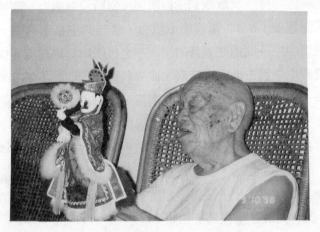

黃海岱先生示範丑角的操作

「史艷文」是我創造出來的，當時我只編十集，後來我的兒子黃俊雄將劇情改編，劇本一整年也演不完。他寫的劇本內容和我不大一樣，我偏重成語、詞句的口白。國民政府接掌台灣之後，經過蔣介石、蔣經國、李登輝三個總統，在布袋戲的改變進展並沒有差別，政府並不干涉民間傳統戲曲的演出，只要劇情不違背倫理皆可演出，不像日據時代限制較多。

傳統布袋戲當然好，不過我並沒有什麼功勞，只是像我年紀這麼大了還在演戲的並不多，於是一些政府官員、社會人士對我關愛有加、疼惜我罷了。現在布袋戲進步許多，但我認為舊的要保留、新的也要能經得起考驗，古時候的傳統藝術要保存，不能讓他消失，必須保存下來。有人常問說金光戲怎樣？其實是他們不瞭解，有的金光戲的演出比古書戲的演出還精彩。古書戲比較重吟詩、唱詞，但是金光戲部份的動作、特技方面也是相當不錯，表演的方式不同罷了。其實現在傳統布袋戲和金光戲都一樣，如果不是大規模的演出，像廟會迎神拜佛的任何劇種都沒有幾個人在看，五十歲以上的觀眾才會想看傳統布袋戲。

霹靂布袋戲和我以前的布袋戲是不一樣的，現在使用的木偶比較大，約有二尺高，較威風，距離遠一點的老人家也能看得很清楚，但是因戲偶較大，操演時較較不俐落。以前小型的木偶較方便甩、跳、踢等技巧。太高大的木偶這些掌中特技便不容易操作演出。現在很多人學都沒學好就組團演出，一或二個人手，這怎會受到歡迎呢？像屏東有一劇團，人手充足、自己也有設學校教授學生，台灣南部就以這團的經營比較成功。北部以上就是我的孫子及俊雄較出名，但是現在要看布袋戲的人少了。

成功的宣傳很重要，否則就算你多麼努力也不會有人知道，有
的劇團只有一、二個演師及工作人員，「豬不吃、狗不咬」的隨便
亂講劇情，怎會引起觀眾的興趣。現在的年輕人書唸得多，歷史地
理也都很清楚，每個人都很精明。在新的體制、新的作風以及新的
文化下，如果隨便編排劇情，敷衍演出，完全不符合時代潮流，是
不會被接受的。

訪談記錄

訪問時間：87年9月17日
訪問地點：台北市中山路7段141巷4之1號5樓
訪問對象：鍾任壁先生
出席人員：協同主持人湯永成、專任研究助理林麗華
訪問內容：

我從小就出生在布袋戲世家，耳濡目染下對布袋戲有一份特殊
的感情。我祖先鍾五在清嘉慶年間從福建漳州府詔安縣三都港頭村
渡海來台到西螺落籍創立了協興布袋戲團，我已經是第七代。記憶
中小時候的玩具就是戲偶，在玩耍當中，長輩就會指導木偶要如何
撐才對？撐戲偶時的手勢該如何？所以在這樣的環境之下，14歲就
跟著祖父、父親出外演戲，17歲時已開始擔任日間的主演。我的演
戲天份很好，可能是注定要吃這行飯，除了長輩所教的謹記在心之
外，我更深入研究演技功夫，並不拘泥於傳統的呆板技法。當父親
的助手時，因為個子小，頭剛好和戲台同高，觀眾只知其聲、其技
藝，並沒有見過我？只知是個小孩子，所以他們給我一個外號「西

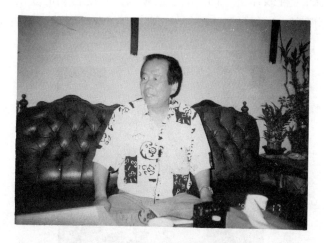

談其鍾姓家族

螺幼師仔」來稱呼我。

　　和吳天來先生合作，是因為我父親的關係。我父親真的是很有遠見，那時候內檯戲剛開始，他認為必須要有一個編劇才行，剛好有一次父親上台北開會，碰到吳天來先生想換工作（原本在亦宛然當編劇），於是就請吳先生南下為新興閣編劇。民國42年農曆元旦在嘉義市文化戲院首度演出，第一場的演出就大爆滿、轟動嘉義市，當時就是由吳天來先生編劇，就是這樣和吳先生結緣，當時演出的劇目有：奇俠怪影、大俠百草翁、魔骨簫聲、陰陽太極劍……等等。

　　以前傳統戲偶小，演內檯戲時有幾千人在觀賞，後面的人便看不清楚，我心想該如何改進？於是第一點我將木偶改大些，這樣可以讓後面觀眾看清楚，第二點在音樂、佈景方面做改變，以唱片代

替後場的「打鼓介」，佈景改成活動佈景以配合劇情變化，舞台擴大至40尺寬，佈景接近西方室內劇院的寫實背景，背景有100多片可換景。

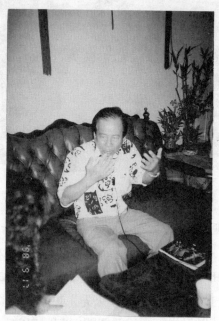

對父親的感恩

　　我父親鍾任祥是個功夫實在的人，記得在當他的助手時，必須準備戲偶讓主演的人演出，說實在的我那時候沒有讓我父親敲過頭或者罵過，只要我父親一轉頭，他所要的東西我已經準備好，一個眼神我就知道他想要些什麼！我父親對我的教育也相當特別，記得有一次他在演出武打戲，耍弄木偶當中，不小心將木偶手中的槍、刀之類的道具甩掉，我立刻飛身去撿回來，我父親並沒有因此責備

我木偶道具組裝的不夠勞靠，反而趁著這機會教我，主演者遇到這種情形不用緊張。整個學藝過程我父親給我的影響很大，從他身上我學到許多演戲的竅門。自42年創團到民國59年間，我主演的內檯戲相當轟動，但是電視、電影開始普遍，王羽的武俠戲更是風靡市場，社會結構改變，各種壓力之下，戲院關閉或改放映電影，布袋戲市場漸漸沒落、縮小。於是在民國62年時，經朋友的鼓勵下改行建築業，之後又經營照相器材行，雖然沒有演戲，如果徒弟有布袋戲這方面的問題，我還是會指導他們，因為我花了很多心血研究布袋戲，戲偶、戲台，若讓它堆積在角落，豈不可惜。

閣派獨樹一幟的潮調布袋戲，在台灣算是少數，潮調音樂介於北管及南管之間，北管後場音樂很熱鬧、而南管較哀怨，所以當南管、北管打對台戲時，北管熱鬧的氣氛往往將南管壓蓋過，潮州調的音樂正好介於二者之間。我父親更將少林功夫用於布袋戲上，加上「清宮三百年」一劇延伸下來的劇情，深受觀眾歡迎，將閣派發揚光大。

對於布袋戲如何保存及發揚光大？事實上我以前就想過這個問題，所以我參加校園巡迴演出，目的就是要讓下一代瞭解布袋戲，知道我們的傳統民俗文化，如果政府機關想教育下一代文化傳統的思想、觀念，我建議應該由幼稚園開始，邀請真正具有掌中技藝的布袋戲演師去表演教學，不期望小孩子將來一定會演或從事這行業，但可以讓他們熟悉布袋戲，瞭解布袋戲的發展文化。

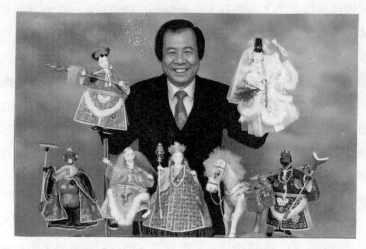

鍾任壁先生與西藏取經中的布偶造型

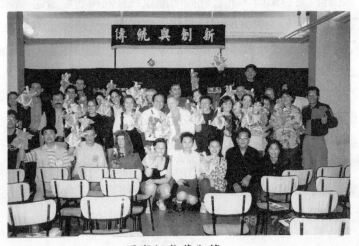

國際偶戲藝術節

新興閣組員：

團長、主演：鍾任壁

舞台監督：鍾任秀（鍾任壁之妻子）

演　　出：鍾任霖（鍾任壁之長子）

行政總務：傅文玲（鍾任壁之長媳）

主　　演：鍾任樑（鍾任壁之次子）

舞台技術：葉巧琇（鍾任樑之妻子）

鍾任壁先生熱心公益，對布袋戲傳統文化的傳承不遺餘力，其演藝生涯年表簡略如下：

※民國21年6月7日出生，父親鍾任祥。

※民國42年成立新興閣第二團，農曆元旦在嘉義市文化劇院首演，大受歡迎。

※46年元旦於萬華芳明館戲院爲期一個月的勞軍演出，榮獲當時台北市長黃啓瑞先生頒獎表楊。

※48年前後連續擔任由雲林縣政府、台灣警務處主辦的愛國文化宣傳隊全省巡迴公演。

※73年7月10日文工會邀請至金門做五天七場勞軍。

※73年4月琉球大學生島代純子來台拜師學藝。

※78、79年擔任行政院文化建設委員會、台北市教育局主辦的民俗戲刻布袋戲在台北市各國小巡迴演出38天、84場；9天、26場。

※79、80年反毒活動校園巡迴演出。

※78、79、80參與「中國傳統偶戲研習營」教學活動。

※79年2月13日起4個月，教授建國中學學生研習偶劇。

※79年3月15日起2個月，教授實踐家專政科學生研習偶劇。

※80年1月31日起4個月教授建國中學研習偶劇。

※80年4月10日指導政治大學社團研習掌中劇。

※80、81年擔任台北市立兒童育樂中心主辦的「親子民俗技藝研習
　營」指導老師。

※80年榮獲教育部「民族藝術薪傳獎」殊榮。

※81年2月15、16日擔任青年救國團寒假研習營教學。

※81年5月27日至6月7日參加韓國漢城「第三屆國際人行劇祭」。

※81年8月13日至8月20日參加韓國春川「第四屆春川人行刻展」演
　出。

※81年8月21日至8月31日參加日本北海道「別海町青
　少年藝術劇場」和橫濱「人形之家」演出。

※81年9月至82年2月每週二於社教館延平中心教學。

※81年9月19日起每週六往羅東孝威國小教學；24日在台北新公園
　「露天藝術季」演出。

※81年10月4、11、18日於昨日世界演出六場；13日獲台北市長黃
　大洲先生頒發第一屆台北榮譽市民獎章；29日至11月8日參加日
　本石川縣「國民文化祭」演出。

※81年11月9日於國立成功大學演出一場。

※81年12月16日於新竹中華工學院「校園文藝季」演出。

※82年2月6日教育部、國語日報合辦，於國語日報社演出。

※82年3月起至6月每週四社教館延平中心第二期教學。3日參加民
　政局主辦年度藝文活動於吉林國小、木柵永建國小演出。4日至
　10日承亞太觀光協會等單位聘請於德國參加世界柏林旅展，演出

14場。

※82年4月18日參加基隆市立文化中心主辦「戲劇歸鄉」演出；同日宜蘭縣五結鄉孝威國小「宜馨閣掌中劇團」於宜蘭文化中心開幕公演；26日參加國立中央大學主辦「第六屆鄉韻系列活動」演出；27日參加中國文化大學「掌中傳奇–如何欣賞掌中藝術」演出。

※82年5月13日參加淡江大學的民俗週演出。

※82年9月21日起至30日應聘日本沖繩縣文化交流演出11場。

※82年10月15日起展開為期3個月的「反毒品至校園」掌中戲，在台北市國民小學巡迴演出，由行政院文建會、衛生署、教育局、文工會贊助演出。

※82年12月6日、13日兩天參加由台北市教育局主辦，國中、國小教師「掌中戲技藝研習營」。

※83年2月10日至2月15日參加行政院文建會主辦的「文化博覽會」，代表雲林縣文化中心展覽戲偶、到巨集演出活動。

※83年3月參加高雄市教育局主辦「校園反毒掌中戲」演出。

※83年4月11日起由「中國國際商業銀行文教基金會」贊助在10所國小演出反毒掌中戲；14日起5天參加日本大阪市「太平洋貿易中心」開館紀念會演出四場。

※83年5月22、25日於中央警官學校，舉辦偶劇研習班。

※83年5月參加台中縣教育局主辦「校園藝術季」演出。

※83年6月12日參加台南市立文化中心舉辦的藝文活動於天后宮廣場演出。

※83年9月起於汐止保長國小擔任掌中戲教學老師。

※83年10月於彰化縣「民俗村」演出5天十場。

※84年元月起為期3個月，參加文建會舉辦「戲劇列車」全省巡迴
　校園演出。

※84年3月18日受邀參加全國文藝季雲林縣文化中心舉辦「西螺演
　藝」演出。24日，受邀參加日本琉球具志川市市立劇場落成公演
　二場。

※84年8月11日參加日本富浦町人形劇祭演出5場。

※84年9月於紐約文化中心演出5場「傳統與創新」精緻掌中戲；並
　於三重市明志國中擔任掌中戲社團指導老師。

※84年9月起至86年6月，每週二、五在台北市立兒童育樂中心，配
　合北市國小校外教學之示範演出及講解。

※84年12月30日受台南市立文化中心邀請於「鹿耳門天后宮」演
　出。

※85年元旦台中市立文化中心邀請於「民俗公園」演出。7日國立
　台灣藝術教育館邀請做專題性演講「布袋戲之美」。

※85年2月11日在台中市立文化中心廣場演出；19日起至4月7日，
　參與國立台灣藝術教育館之「鼠躍天開——丙子逢鼠迎春慶大
　吉」的活動；19日起連續三天在台北市「福華飯店」做新春賀歲
　演出。

※85年3月2日至6日受泉州教育局邀請參加「1996年中國泉州國際
　民間藝術節」中演出。3月8日起參加雲林縣「校園文藝季」巡迴
　演出。並且自3月起擔任北縣三重國中掌中劇團的指導老師。

※85年4月起台中縣教育局邀請參加「校園文藝季」的巡迴演出。

※85年5月9日在三重國中「校園文藝季」演出。5月24日在省教育

廳主辦的活動「全省掌中戲在職演師進修研習班」擔任指導。26日起至6月10日參加由霹靂衛星電視台、聯合報主辦的「全國布袋戲戲偶觀摩巡迴展」系列活動。

※85年8月8日任教的三重市明志國中「明興閣」、三重國中「重興閣」兩掌中劇團參與文藝季的演出，展現成果。暑假期間新興閣主辦「掌中戲親子研習班—傳統之美伴你過暑假」活動。

※85年10月下旬日本NHK電視台來台專訪鍾任壁教學情形及其收藏之精緻戲偶。

※85年11月2日、23日應邀參加台北市政府「市民廣場」中演出精緻掌中戲；16日於嘉義市立文化中心演出；30日應邀於日橋學校演出，以日語道白深受學生喜愛。

※85年12月1日於台北市立兒童育樂中心演出新戲碼。27日應台南文化中心之邀請於「天后宮」廣場演出。

※86年元月6日、2月1日於日橋學校演出。元月2日國立台中自然科學博物館邀請演出與示範教學。

※86年2月7、8、9三日（春節），再度到台北市「福華飯店」演出；10日應邀到台中市立文化中心做新春演出；5日至16日率領明志國中「明興閣」、孝威國中「宜馨閣」師徒二代連袂參加新光三越百貨公司台北店舉辦的「戲偶博覽會」演出，深受各界佳評。

※86年2越6日至3越23日參與國立台灣藝術教育館「牛耕藝耘——丁丑牛年迎春吉慶大典」活動。

※86年3越15日國立台灣藝術較藝館邀請，新興閣率領明志國中「明興閣」、三重國中「重興閣」連袂演出；20日參加由文建會主辦「南部5縣市文化資產保存義工組訓計劃」訓練課程之示範講

解，獲文建會頒贈感謝狀。

※86年4月、5月參加由教育部主辦「民俗之美–伴你成長」鄉土文化教學校園演出。27日應國立傳統藝術中心邀請於師大演出。

※86年5月11日英業達電子公司員工聯誼會邀請於來來飯店演出。18日台北地方戲劇協會邀請於「普願宮」廣場演出。20日參加省政府主辦的民俗活動於雲林縣斗南演出。

※86年6月7日至11日參加雲林縣文化中心舉辦「虎溪躍渡」文藝季演出潮調布袋戲「大戰南陽關」一劇。

※86年9月20日受邀參加由內政部主辦「古蹟的盛會」，在嘉義縣新港鄉「南港水仙宮」演出。

※86年10月10日在台北市立兒童育樂中心演出「孫悟空大戰蜘蛛精」2場；21日至27日由日本奈良「青少年文化振興協會」邀請，演出6場；31日至台南市立文化中心邀請於新市政大廈中庭演出。

※86年11月23日在台中市民俗公園演出2場。

※86年12月由國立藝術傳統中心策劃，錄製保存鍾任壁演出節目錄影帶三套；6日行政院文建會策劃台北藝術學會主辦的「大家相招來看戲」社區基層巡迴活動，獲甄選於台中潭子社區演出。

※87年元月4日於台北市立兒童育樂中心演出演出2場。

※87年2月1日於台北市兒童育樂中心演出2場；12日、14日由內政部、交通部觀光局主辦，國立藝術傳統中心邀請參與「台北燈會」元宵會活動於中正紀念堂廣場演出；15日雲林縣藝術節於北港鎮綜合體育場演出。

※87年3月7日「大家相招來看戲」活動於嘉義水上國小演出。9日起至6月6日參加「咱的鄉土、咱的戲」活動，巡迴校園、社區演出；15日於國立台灣藝術教育館配合週休二日以傳統戲劇演出；28日參加雲林縣舉辦西螺大橋造橋40週年——濁水、夕陽、大橋情系列活動「相招做伙——行大橋」演出；29日台北縣樹林國小百年校慶邀請演出。

※87年4月7日、8日春假期間台北市立兒童育樂中心特別策劃演出；23日在台北少年觀護所觀官泰平主任為關懷收容少年特地委與新興閣開設掌中戲班於每週一上課，成立更生閣掌中劇團。

※87年5月10日至6月4日參加「台灣省八十七年度地方戲劇藝術季校園巡迴」的活動，巡迴演出十所大專院校；24日參加北縣金山國小百年校慶演出；26日所指導的「更生閣掌中劇團」於懇親會中展現成果。

※87年6月13日應邀於台中市立文化中心演出；14日於台北市立兒童育樂中心演出；17日至7月7日計21天應東歐匈牙利與斯洛維尼亞邀請參與各項國際偶戲藝術節演出。

※87年7月3日台北少年觀護所「更生閣掌中劇團」第二次展現習藝成果。

※87年8月28日應霹靂電視台邀請於七夕情人節在中正紀念堂廣場演出。

※87年8月30日於台中市民俗公園演出。

新興閣師承與傳承表

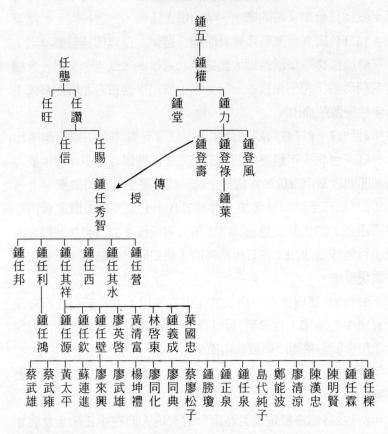

〈本手稿史料係由廖俊龍老師提供〉

紅顏女子隨風有物　　　三字詩　　四字詩

陳亞一有心就是戀　　　笑面虎　　入面獸心
蘇秦無口便成衰。　　　磁雲出　　微頭拍胸
有口口有之且口口顏　　有口丁　　毛不放
勞口磁石幾時閒　　　　三在有寺　因禍得福
人心曲曲海之水　　　　一家不通　手假皮具
古之今之多多更改　　　雲擁南閣
世事重之事之山　　　　白手成家　火燒赤壁
苦之甜之令一揆　　　　眾吟并睇睇放盞

踏破名格三呢石　　分開出路兩重山
將軍三葉客梨乎行　　增鄉善信去精提明
車喬三葉客梨乎行　　盧馬西書住手引一題以足
成兩君小人我有手手傷也　有時狀天吾地　有時寫足劫也
今日門生頭萬他　非齊師升腳朝天

人其語牙之眼願從是友話忘諒
父存患意志故以作兒及後媳

亦麻龍空止五岸可哉
切濺濺古亞探二圓所梨

曾孝孝子歌

孝順有得先　畫詩不勝依　富貴以資歲
俱可追風俗　恭不盡孝道　何以分人番
吾今唱勸歌　為世初忠告　百歲未成人
十月懷胎睡　酒飲丹心血　飢食丹得有
兒身將啟生　每月似生微　惟恐生兒好
剪角兒春屬了　三晃兒面　再令季生續
一種勞兒心　日俊勤無詞　毋似溫覃布
兒飲乾桐櫛　兒紙正妻體　毋不散伸痛
兒骯不嫌臭　兒臭可身顏　楷搴以倒趨
不眠忍冰冷　兒若初能行　兒方忽頭頓
任氣潮剛強　行止難街迷　兒若飲能食
荷口依所欲　乳哺玲三年　汗血流爻酥
破勞孝雜盡　兒十三四　永食父恩雪
桴差久教育　志世半書人　延師課上讀
樂勤慾進勞　有迫常崇道
子嘆悔情後　何須悔恨知

·335·

莫言家氣　莫視養神　莫惹養精　莫惹養性

久病床前無孝子　當在深山有遠親

家貧出孝子　路遙知馬力

聰明反被聰明誤　獨人自是有殘人磨

日親日近旦遠日疏　再輕自歎自貴角身

小人行險從須啟　君子道窮未必窮

萬斛樓船沉海底　只因便委一帆風

迂儒以君子有能知他論真理　是思想拘速

惜命惜身惜氣

身女為承事如何

胸次平煩積善多

惜命惜身魚惜氣

請君熟玩術庄歌

兒行千里來　母身千里遠　兒長欲成婚　長聽風口志

視親流似土　規身顏如王　親貴反脚珠　等男不倒虛

世振有難服　妥俞新雜殺　父弁歲殷寒　傷恨小歲寒

兒長不知恩　羔鳩先兒唐　娃不坊哎唱　病不知仲愴

永憂惧業報　堪道追賃濘　風灼忠更老　兄來外討雷

不思割業報　堆直逍賃濘　忘邪本以源　不念風以木

承堂貴亦虔之　宅允何卜　人不本其親　不而舍以省

李作經足弟　志秋題本未　切示而人子　李格遺奇清

王祥臥冰池　孟宗哭振竹　揚舌振父老　似尸散揮香

蔡順拾桑椹　幾為孝子哀　如可今乞人　不灼百風俗

閆莪同瓦龍　形顏難食盲　何不思兄住　何不思兄生

何不思兄龍　泉葉誰珍足　父弁卲天地　使排鄙親教

挽恩說不盡　異來狂以俗　若能先期悟　有情思我恩

樂毅詩

徐茂公詩

南極仙翁詩

白陽慈悲遍詩

《本手寫劇本係由李國安先生提供》

東漢故事大綱

一漢明章走國

二王困下山　苗述王困忠良後代意欲叛漢　後乘降漢轉
國　却說漢帝先武駕崩幼主未登帝位國內空虚

國太同正宮掌理丹政

國太諭旨皇叔劉唐往峻岅討糧　峻岅太守久意慕漢、

紀燕龍接得星叔用酒灌醉　遂寫賣國字劉皇叔酒醉將漢
室寫賣以東魯王　紅節度接著賣國字全人信皇取敕禁

紅　奏東魯王奉承十萬攻取漢宮

正宮皇后　蘭奏諭旨國舅保護宮主幼主娼身殺出後宰门
リリリ投共國太宮安一奇詢節同舅戰死太子娼身也敢、紅燕
龍追幼主劉陽未家店女侯解啟殺敗峻岅岳保幼主回座

曹敕娘、追天女到二龍山天仙女庇隙　王國未敕公主殺敗曹敕娘宮□

妲皇復回朱。那庄女後朱彩鳳兄妹出來打擾，紛燕追剿

長紛主危險，彩鳳觀看幼主命在千斤一髮打彈子仲

紀藝角紀殺回淡城，彩鳳同文年所為救鑾駕

說明厚理彩鳳旦蜀回朱家庄安身

剿

往哥先鋒　曾鐵娘殺敗天仙宮主　二龍山王圉打敗曾鐵娘走

二龍山王圉政宮主焦桂梅花寨姚梨花保護自己戒嚴切

主路上遇鄧龍兄弟相会徑抹家庄尋太子朱宗打淤

王圉娶妻奪尾郭龍踏住送咱兄弟面会宋宗山上喬為情大

哥久逢三人面会毛山回朱家庄彩鳳說明殷幼三

在庄中鼙朱三人見駕君臣三圉湍天仙宮主王狂飛

梨花寨勞人嫁朱鄧龍　令王圉太行山說遊國路淡施系

寨碧花官主大会幻三對鄧龍廣圉師娜剛大元帥三十

萬大軍複回淡城　紀天報首宗殷。明帝助封功臣太平

《第一場節度府

紀燕龍坐台　新居元帥佐天固　統領貔貅百萬兵
　　　　　令出一聲人馬伏　大砲响亮鬼陰驚

李帥紀燕龍　在漢王駕前為臣　官拜岐州節度使之職可恨
漢光武三斬殺二十八功臣太子年幼正皇掌理国政国母空堂帝裁

李意　練兵霸佔漢室江山　今日三六九日往總兵場操兵

出招

千歲大駕克臨失接之罪　皇叔見諒　刘何必重禮　紀皇叔大
　　啟節度元帥刣皇叔到來　紀哈之大笑秉得好秉人
　　迎接皇叔伺候　小軍從令下台　紀接皇叔入府獻茶卽問
　　　　駕到有何貴事　皇叔斑為別事先幸駕蒞蒿切主雞徒
　　　　国庫空虛奉国太輪旨秉討糧食節度使準偹庫銀五百萬
　　　釋釆五萬石子李潘帝田朝繳旨為幸　紀無問題本官準偹
　　就是秉人妥辦清莲以皇瀘麈　秋日不用打硬　紀蔬什么打硬

第二場 海棠甲

詩　皇裝參醉方休　皇爺愛惠　紀將　皇爺研醉迫寡江山

賣國字　劉海醉多耐賣國字　寫好交叉施燕龍隨連手

傳全侍唐拿去敬蔡隨時起十萬攻敗漢城

紀燕龍　坐堂口白　十萬大軍往京圍，鎧甲鈴台映日輝。

三聲号炮震天地。權馬不敢空中試。

承節度紀燕龍得看賣國字提兵攻敗漢城　要得听全

曹敦娘征部先鋒遇山開路過水造橋　建天偹副先鋒後

陳應茂　馬至沙坷秦宮火焰起焉

第三場漢宮

正宮娘々　口白　周生澤宮裡　每日探心关　內廷　敕娘々岐可節度

人馬十萬國漢宮　主母定奪　皇后傳言幼主劉陽國宮主

天仙女囝男進宮　幼主宮主國囝男敕三母宣匡何事

皇后傳旨回駕人馬又戰回宮城內黃龍能將承保害宮主勾主發兵

後寧門我尋賢人復回雪勾主宮主姓依進合正宮娥々

更意要緊同回駕兵害宮不得慰緩三人殺出正宮授井死

第四場後寧門

歧丹吾殺到曹敬娘回國為承繼大破回駕戰死宮主勾主冲散

紀燕龍傳令洗宮回不宮女一齊殉節紀傳令死係理事

安民明白夫妻賞寧趕着列陽回天仙女無必願之愚傳令

各府可懸提拿天仙女回劉陽除了禍根養兵進行

第五場二龍山

王圓生白曰　可恨香王太不良　二十八宿受慘惶

　　　　　後人埋沒渭山中　縱使吾直定漢邦

在下姓王名圓字子耀可恨香王早七年有道後三載無道一酒醉

斬了姚期伯父圖混醒臥了鄧禹先生是我表兄弟不

原在溪為官亭子本都泉得反勾汐雄漢吾周圍勾汐攤

幸得三哥姚剛發退溪吾兄弟脫圍三哥佔住太好山

俺王圍佔住二龍山積亭生鐘為父雪恨此話休提間不無事

眾兄弟看守寨門 竹台大王早去回王不必叮嚀王下山哎你看本三下山觀看綠之是

竹台大王那裡去 人王在此山統景小時四美

山清之是水好一派景象也 課仔哭甲介

王圍念 青山綠水高美妙 漁翁艇上把鉛搖 王圍山前觀美景

清閒自在樂消遣 。。唱老虎彩觀西平王哎你你看那傍人馬詢喊

官吾勸滅吾山持俺站在高坡之上看过明白 哎妹 哎你你看我道官兵

勸滅我山原來兩住女在这裡相殺前面走的好似鳳凰後面赶的猫

如山鷄山鷄赶鳳凰那裡不敢結俺前去解救 哎旦慢 恐怕達了姚

三哥傳令 待俺再看一晤 空撥二女戰天仙女敗曹敏娘追下台王圍哎你你

看这住女得好生美理他走就早苦台近赶待俺前去打不平哎你他一個拿的是

第六場 二龍山下

鏢一個拿的是劍 俺王周手中渡有了鐵 難投呼俺拳打腳踏不感化咳呀

有了俺回山中取青銅棍殺他落花流水宇排 王周取打棍花了下台 （注三）

曹敏娘殺敗天仙女混逃倒往地 曹敏娘下馬取青鈎 三回養性殺敗曹敏

娘走去天仙女混逃王周這往女將走去一住混倒待俺呼他輕來女將速醒……

穩雲住王周媽竹呸 天仙女呀眼前來了一侍軍莫不是東魯王君悟

劍扳唱曲 么 這一陣。殺的我魂不在。小旦看劍發科劍祖王周青銅

要害家一命三？ 王周呸么曲 二龍山前侍名敢有恩不報反為仇問

聲女名何姓不旦么今天仙女就是奴的名 王周唱哎 么曲 听說來了天仙

女殺文宽仇報的威 花梨么提起青銅棍殺科 天仙劍架棍 王周么曲

看么死了美那程行？ 天仙女牙么 提赶奴名他忾怒不為着那一椿？

問声侍單名何姓！ 王周听道么曲 洗周今三子小三回 天仙女不好了

天仙女曲么听說來了王周侍 宽家還看对头人 侍身下了調琴馬

第七場

酒台

（天仙女下馬跪在塵埃地 我苦哀 音々一声三国将！我叫‥々一声三将軍

當初我父斬了你家的父 那時哀家年紀輕 上不得展未奏不的本 拿不的

刀來殺不的人 哎哎 王侍衛殺你哀家竟不錯恨人9 王肉哎彩板

△曲 天仙女 哭的我 心酸痛 揍哭板 我心中哭壞了 銅打的所 鐵打的

賜銅肝鐵腸也流涙 連‥‥哭得我是涙滿胸膛3 他的父 曾殺了

其家的父 他在那深宮內 年紀軽 年紀少 上不展 養不的本拿

不的刀 殺不的賊 噴々叫々 哮々是丫女家人竟不錯恨了人

殺他天理何存里 閙弹弓 不打了籠中三鳥 銅刀利不斬了荒難

主人也么黑我就黑々々 黑了了 杀父寃仇我就立閙了罢 我就放

閙了罢6 青銅棍 諎起了 天仙宮主諎宮三不真琵 ‥々‥‥折旦

起哎哎 第八場 △曲 俺三国鳳降了溪朝當今問里

姑為什么 夫、戴盔 身穿的甲 手挑銀鈴 跨殘馬 悲啼悲 呼々悲叫）

第八場

呀、咦、之不住宫中来到荒郊所為邪橋，你就实说了說已分明。

沃仙女王將軍听說我父王昏庸太子年幼国内空虚国太命刻

唐皇敕征岐甘東魯討糧岐甘節度使懼皇敕醉醉連寫江山贵

国字紀燕龍琺春更国字十萬雄兵国漢宫国為戰我娘冲飲

幼子存志老保单解致今後邪裡安身平甩且宣三

二龍山安身 宫主不方便 王因商舖不方便何商罪人身死到

能案出身 宫主問何人招岑 王因擇妹姚剛之妹姚梨花招寺

宫主姚梨花自發改之优臺皆王国白被忘為老總对倨處两人

到魏花寨梨花听主国諒明一切後宫主入寨王交帶梨花偈諒

我天邊降 萄菽學幼主復国国别宫主同拜姚龍開磁花寨。

第九陽安安庄

朱宗兄妹打擾為生紀燕龍送幼主列陽安兄妹叙叙紀燕龍

大哥鄧龍令我兄三哥朱豪庄天合降漢下三八斗座複國見功

姚則听說無老文坤三乎文大營三乏氣寺初白汀宣誓講

刘豪要四十姚傳合王圖拿薜打四十大棍哼喔放出朱三哥

朱真会情姚照寺初約連來去用東西繁走兄壹我繁庄衆

走三曰打死朱豪走軍師能知陰陽諕三哥降漢姚朱人王圖拿去

打八十王度鬧囹裂三哥降漢天命姚困完劇释波子他

念友結拜守自己死朱人惜王圖朱在旗秤風吹日晒三哼喜云軟軟

單師知情夢朱宗到天将山捧語三茅姚听大哥到迎接山前看

王圖吊在旗秤十分九死龍問三逡吊何人姚王圖小子连琫居宣琫照

好事鄧龍慶諕行罵死无辜唑曜琫渴功好姚且大哥小剎龍

云容目歛朱宗龍三哥朱五寺逢云令放他去念子鄧兄為惜焚

鄧龍喝信口不守錄言所敢延惜一件同罪朱不敢言鄧龍曰三茅有恕

氣朱我念醉方休姚大歛十分醉唑曜秡入妾驚不知人事朱宗朱

問少年怎樣被官兵追捏　劉陽喬娣姓朱兄忠良說实語宗

兄妹偽太子田庭薛对人不知以禮相待　不表

草橋鎮鄧龍等習殷憾使觀天像知情幻三在山東親身往

山東找幻主復國中途過主图同行忽然有人追擒虎王甲大哥小

等我以份虎母鄧龍且慢这啃兄多以他相会朱宗对死虎要捱

回朱家庄鄧龍時小多神刀朱擎头喬着大哥久别且田朱家

刘陽会眾主兄創虎飲酒陪軍師說若三奇别妻可以捱帅復国

庄彩閣接入且幻主同軍師大会幻三听三图說明宮三在桃花

王图戒狂太行說三奇降漢見立功勞鄧龍竔呀真羗奔三奇宗群

王图不因叮嘩　　第十場太行山

姚则繁義寇会議　抢指二龍五爺刘　姚潜进朱主入姚问立帝

二龍山兵刀級兔至日兵夫喬糧十萬兵食二年有餘　今日朱張好消息

姚问什么消息　王說梨花政天仙女桃花寨安身朱宗数幻三

・雲林縣布袋戲發展史暨布袋戲宗師黃海岱傳奇・

　　雲林縣立文化中心為了解雲林地區目前社會上對布袋戲的看法與期望而製作此問卷，想借用您十分鐘時間填妥下表，協助調查統計，以因應社會之需求進而提倡傳統藝術文化。請您盡可能地提供您的寶貴意見，再次謝謝您的協助。

壹、填答人基本資料（請在適當的空格中打✔）

一、性別：☐男　　☐女

二、年齡：☐12歲以下　☐13～18歲　☐19～30歲　　☐31～40歲
　　　　　☐41～50歲　☐51～60歲　☐61歲以上

三、居住地方：☐斗六市　☐鎮（斗南、北港、西螺、虎尾、土庫）
　　　　　　　☐鄉（二崙、大埤、口湖、水林、元長、古坑、四湖、東勢、林內、…等）

四、教育程度：☐小學　　☐國中　　　☐高中（職）　☐專科
　　　　　　　☐大學　　☐研究所以上

五、從事行業：☐資訊業　☐金融機構　☐工商貿易　☐服務業
　　　　　　　☐自由業　☐醫護　　　☐製造業　　☐運輸業
　　　　　　　☐農業　　☐軍公教　　☐家庭管理　☐學生
　　　　　　　☐無　　　☐其他＿＿＿＿＿＿

貳、問卷內容（請在適合的空格中打✔）

一、您對布袋戲印象由以下媒體接觸得知？（完全沒有／偶爾／經常／每天）
1、電視
2、錄影帶
3、收錄音機
4、書刊雜誌
5、廟會
6、口耳相傳

二、傳統布袋戲演出給您的感受是？（非常不同意／不同意／沒意見／同意／非常同意）
1、具鄉土性
2、具教育性
3、熱鬧有趣
4、低俗無趣
5、內容不拘，很容易接受
6、沒有感覺

三、您期望觀看布袋戲能有哪些收穫？
1、具娛樂性
2、懷舊
3、具有藝術陶冶
4、學習傳統技藝
5、具有教育啟發
6、消除無聊

四、布袋戲演出的內容在劇情方面，您認為應該是
1、需具忠孝節義的醒世故事，但不限朝代
2、需是各朝代之歷史典故
3、故事內容可光怪陸離、遊走各度空間
4、最好是現代的故事情節
5、有趣就好

（請繼續回答下頁問題）

・350・

<table>
<tr><td></td><td>非常不同意</td><td>不同意</td><td>沒意見</td><td>同意</td><td>非常同意</td></tr>
</table>

五、現在布袋戲劇團演出的劇情給您的感受是？
1、非常好、具有正面教育‥‥‥‥‥ □ □ □ □ □
2、非常有趣‥‥‥‥‥‥‥‥‥‥‥ □ □ □ □ □
3、劇情沒有內容‥‥‥‥‥‥‥‥‥ □ □ □ □ □
4、吵鬧無趣‥‥‥‥‥‥‥‥‥‥‥ □ □ □ □ □
5、打打殺殺造成不良影響‥‥‥‥‥ □ □ □ □ □
6、粗俗、令人排斥‥‥‥‥‥‥‥‥ □ □ □ □ □

六、您認為布袋戲吸引人的特點？
1、具特殊表演、技巧‥‥‥‥‥‥‥ □ □ □ □ □
2、具有本土性‥‥‥‥‥‥‥‥‥‥ □ □ □ □ □
3、戲偶造型佳‥‥‥‥‥‥‥‥‥‥ □ □ □ □ □
4、劇情內容好‥‥‥‥‥‥‥‥‥‥ □ □ □ □ □
5、有趣‥‥‥‥‥‥‥‥‥‥‥‥‥ □ □ □ □ □
6、演出氣氛良好‥‥‥‥‥‥‥‥‥ □ □ □ □ □
7、有教育性‥‥‥‥‥‥‥‥‥‥‥ □ □ □ □ □

七、您認為布袋戲之所以會沒落的原因？
1、劇情老套不吸引人‥‥‥‥‥‥‥ □ □ □ □ □
2、沒有內容‥‥‥‥‥‥‥‥‥‥‥ □ □ □ □ □
3、舞台背景單調‥‥‥‥‥‥‥‥‥ □ □ □ □ □
4、對話粗俗‥‥‥‥‥‥‥‥‥‥‥ □ □ □ □ □
5、人物表情沒有變化（演師表演不精）‥ □ □ □ □ □
6、語言不通‥‥‥‥‥‥‥‥‥‥‥ □ □ □ □ □
7、不合時代潮流‥‥‥‥‥‥‥‥‥ □ □ □ □ □
8、政府不重視‥‥‥‥‥‥‥‥‥‥ □ □ □ □ □

八、您認為布袋戲戲偶應具備有哪些條件？
1、雕刻、刺繡需精緻‥‥‥‥‥‥‥ □ □ □ □ □
2、具傳統製作方式‥‥‥‥‥‥‥‥ □ □ □ □ □
3、與時代潮流配合‥‥‥‥‥‥‥‥ □ □ □ □ □
4、造型華麗新潮，不需講究材質‥‥‥ □ □ □ □ □

九、現在觀看布袋戲演出時，戲偶給您的感受是？
□在雕刻、刺繡各方面具有保存之價值 　□造型粗俗，沒有任何藝術價值
□造型非常亮麗漂亮，但不具有保存價值 □與劇情無法協調
□其他_____

十、您認為布袋戲演出時的戲台應該是？
□傳統布袋戲雕刻彩樓式之戲台 　□改良之大型彩繪戲台
□改良之小型彩繪戲台 　　　　　□簡易車上型活動戲台
□其他_____

十一、現在布袋戲的戲台給您的印象？
□具有藝術價值值得保存 　□現代化、但很粗俗 　□毫無美感、無藝術價值
□設計精美、具現代感 　　□普通、沒有特殊印象 □其他_____

十二、現在的野台布袋戲演出給您的印象是？
□現場口白演出、掌中技藝精
□現場口白演出及掌中技藝皆差
□以錄音方式播放口白，但掌中技藝佳
□以錄音方式演出，但掌中技藝不精湛
□其他

	非常不同意	不同意	沒意見	同意	非常同意

十三、您認為一位布袋戲演師需具下列技術？
1、掌中技藝精
2、口白技巧優
3、唱腔佳
4、品德佳
5、學問好

十四、您對布袋戲從業人員的印象如何？
1、高尚
2、專業藝師
3、文化人
4、沒沒無聞辛勤的工作者
5、走江湖人士
6、粗俗

十五、您認為現今布袋戲以何種形式演出才是最佳？
1、傳統布袋戲演出方式
2、電視製作、播放
3、錄影帶
4、錄音帶
5、改良式大型布袋戲
6、改良式小型布袋戲
7、簡易活動車上型演出

十六、您認為布袋戲演出的最佳地點？
1、廟口
2、夜市
3、迎神賽會場所
4、社區活動中心（村里）
5、學校
6、縣市立文化中心
7、國家劇院
8、電視

	未看過	不值得推廣	沒意見	值得推廣	極力推廣

十七、您看過以下哪一位演師的現場演出及對他們的演出感覺如何？
1、黃海岱（五洲園）
2、李天祿（亦宛然）
3、鍾任壁（新興閣）
4、黃俊雄
5、許王（小西園）
6、廖文和

十八、您從何處認識黃海岱五洲園布袋戲？（可複選）
□電視　　　　□錄影帶　　　　□廟會
□新聞報導　　□書刊雜誌　　　□縣市立文化中心
□收音機　　　□完全沒有印象（答此項者請跳至第二十題作答）

（請繼續回答下頁問題）

十九、您認為黃海岱的布袋戲演出特點為何？

	非常不同意	不同意	沒意見	同意	非常同意
1、演技精湛	☐	☐	☐	☐	☐
2、口白深具內涵	☐	☐	☐	☐	☐
3、文學造詣深	☐	☐	☐	☐	☐
4、劇情生動	☐	☐	☐	☐	☐
5、前後場配合佳	☐	☐	☐	☐	☐
6、沒有特殊印象	☐	☐	☐	☐	☐

二十、請您就自己知道的下列布袋戲劇團，請在☐內打✔
　　☐五洲園布袋戲劇團　　☐亦宛然布袋戲劇團　　☐新興閣掌中劇團
　　☐大台員劉祥瑞掌中劇團　☐小西園掌中劇團　　☐長興閣布袋戲掌中劇團
　　☐完全不知道　　　　　　☐其他＿＿＿＿＿＿＿＿＿＿

二十一、請就雲林縣您知道的布袋戲劇團，請在☐打✔
　　☐新興閣掌中劇團　　☐五洲園布袋戲劇團　　☐今古奇觀掌中劇團
　　☐隆興閣掌中劇團　　☐廖素琴掌中劇團　　☐紅屬掌中劇團
　　☐真五洲掌中劇團　　☐廖文和布袋戲團　　☐完全不知道
　　☐其他＿＿＿＿＿＿＿＿＿＿

二十二、您認為現今布袋戲值得保存傳承嗎？
　　☐值得
　　☐沒意見
　　☐不值得，原因＿＿＿＿＿＿＿＿＿＿＿＿

二十三、對於布袋戲之傳承，您認為何種方式較適合？

	非常不同意	不同意	沒意見	同意	非常同意
1、納入學校正規教育	☐	☐	☐	☐	☐
2、業者自行開班授徒	☐	☐	☐	☐	☐
3、由各地文化中心推廣	☐	☐	☐	☐	☐
4、藉由電子媒體傳播推廣	☐	☐	☐	☐	☐
5、設立布袋戲專科學校	☐	☐	☐	☐	☐
6、與學校合作，以推廣教育方式教學，再頒給結業證書	☐	☐	☐	☐	☐

二十四、如果有機會您或您的家人會學習布袋戲嗎？
　　☐會
　　☐沒意見
　　☐不會，原因＿＿＿＿＿＿＿＿＿＿＿＿＿＿＿＿

（問卷結束、謝謝合作）

節錄自中時晚報 民國八十六年七月二十三日

李天祿訪黃海岱 三句不離本行

黃海岱以「五蟲會」故事勉勵在座凡事不用太計較

【記者王融見斗六報導】都是布袋戲大師，都得到過布袋戲新傳獎的八十八歲李天祿大師，廿一日下午到雲林縣拜訪九十七歲的黃海岱大師，黃海岱的學生認為這次的會面意義不凡，因為以前都是黃海岱去台北拜訪李天祿。前天「李、黃」中，黃海岱以「五蟲會」的故事隱喻世間事一報又一報，不用太計較。

向來在北部、又常蒙李登輝總統捧場的李天祿，廿一日是替徒弟鍾任欽站台，才下鄉到雲林縣。鍾任欽是新興閣第三四，是新傳獎得主鍾任璧的胞弟，他前晚在斗六市震天府前演出。

李天祿於廿一日午三時到崙背鄉拜訪黃海岱大師，彼此見面言歡，不離本行，席間一人請益「太監出場時要說什麼口白？」，飽讀詩書的黃海岱大師出口成章，馬上吟誦「頭戴錦繡帽、身穿玲瓏袍、萬歲登龍位、咱家拜早朝」，吟罷眾人鼓掌喝彩。

不讓會場氣氛冷場的黃海岱又侃侃而談，講了一段「五蟲會」的故事，令人會心一笑。五蟲會的典故是講五種蟲在爭誰最大。先出場的蟝說，皇帝身上穿的絲綢衣服都是用它的繭做成的，所以牠最大。蒼蠅說，牠頭上一點紅，代表皇帝戴紅帽，皇帝宴會時，牠可以飛來飛去，唱歌給皇帝聽，所以牠最大。

這時蜜蜂出來說自己才大，牠說蜜蜂出來都有一隻蜂王，其他的排隊跟隨在後飛，秩序井然，製造出來的蜂蜜又可以給人治病，所以最大。

一隻小蟲虵也來說自己才大，因為牠在飛時沒什麼人看到，皇帝喝酒時，把它們通通吃掉，看到牠的翅膀掉到酒杯不敢喝，還把牠的翅腳扶起來拿到旁邊，所以自己也是有本領的。

一隻蜘蛛則說自己排一個八卦陣，可以吃掉飛過來的蟲，所以也可以當大哥。

這時黃雀也來了，把它們通通吃掉，五蟲的老大沒能照顧小弟，打獵的獵人經過，卻又把黃雀打死拿去換米吃，正在得意時，碰到老虎把人吃了，老虎高興地擦嘴巴，卻不小心掉落深坑。

黃海岱大師以此表露自己心中無所爭，世間事亦不用太計較來勉勵在座各人，聽得大家心中各有所思，李天祿大師約莫於當天下午四時五十分告辭。

節錄自聯合報 民國八十六年十月十四日

節錄自自由時報 民國八十七年八月

旺戲戲
飯賞祖師爺

舞台區 民俗話題
記者◎邱旭伶

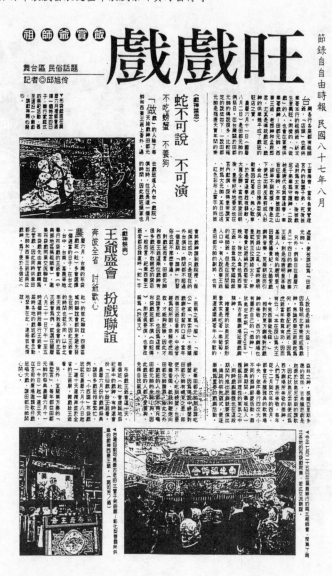

〈戲神禁忌〉
蛇不可說 不可演
不吃螃蟹 不羹狗

〈戲神祭典〉
王爺盛會 扮戲聯誼
奔波全省 討爺歡心

節錄自聯合報 民國八十七年八月十五日

中華民國八十七年八月十五日 星期六

合報

得噩知耗 黃海岱落淚

黃海岱與李天祿 稱人「南祖師」、「北祖師」，交情如兄弟

全力協助治喪

〔記者孫蓉華、徐惠玲／台北縣報導〕台北縣長蘇貞昌昨天指示縣立文化中心與李天祿的家人連絡，要求相關人員全力協助治喪事宜，並且合作籌行紀念活動，讓縣民能知道此次布袋戲大師對本土文化的貢獻。

蘇貞昌。

台灣布袋戲歷史見證者

〔記者陳盈珊／台北報導〕文系講師林茂賢表示，李天祿是台灣大學中文系講師，林茂賢表示，李天祿是台灣布袋戲歷史的見證者，一生走過日本皇民化時期、反共抗俄復興時期、以及鄉土文化重視的年代，而且開創把戲劇電視化，他在歷史中劃出一段。

林茂賢。

堅持薪傳 令人感佩

〔記者施美玲／台北報導〕台大戲劇系教授、西田社布袋戲基金會董事長金光昨天表示，李天祿是台灣布袋戲界少數的傳承人物，令他敬佩。

陳金次說，西田社為了製作布袋戲動畫，因此認識李天祿，且對保存布袋戲有很大的興趣。

陳金次。

布袋戲老藝師李天祿搬演偶戲逾七十年，人生充滿傳奇色彩。
記者郭東泰／攝影

柯林頓願幫李移民美國

李以「我是台灣人」婉拒

〔記者曹銘宗／台北報導〕三十年前，李天祿赴美演出。

李天祿說，民國七十二年，「亦宛然」掌中劇團應邀赴美演出，在紐約為李天祿舉辦了慶生會，當時美國總統柯林頓還是阿肯色州州長，也參加了這項活動。

但事後柯林頓公開在紐約一所大學演講時，就舉李天祿的例子，說為何不移民美國。李天祿回答說：「我是台灣人」而婉拒了。

府　報　　　中華民國八十七年　八月十三日　星期六

節錄自自由時報　民國八十七年八月十五日

李天祿 演罷尪仔人生

國寶級布袋戲大師病逝．搬演82載 桃李滿天下

國寶級布袋戲大師李天祿曾獲國家文藝獎暨民族藝師榮銜，「阿公」布袋戲偶的身、影，讓人們永遠懷念。

（本報資料照片／游塗生攝）

〔記者林偉民／三重報導〕國寶級布袋戲宗師李天祿，於上月十三日因急性心肌梗塞病逝，享年八十九歲，他的弟子曾志仁昨表示，將於十四日下午舉行告別式。

〔記者林偉民／台北報導〕國寶級布袋戲大師李天祿前晚在醫院病逝，享年八十九歲，他生前演出布袋戲長達八十二年，桃李滿天下。

搬戲生涯 黃海岱憶兄弟情

〔記者林偉民／斗六報導〕論起台灣布袋戲的祖師爺，「一北一南」素為了宣揚布袋戲的鄉土文化而奔波……

都愛阿公

〔記者張世文／台北報導〕李天祿十三日晚上因心肌梗塞病逝，熱愛九十八歲，亦是國寶級的人士間與布袋戲大師李天祿情誼深厚……

· 358 ·

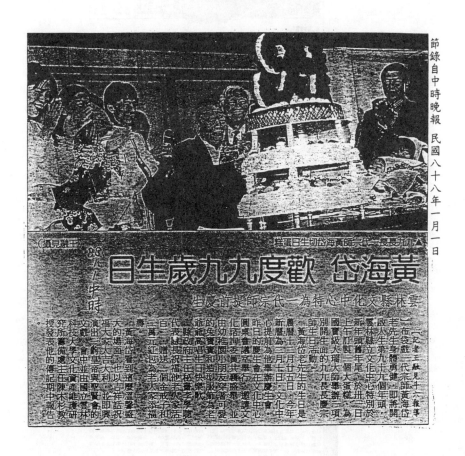

節錄自中時晚報 民國八十八年一月一日

▲昨日為一代宗師黃海岱切生日蛋糕

（記者王鈺見十六報導

（頭見劇王）

88/1/1 中時

黃海岱 歡度九九歲生日

雲林縣文化中心特為一代宗師提前慶生

二布袋戲一代宗師黃海岱
先生身體再健康，即將開
人生第九十九個年頭，雲
林縣立文化中心特別於
要林縣文化中心特別於
新年頭錄年尾，於卅一日
上午訂製一個大蛋糕，為
國寶級大師黃海岱慶祝
新年慶生。文化中心並特
別開生命的九九長慶宗
師黃海岱老先生的生日。
黃海岱老先生的生日是
農曆二月十五日，今年
新曆為二月十五日。中
心提前為他事辦慶生會
日的慶生在文化中心
圓桌會議室舉行。共設
化話詞小朋友唱詞
由幼稚園小朋友唱詞
的兔寶寶和造型服飾，
像高唱生日快樂歌詞一
縣政府主任秘書李寥一
代表縣長福他老人家活
百代，贈送一個老人家和
二萬元紅包。

一百歲前到這度溫馨盛
大的場面，也以吉祥話祝
福大家大吉大利並即興
演出一段由國立雲林
文戲會中並由國立雲林
科技大學文化資產維研
究所籌備處主任陳大杉教
授發表他的傳記期中報告

・359・

人物側寫

88 （一） 中國時報

紅了半世紀　黃海岱出版傳記

推崇集文、史、哲於一身　雲林科技大學教授陳木杉執筆

出生於一九○一年，人稱「通天教主」的布袋戲大師黃海岱，近日在台中為他創辦的五洲園布袋戲仔，推出第九代電視布袋戲，由他的老搭檔黃俊雄主演，面對大電視時代的來臨，黃老先生說起當年以京劇生旦淨末丑五款戲路演出，創立五洲園布袋戲……

（下接三六一頁）

節錄自聯合報 民國八十八年一月一日

雲縣府發表布袋戲發展史及傳記
黃海岱九九長長
慶生不忘亮絕藝

【記者沈娟娟／斗六報導】布袋戲宗師黃海岱說，昨天是他很幸福、快樂的日子，因為，雲林縣政府為他舉辦「傳記發表、九九長長慶宗師」的祝壽活動，有切蛋糕、贈賀禮，這意味著，雲林縣的文化不輸人，也尊重老人、尊重傳統。

該祝壽活動上午十時在文化中心舉行，縣府主任秘書李學聰致詞時談及他小時候「紅岱師」就轟動武林，每到一處勢必大排長龍的盛況，並代表致贈金戒指及大紅包等賀禮，文化中心亦邀請虎尾今日幼稚園小朋友為其歌舞表演，天真活潑可愛的小朋友並逐一獻花、獻物給黃海岱。

今天就九十九歲的黃海岱接受各界的祝壽時，一直謙說不好意思，但仍很有興致的拿起布袋戲「文王」木偶，並順口搬演一段文王與姜子牙的對話，該傳記並蒐集到黃海岱的劇本及手稿，非常珍貴。

黃海岱至今仍搬演布袋戲，且不需看劇本，陳木杉認為，黃海岱已將儒家、道家、佛家的思想及中醫的醫理等融入其口白、劇本，另北管、南管、亂彈等音樂亦交加使用，他把深厚國學涵養化為藝術，並作為推動社會教化的功能，成就備受推崇。

黃海岱除次子黃俊雄於五十九年間將雲洲大儒俠史豔文罷上電視而成為全國知名人物，其孫子黃強華、黃文擇所製作的「霹靂系列」，更把布袋戲推向國際化，可以說，黃海岱一生的絕藝已後繼有人。

88．1．1．聯合報

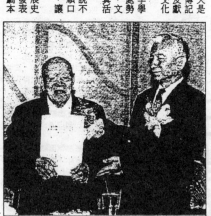

雲林縣布袋戲發展史暨布袋戲宗師黃海岱致贈「雲林縣政府主任秘書李學聰（右）昨代天表一書，給今天就九十九歲的黃海岱。記者沈娟娟／攝影

布袋戲宗師 黃海岱傳奇

●陳南榮

「一聲呼出喜怒哀樂，十指搖動古今事由」以這句對聯來形容布袋戲是最恰當不過了。

台灣的布袋戲大約是道光至咸豐年間（大約西元一八二一年至一八六一年），從泉州、漳州、潮州等地傳入，其間經過一百多年的轉變，布袋戲對生活在台灣五、六十年代的人而言，布袋戲可說是生活上、文化上的泉源，更是台灣人民在艱難時期的重要精神寄託。

至於影響台灣布袋戲薪傳的重要人物，除了台北縣三芝鄉大師之外，就是雲林縣虎尾鎮「五洲園布袋戲團」已故李天祿大師。

「五洲園布袋戲團」是黃海岱大師一生所創辦的五州園，創園至今已有七十年的歷史，旗下的徒子徒孫所主持的劇團超過二百個，佔台灣布袋戲劇團總數的五分之二，可謂台灣布袋戲最大門派。黃海岱的一生浸淫於草中技藝，已

長達八十餘年之久，對台灣布袋戲的貢獻值得肯定推崇。最近欣聞國立雲林科技大學文化資產維護研究所籌備處陳木杉主任，要幫黃海岱寫傳記，從他的手稿中，極力推崇黃海岱是一位集文、史、哲等學於一身，又具有儒、釋、道等家精神的耆年碩學，能將中國的《四書》、《五經》、諸子…等書中的忠、孝、節、義，因果輪迴等思想，以詩詞玩味說史、巧用對聯等方式，表現在他的布袋戲劇情裡，對觀眾有潛移默化的教育功能，並且將北管、南管、亂彈等中國傳統的音樂融入布袋戲中，最具有文學根基和音樂修養的一位藝人。他的一生充滿著傳奇性，因此特別將黃海岱演藝生涯簡介，以饗喜愛布袋戲的讀者。

黃海岱生於清光緒二十六年

日據時代（明治三十四年、西元一九〇一年）農曆十二月二十五日，出生地為嘉義鹿港西螺堡埔心庄（即今雲林縣西螺鎮埔心村），今年九十九歲。

黃海岱十一歲，到二崙鄉廣興常仔私塾研習漢文，喜歡讀古書和章回小說。

15歲，在父親黃馬「錦春園」布袋戲班習藝，為二手學徒。

18歲，戲班頭手，藝成出師，首演「秦叔寶取五關」。

24歲，拜師西螺北管曲館「錦成齋」王滿源門下，研究北管戲曲。掌頭手鼓、習唱老生、兼唱小生和小旦。

25歲，主掌大湖蔡天枝「永春園」戲班頭手。

26歲，娶妻鍾罔市。

27歲，長子黃俊卿出生，後來組「五洲園二團」到全省演出。

28歲，父親黃馬去世。

29歲，首徒廖萬水拜在其門下

到全省演出。

30歲，遷入虎尾廉使庄。

31歲，「錦春園」改名為「五洲園」。

33歲，次子黃俊雄於虎尾廉使庄出生，並成立「廉城齋」曲館聘請王滿源為教師，定期於西螺王爺誕辰演唱扮戲。

42歲，日本政府推行「皇民化運動」，在日本官方認可下成立「五洲園人形劇團」。

44歲，日本漸打敗仗，官方出面邀請加入「米英擊滅推進隊」巡迴各鄉鎮演出日本宣傳戲「荒木遊廉門」、「狐血染燈台」、「櫻花戀」、「猿飛左助」等，以激勵民心。

45歲，台灣光復，布袋戲風雲再起，五洲派為應付應接不暇的內外台戲，進而成為臺灣最有勢力的布袋戲流派。

61歲，獲教育廳頒發優秀劇團獎。

70歲，民國五十九年，次子黃

俊雄組成的「真五洲布袋戲團」，在台視演出轟動武林、縈動萬教的「雲洲大儒俠史艷文」，轟動全台，連演五百八十三集，創下眾灣布袋戲演出的空前紀錄。

83歲，參加第三屆亞太地區偶戲觀摩展，演出「五龍十八俠」，深獲觀眾喜愛。

85歲，參加第五屆民間劇場演出。

86歲，參加第一屆亞太地區偶戲觀摩展演出「隋唐演義瓦崗破東嶺關」。

86歲，獲教育部第二屆民族藝術薪傳獎。

88歲，五洲園子弟在雲林虎尾舉行「八十八大壽」慶典。

90歲，參加第三屆亞太地區偶戲觀摩展演出「王思下山」，又應台大眾中劇團之邀，於台大校門口慶祝「黃海岱九十大壽」，親臨演出「雲洲大儒俠史艷文」；應西田社之邀，於該社舉辦的國小教師研習班擔任講師傳薪。

91歲，應邀參加聯合報四十週年慶全省巡迴公演，演出二十四場次的「雲林大儒俠公演」，以回饋讀者鄉土列軍中傳統戲劇的表演。

93歲，應邀至美國紐約參加文藝季演出。

95歲，應邀至法國參加文藝季演出。

97歲，文化處主辦九七巡迴展演出。98歲，當選教育部民族藝術藝師。法國藝術總監來訪，於彰化縣永靖國小百年校慶公演。一九九八年十二月三十日雲林縣政府和文化中心，提前為黃海岱慶祝九十九歲生日，舉行了一個別開生面的慶生會，祝福他在邁入一九九九年，依然「久久長長」永遠長壽。黃海岱也以「青山不老、綠水長存」兩句話，強調一定將傳統布袋戲繼續發揚傳承下去。

從黃海岱的布袋戲演藝生涯簡介，不難看出他歷盡滄桑。他的一生可以說是臺灣近代布袋戲的發展史，歷練了北管古典布袋戲、公案戲、劍俠戲、金光戲、霹靂布袋戲，締造了臺灣布袋戲的一番新氣象，尊稱黃海岱為臺灣布袋戲國寶級的「通天教主」，真是名副其實。

(本文感謝國立雲林科技大學文化資產維護研究所籌備處提供寶貴資料)

黃海岱一生浸淫於布袋戲已長達八十餘年。(陳南榮/攝影)

國家圖書館出版品預行編目資料

雲林縣布袋戲發展史暨布袋戲宗師黃海岱傳奇

陳木杉編著.— 初版.— 臺北市：臺灣學生，
2000[民 89]

　ISBN 957-15-1009-2 (精裝)
　ISBN 957-15-1010-6 (平裝)

1. 黃海岱 – 傳記 2.掌中戲

986.4　　　　　　　　　　　　　　　89002753

雲林縣布袋戲發展史暨布袋戲宗師黃海岱傳奇

編　著　者：陳　　　　木　　　　杉
出　版　者：臺　灣　學　生　書　局
發　行　人：孫　　　善　　　治
發　行　所：臺　灣　學　生　書　局
　　　　　　臺北市和平東路一段一九八號
　　　　　　郵 政 劃 撥 帳 號：00024668
　　　　　　電　話：(02)23634156
　　　　　　傳　真：(02)23636334
本書局登
記證字號：行政院新聞局局版北市業字第玖捌壹號
印　刷　所：宏　輝　彩　色　印　刷　公　司
　　　　　　中 和 市 永 和 路 三 六 三 巷 四 二 號
　　　　　　電　話：(02)22268853

定價：精裝新臺幣四四○元
　　　平裝新臺幣三七○元

西 元 二 ○ ○ ○ 年 六 月 初 版